国家社科基金艺术学项目"中华音乐文化多元一体发展史综合研究"（19BD047）阶段性成果
南京传媒学院"吴歌北衍与地缘社会"研究系列之一
南通大学民族音乐研究所江海文化研究系列之一
南通市海门区文化广电和旅游局"海门山歌艺术剧院高质量发展研究"之二[海办（2019）150号]

民族音乐学视野下的乡土文化

沙地人宋卫香与海门山歌研究

钱建明 主编

苏州大学出版社
Soochow University Press

图书在版编目（CIP）数据

民族音乐学视野下的乡土文化：沙地人宋卫香与海门山歌研究/钱建明主编. -- 苏州：苏州大学出版社，2024.9. -- ISBN 978-7-5672-4947-9

Ⅰ. J607.2

中国国家版本馆CIP数据核字第20244JJ203号

书　　　名：	民族音乐学视野下的乡土文化：沙地人宋卫香与海门山歌研究
	MINZU YINYUEXUE SHIYE XIA DE XIANGTU WENHUA: SHADIREN SONG WEIXIANG YU HAIMEN SHANGE YANJIU
主　　编：	钱建明
责任编辑：	孙腊梅
助理编辑：	年欣雅
装帧设计：	吴　钰
出 版 人：	蒋敬东
出版发行：	苏州大学出版社（Soochow University Press）
社　　址：	苏州市十梓街1号　　邮编：215006
网　　址：	http://www.sudapress.com
邮　　箱：	sdcbs@suda.edu.cn
印　　刷：	苏州工业园区美柯乐制版印务有限责任公司
邮购热线：	0512-67480030　　销售热线：0512-67481020
网店地址：	https://szdxcbs.tmall.com/（天猫旗舰店）
开　　本：	700 mm×1 000 mm　1/16　印张：17.5　插页：6　字数：328千
版　　次：	2024年9月第1版
印　　次：	2024年9月第1次印刷
书　　号：	ISBN 978-7-5672-4947-9
定　　价：	78.00元

凡购本社图书发现印装错误，请与本社联系调换。
服务热线：0512-67481020

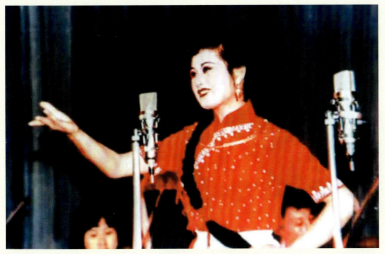

1986年，宋卫香在北京中南海演唱海门山歌《小阿姐看中摇船郎》

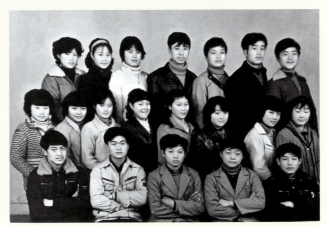

1984年，宋卫香（二排左三）与海门山歌剧团学员班

宋家四姐妹，右起：宋卫香、宋卫星、宋卫琴、宋卫娟

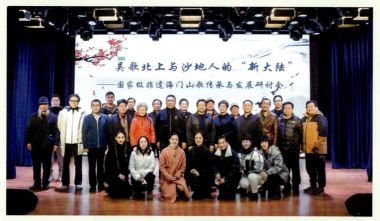

宋卫香（二排右五）参与海门山歌传承与发展研讨会

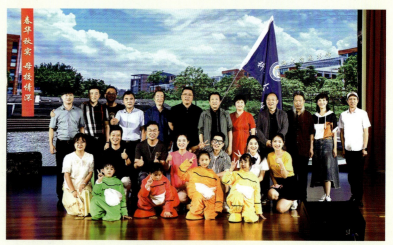

宋卫香（三排右五）与原创海门山歌音乐剧《夹沙村的后生》剧组成员

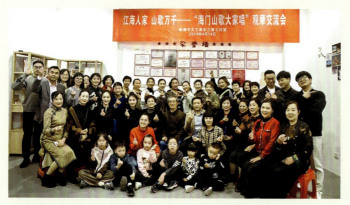

宋卫香（三排左五）参与"海门山歌大家唱"活动

宋卫香（二排中）与国家级非遗奉贤山歌剧传承人吴美华（一排中）及原奉贤山歌剧团团长毕天鹏（一排左一）、作曲家张修良（一排右一）、曹丽茹（二排左一）等

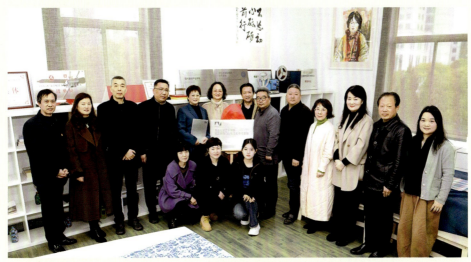

宋卫香（二排左五）受聘担任南通大学艺术学院兼职教授

宋卫香（右）与海门山歌词作家邹仁岳

宋卫香（右）与老艺人沈嘉章

宋卫香（右三）在镇江丹剧团调研

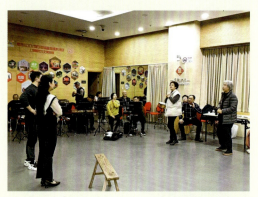

宋卫香（右四）与奉贤山歌剧编剧、演员交流

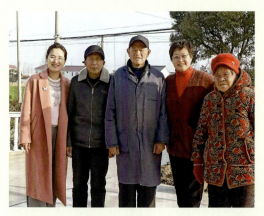

宋卫香（右二）与堂哥熊裕清（中）、沈红星（左二）等

宋卫香（右一）探访童年时邻居龚卫琴（中）、龚志英（左一）

宋卫香（右一）与《江口情歌集》作者管剑阁的儿子管明安（左二）、女儿管雅贤（右二）等

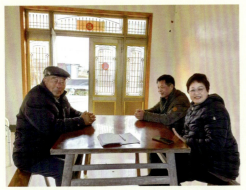

宋卫香（右一）与原大同初级中学校长孙凤仪（左一）、同学陆信刚（中）

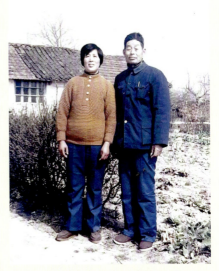

宋卫香的父亲宋平与母亲沈玉英

宋卫香（右一）在余西镇调研沙地移民

宋卫香（中）与大豫镇乡邻

宋卫香（中）导演海门山歌音乐剧《青春啊青春》

宋卫香（中）与江苏省级昆北民歌传承人陆振良（左一）等

宋卫香（左四）
与她的徒弟们

宋卫香（中）在"天下海门人"晚会上演唱《走南闯北海门人》

宋卫香（中）在巩王村与宋卫娟、宋卫琴等部分宋家人

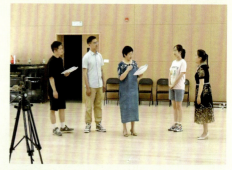

宋卫香（中）在海门山歌艺术剧院指导青年演员

宋卫香（举手者）与原创大型海门山歌剧《田园新梦》剧组成员

宋卫香（左）与国家级非遗芦墟山歌传承人杨文英

宋卫香（左）与原丁店文化站启蒙老师陈瑞康

宋卫香（左二）与国家级非遗白茆山歌传承人陆瑞英（左一）等探讨"吴歌北衍"

宋卫香（左二）在巩王村沙地人家调研

宋卫香（左二）在三余镇士文村向九十岁老人顾文林（右二）了解宋良善一家移民历程

宋卫香（左二）在海门山歌传承与发展研讨会发言

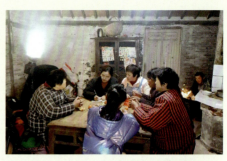

宋卫香（左三）在如东县兵房镇调研

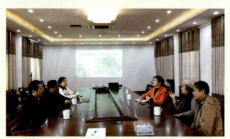

宋卫香（右三）在芦墟文化馆与国家级非遗芦墟山歌传承人杨文英（右二）等座谈

宋卫香（左一）与2024中国柳州"鱼峰歌圩"全国山歌邀请赛选手

宋卫香（左一）与沙地山歌手陈启方老人（左二）等

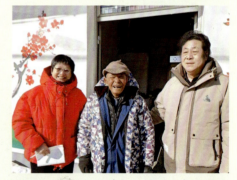

宋卫香（左一）与养父兄弟（中）及其亲戚陆忠（右一）

宋卫香的外祖父
沈国华

宋卫香的外祖母
潘云芳

宋卫香的祖父
宋志高

宋卫香的祖母
张凤仪

宋卫香演唱海门山歌《海门山歌交关多》

宋卫香演唱海门山歌《站在桥上看风景》

宋卫香在"民俗古里"田野调研中授课

宋卫香在传统海门山歌剧《淘米记》中饰演小珍

宋卫香在海门山歌展示馆辅导小学生

宋卫香参与江苏电视台"传承人"栏目拍摄

前　言

民族音乐学（Ethnomusicology，亦称音乐人类学等）是音乐学下属的一门音乐理论学科。近百年以来，作为中西合璧兼本土化积淀深厚的一个学科领域，以其多元并举的思想内涵、交叉融合的研究方法，成为反映我国音乐学界学术精神及科研成果的一个重要窗口。

民族音乐学作为学科名称出现前，其研究对象、范畴及方法等多以"比较音乐学"被人们广泛应用，究其实质，在于以自身研究范畴和对象，区别于数百年来欧洲人文学科所研究的欧洲城市艺术音乐。因而，德国《音乐大辞典》将其定义为：作为音乐学的一个分科，民族音乐学研究涵盖非欧渊源的音乐，以及欧洲的民间音乐。苏联《音乐百科全书》认为：民族音乐学是研究民族音乐的一门学科，属于音乐理论的一部分，与民族学、民俗学、社会学紧密相关。日本《标准音乐词典》认为：民族音乐学是音乐学中以研究各民族音乐的构造、特征，以及它与各民族所处地理环境的关系和历史文化的关联为目的的一个专门学科。至于其学科特质，亦如伍国栋在《民族音乐学概论》（增订版）中引巴·克拉德《民族音乐学》所言：民族音乐学有关的主要内容是欧洲城市艺术音乐以外的、至今尚在流传的口头传统音乐（及其乐器和舞蹈），调查研究的主要课题是非欧文化民族的音乐（或部落音乐）；亚洲高文化民族口头流传下来的音乐（宫廷、高级僧侣及其他上层社会所属音乐活动），诸如中国、日本、朝鲜、印度尼西亚、印度、伊朗以及其他阿拉伯国家的传统音乐和民间音乐。①

中国民族音乐学理论与实践探索中的本土化话语，是以我国民族民间音乐理论研究的历史语境与现实需要为切入点而逐步形成和发展起来的一种文化立场和理论体系。其学科理念、思想体系等，涉及民族音乐学学科定义、研究范畴、对象等与研究者"母语文化"所构成的各种关系。换言之，民族音乐学视野下的特定对象研究，是一种针对广泛社会文化背景和"分立群域"之系统性关联的理论探索，其学术目标与研究方法不仅受到文化人类学的影响，而

① 转引自伍国栋.民族音乐学概论[M].增订版.北京：人民音乐出版社，2012：23.

且在音乐对象的"行为层次"认知，以及相关"行为层次"产生与发展的社会功能及其思维方式等方面，更多体现了与"母语文化"相关联的基础与方法。事实证明，"每个社会都有一批合作的人保证他们的集体生存和幸福生活。要使这一点起作用，社会中的每一个人必须有在某种程度上可预测的行为，要是个人不知道其他人在特定处境中可能如何行动，就不可能有群体的生活与合作"①。就此而言，涉及人类知识、信仰、法律、道德、艺术及习俗等"共享文化"的所有社会生活准则，不仅是相关"母语文化"的产物，而且一定程度上是这一背景之下社会环境的"行为层次"的集中反映。

 民族音乐学研究过程并不刻意强调或偏重上述目标（音乐学与民族学等）中的任何一方，而是采取充分尊重研究对象的文化语境与音乐本体生成及发展的客观规律、互通关系等学术视角，从"局内""局外""局中"等不同立场，使研究者在自觉接受文化人类学等学科理论方法的同时，更加深入地关注音乐本体形态，以及与相关社会行为的多样性联系，真正做到既"融得进去"又"跳得出来"，为研究者探索既定的研究目标打下坚实的基础。可见，民族音乐学家不是自己所研究的音乐的创作者，其根本目的亦并非采用审美的眼光来看待这种音乐，而是力求通过对结构与行为的分析，理解和归纳他所接触到的音乐对象，即将人类普遍存在的现象之一的对音乐的理解，通过一般化社会语言加以表述。②因而，若不具备音乐理论和社会科学两方面的知识，既不可能正确研究音乐构造，也难以掌握其社会行为规律。换言之，有关"文化中的音乐研究或作为文化的音乐研究，实际上是在特定的学术聚焦中，凸显了民族音乐学以民族学、社会学等为基础的研究方法"③，界定了该学科是有关人类音乐行为及其文化阐释的一门学科。

 应当强调的是，民族音乐学理论研究的对象范围广泛而又复杂，其中，有关中国传统音乐研究的区域性、时空性理论维度，具有宏观意义上的历时性、共时性特征，涉及相关研究事象的内涵、外延更是源远流长、形态各异，常常与特定条件下的历史渊源、地理文化等相辅相成、融为一体。例如，在民族音乐学家研究视野下，部分研究事象的生成与发展，往往反映了文化地理学研究空间分类所使用的一种"文化区"概念，即对于那些具有类似文化品质的区域

① 威廉·A.哈维兰.文化人类学：第十版[M].瞿铁鹏，张钰，译.上海：上海社会科学院出版社，2006：55-56.
② 巩海蒂.对民族音乐学理论的探讨[J].中国音乐学，1994（4）：133-141.
③ 布鲁诺·内特尔.民族音乐学：定义、方向及问题[M]//张伯瑜.西方民族音乐学的理论与方法.北京：中央音乐学院出版社，2007：25.

（包括"飞地环境"）而言，作为相关文化发展的空间环境，其"区域文化"首先建立在一个具有独特地理条件、社会风貌与之相适应的地域范围内。与此同时，在时空条件的递进、沉淀与筛选之下，伴随该"区域"某些文化特质与音乐形态的凝聚与演变，一些"别具一格"的区域性文化传统常常"应运而生"。从文化地理学与民俗学、方言学等交叉联系的惯例来看，所谓"音乐方言区"、"音乐文化区"或"色彩近似区"等研究视角与理论表述，恰好折射出一定"文化区"民间音乐事象与相关社会习俗共通共融的一个侧面。

在本书研究视野下，上述内容是与研究对象、方法密切关联的一个重要领域。笔者有理由指出的是，在"文化中的音乐"或"音乐中的文化"研究中，通过研究者所采取的与此贯通的民俗学观察与描写，不仅可以挖掘和整理被研究者置身其中的民间风俗、生活习惯等方面的现象与规律，而且可以借助相关历史人文、现实样貌等"鲜活特征"，为民族音乐学者与研究对象之间构建水乳相融、四通八达的学术场域。就笔者在相关选题研究中的经历而言，如果说，探索初期在收集、整理研究对象的范围、条件等方面还相对有限的话，随着时间的推移，以"乡土文化""音乐行为"等生成背景、演变规律探索所引发的学术反思为例，本选题研究团队及相关被研究者共同承载的项目内容、描述方式，已然可以扩展和延伸到当下社会生活、文化研究的多个领域与层面。因为，伴随我国南北方民间生活衍展的歌谣俚曲虽然千差万别、种类繁多，但作为凝聚和传播人类社会文化的一种共同方式，相关族群置身于共同地域、共同语言、共同经济生活和表现于共同文化上的共同心理素质，[①] 必然有着基本的习俗轨迹和思维方式。作为一种文化的产物，民谣是直接为协助劳动生活而产生的，民谣是在中国各地尚存种种农夫、舟子旧日劳动方式（渔猎、采樵、种植等）中所保存的风习。既然作为一定地域习俗文化重要组成部分的民谣俚曲具有如此悠久而又深刻的历史沉淀和现实影响力，那么，与此相关的民族音乐学研究者通过不同学术视角，结合各种田野调查，将研究对象置于历时与共时语境下，探索判断与之相关的社会变迁与自身演变的纵横关系（程度与方式），并由此论证和提炼一种系统性学术方法，使之在疾速变动的今日世界，为研究对象寻求在传统与现实的"一脉相承"或"左右逢源"之间的契合点提供必要的经验和参照指数，才真正具有必要性和及时性。与此相联系，近年来，作为一种学科理念与研究方法的"外化"过程，本书选题所及相关团队的持续性田野调查工作，常常被当地人称为"实证性"劳动过程，主要原因即在于此。

① 费孝通.中华民族多元一体格局[M].北京：中央民族大学出版社，2018：4-5.

费孝通认为，中国社会传统意义上的"基层"在于"乡土性"，中国农民聚居地的乡土单位是村落，因为直接靠农业来谋生的人是黏着在土地上的。①作为深入探究这一乡土性、习俗性与本学科思想理念、研究方法"本土化"密切关联的社会实践之一，本书选题研究不仅包含了相关地域种类繁多、乡音错杂的巷陌歌谣与民谚俚曲本身，更着力于与之相关联的，贯穿于乡土社会、民俗现象等历史长河的相关族群的"伸缩性网络"和"差异性格局"，以及由于相关案例的考察与拓展给我们所带来的学理性启示和借鉴。

基于以上学术背景，并结合本书选题研究、编撰的理论框架，有必要将本书相关立场和主题内容作如下说明。

上 篇
我唱山歌万万千：作为"他者"的沙地人

中国"乡土社会"的文化内蕴，凝聚于一个"土"字，不少传统村落的生活习俗、信仰仪式的核心，集中体现为"黏着在土地上的"聚居方式。就海门一带沙地人族群历史形成与社会变迁而言，这种以"小型社区"折射相关时期中国农村社会分层"功能"的历时场景，不仅具有小地方与大社会之关系背景下的复杂样态，而且对于本书研究对象（例如宋卫香所传唱的一些海门山歌及其乡土样态所折射的部分沙地人社会生活规律）所显现的"分立群域"及其"文化事实"，同样折射出当下乡村社会结构多维度发展的某种"惯例"与特征。正是基于这一前提，笔者视域下的研究对象及其案例等，至今可通过人们的过往记忆和印象，在相当程度上加以复原和描述。

本书研究视域下，由于地理环境、移民历史等原因，从江南等地迁徙至海门一带的历代沙地人，有着自身习俗传统、歌谣俚曲所记录的"血缘""地缘"历史背景，以及烙印鲜明的劳动生活方式。海门山歌与山歌剧的形成与发展，成为记录沙地人各种口头传统、民俗活动、民间仪式等集体记忆的一种生动写照。就此而言，本书研究、挖掘和梳理的典型案例之一——沙地人宋卫香的家族构成、社会足迹，以及她所承载和延续的沙地人乡土情怀、文化理想等，无论从研究者所采取的"局内""局外"立场，还是从被研究者"与生俱来"的乡土气息、山歌情怀而言，均具有十分鲜明的"血缘""地缘"特征。

① 费孝通.乡土中国[M].青岛：青岛出版社，2019：5.

中 篇
行歌樵互答：从海门山歌到海门山歌剧

民族音乐学视野下的研究对象，是有关文化中的音乐事象或音乐中的文化事象的客观呈现。作为长江下游北岸沙地人族群的历史足迹和记忆元素，海门山歌人以祖辈承袭的乡音、乡俗融入海门一带夹江临海的村落文化，并随着岁月流逝，成为此地古往今来"山歌悠咽闻清昼，芦笛高低吹暮烟"，以及"万籁无声孤月悬，垄畔时时赛俚曲"的乡土生活写照。

如果说，传统海门山歌所记录和传播的沙地人移民历史及其矢口寄兴、曼声而唱的乡野田歌，更多与其祖辈传承的"自在性"乡土性情、劳动方式相联系，那么，自20世纪50年代以来，伴随国家文化主管部门有关"剧场艺术"建设与发展策略而萌生并成长起来的海门山歌剧，不仅从侧面"追踪""返照"了南戏从"本无宫调，亦罕节奏"的里巷歌谣、村坊小曲起始，至"旧声"而"泛"新声之"艳"的传统场景，而且以"吴歌北衍"之吴方言为基础，结合沙地人祖辈浸润于这一带江风海韵所形成的多样化乡土情怀与乡情民风，通过大量传统与现实题材的剧目创作表演，为世纪之交探索"惟腔与板两工者，乃为上乘"等"纯腔""板正"之道的自身剧种属性和舞台程式，留下了新的诠释空间和前景。

下 篇
新文科：多维交叉的视角与途径

民族音乐学家认为，每个地区的居民均是自己的历史文化的产物，人类不同的群体有理由使自己成为自身历史的主体，因为他们可以找到这样做的理由和方式。同理可证，本书研究视野下的"海门山歌"，作为崇（明）、海（门）、启（东）、通（州）一带沙地人历史形成和习俗风情的一个缩影，以及流传于当地田间地头的号子、小调、山歌调等体裁中的一个典型种类，虽与一段时间以来我国民歌界有关汉族民歌按体裁分类之惯例与规律不甚契合，但作为反映长江下游河口段北岸环吴语边缘地带沙地人历史变迁、民风习俗流变的一个重要窗口，其民歌形态与方言文化透射出海门一带民歌种类依托特定"文化区"与"生态环境"的历史衍变，加速形成了长江口南北岸沙地民歌相互渗透和融

合的历史背景与现实规律。"沙地山歌"现实存在的本体规律及其交叉性、融通性历史渊源，体现了相关民歌元素置身于"文化中的音乐"研究的必要性与学理性。

　　世纪之交，联合国教科文组织公布的《保护非物质文化遗产公约》（2003）将相关遗产划分为五大类：口头传统和表现形式（含作为非遗媒介的语言）；表演艺术；社会实践、仪式、节庆活动；有关自然界和宇宙的知识和实践；传统手工艺。现代社会文化表现方式以及信息工程、数字传媒、文化产业等多样化方式与手段，为包括海门山歌（至海门山歌剧演变）在内的"口头传统和表现形式"，包括"表演艺术"及"社会实践"在内的各种非物质文化遗产代表性项目的保护与发展，提供了更有效、更长远的时空条件、政策力度、操作方式。就本书研究对象及其长期以来所面临的挑战和阶段性经验而言，其典型性内涵深耕与代表性外延扩展所折射出的乡土文化场景、效应等，为相关非物质文化遗产代表性项目的传承与个性化发展，以及对那些以地标性"小族群"社区生活特征与当代社会文化变迁的种种关系的探讨，提供了不同维度的参考和借鉴。

　　本书编撰所采用的理论研究框架，以及基于上述三种学术视野和事象归纳而选编的20余篇文章，总体上反映了本书研究团队及众多撰文者关于民族音乐学视野下有关案例所呈现的"乡土文化"研究范畴、学术视角、田野调查等交叉与互动的依据与条件，客观上为本书顺沿自身学术维度、材料整合及论证方法编撰，以及将相关研究对象按其乡土生活背景、个人成长规律等，对应本书学术主题、结构理念与逻辑发展，奠定了基础。此外，由于主客观条件的相对局限，本书编撰过程中存在疏漏或不足在所难免，期待更多同行参与其中，进行更多的举证与探究。

<div align="right">
钱建明

2024年6月于太行山麓漳河学术公寓
</div>

目 录

上 篇
我唱山歌万万千：作为"他者"的沙地人

宫商发越　贵于清绮
　　——吴歌北衍视域下的"宋卫香模式"……………………钱建明（003）
精心护育海门山歌"口头文化"的根脉
　　——兼及宋卫香的沙地话与"戏味儿"……………………张　燚（024）
宋卫香，记录民俗学为起点的访谈与述录……………………钱建明（037）
早成晚达　各领风骚：宋卫香与几位吴歌传承人的比较………王小龙（060）
非遗传承人文化身份的解构与重建
　　——以海门山歌传承人宋卫香为例………………………王晓平（071）
"离散"的本土化研究实践
　　——《海门山歌与山歌剧文化研究》视域下的沙地人………王小龙（084）

中 篇
行歌樵互答：从海门山歌到海门山歌剧

民族音乐学视野下的"飞地文化"
　　——海门山歌及其展衍的社会发生源与认同维度…………钱建明（100）
论海门山歌剧音乐唱腔的发生与发展……………………………汤炳书（129）
音乐文化诗学视角下海门山歌的发展及文化意义阐释…………赵　凌（134）

海门山歌"剧中人"
　　——论宋卫香的声腔融合之道……………………… 吉　莉（142）
宋卫香的"唱"与"腔"
　　——以海门山歌剧选段《花当中顶好是牡丹王》为例…… 周亚娟（155）
"三重结构模式"视域下的宋卫香……………………… 王妍蓉（171）

下　篇
新文科：多维交叉的视角与途径

艺术人类学视域下的"多元一体"
　　——《海门山歌与山歌剧文化研究》的新文科维度……… 钱建明（193）
寻求音乐学术的更多可能
　　——兼论《海门山歌与山歌剧文化研究》……… 张　燚　董婷婷（208）
江海文化的时代诉求
　　——《海门山歌与山歌剧文化研究》的多维学术视角……… 王晓平（214）
教育学视野下的海门山歌传承路径
　　——以宋卫香的校园文化实践为例……………………… 徐菁菁（222）
宋卫香与海门山歌艺术剧院…………………………………… 郭　卉（232）
海门山歌，宋卫香的乡土特色………………………………… 邹仁岳（241）
小阿姐情系海门山歌四十载…………………………………… 朱慧玮（246）
宋卫香，一人唱来万人和……………………………………… 王妍蓉（252）
海门山歌儿童团的探索与实践………………………………… 沈丽娟（260）

后　记………………………………………………………… 钱建明（265）

上　篇

我唱山歌万万千：作为"他者"的沙地人

人类学家认为,"族"源自人们对于社会生活中某一共同体的认知与称谓,通常具有社会互动及相互转化等特征。"族群"是指人们在交往互动、参照对比过程中,自认为和被认为具有同一起源或世系,并具有相关文化特征的人群范畴。中国基层社会是乡土性的,乡下人离不了泥土,因为那是最基本的谋生条件。① 但由于耕种条件有限和人口增加等原因,乡里人或不得不背井离乡。本篇视域下,长江下游北岸沙地人族群就是其中未经"整体性"分离的一个社会案例。基于客观存在的沙地人移民历史人文背景,以及他们的祖先与后裔通过劳动生产、文化深耕等活动,顽强融入这一带先民生活与主流社会的艰辛过程,充分彰显了支撑"他者"的这一社会文化群体"离不了泥土"的"血缘""地缘"基因,还有他们伴随时代变迁,历经个人—群体—社会之种种心灵淘洗、行为凝练的"族性"激发过程与场景。

　　就此而言,一定文化区(圈)中的民间音乐的空间分布状态,常常同它所赖以形成、传播的地理环境融为一体。换言之,音乐行为作为人类的实践活动之一,与之有着比其他文化现象更为密切的关系。古人曰:凡音之起,由人心生也,人心之动,物使之然也。感于物而动,故形于声。广谷大川异制,民生其间异俗。② 正如梅里亚姆有关"概念""行为""音声"三维模式所揭示的一种规律:音乐的概念与价值指导着人们的行为(包括身体—社会—语言行为),而这些行为所产生的音乐,反过来又影响人们的概念与价值观。③ 就此而言,早在20世纪初,在刘复《江阴船歌》、顾颉刚《吴歌甲集》等的影响下,上海大夏大学的管剑阁、丁仲皋所编《江口情歌集》,正是依托这一地理文化环境,将"吴歌北衍"与长江下游北岸启东、海门一带移民文化紧密结合,搜集整理出相关地区"情歌"(山歌)流布与传播的种种样态与规律。

　　有鉴于此,本篇所及宋卫香祖辈四代人之沙地人的案例研究,以及作为当下海门山歌谱系(3—4代人)传承者的音乐行为的萌生、演进与该文化区民间音乐空间分布、社会传播规律等之间关系的呈现与研判,总体上能够反映出与此相关的族群文化衍生规律与价值取向。

① 费孝通. 乡土中国 [M]. 青岛:青岛出版社,2019:5.
② 乔建中,洛秦. 土地与歌 [M]. 修订版. 上海:上海音乐学院出版社,2009:261-262.
③ 巩海蒂. 对民族音乐学理论的探讨 [J]. 中国音乐学,1994(4):133-141.

宫商发越　贵于清绮

——吴歌北衍视域下的"宋卫香①模式"

钱建明

《隋书·文学传序》称：江左宫商发越，贵于清绮。意指江南的音韵（宫商）高亢激越，出色之处在于曲风清婉秀丽。如果说，汉乐府本是诗、乐、舞三位一体的"官方文化"，基于地理环境、历史变迁等原因，南朝乐府歌谣则多以清新婉转、自然淳朴的江南女子情调，以及相关社会风俗景观等，见证了东晋、南北朝以来"吴歌杂曲，并出江南"之历史遗存与民间传承。较之唐李白《子夜吴歌》及宋郭茂倩《乐府诗集》等，自明冯梦龙《山歌》、王世贞《艺苑卮言》、田汝成《西湖游览志馀》，至清褚人获《坚瓠集》，民国管剑阁、丁仲皋《江口情歌集》等，长江下游南岸居民世代承袭的江南小调、俚曲、挂枝儿等民间俗曲，无不通过特有的习俗风情与田歌文化，伴随自然环境、移民迁徙等活动，与江北居民在宗源相通、相辅相成之中不断渗透、加速融合，折射出长江流域相关汉民族聚居地人们劳动生活、情感交流共有的社会场景与文化符号。

本文视域下的"宋卫香模式"，是上述背景延展中，今江苏海门一带部分居民因长江下游南北岸移民历史等综合影响下，伴随长三角一体化推进，以及江海文化与相邻文化区共同发展，融通崇明、启东、通州、如东等夹江临海

① 宋卫香，国家级非遗代表性项目海门山歌传承人、国家一级演员、国家级"乡土人才"，江苏省南通市"德艺双馨文艺工作者""劳动模范""三八红旗手"等荣誉称号获得者；先后担任海门山歌剧院院长、名誉院长及南通市海门区文联副主席、南通市戏剧家协会副主席、南通市政协委员和人大代表、海门区人大代表。1967年12月26日，宋卫香出生于江苏省如东县大豫镇巩王村。作为掘东地区沙地人亚吴语方言族群成员之一，她自幼深受外祖母、母亲及众多乡邻的江南民谣影响，喜欢唱各种山歌小调，少年时代受大同镇越剧团艺人指点，对越剧、沪剧、锡剧唱腔和戏曲舞台表演有着浓厚的兴趣。1984年，她考入海门山歌剧团，历经40余年舞台艺术生涯，为海门山歌文化的推广与传承，以及海门山歌剧剧种探索、舞台程式、唱腔构成与特色发挥等，发挥了重要作用，是当下江海文化"地标性"人物之一。

的沙地人群的习俗文化，并结合自身社会公共文化体系建设，顺势而为的一种音乐行为。由于家庭背景、个人经历及国家体制内的文艺工作等叠加因素，数十年生活在这一带的国家级非遗代表性项目海门山歌的代表性传承人宋卫香，集演（员）、编（导）、行政管理及参政议政于一身，于弘扬和传播江南田歌由来已久的"清绮"与"宫商发越"之中，努力探索长江下游北岸沙地人传统村落延展的不同样式和落脚点，给人以耳目一新的气象与启示。本文以此为切入点，与方家切磋。

一、"他者"——江北"飞地人"

"飞地"常指居住于某一群体原生生活环境之外，或位于某一行政区划包围之中，却又由于种种原因，始终保持自身生活规律、不同于当地的一种乡土人群环境。明清以降，长江下游南岸部分先民经崇明岛等地跨江北上，与当地先民一道，在海门、启东、通州一带沿海滩涂拓植开荒、垦牧造田，其生活方式和家园建设，不仅从侧面映证了这一带汉族居民置身"飞地"环境，通过"共同地域、语言、经济生活"等，融入"表现于共同文化上的共同心理素质"的"共享性"社会价值观，[①]而且为不同聚居地人们的习俗生活，以及巷陌歌谣的流布与传播，提供了较早的条件。一百多年前，宋卫香的曾祖父宋良善一家，就是在这一背景下，经崇明岛辗转至长江北岸的江南移民家庭。

1. 作为沙地人的"他者"

作为一定历史条件下相关社会群体生存与发展的重要条件，古海门一带不仅具有这一背景下的地理（人文名称）意义，同时以其人地关系及其关联态势，孕育了地理环境与人文延伸等诸多"他者"文化。

海门位于今江苏省东南部，东濒黄海，南倚长江下游河口段北侧，古称"东布洲"，素有"江海门户"之称。这里四季分明、雨水充沛，属亚热带季风气候区。数百年以来，星罗棋布的众多江口沙群依次并入北岸，使这一带逐渐变为浅海、潟湖、滨海和沙群低地环境，形成今长江北岸最大的冲积平原，并促使盐城市，扬州市仪征、邗江，泰州市泰兴、靖江，南通市如皋、如东、海门、启东等地，以及长江南岸的崇明、长兴、横沙等沙岛，渐次并入北岸。因江口同步延伸，北岸逐渐形成今江海平原。其中，伴随这一区域自然环境、历史变迁，以及相关条件下国家疆域拓展、区划调整或战乱离散，形成一系列汉民族

[①] 费孝通.中华民族多元一体格局[M].北京：中央民族大学出版社，2018：4-5.

移民群体，俗称江北的"沙地人"①。

位于海门北部的今南通市通州区三余镇，是这一带夹江临海地理环境下成陆较晚的区域之一，也是清代以来盐丁聚集、移民往来频繁之地。此地东傍黄海滩涂，西与东社镇、五甲镇、十总镇毗邻，北与如东县掘港镇、大豫镇接壤，是一个河网密布、耕地相对不足的沿海古镇。由于地处偏僻、交通不便，加上近代以来海潮泛滥、烧锅煮盐等造成的土质退化等原因，历来经济社会发展滞后。民国三年（1914），祖籍江南常熟的清末状元张謇等人，集股在这一带成立"大有晋盐垦公司"，吸引了长江下游南北岸崇（明）、海（门）、启（东）等地迫于生计的移民，宋卫香的曾祖父宋良善，正是这一背景下筚路蓝缕的垦荒者之一。因该公司初时以收购的余东场的三益乡及余西场的余中乡两地构成，加上公司提出"开垦三分荒地，留一份搞盐业（'垦三余一'）"等，"三余"遂成今三余镇地名来源之一。

由于这一带土地贫瘠、人多耕地少，当地人深陷朝不保夕、生计艰难之中，作为外来移民，栖身于该地土文村镇北桥一隅两间土坯草屋之中的宋良善一家，生活窘境可想而知。由于家中妇孺羸弱、劳力不足等，作为一家之主，一向老实憨厚、沉默寡言的宋良善，既是自家几分盐碱地的主要劳力，又是镇北桥一村、二村妇孺皆知的一个走街串巷、巡夜报时的更夫。时至今日，当年邻舍的幼童依稀记得，无论是寒冬腊月还是三伏酷暑，每每他孱弱单薄的身影还没到，几声苍凉、略带嘶哑的嗓音，便伴随清脆悠长的棒击声，提前透过寂寞无垠的夜空，为人们传递出无尽的岁时寂寥和凄楚。然而，即使这样，仍然不能改变宋家人的生活处于全村底层的艰难处境。②

清中期以来，随着海岸东移、泥沙淤积，包括三余一带在内的通州盐场频繁更移，当地盐商、盐民所承袭的余东场（李灶、王灶、沈灶、隆兴灶、盘基墩等）、余西场（广运灶、同兴灶、恒兴灶、拖灶等）自古形成的煮盐经营成本愈加昂贵，人们的生活难以为继。相比之下，大有晋盐垦公司所主导的余东场、余西场的三益乡、余中乡等地，则不仅收购荡地、测量划区、开河筑坝、

① 从今长江下游一带南北岸沙洲历史形成的脉络走向、相关区域居民聚居地祖辈形成、生活习俗、方言流变与影响来看，北起江苏射阳，包括南通海门、启东、如东一带并延展至盐城，南至太仓、张家港和上海崇明、宝山、浦东、奉贤等地持吴语方言，具有一定江南生活渊源的居民及其后裔，均被人们视为一般意义上的长江三角洲一带沙地人。

② 顾文林（宋良善当年的邻居，90岁）访谈录，如东县大豫镇土文村24组，2023年11月。——笔者

蓄水浸淡、培植草薪，为"废灶兴垦"解决由来已久的盐、垦矛盾提供了必要的条件，而且为早已聚集于此却又因种种原因生计困难的各地移民，以及更多栉风沐雨、砥砺前来的后继者，带来了进一步北迁谋生的机遇。淳朴善良、笃实厚道的宋良善一家，选择了后者。①

2. 巩王村的宋家人

民国五年（1916）所置大豫北乡（大豫镇前身），东濒黄海，西与掘港镇相连，南与三余接壤；所辖兵房镇，原系海滨滩涂，因宋代以来盐丁（兵）在此栖居煮盐而得名；毗邻三余北侧的丁家店，原名川腰港，因民国六年（1917）一名为"丁老三"的人在此看守四贯河闸并开设一小店而得名。民国五年（1916），实业家张謇组织人们修筑大豫海堤，并创办大豫盐垦公司，大力推进"废灶兴垦""匡滩造田"，下设大小17个区，并形成大豫、兵房、大同、丁店、南坎5个集镇，先后拓展成立了华丰、大豫等垦牧公司。②

民国三十三年（1944），大豫北乡更名为巩王乡。这一时期，跟随崇、海、启移民队伍持续北上谋生的宋家人，已从三余辗转至丁家店（简称"丁店"），后在巩王乡（20世纪50年代后改称"巩王村"）安下家来。令宋良善一家人失望的是，这里的"创业"与生计并不比三余强多少，由于家中妇孺众多、劳动力缺乏，宋家人无论是跻身"废灶兴垦""匡滩造田"人群，还是租种有限的贫瘠之地，一年到头辛苦劳作，依然难以摆脱一贫如洗、短吃少穿的窘境。据宋良善的小女儿宋正芳回忆，当时宋良善最为倚重的长子宋志高，曾育有8个子女（3男5女），但由于贫困和疾病，及至迁居巩王村，已有4个儿女因病或饥饿夭折。

宋家人迁至巩王村以后，家中小辈上过几天私塾，为人淳朴憨厚、吃苦耐劳却又不甘心命运压迫的宋志高，一度将希望寄托在长子宋平（宋卫香的父亲）的教育和成长方面。尽管宋志高家境窘迫，但凭着宋家老小的辛勤劳作和节衣缩食，宋平6—7岁时已有机会进入村里的私塾学习，在父母亲的支持和督促下，宋平的学习进步很快。20世纪五六十年代中期，刚从掘港中学毕业的宋平，得以被巩王村小学聘为该校数学老师。

20世纪70年代，与一生辛劳、任劳任怨的宋良善一样，多年劳累、积郁

① 宋正芳（宋卫香的小姑妈，84岁）口述录，如东县大豫镇巩王村7组，2023年11月。——笔者

② 江苏省如东县大豫镇人民政府. 大豫镇志：上[M]. 北京：方志出版社，2016：52-53.

成疾的宋志高，还是未能等到真正改变宋家人命运的那一天。年仅60多岁的宋志高被大儿子宋平和儿媳用借来的自行车驮往掘港医院治疗了几次后，自知来日无多，临终时环顾身旁的全家人说："宋氏一家几十年来颠沛流离、穷困潦倒，我本想听父亲的话，带着你们在这里置上一份家业，把宋家老小安顿好，现在看来真的做不到了……"看到年仅三四岁的小孙女宋卫香不谙世事，一边学唱农家小调，一边快乐地在儿子儿媳身下钻来钻去，他那布满岁月皱褶的嘴角竟露出一丝微笑："小卫香唱歌真好听……"在宋卫香大姐宋卫星的记忆里，爷爷的面庞已然十分模糊，但当时他那浑浊的双眸间一闪而过的兴奋，却在她的记忆中保留至今。①

据《海门山歌与山歌剧文化研究》的梳理和归纳，从古海门一带自然环境及其与诸多"他者"的关联来看，今谓之海门一带的居民，多为从崇明岛跨江北上、迁徙至海门内陆的"飞地人"。明清以降，江南移民更是络绎不绝。崇明于唐代积沙成岛，宋设崇明镇，隶属通州（今南通市通州区）。《明太祖实录》载：洪武二十五年（1392），崇明岛有2 700户"民无田者"迁入江北。两年后，又有500余户无田农民迁至昆山。另据嘉靖《淮扬志》：来自崇明岛的2 700户移民约合13 500人，截至洪武九年（1376），海门、通州的原住民有25 735户，计111 199口；至洪武二十五年（1392），其总人口已达118 533人，加上因自然灾害、"洪武驱散"、躲避太平天国战乱等来自苏浙沪皖等地的江南移民，通州、海门至吕四场（启东）一线的居民人口，显然应该远超这一数字。

由于长江下游泓道摇摆、淤沙连绵，数百年来，海门一带沿江堤岸坍塌频繁、水患不断，今谓之沙地人的生存环境及其顺势而为的劳动生活，正如清末文学家龚自珍为崇明田祖陈朝玉所写碑文，"先啬陈君……幼有异禀……通州、常熟间东地，望洋无极，潮退沙见，谻然划然亘二百里，君履其侧，四无居人，苍芒独览曰：吾当屋于是。率妻来迁，创草屋，斫木为耜，冶釜为犁，夫任半耦，妇任半耦……"②作为"他者"的沙地人，以及巩王村宋家后代宋卫香的家庭背景，由此可见一斑。

二、"歌者"——历史"知情人"

以"传统是一条河"来形容包括各种民间音乐类型在内的中国音乐文化

① 宋氏姐妹访谈录，如东县大豫镇巩王村，2022年6月。——笔者
② 龚自珍. 龚自珍集[M]. 曹志敏，注说. 开封：河南大学出版社，2016：268.

生态，已为人们所熟知。因为，无论从中国传统音乐分类的历时、共时视野，还是从律、调、谱、器之本体诠释而言，其传统性构建与诠释，似乎都与研究者涉及相关音乐形态的"本真"立场相联系。世纪之交以来，有关"历史知情"理论方法与传统性"本真"表述相融合，则在这一基础上催生了音乐表演者基于直接或间接生活体验以及文献资料，选择、提炼并传承"歌本"（样态）的一种"知情人"身份。就此而言，较之舞台"文本性"艺术呈现，本文视域下的"宋卫香模式"及其历史维系与乐人行为，显然更具"历史知情"和"文化区"意义上的原生性及实效性，其模式构成与运行规律，则从一个侧面折射出"传统是一条河"在当下所蕴含的文化分层与历史"本真"。

1. 文化遗留

民俗学家认为，相对于"上层文化"而言，"下层文化"（或称"底层文化"）通常包含那些世代相传的、稳定性的"历史遗留物"，如生产技术、建筑物、民间工艺、民间歌谣等，由于依靠日常生活语言、民风习俗等作为基本工具，其流布与传播具有自身的特征与实效。从百多年宋家人祖辈相传的沙地人群落习俗、歌谣"谱系"至宋卫香个人（海门山歌）生涯所凝聚的"本真性"来看，相关社会群体以移民身份所折射的历史记忆与现实存在，不仅凝聚了沙地人文化分层的相关元素，其家族传统与习俗样式尚处于一种未经"整体性"分解、具有相对独立性"文化遗留物"特征的一种状况。

20世纪60年代中期，由于社会变迁及相关政策影响，宋卫香本已在海门县商业局担任会计的父亲，以及在大生三厂①担任夜校教师的母亲，不得不带着子女回老家大豫镇巩王村。宋家由此告别了县城生活，像那一时期多数当地农户一样，再次延续日出而作、日落而歌，面朝黄土背朝天，以沙地人民风乡俗为伴的农耕生活。

1967年12月，作为江北"飞地人"宋良善第四代嫡传后人的宋卫香，出生于如东县掘东地区的大豫镇巩王村，加上此前出生的长兄及三个姐姐，父亲宋平和母亲沈玉英共育有子女五人，宋卫香排行老五，全家和邻居称她为小妹。由于外婆潘云芳、母亲沈玉英均是启东"巴掌镇"一带知名的山歌手，母亲出嫁后，巩王村宋家的堂前屋后便经常传出悦耳的山歌声，母女俩边劳作边哼唱

① 前身即张謇继1898年在南通唐闸创办大生第一纱厂、1904年创办大生第二纱厂后，于1919年在海门创办的大生第三纱厂，后改成大生第一、第二、第三纺织公司。1952年，第一、第三纺织公司公私合营，1966年进入国营模式，相关企业改称"南通国棉一厂""海门国棉三厂"。

江南小调,不仅为街坊邻居带来了欢乐,更深深地影响了天真烂漫的宋家孩子:无论是田间耕作、家务劳动,还是日常习俗、人情往来,兄妹五人清脆悠扬、此起彼伏的歌谣,总是带给邻居、小伙伴无尽的快乐,加上父亲宋平担任巩王村小学的数学老师,乐于在内外劳作之余为子女灌输一些数字游戏,小卫香不仅常从他那儿习得一点口诀、谚语,更突发奇想地将之自编自唱,融入《五更调》《十二月花名》等山歌、小曲之中。据此而言,童年时期的宋卫香,倒也不缺"苦中有乐"的体验。

据宋卫香回忆,当时家境窘困,几个孩子从小就分担了各种家务活和农活,到田间拾麦穗、在树林中拣柴禾、沿河堤割猪羊草、坐在场边剥玉米等,是她常年的分内活计。由于自幼生长在吴地方言和习俗之中,加上外婆、母亲哼唱的山歌小调总是萦绕在房前屋后,宋卫香和哥哥姐姐们一直保持着蹦蹦跳跳、模仿外婆和母亲哼哼唱唱的习惯。"每到逢年过节,大豫镇越剧团和海门山歌剧团要到村里来演出,由于我个子较小,剧团演出时,我总是和村里的小伙伴一起踮起脚挤在戏台跟前,看到那些女演员轻盈典雅的水袖、云手动作和小碎步等,我总是流连忘返、如痴如醉。由于深受外婆、母亲及剧团演员'山歌不离口''做功不离身'影响,每每放学以后,我总喜欢和邻居小孩一起,在堂前屋后模仿外婆、母亲唱的小调,以及那些剧团演员的身段和做派。我最喜欢的物件是挂在屋檐下的广播盒,那里面播出的《每周一歌》,我模仿了一遍又一遍:殷秀梅演唱的《党啊,亲爱的妈妈》、郑绪岚演唱的《少林寺》插曲《牧羊曲》等,我都是张口就来、倒背如流。我常常一边在灶旁拉风箱烧火,一边不停地哼唱外婆传授的山歌或广播里新学的歌曲。暑假是我最快乐的日子,我经常在家第一个吃完饭,然后把自己关在房间里,对着小镜子或玻璃窗的反光练唱、练舞,还隔三岔五地拉着哥哥站在堂屋的条桌上练表演,手捻毛巾或绸布摆出不同'身段',哥哥则站在一旁鼓足腮帮吹笛子,为我伴奏,每当这时,我们的'歌舞乐'声总会引来邻居们围观喝彩。不过,一到夜晚,我就变得很安静,一边专心致志地听哥哥豪情满怀地讲述江湖英雄故事,一边想象有朝一日自己也能走出巩王村,像真正的演员那样,到华丽的舞台上去演戏。"①

① 宋卫香访谈录,海门山歌艺术剧院,2021年11月。——笔者

2. 文化渗透

同一个族群里，一些分离着、差异着，乃至于对抗着的不同文化，常常可以互相联系着、纠结着、渗透着，形成一种整体的民族文化。20世纪后期，举世瞩目的改革开放与文化变迁新时期，不仅催生了以宋卫香为代表的部分村民的身份转变与文化自觉，更为这一带沙地人以自身的历史记忆进一步融入国家主流文化带来了崭新契机。

1984年，作为崇、海、启、通江北"飞地人"后裔之一，17岁的宋卫香考入了海门山歌剧团学员班，从此，她正式成为一个体制内的专业演员，并与其他学员一道，一方面通过沙地人的传统"歌者"身份，开始融入长江下游北岸"内陆性"城镇生活；另一方面，由此为出发点，通过舞台历练与生活轨迹的改变，其表演形式开始从农耕时期口口相传的传统海门山歌向海门山歌剧"剧场艺术"①文化类型转变，为"宋卫香模式"的萌发与形成提供了不同文化层面相互渗透的最初条件。

1958年成立的海门山歌剧团，是以崇、海、启、通一带沙地人、通东人②后裔为基础，经选拔和训练而组建的一个县级文艺团体。搜集整理本区域内外（吴方言）传统民歌，并结合江南部分滩簧调、花鼓戏等传统元素，探索戏曲剧种"海门山歌剧"唱腔结构、行当体系及舞台程式等，是该团半个多世纪以来的主要发展方向。自进入该团学员班的第一天起，宋卫香的学习、训练及生活内容，就与该团的发展方向紧密联系。两年多以后，在剧团领导的重视和引领下，经过经验丰富的专职老师和老演员的示范与指导，学员班迅速融入剧团的业务建设和舞台实践，参与演出了大批具有浓郁沙地方言特色的剧目，并且以大量反映现实生活的主题和舞台表演，彰显了剧团将原有传统小戏及其沙地人习俗习惯融入"剧场艺术"，加速凝练和提升海门山歌向海门山歌剧转型发

① 本文视域下的"剧场艺术"，系都市化的舞台表演艺术，具有专业性、观赏性、娱人性等特点，与民俗性、业余性、自娱性的"广场艺术"相对应。1951年和1952年，文化部在北京召开全国文工团工作会议，决定在经济文化较发达城市设立专业化剧院和剧团，并在《关于整顿和加强全国剧团工作的指示》中明确指出，今后国营歌剧团、话剧团等应改变其以往文工团综合宣传队的性质，成为专业化的剧团，逐步建设"剧场艺术"。1958年成立的海门山歌剧团，即为这一背景之下产物。

② 相传清乾隆末年，海门一带连年水灾，田地、房屋被淹，成了一片汪洋泽国，农民们为排水患，将原宽窄不匀、零散不长的横河掘开河坝放水，逐步形成了连接今南通崇川（部分）、通州、海门和启东的老横河（海界河）。今海门境内，海界河两岸分属不同方言区：河南部盛行沙地话（明清以来江南移民相对较多）；河北部流行"通东话"（亦称"江北话"），居民多来自北方，以古海门先民后裔为主。

展的行为过程。

　　促使这一背景下新旧文化渗透，并凝练"宋卫香模式"的另一个条件，乃是透过她参与其中的、几十年如一日的"剧场艺术"传播方式与舞台探索，为相关社会成员共同体验沙地人社会群体的文化自觉提供"历史知情"及其参照价值。历时地看，南通及其周边区域相继成陆以来，自然环境、移民文化、历朝行政区划变迁等因素造成的人文环境、方言结构等十分复杂，相关地区"历史遗留物"各不相同。20世纪60—70年代以来，由于特定时代背景的影响，相比一段时期以来南通市下辖各县区歌舞团、京剧团、越剧团等"舶来品"样貌，以海门山歌剧团体制内山歌人为标志的舞台表演，不仅具有鲜明的本土化特征，更是通过以宋卫香等为代表的沙地人传统民歌习俗与改革开放以来多元文化的碰撞与互动，为"剧场艺术"和当地公共社会文化传播机制的交融与契合奠定了基础，积累了经验。

　　应当提到的是，从海门山歌剧团建立和发展的不同时期人员构成及其社会背景来看，相关人员涉及不同文化分层的渗透与转换，并非一蹴而就，但随着剧团置身其中的时空条件的不断延伸，以及舞台实践与传播途径的持续拓展，人们逐渐形成的习俗、方言互通与社会共享是显而易见的。相关差异与趋同，可从表1、表2中加以对比。

表1　1958—1979年海门山歌剧团部分人员社会分层转变

序号	姓名	籍贯或出生地	父母职业	本人文化程度	岗位
1	刘季芳	海门茅家镇	手工业者	初中	演员
2	季秀芳	海门茅家镇	自由职业	初中	演员
3	萧行芳	海门三星	务农	初中	演员
4	唐德培	海门茅家镇	手工业者	小学	演（奏）员
5	姚志浩	海门茅家镇	手工业者	初中	演员
6	黄竹元	海门刘浩	工人	高中	演员
7	俞适	海门王浩	职员	高中	编导
8	胡瑞兰	海门悦来	职员	初中	演员
9	陆新娟	无锡	务农	小学	演员

续表

序号	姓名	籍贯或出生地	父母职业	本人文化程度	岗位
10	施雪芬	海门茅家镇	经商	初中	演员
11	陆行白	海门青龙港	医生	高中	编导
12	江菊萍	海门余东	务农	初中	演员
13	朱龙发	上海	工人	初中	演(奏)员
14	汤炳书	海门王浩	务农	南京艺术学院进修班结业	作曲、指挥
15	陈桂英	海门四甲	务农	小学	演员
16	陈伟功	海门平山	务农	高中	编导
17	贺戌寅	海门茅家镇	务农	初中	演员
18	邱笑岳	海门天补	务农	小学	演员
19	盛永康	海门平山	务农	初中	作曲
20	花世奇	海门正余	职员	高中	编导
21	蔡锡生	海门	职员	高中	团长
22	徐海平	海门刘浩	经商	初中	演员
23	施士平	海门常乐	务农	初中	演员
24	吴群	上海	职员	大专	导演
25	严荣	海门天补	干部	初中	作曲、指挥
26	严淑萍	海门包场	务农	初中	演员

表2　1984—2012年海门山歌剧团部分人员社会分层转变①

序号	姓名	籍贯或出生地	父母职业	本人文化程度	岗位
1	宋卫香	如东丁店	务农/教师	本科	演员
2	朱新华	海门东兴	务农	初中	演员
3	陆云红	海门包场	务农	初中	演员
4	何国兴	海门余东	工人	初中	演员
5	周伟丽	海门四甲	务农	初中	演员
6	蔡新妹	海门万年	干部	初中	演员
7	陈耀平	海门树勋	工人	初中	演员
8	唐建强	海门四甲	务农	初中	演员
9	施晓红	海门瑞祥	务农	初中	演员
10	陈卫英	海门四甲	务农	初中	演员
11	俞萍	海门新建	务农	初中	演员
12	戴志平	海门树勋	务农	初中	演员
13	陆兰芳	海门树勋	务农	初中	演员
14	姜卫斌	如东南坎	务农	初中	演员
15	陆耀	海门四甲	务农	初中	演员
16	王斌	海门三阳	教师	高中	演员
17	黎立	海门镇	军干	本科	作曲
18	周一新	海门余东	教师	大专	作曲
19	杨婷	海门镇	工人	本科	演员
20	施海荣	海门镇	工人	本科	演员
21	陆丹丹	海门三星	务农	本科	演员
22	张赛	海门镇	工人	本科	演员
23	张丽	海门茅家镇	职员	本科	编剧
24	郭卉	扬州	教师	本科	编剧

从表1和表2可以看出，海门山歌剧团初期成员，主要来自茅家镇、王浩、四甲、天补一带。从人员出生地和方言背景来看，其中，一部分人初始并非纯

① 表1、表2详见钱建明.海门山歌与山歌剧文化研究[M].北京：人民音乐出版社，2022：264-266.

粹的沙地人,且大部分仅有小学或初中文化程度,但由于剧团工作和生活环境,人们不仅逐渐趋同于以沙地方言为基础的生活环境,而且能够在海门山歌剧表演中熟练掌握以沙地方言为主的"文读音"与"白读音"的差异。表2中,宋卫香等1984年海门山歌剧团学员班招收的首批学员,属于改革开放新时期以来该团专业体制下在江苏省内外获奖较多的一批骨干演员。据该团学员班艺术指导、副团长陈桂英回忆,学员班20多个男女青年中,唯有宋卫香既能说一口流利的普通话,又能娴熟地以沙地话与本地人交流,不论在舞台程式的基本功训练方面,还是台词课、唱腔课等,她的悟性与表达均超过其他学员。加上平时虚心学习,善于细致揣摩团内外各名角的唱、念、做、打等舞台经验,她是全班第一个在承上启下基础上,在剧目表演中独立"挑戏"的学员。此外,对照表1和表2我们不难发现,1958—2012年剧团演职人员的社会分层统计中,虽然父母家庭背景为"务农"的占多数,但其中父母职业全部为"务农""手工业者"已从约54%(表1)下降至约50%(表2),高中及以上学历则从约27%(表1)上升为约42%(表2),其演职人员学历构成、家庭背景等文化分层的转换等显而易见。

作为一个特定的历史"知情人",一个以"文化遗留"谱写沙地人情怀与理想的"歌者",宋卫香以自己的身份转换与音乐行为,真切见证和参与了"下层文化"与海门一带城乡文化交融发展的重要历程。截至2018年,海门山歌艺术剧院(前身为"海门山歌剧团",2014年更名)原创、移植、改编的大中小篇幅传统、现代海门山歌剧达200余部。其中,1986年海门山歌剧团赴北京中南海演出海门山歌剧《小阿姐看中摇船郎》。大型海门山歌剧《青龙角》(1992)、《献给妈妈的歌》(2002)、《亲人》(2014)多次晋京演出,该团近40年在上海、苏州、无锡、常州等吴语方言区域,以及南通、盐城等沙地移民聚居地演出了《淘米记》《采桃》《唐伯虎与沈九娘》《赔衣记》《书记大哥》《守望金花》《临海风云》《田园新梦》等。这些剧目多由宋卫香主演或编导,受到各界好评,并在崇明、奉贤、常熟及长江北岸多地同类文艺院团引发探讨与仿效,"宋卫香模式"及其成因之基础与影响正是由此延伸而来。

三、模式——乡土文化人

民族音乐学研究视域下的音乐事象,涉及研究者观察研究对象时的"局内""局外"两方面,即就研究者与被研究者的关系而言,是从研究对象的内部还是外部的眼光来看待其内涵与外延,体现了研究者对于文化理解方式的差

异。作为长江下游南北岸环境变迁、移民历史所引发的山歌文化产物之一，本文视域下"宋卫香模式"之形成与影响，已然成为世纪之交以来，海门一带原生性沙地山歌历经"下层文化"至当下城乡人文的相互渗透，以不同题材及舞台程式的相互融通和对比，构成特色鲜明的"海门山歌剧"这样一个地方戏曲剧种的新起点。究其本质与规律，并非局限于宋卫香个人的局部或单一作用，而是更多涉及在一定时空条件下，长江下游北岸人们基于自身移民背景、文化区重构的历史回眸与现实诉求。因而，"宋卫香模式"的本体内容，以及该模式所代表的这一带沙地人社会群体，立足长三角一体化进程、依托"吴歌北衍"历史与现实背景，重构自身乡土文化人的内、外原动力，呈现出不同的维度与走向。

1. 历史与社会维系

加拿大民族音乐学家赖斯在其《关于民族音乐学的模式重塑》中，将美国同行梅里亚姆有关"概念、行为、音声"理论延伸阐释为历史结构、社会维持、个人创造与经验三个方面。本文研究对象从一个侧面所折射的相关事象与行为，为该理论的内涵与外延提供了一种"本土化"佐证。换言之，本文视域中的宋卫香模式本体、成因等，本就是特定历史延伸及相关社会群体在一定时空下约定俗成的音乐行为的产物。离开了这一前提，其根基与存在就成了无本之木。

广义地说，距今6 000—5 300年的崧泽文化以及距今5 250—4 150年的良渚文化遗址中，人们以环太湖流域的杭州西北部良渚、瓶窑、安溪等为起点，西至宁镇山脉，南抵杭州湾一带，北跨长江至江苏北部，均不同程度地在相关历史遗存中发现这一区域先民各种劳动生活与习俗文化记录，包括耕犁、狩猎、家禽饲养以及信仰仪式等。其历史文化聚焦显示：一支源于今江浙沿海一带的"百越"部落，以其"蛮夷之语"所标识的"吴越争霸"历史，历经"关东至关中""永嘉南渡""靖康南渡"等重大事变，融汇长江流域华夏文化，并由此形成了包括崇、海、启、通等"飞地人"聚居区在内的不同阶段吴文化的多样性流变。

因而，伴随"吴歌北衍"之历史延展，源于江南地理环境与吴地歌谣的今海门山歌，同样可视为长江下游北岸汉民族近千年来移民史与当地先民劳动生活相互融合、共同发展的一种乡土文化记录。以宋卫香为代表的沙地"歌者"，出于"历史知情"及音乐行为诉求，从浩如烟海的民间歌谣中所搜集整理的传

统山歌及其传播方式，显然是以沙地人难以忘怀的"历史烙印"和"离散情结"为起点，在唤起同族人集体记忆的同时，一定程度上产生了这一社会群体特有的社会凝聚力。窃以为，其阡陌纵深的历史场景与现实联想，无不如唐李益《送人南归》的"无奈孤舟夕，山歌闻竹枝"，白居易《琵琶行》的"岂无山歌与村笛？呕哑嘲哳难为听"，至明嘉靖《海门县志》所载"山歌悠咽闻清昼，芦笛高低吹暮烟"，以及清光绪《海门厅志》谓之"万籁无声孤月悬，垄畔时时赛俚曲"那样，给人于"行歌樵互答"之中，产生一种类似江南故里"风烟俱静，天山共色"，以及"从流飘荡，任意东西"①之遐想与惬意。同理，由此延展的这一带"飞地人"劳动生活中的沙地山歌（或称"海门山歌"），正是通过漫长的"吴歌北衍"，历经模仿、嫁接及根植、发散，逐步完成了外来民歌本土化的角色转换。

 基于这一背景，宋卫香所演唱的多数海门山歌与山歌剧唱段，被人们认为是当地家喻户晓、世代承袭的民间歌谣。在此基础之上搜集整理的由沙地山歌素材所加工提炼的戏曲声腔，其清脆高亢、柔美甜糯的声音，以及行云流水、带有浓郁吴侬戏曲特色的切韵润腔与衬词垫字，已然成为崇、常（熟）、海、启、通及黄海沿岸沙地人聚居地（盐城大丰、东台、建湖等）人们十分喜闻乐见的一种"乡音"。

 海门山歌作为历史文化、社会维系与"宋卫香模式"紧密相关的一个重要载体，其"音声"与"行为"主要体现在有关吴地"田歌"至江北"飞地人"的乡俗文化关系之上，以及后者依托夹江临海的自然环境，通过拓植开发、艰苦创业，重构江海文化背景下的沙地人新家园的"歌者"创作表演。例如，以五声音阶羽调式为基础，音域开阔、音调优美流畅的山歌调，是长江下游北岸海门一带沙地人十分喜爱并广泛流行的一种江南传统小调，长期以来，宋卫香演绎的《日出东方白潮潮》（陆行白、陆国雄记录整理）、《小阿姐看中摇船郎》（梁学平、陈卫平记录整理）等作品均属这一类。

① 郑振泽. 中国俗文学史[M]. 南昌：江西教育出版社，2018：62.

谱例1基于传统山歌调"起、承、转、合"四句体结构,具有江南田歌及沙地山歌共有的典型抒咏性和叙事性交替呈现特点,四个分句的落音分别是:商(A)—羽(E)—商(A)—羽(E),加上尾声的"叹息音调"(装饰音G—B—A—G至E羽调式主音),更显其口语化特征。与此同时,四个分句中每一句不仅增加了装饰性音符,并以婉转迂回的附点音符与时值变化,促使音调变化、乐句递进中的即兴性更为生动灵活。此外,在与吴语方言相结合的歌词使用中,亦十分鲜明地显示出沙地人劳作与抒咏相辅相成的环境特征与情感特征。其中,歌词"日出东方白潮潮哎,哎,我小珍姑娘抄仔三升六合雪花白米下河淘",以密集的节奏与之紧凑对应,显示出一般山歌音调与语音紧密对照、相向而行的口语性特点,歌词排列整齐舒展,旋法运行空间变化凸显出相关乐句运行与田园景观、人物心情的对应关系。

谱例1

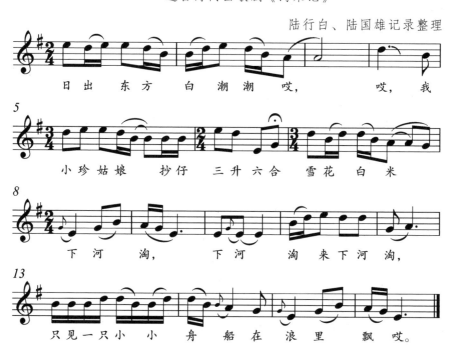

日出东方白潮潮
——选自海门山歌剧《淘米记》

陆行白、陆国雄记录整理

除了上述传统沙地山歌及其改编曲之外,世纪之交以来,宋卫香被人们津津乐道、引为佳谈的二度创作作品还包括:《我就是爱唱棉山歌》(梁学平词,

陈卫平曲)、《滨海儿女董竹君》(张垣词,盛永康曲)、《江风海韵东洲美》(李祥词,杜庆洪、宋卫香曲)、《海门山歌交关多》(梁学平词,陈卫平曲)、《江海对歌》(邹仁岳词,汤炳书曲)、《站在桥上看风景》(卞之琳词,吴小平曲)、《海门特产》(邹仁岳词,汤炳书曲)、《海门地界四只角》(邹仁岳词,严荣曲)、《走南闯北海门人》(邹仁岳词,周一新曲)等,所有作品的主题及音乐素材,几乎无一不涉及沙地人传统文化与现代生活场景。

2.群体"自觉"与文化重构

民族音乐学家认为,民间音乐作为民间文艺的一个组成部分,在起源和归宿上,具有民间文艺所共有的"集体创作""共同使用""群体传承"等基本特征。它们之所以在现代社会生活中仍具有动人的魅力和旺盛的生命力,完全要归功于先民群体一代接一代的口传心承,并不断在继承性基础上对其进行修饰、润色和改造,使之成为"不朽的名著"。[①]2023年12月2日,中国艺术人类学学会与浙江龙游县在溪口共同举办"后农业文明与中国式现代化道路"研讨会,方李莉教授在会议上正式提出"后农业文明"的概念,其主旨不仅从侧面折射了本文视域下相关事象起源、归宿与"集体创作""共同使用""群体传承"的历史语境与现实关联,而且为本文视域下如何看待研究对象尚未进入"完全工业化"及其所面临的资源潜质与前景,提供了学理和社会实践的更大支撑。

就此而言,前述"历史与社会维系"与"宋卫香模式"的社会考量,不仅反映了宋家几代人移民经历、生活习俗对于"歌者"宋卫香艺术生涯的基本影响,同时证明,以该"歌者"为代表的社会群体祖辈承袭的,纵贯不同历时、共时条件的传统群落生活场景,以及人们对于包容和凝聚这一带沙地人的文化自觉,不仅反映了人们对于建构新的公共文化意识与"历史遗留"相对应的共同愿景,而且使得当下人们对于"宋卫香模式"具有更多的普适性接纳与融入感。其结果一方面在某种程度上揭示了"后农业文明"语境与现代民间音乐生态相适应的部分社会土壤与养分的现实存在;另一方面,迄今其力图跨越未经"整体性"分解、具有相对独立性的文化遗留物的文化自觉,正是本文视域中"宋卫香模式"及其相关群体依托传统生活和社会变迁,顺势而为、循序渐进的系统性音乐行为的原动力。由此引发的传统"沙地山歌"至"海门山歌",

① 伍国栋.文化视野中的民间音乐:类别概念与界定新释[J].中国音乐,2023(6):5-14.

以及"海门山歌"至"海门山歌剧"称谓及其内涵的文化重构,①正是上述"起源"与"归宿"之必然产物。作为海门一带沙地人公认的地标之一,"宋卫香模式"及其群体性文化自觉,主要包括如下内容:

(1)吴地传统沙地风情

从长江下游两岸自然环境、乡村田歌文化的原生场域来看,本文视域中的"宋卫香模式",是由宋家几代人与海门一带沙地人群及其后裔长期酝酿、共同营造的一种集体记忆和文化理想,包括宋卫香及其前后时期的多数海门山歌人的"歌者"实践,均以流传于江南地区的山歌调、对花调等歌谣为素材基础,并通过自身的积淀与提炼加工,成为记录这一带沙地人历史文化,融入和建构江海文化的传统标记之一。

海门史志显示,元末至清初,伴随长江下游两岸陆地变迁,大批江南移民过江拓荒开垦并定居,他们不仅带来了吴地之语,更利用两岸民风乡俗之演变,使江南歌谣与入海口北岸的乡野俚曲交融发展,衍生出与今海门山歌密切关联、具有鲜明江海风情的沙地山歌、通东民歌等各种类型。随着清末民初张謇在这一带开发垦牧,推动实体经济的辐射与拓展以来,沙地山歌以其传统渊源背景下的兼收并蓄与现代国家行政区划意义上的地域文化符号,加速与黄海北岸沙地人(后裔)的"废灶兴田""拓荒垦殖"历史相融合。20世纪以来,以管剑阁、丁仲皋所编《江口情歌集》(1935),以及1990年所编《江海名歌》等歌集为基本路径,20世纪中期以来,海门一带"沙地山歌"至"海门山歌"称谓及其内涵与外延的民间转向与主流认同,正是基于这一基础。

(2)半农半艺交叉互动

1958年成立的海门山歌剧团作为新中国主流文化建设与发展背景下,各地文化主管部门加速搜集整理优秀民间文化的阶段性产物之一,既是挖掘、提炼崇、海、启、通等地沙地人戏曲艺术的舞台表演载体,也是夹江临海的传统

① 海门山歌是伴随长江下游南北岸地理文化变迁、五代后周显德以来历朝历代行政区划演变而逐渐衍生的一种民歌类别概念。《海门山歌与山歌剧文化研究》(钱建明著,人民音乐出版社,2022年版)指出:南通及其周边地区人们惯称的"海门山歌",既是海门一带民歌的统称,亦被海门南部沙地居民视为来自长江下游河口段南岸的祖辈移民所传唱的一些江南民歌(沙地山歌)的概述。如果说,有关"海门山歌"的统称更侧重于"海门山歌"形成与展衍的广义背景,那么,相关音调伴随音乐风格、方言特征所凝聚而成的乡土文化概念,则突出了当地人以沙地人及沙地方言自居,并由此区别于通东等地民歌元素的特点与规律。20世纪50年代以来,原海门县以贯彻执行国家文化主管部门关于搜集整理优秀传统民间音乐的方针为背景,每年在海门一带举行大规模民歌会演,当地歌手传唱的各种民歌如雨后春笋般涌现,自此,人们将之惯称为"海门山歌"。

沙地"歌者"通过文化转型和专业训练，建构新的社会身份、目标意识，迈入区域性文化模式的新起点。世纪之交以来，宋卫香作为这一背景下海门山歌传承与发展之承上启下的一个代表性人物，以及海门山歌剧团主要领导之一，多年来始终以宋家人由来已久的农家生活习惯，结合这一带传统乡村群落田间劳作规律，保持着"半农半艺"工作方式（平时正常排练演出，农忙时回乡参加农业劳动）。虽然这仅是剧团创建之初县领导所提倡和主导的一项地方性工作措施，但在她的长期示范和影响下，剧团大多数演职人员不仅在演出之余经常参加家乡建设，而且从这些丰富的生活经历中汲取和积累了大量民间音乐素材，为剧团创作表演活动提供了无可替代的亲缘及养分。

如果说，传统海门山歌所记录的沙地人移民背景及其乡俗民情等，是矢口寄兴、曼声而唱的传统生活的"自在性"反映，那么，海门山歌剧团所承载的海门山歌剧艺术探索与实践，则不仅与宋家人等海界河两岸居民通过共同奋斗拓展生活空间、持续融入江海平原四方先民文化的集体记忆和身份属性等历程、情怀密切相关，而且更多折射出犹如宋卫香等"歌者"通过专业训练和舞台实践，将长江下游南北岸居民共享吴地资源、共同传承和发展长江下游两岸民歌文化的努力，纳入"剧场艺术"创作表演的追求与理想。相关剧种、剧目创作表演的经验积累和成果，则不仅在更深层面上揭示了相关移民经历和乡愁情结，而且结合"剧场艺术"建设，将祖辈承袭的田间地头歌谣及传统村落发展诉求融入国家主流文化发展的不同阶段之中，其特质同样具有这一带人们重构自身沙地文化的"自觉性"特征。

（3）非遗传承多样性推广

2008年，经国务院批准，海门山歌被列入第二批国家级非物质文化遗产名录；海门市举办第十三届中国海门金花节"花开盛世"大型文艺晚会等活动，海门山歌剧团与相关单位联合举办专场晚会（海门山歌剧团、太仓等地民乐团联演"丝竹国风"节目等），大型海门山歌音乐剧《淘米记》正式上演并获得好评；同年，海门山歌剧团演出的《江波海浪歌对歌》（李翔词，汤炳书曲）获"纪念改革开放30周年——首届中国农民文艺会演"丰收杯。作为国家级非遗代表性项目的海门山歌，沙地人传统村落生活的文化自觉，自此真正与国家主流文化建设与发展的平台衔接对应。

2018年7月，宋卫香获批成为国家级非遗代表性项目海门山歌代表性传承人。她数度在上海戏剧学院、江苏省戏剧学校、南京师范大学研修提升，十多年来在海门山歌艺术剧院担任院长等职务，在编、导、演等岗位探索、磨砺

与提升，其舞台表演的体系性经验与专业经历，已然大大突破了数百年以来海门山歌仅仅依靠家族性、谱系性口口相传的旧有样态。较之那些单纯依靠自然环境和民间氛围口口相传的老一辈非遗传承人，来自海门山歌艺术剧院的创作团队为宋卫香量身定制，并由她领衔表演的多样化海门山歌、山歌剧，在一次又一次"行歌樵互答"中，通过"剧场艺术""华丽转身"而焕然一新，成为近半个世纪以来海门一带人们引以为骄傲的文化名片。

宋卫香作为海门一带妇孺皆知的海门山歌传承人，世纪之交以来，以多重身份参与和主导了南通市内外多种社会文化活动，同时积极参政议政。迄今，她不仅沿"吴歌北衍"历史轨迹，频繁与长江南北岸相关地区政府文化主管部门、非遗机构与传承人交流合作，发起组织各类民歌观摩与理论研讨活动，定期在崇、海、启、通一带中小学、幼儿园开展海门山歌进校园的各种传、帮、带活动，培养了包括上至古稀老人，下至学龄前儿童在内的海门山歌传唱徒弟数百人的队伍，还被复旦大学、江苏开放大学、南通大学等多所高校聘为特聘教授，为国家级非遗海门山歌的文化推广，以及相关项目在当地公共文化体系的构建、区域性地标文化构建，贡献了自己的一份力量。这些音乐社会活动，不仅成为"宋卫香模式"社会运行不可或缺的一个组成部分，更让宋卫香凭借祖辈承袭的集体记忆及"歌者"身份，成为江海文化视野下沙地人文化重构的一个重要见证者和参与者。

3. 以人为本，以"剧"为纲

作为海门山歌传承与发展的重要载体之一，海门山歌剧的舞台创作表演早已由"对子戏""路头戏"等滩簧小调、花鼓戏迈入"剧场艺术"建设与发展的城镇化场景。相关人才队伍的规划与建设、作品创作等，不仅直接涉及剧院的艺术属性、发展方向，更影响到国家级非遗项目海门山歌的传承质量，以及相关公共文化传播的成效等。所谓"工欲善其事，必先利其器"，"宋卫香模式"所探索运行的人才梯队建设和作品创作机制，以舞台表演和社会传承（江苏开放大学宋卫香工作室、南通市文艺家宋卫香工作室、南通大学宋卫香海门山歌文化研习基地等）同时并举，加速了剧团骨干演员和后备力量的成长，以及原创新作品的及时推出与社会影响。

从历时与共时角度看，与当下多数单纯民间身份的非遗传承人及其相对狭窄的社会生活圈子有所不同，依托体制内文艺团体社会运行的"宋卫香模式"，更加注重从"国家在场"与民间"在地化"两方面汲取养分，打造海门山歌与山歌剧创作表演所涉及的当地社会群体自觉性和主流文化意识，二者互

为依靠、相辅相成，共同培养剧团青年演员，凝聚新时代佳作，使海门山歌艺术剧院真正成为承载海门山歌传承与发展的重要基地之一。相关经验显示，"宋卫香模式"及其舞台表演群体的表演特色，一方面源于宋卫香本人与剧团大部分沙地人后裔一样，其舞台实践所涉及的乡音、乡情、乡俗等，本就是海门乡土文化的重要组成部分，因而那些"深耕田野"的佳作，总是以众多"歌者"和受众耳熟能详的集体记忆，赢得了人们的普遍欢迎与广泛喜爱；另一方面，正是这些祖辈相传、乡情浓郁的记忆符号，为"宋卫香模式"与海门山歌艺术剧院共同承载的人才培养机制、舞台创作表演带来了取之不尽、用之不竭的民间资源。

海门山歌艺术剧院作为地方政府主管的专业性文艺团体之一，20世纪50—60年代的演职人员总体来自乡镇业余文艺骨干，最初以乡土风情、本色表演见长的《淘米记》《采桃》等为相关剧种样态的日后发展打下了基础，但作为"剧场艺术"的一个地方剧种，其结合相关剧目所涉及的舞台表演的综合体系（行当分类、舞台程式、唱腔板式、器乐伴奏等）等，仍处于亟待进一步提升、合理布局的重要阶段。数十年来，在宋卫香及其模式覆盖下的海门山歌艺术剧院以人为本，充分调动和发挥以张东平、李青云、邹仁岳、丁秀发等为主体的编剧、导演群体，汤炳书、陈卫平、黎立、周一新等为主体的作曲家群体，以及以宋卫香、朱新华、何国兴、施士平、唐建强、陆云红、严淑萍、蔡新妹等为代表的一批演员群体的潜力与能动性，为进一步探索和积累海门山歌剧的系统性剧种规律，凸显海门山歌文化的非遗价值影响，发挥了重要作用，不仅为该团（剧院）此后的人才队伍规划与建设奠定了基础，也为崇明、奉贤、常熟、启东、通州等地的相关文艺团体提供了经验。

由此可见，"宋卫香模式"不仅是凝聚海门一带沙地人移民文化、维系社会的"歌者"纽带，同时也是当下崇、海、启、通部分居民依托历史传统，沿"吴歌北衍"轨迹，自觉提炼桑梓情怀与愿景，重构沙地人公共文化体系的一个新的立脚点。文化符号学认为，文化是由"社会形成的意义结构"组成的。所谓文化符号，则是人们用来互相交流的文化工具，它与象征性社会话语密不可分。文化的公共性就在于其处于符号自身里，符号作为被表示者（概念）和表示者（符号载体）起作用。[①] 作为源自沙地人社会群体的一种"歌者"载体与文化人符号，"宋卫香模式"所蕴含的"集体创作""共同使用""群体传

① 方李莉，毛薇娜.各民族共享的中华文化符号的内涵及共同体意识的再建构[J].民俗研究，2024（1）：6.

承"等民间文化特性,以及本文视域下非遗传承与"后农业文明"所及相关文化区的重构基础,总体与此关联。

结　语

与单纯依靠原生性民间环境,沿袭地方传统文化的多数非遗传承人有所不同,基于海门一带"飞地人"历史与现实生活交叉发展的"宋卫香模式",虽缘起于部分吴地移民与崇、海、启、通等地居民世代延续的习俗文化,但其伴随相关社会群体移民历史与现实影响的传承样态,早已与长江下游南北岸民间歌谣衍变、当下海门一带社会公共文化"地标性"探索紧密关联。作为一种根深叶茂、资源丰富的江南文化传统、民歌样式,以及当下长江下游两岸沙地人数百年来族群活动的一种集体记忆,以"吴歌北衍"为历史背景、传播途径,以及以宋卫香的社会音乐活动为载体的海门山歌传承模式、谱系构成,既反映了海门一带沙地人祖祖辈辈在夹江临海的"新大陆"艰苦创业、生生不息的历史足迹,更通过自身"歌者"身份所代表的社会群体,经由不同文化区相辅相成、兼收并蓄的人文交流与传播规律,为江海文化乃至海派文化相互渗透、相互贯通视野下,人们体验"十里不同风,百里不同俗"的历史轨迹与现实景观,带来了乡音、乡情与乡俗的另一种音韵回响与魅力遐想。

作为当下民间音乐类型"集体创作""共同使用""群体传承"等历史回眸与现实考量的一个参考与借鉴,"宋卫香模式"之本体构成,以及相关意涵所带来的"各美其美、美美与共"启示,或许正源于此。

作者简介:

钱建明,博士、教授、博士生导师,现任南京传媒学院音乐学院院长,先后任南京艺术学院管弦系主任、《南京艺术学院学报(音乐与表演)》常务副主编等职。

精心护育海门山歌"口头文化"的根脉

——兼及宋卫香的沙地话与"戏味儿"

张 燚

我来自海南师范大学,不过刚刚从湖南师范大学来到2023年"吴歌北衍"交流展演暨张謇故里·海门山歌人理论研讨活动的现场。湖南师范大学承办的全国音乐教育专业基本功比赛和"海门山歌人"与"海门山歌剧"主题有关:这项比赛第一次专门设立了"戏曲"选项。本届比赛一共有259个学生参加,其中选赛戏曲的有94位,和选择器乐的96位差不多,比选择舞蹈的69位数量更多。

这个信息很明显,就是我国音乐教育比以前更为重视地方音乐和地方戏曲。不过,还有一个没那么明显的信息,需要去了现场才知道。这个信息是什么呢?那就是,参加比赛的这些戏曲表演普遍没有"戏味儿"。

怎么说没有"戏味儿"?简而言之就是,戏曲是口头文化在音乐领域内的突出代表,但是突出书面文化属性的高校音乐院系中的戏曲表演太书面化了。对于海门山歌和海门山歌剧,我是"局外人",以下尝试结合宋卫香女士的海门山歌与海门山歌剧所涉及的"沙地话"与"戏味儿",从口头文化的角度谈谈感想,期待大家携手共同推动海门山歌、山歌剧和中国传统音乐事业的传承与发展。

一、以"口头文化"刷新对海门山歌的认知

我曾在中国传媒大学从事过五年博士后工作,不免要受到传媒学的影响,在这里就先抛出一个宏观视野的问题:从传媒角度来看,人类文化自古至今都有哪些主要文化形式?整体来说,是口头文化(口语文化)、书面文化和电子文化("次生口头文化")这三种。

作为山歌的海门山歌也好,作为戏曲的海门山歌剧也罢,都属于我国音乐领域中的口头文化形式。我国音乐院系中的音乐,则主要属于书面文化。现在互联网终端上广为传播的音乐形式,则属电子文化形式。这个划分很"粗线

条",但对于我们的音乐文化事业具有非常重要的指导意义。

文化语言学名著《口语文化与书面文化:语词的技术化》认为对口语文化和书面文化的区分,可谓20世纪语言文化领域的"伟大觉醒"。[①]这一"令人震惊"的"伟大觉醒"也催生了一大批能够更好指导实践的学术成果,而通过口头文化视角来观察海门山歌和山歌剧也足以"令人震惊",并催生相应的研究成果,促进海门山歌、山歌剧的良性发展。

著名语言学家索绪尔曾经指出,"语言和文字是两种不同的符号系统,后者唯一的存在理由在于表现前者",然而,因为"书写的词常跟它所表现的口说的词紧密地混在一起,结果篡夺了主要的作用;人们终于把声音符号的代表看得和这个符号本身一样重要或比它更加重要。这好像人们相信,要认识一个人,与其看他的面貌,不如看他的照片"。[②]遗憾的是,这种现象也正是我国音乐教育的现状,这里的音乐太"靠谱",音乐成为乐谱的附庸,视觉的书面成为听觉的歌唱的模范:"要认识一首海门山歌,不如看它的谱本"。

海门山歌和山歌剧谱本的唱词都是汉字,汉字的标准发音都是普通话发音。那么海门山歌要用方言唱还是普通话唱?我国音乐院系舞台上的民歌演唱一般都是使用普通话。这种现象合理吗?当然不合理。我们都知道,"民歌"二字在前面都会加上地域名称,比如陕北民歌、海门山歌等,如果陕北的"民间歌唱"不用陕北方言,海门"民间歌唱"不用海门话(沙地方言),又有什么理由说这是陕北民歌或海门山歌呢?我们可以看到,在一些海门山歌的大型活动现场,也会出现一些普通话美声唱法的"海门山歌",这就是海门山歌的文化不自信,民间鲜活的海门山歌面对书面文化的不自信。

宋卫香女士坚持使用本地方言来演唱海门山歌,但是如果仅以此作为国家级非物质文化遗产代表性项目代表性传承人的标准,那么这标准还显得不够高。所以,海门山歌还要挖掘方言中的音乐因素,"以字行腔",以方言之字来展开唱腔,挖掘唱腔中的字音、字调和语调、语气的表现魅力,而不是将海门方言直接硬放在印刷出来的简单乐谱之下。王骥德《曲律》说"筐格在曲,色泽在唱",也是这个意思。

① 转引自丁松虎.口语文化、书面文化与电子文化:沃尔特·翁媒介思想研究[M].上海:上海人民出版社,2017:1.
② 费尔迪南·德·索绪尔.普通语言学教程[M].高名凯,译.北京:商务印书馆,1980:48.

我国的传统歌唱艺术，尤其是戏曲，具有"谱简腔繁"的特点。为什么呢？因为我国语言绝大多数属于汉藏语系，汉藏语系的突出特点是字具声调。我们所用的汉语就是这样，我们上小学时就会背诵汉字声调口诀"一声平，二声扬，三声拐弯四声降"。这就使得汉字系统成为一种音高系统，所以民国时期的语言学家，比如赵元任等人就曾使用乐谱来记录字音的声调。外国音乐学家也认识到了这一点，认为"在中文里，'字'和'词'的旋律更为广泛，所以口语形成了本身完备的音乐实体，它们是些真正的旋律体系"①。但是汉藏语系的旋律体系"定性不定量"，是"游进"不是"阶进"。这里的"定性不定量"表现在声调仅是一个趋势，比如"二声扬"，整体是上扬，到底这上扬是"1—5"还是"2—3"，并无定量。"游进"不是"阶进"可以用古琴和钢琴的比较来领会：钢琴上的旋律进行就是"阶进"，从音高的一个"台阶"直蹦到音高的另一个"台阶"；古琴演奏的旋律进行则是曲线"游进"，无法定量。所以，中国音乐的记谱只能记下"音核"的位置，而很难记下真实音高；但在演唱中不能只唱乐谱所记"音核"，也要呈现出流光溢彩的"筋肉"。

　　比如宋卫香女士所演唱的《发给妈妈的信》，一开始"风萧萧，雨纷纷"六个字（谱例2），如果照谱直唱的话，即便是用海门方言的发音来演唱，也是"阶进"的直腔直调："风""雨""纷""纷"分别为一个平直音，"萧""萧"两个字则分别由两个"阶进"音高组成。但在宋卫香的实际演唱中，却是谱简腔繁，音乐和语言融为一体，表现出丰富的"游进"性。这样的例子比比皆是。这一现象也可以用文字表述，但是很难表述清楚，口头文化还是需要听，一听便知。

谱例2

发给妈妈的信（片段）

邹　仁　岳　词
宋卫香、葛连标　曲

（风萧萧，雨纷纷）

　　宋卫香女士的演唱还很注意"切字"。何谓"切字"？这来自明代曲学

① 萨波奇·本采. 旋律史[M]. 司徒幼文，译. 北京：人民音乐出版社，1983：4.

名著《度曲须知》"切法即唱法"①，乃是将汉语的一个字按照汉字注音反切之法分为几个字来演唱，比如《度曲须知》就将"萧"字分为"西""鏖""呜"三个音。这与汉字的发音习惯有关，汉字的单音节是一个复杂单音节，时值可短可长；如果时值较长，其实并不只是延长元音，辅音（元音化的辅音）也要延长。汉语拼音的真正拼读其实也是这样，比如"萧"的汉语拼音是 xiao，习惯的拼读方式是将多个音素元音化并拉长：xiao, xi—yi—ao—xiao。这里要注意的是，拼音 ao 结尾并非 o 音而为 u 音，这也是《度曲须知》认为"萧"字尾音是"呜"而不是"鏖"的原因。"切字"不仅是在长音处分为字头、字腹、字尾，还包括在旋律明显起伏处重复相应部分。再以《发给妈妈的信》为例，其唱词"夜色沉沉"的"沉沉"配有多个"音核"（谱例3），其实际发音乃是"che—en—en—en, che—en—en—en—en—en—en"，将一个字音切为多个重复字音。

谱例 3

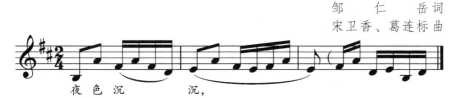

发给妈妈的信（片段）

邹　仁　岳　词
宋卫香、葛连标　曲

所以，戏曲演唱并不能照谱直唱，而要以口头文化的习惯，去多听、多试唱，"说着唱，唱着说"。很多时候，我们戏曲演唱的字和谱都正确，都能对得上谱本，但是实际上大错而特错。

谱本上无法显示，但戏曲演唱必须要体现的还有"分清字腔和过腔"。明代"曲圣"魏良辅很重视"过腔"，他在《曲律》中认为"过腔接字，乃关锁之地"②。今人洛地的分析更为详细，他认为字腔是指"每个字依其字读的四声阴阳调值化为乐音进行的旋律片断"③，过腔则是指出现时值较长、音符较多唱字时此字字腔和下字字腔的过渡，如果较为婉转则形成拖腔。但是很多

① 沈宠绥. 度曲须知 [M]// 中国戏曲研究院. 中国古典戏曲论著集成：5. 北京：中国戏剧出版社，1959：223.
② 魏良辅. 曲律 [M]// 中国戏曲研究院. 中国古典戏曲论著集成：5. 北京：中国戏剧出版社，1959：5.
③ 洛地. 词乐曲唱 [M]. 北京：人民音乐出版社，1995：134.

人，不仅是音乐院系中的师生，即便是戏校、剧团的老师，可能也很少注意到这些。海门山歌剧以海门山歌及相关地方剧种元素为基础，一般来说一字拖长的情况较少，但也不是没有。比如宋卫香演唱的海门山歌剧《采桃》唱段《花中顶好是牡丹王》"要会情人阿祥郎"的"郎"字（谱例4），海门话为第四声（去声，降调），在实际演唱中，要承接前字"祥"尾部的"3（mi）"，所以"郎"的"2（re）"实为带上倚音的"2（re）"，完成这个字的腔格后，后面的曲折乃是过腔（拖腔），即便腔有上行也不影响字调。并且，该字腔和过腔之间一般要"略断"，以显区别。

谱例4

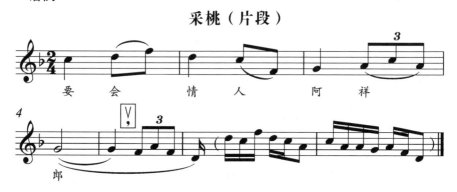

谱面上将"断腔"记为"Ⅴ"，但更多"断腔"并不在谱面上标出。所以，很多地方戏曲的演唱并不像谱面上显示的一样，比如，一个字上如果配有多个音符，这些音符虽以圆滑的连音线连在一起，却不适合像西方声乐作品那样唱得连贯（legato）。南曲仅在声调方面就有"阳平略断（第二声出口断后再接着上扬）""上声用霍（第二声在下行到底部时略断，再扬起）"等说法，更有"逢入必断"的唱法。南方方言保留有入声声调，入声本身发音短促，一发即收，入声字的演唱也往往如此。和南曲相比，北方戏曲的断腔更为普遍和明显，清代徐大椿遂有此说："北曲之唱，以断为主，不特句断字断，即一字之中，亦有断腔，且一腔之中，又有几断者；惟能断，则神情方显。"[①] 比如，谱例上一些附点音符之处，就可以"略断"，像《发给妈妈的信》"声声召唤耳边响，我迎着寒风去逆行"有三处即是如此（见谱例5的"声""迎""去"。此外"响"和"我"之间要分句，也需"略断"）。

① 徐大椿．乐府传声[M]// 中国戏曲研究院．中国古典戏曲论著集成：7.北京：中国戏剧出版社，1959：175.

谱例5

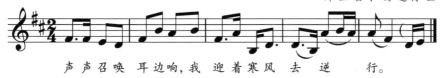

发给妈妈的信（片段）

邹　仁　岳词
宋卫香、葛连标曲

谱面上无法显示，但在戏曲演唱现场却很容易发现需二度创作的地方还有很多，比如戏曲对气口的重视、真假声的运用、丰富的表演、多彩的润腔、节奏的"猴皮筋儿"等。总之，戏曲和众多中国传统音乐形式一样"不靠谱"，像宋卫香女士这样的表演艺术家的二度创作非常重要，戏曲的真正呈现远比谱面要丰富得多。如果说西方歌剧的谱面可以反映实际歌唱的"一半"的话，海门山歌剧等中国戏曲的谱面可以反映实际歌唱的"一成"都很难达到。

二、海门山歌舞台"四宜"

明末曲学大师李渔说，戏曲"贵浅不贵深"[①]。中国戏曲学院戏文系主任颜全毅进一步发挥，认为戏曲创作"宜俗不宜雅，宜戏不宜文，宜动不宜静"[②]。我认为应再加一句"宜土不宜洋"。此"四宜"亦是口头文化的典型表现。

首先是"宜俗不宜雅"。海门山歌源于民间，和当地的土语俚言、日常习俗密不可分。有人用现代词汇"接地气"来形容，但我认为这个词并不准确。"接地气"明显是"自上而下"的态度，但海门山歌本身就是从土地中长出来的，就是"地气"在音乐方面的反映。很多海门山歌人受教育程度不高，尤其是没有接受过高等专业音乐教育，但这并不是缺点。长期在书面文化中浸润的音乐家往往认为口头文化以及民歌、戏曲"简陋""松散""不规范"，但这只是"有色眼镜"带来的视觉效果。一旦来到现场，来到以宋卫香为代表的海门山歌人的表演现场，我们就很容易发现事实并非如此，甚至可以说，口头文化即兴、生动、多姿多彩，重视现场，充满生命的力量感；甚至可以说，"就文明的内在生命来说，最有创造力的阶段总是与充满活力的口头传统联系在一

① 李渔.闲情偶寄[M]//中国戏曲研究院.中国古典戏曲论著集成：7.北京：中国戏剧出版社，1959：22.
② 颜全毅.认识戏曲艺术的三个"三"[EB/OL].（2019-3-15）[2023-9-8].http：//www.chnjinju.com/html/lilun/20190309/9571.html.

起，而对僵硬的书面传统的过度依赖则是文化原创力衰竭的表征"①。

海门山歌就像地方风味小吃，有着地方性的食材和烹饪手法，并不是非要做成国宴或法式大餐。地方风味恰恰就是海门山歌的核心价值所在，就是文化多样性的体现。大家都做成意大利歌剧那样，不仅没意思，而且是文化异化。

其次是"宜戏不宜文"。其原本针对的是戏曲的剧本创作，但稍加改造也适合海门山歌剧的舞台表演。俗语说"诌书立戏真山歌"，海门山歌不用说，即便是作为戏曲形式的海门山歌剧，也和富贵人家的戏曲家班不同，不仅不能空讲大道理、故作高深，而且要有烟火气。宋卫香女士所出演的深受群众喜爱的作品就是如此，《采桃》《淘米记》《俩媳妇》就是好玩、好看的代表作品。

再次是"宜动不宜静"。这对于音乐院系的戏曲教学特别有意义。2023年，"宋卫香海门山歌文化传习基地"在南通大学揭牌，我个人特别期待宋卫香女士能将"动"（手、眼、身、法、步）的经验真正带进高校音乐院系。在此之前，宋卫香已在南通市海门区第一实验小学等基础教育学校开设"海门山歌社团课"，小孩子更是"喜动不喜静"。

无论是基础教育学校还是高等学校，现代学校机制其实是书面印刷文化的产物，现代学校中的音乐教育也具有书面文化的特点，不重视表演即为其中之一。但中国传统音乐以表演为中心而非以乐谱创作为中心，即便是学习西方导演技法的大戏剧家焦菊隐也认识到这一点："我国传统表演艺术和西洋演剧的最大区别之一是,在舞台艺术的整体中,我们把表演提到至高无上的地位……把表演看作是唯一的。"②这是中国学派表演艺术的惊人创造。

"先看一步走，再听一张口"虽只是一句戏曲俗语，却包含着深厚的哲学基础、文化经验和艺术原理。我们要避免清代李渔所说的"无情之曲"："口唱而心不唱，口中有曲而面上、身上无曲，此所谓无情之曲。"③以前，"身段为内行专门之学，不肯轻易传人，以故票友能唱者颇不乏人，身段者则多不能工"④，戏谚则有"宁让一亩地，不让一出戏"之说。现在这种"身段不

① 张广生. 媒介与文明：伊尼斯传播理论的政治视野 [J]. 中国人民大学学报，2007（3）：114.

② 焦菊隐.《武则天》导演杂记 [M]// 焦菊隐. 焦菊隐戏剧论文集. 上海：上海文艺出版社，1979：147-148.

③ 李渔. 闲情偶寄·授曲第三 [M]// 中国戏曲研究院. 中国古典戏曲论著集成：7. 北京：中国戏剧出版社，1959：98.

④ 陈彦衡. 谭鑫培表演艺术概说 [M]// 中国戏剧出版社. 中国戏曲艺术大系：说谭鑫培. 北京：中国戏剧出版社，2010：55.

肯轻易传人"的情况已经不复存在，然而遗憾的是，长期以来因为现代音乐教育受西方中心思潮影响，"青年演员却轻视传统表演艺术"，不要说主动积极学习，甚至有任务也"不愿参加这些演出"①。随着中国国家实力、世界影响力的提升，青年学子对传统表演艺术越来越感兴趣，不过苦于没有师资。如今宋卫香团队有着这么优秀的师资，期待和高校协同育人，开出漂亮的花朵、结出甜美的果实。

最后是"宜土不宜洋"。其在当前具有特别的现实意义，以下着重阐述。

在20世纪80年代，我国广为流行"外国的月亮圆"之说。在音乐领域，则表现为视 bel canto（美声唱法）是世界上唯一的"科学唱法"，视 classical music（西方古典音乐）是世界上最高级的音乐。当今世界，美声唱法早已退出人类歌唱舞台的中心，西方古典音乐也已经退出人类音乐舞台的中心。而且基于西方歌唱艺术的理念、词汇、技术往往并不能直接应用到中国歌唱艺术上。虽然西方语言的书面字母和中国语言的书面拼音字母大同小异，但实际发音却有很大不同，基于西方语音的美声唱法和基于汉藏语音的中国歌唱艺术并不能"无缝对接"。比如，西方美声唱法的声音表现为"混""闷""响"，这是因为其强调共鸣，尤其是胸腔共鸣，却没有将前鼻腔和鼻后咽腔打通。但东方人的体格小，重视的是头腔、鼻咽腔共鸣，尤其要将前鼻腔和鼻后咽腔打通，声音表现为"脆""清""亮"。再比如我们常说的"橄榄腔"，更是显示出西方中心主义。我们试着发出一个较长的汉字"好"，在语音上它就不可能发为"两头小中间大的橄榄腔"，因为"好"是第三声（上声），声调是两头高中间低，在听觉上恰恰是"两头大中间小"。我们常说歌唱是语言的夸张表现，但"好"字演唱愈夸张，"两头大中间小"的特点就愈明显。此外，西方歌唱没有颤音就没办法歌唱，但中国传统歌唱艺术很少用颤音，因为颤音很单调，而中国传统歌唱使用了更为丰富的滑音、摇音、甩腔、擞音、夯音等，即便是使用了颤音，也是有意使用的"艺术颤音"，并非"自然颤音"，比如蒙古族的颤音、藏族的颤音、朝鲜族的颤音等。

山歌也好，戏曲也罢，在我们的田野调查中，都很容易发现"文化不自信"问题的存在，其实大可不必。宋卫香女士也曾表现出不自信，认为自己学历低、普通话不标准，没有系统接受过音乐院系的高等声乐教育。其实，从口

① 戴再民. 传统的表演艺术也要发掘 [J]. 戏剧报，1957（6）：24.

头文化的角度来看，这并不是缺点，在一定意义上甚至是优点。地方民歌和地方戏曲都不要求使用普通话，2019年联合国教科文组织在中国发布的重要永久性文件《岳麓宣言》也是以"保护语言多样性"为主题。我们再通过麦克卢汉的名著《理解媒介——论人的延伸》来看看几十年前西方的情况："在英国，电视来临之后最非同寻常的发展动态之一是地区方言的复兴。一种土腔或喉音就相当于一种时兴的女士马靴……这一变化是我们时代最意味深长的文化现象之一。即使在牛津和剑桥的教室里，也可以听见方言了。"①方言是口语化的、多姿多彩的，相对而言普通话的书面性和统一性则更强。在这里不妨说，如果宋卫香女士的普通话标准了、唱法"科学"了，恐怕也就没有资格担当国家级非遗代表性项目海门山歌的代表性传承人了。

三、用好"次生口头文化"，传承和发展海门山歌

宋卫香感慨："五六十岁以上的海门人，基本都对海门山歌有自己的记忆。曾几何时，从一些新生代开始，这个传统开始有点脱节了。"面对时代变迁，多媒体、信息化的冲击，宋卫香对海门山歌的传承工作感到有些吃力。

海门山歌如何传承发展？这一方面需要宋卫香这样热爱海门山歌、"和海门山歌谈一辈子恋爱"、积极传播海门山歌的海门山歌人；另一方面也要自觉保护和发展海门山歌的"口头文化"之根。因为，正如我们看到的，"书面腔""播音腔"是音乐院系存在的普遍现象，师生一张口就是钢琴键上的音高（琴键音是书面音符的直接反映），很少游移腔音，更少有润腔创造。近些年来，各地的音乐遗产保护也具有明显的书面化倾向：①演唱较多使用普通话。但方言、俗语才是民间歌曲、戏曲的基础以及核心部分。②演唱严格遵照乐谱，演唱很容易记谱。但死曲活唱、谱简腔繁才是民间演唱的精髓，各种难以记谱的腔音才是民间演唱的特色。

在当前的电子时代，以宋卫香为代表的海门山歌人还要利用好"次生口头文化"（secondary orality）。"次生口头文化"是媒介理论家沃尔特·翁提出的著名说法，是"电子文化"的同义词，也是与"原生口头文化"（primary orality）相对的概念。简而言之，"次生口头文化"就是借助电子传媒而重新走上人类信息主舞台的新的口头文化："有了电话、电视和各种录音设备之后，

① 马歇尔·麦克卢汉.理解媒介：论人的延伸[M].何道宽，译.北京：商务印书馆，2000：382.

电子技术又把我们带进了一个'次生口语文化'的时代。"①

众所周知，现在是电子传媒时代，互联网的无远弗届尤其促成了这一点。电子传媒对书面文化产生了极大冲击，比如中国传媒大学最热门的专业曾经是播音主持，但是现在已经大为不同。这里举一个例子就"真相大白"了：现在的互联网直播很少能见到播音腔。因为，播音腔是书面文化的，而互联网直播是电子文化的，或者说，是"次生口头文化"的。对于这种现象，沃尔特·翁的老师麦克卢汉很早之前就有更为直观的观察："电视来临之后，很多东西都行不通了。"②的确，互联网的出现，使很多书面的东西就行不通了。

"电力时代的加速度对偏重文字和线性逻辑的西方人的破坏力，和罗马的纸路对部落村民的破坏力一样大。"③但这对于具有口头文化属性的海门山歌和海门山歌剧来说却是机会，可以说，"纸路（书面）"体系对海门山歌或者海门山歌剧具有极大的破坏力，而如今"电力时代的加速度"又对"纸路（书面）"体系有极大的破坏力。"电力技术使我们的中枢神经系统延伸，它似乎偏好包容性和参与性的口语词，而不喜欢书面词。"④

针对这种情况，海门山歌和海门山歌剧的传播就需要充分利用电子媒介。电力的发现和应用可谓是人类发展历程中最为重要的活动之一，现代社会更是须臾离不开电。第二次世界大战之后，电力驱动的录音录像技术更多地出现在普通人家；21世纪以来，手机也具备录音录像功能，录音录像得到全面普及。同时，录音录像的电子传输技术也非常发达，点对点（个人对个人无障碍传输）、点对面（个人无障碍上传平台）、面对点（平台无障碍传送到个人）皆可以轻松实现。电子传输是电子文化的组成，录音录像也是电子文化的组成。与乐谱用平面点线符号或阿拉伯数字描写音乐的核心声音特征（主要是音高）不同，录音录像以视听形式直接录下整个音乐行为。对于口头文化的海门山歌和山歌剧来说，这是一场巨大的机遇。

电子媒介的出现和普及冲击了书面文化，促使书面文化的傲慢逐渐被削

① 转引自肖峰. 信息技术哲学 [M]. 广州：华南理工大学出版社，2016：285.
② 马歇尔·麦克卢汉. 理解媒介：论人的延伸 [M]. 何道宽，译. 北京：商务印书馆，2000：384.
③ 马歇尔·麦克卢汉. 理解媒介：论人的延伸 [M]. 何道宽，译. 北京：商务印书馆，2000：130–131.
④ 马歇尔·麦克卢汉. 理解媒介：论人的延伸 [M]. 何道宽，译. 北京：商务印书馆，2000：118.

弱。电媒和印刷的巨大差异让我们震惊，也让我们无所适从，更重要的是让我们反思。在原来的书面文化中，口头是非正式的，书面是正式的。但在电子文化覆盖的书面文化中，我们有可能形成符合口头文化海门山歌或山歌剧本义的新的观念和行为模式：书面的山歌、山歌剧是非正式的，口头的山歌、山歌剧才是正式的。海门山歌和海门山歌剧所具有的丰富的、个性化的语言、音色、游移音阶和润腔等，对于谱本记录来说较为勉强，对于录音录像技术却轻松便捷。海门山歌被录音录像后还可以轻松传播，方式简单而多样：微信、微博、各种各样的视频平台……同时，电子文化促使人类从单纯的书面文化霸权时代走入一个书面文化与口头文化并存的时代。像南通大学这样的高校更应在书面文化的基础上有效利用电子技术，录制完成更高水准的具备口头文化属性的海门山歌并加以传承、传播。

在现代社会，学校中的普通师生不可能为了学一首海门山歌而长年在山歌所在地进行田野工作，甚至海门山歌原生地也已缺少了山歌传唱的土壤。利用丰富的录音录像资料可使师生迅速感受到海门山歌的原汁原味并加以传承，这是现代社会传统歌唱艺术传承的必然选择。电子录音录像技术记录的"次生口头文化"是曾经的"现场"，远比谱本生动、实在、地道。希望宋卫香海门山歌文化传习基地在这方面也能够做出突出贡献，统筹录制一批原生态的海门山歌、山歌剧。

当然，这里之所以说是"次生口头文化"，是因为其和"原生口头文化"有很大不同，我们需要有效利用而不是一味排斥书面文化。口头文化具有生动活泼等优点，但往往处于自发状态，因缺少记录工具、宏观视野，以及与更广阔外部世界的丰富互动而处于自生自灭的状态。海门山歌即是这样，其形成和发展于农业社会，在书面文化主导的工业社会陷入困境。书面文化发展遇挫时，书面作品的发行量会减少，但数以亿计的作品还在；口头文化发展遇挫时，其整个体系却会烟消云散。在这种意义上，口头文化海门山歌的生存在当前已离不开书面文化的支撑。书面文化对于口头文化具有文化霸权的一面，但它相对口头文化也更具有反省精神，因为它视野更为开阔，条目更为清晰，阅览更为方便；因为它更适于反复观看、安静思考、整理思路。虽然当前校园民歌和戏曲传承出现了各种问题，但这些问题并非不可解决，并且其解决离不开书面文化的支持。口头文化无法清醒认知口头文化和书面文化之间的巨大差异——口头文化往往是浅层的自惭形秽或愤愤不平的，但

书面文化却会深刻认识到书面文化和口头文化之间的巨大差异，能够有意识地检视自身的思想和行为，检查存在的错误并加以改正。2019年，海门当地政府与南京艺术学院展开科研项目合作，对国家级非遗项目海门山歌进行理论研究并出版《海门山歌与山歌剧文化研究》，这即书面文化对口头文化海门山歌与山歌剧传承与发展的支持。

回过头来说，宋卫香海门山歌文化传习基地也需要认识到仅以书面文化惯性来传承海门山歌会导致重大缺陷，谱本乃是一种可资利用的工具而不是歌唱本身，要丢掉"文本即作品"（text is work）的幻觉。"印刷术促成了一种封闭空间（closure）的感觉，这种感觉是：文本里的东西已经定论，业已完成。"① 但书面文化更利于反省，所以我们必须及时反省这一必要环节，避免迟钝、傲慢和"事后诸葛亮"的惯性。谱本的标准化和统一化为现代性的音乐普及教育奠定了基础，如今它必须实现更高的目标：支持海门山歌及时回归口头文化。

结　语

我国的文化艺术研究，有时在"现代性"探索方面总是自惭形秽，因为所谓"现代性"即机械工业时代的书面文化性，而我国错过了机械工业革命。今天互联网主导的"次生口头文化时代"亦即"后现代"时代，"前现代"的中国口头文化重新焕发了生机。如今中国在信息革命中已经处于第一梯队，综合国力蒸蒸日上，文化影响力也越来越强，这都为中国传统文化艺术的传承发展提供了百年不遇的机会。希望海门山歌在宋卫香这样的优秀海门山歌人的带领下，坚持文化自信，尤其是发扬口头文化的自信，发挥口头文化生动鲜活、激动人心的表现力的作用。

麦克风（microphone，话筒）给了口头文化力量，网络给原来短距离的口头传播插上了无数翅膀。我们可以发现，很多民歌手、戏曲演员的网络直播做得还不错，比如戏曲研究生李政宽的《武家坡》在互联网上掀起了翻唱热潮。影视明星、相声演员、网络主播以及在校学生等纷纷下场一试身手，"王宝钏挖野菜"的相关话题阅读量达到2.3亿之多。比如另一个戏曲研究生刘书含的视频浏览量达到千万级，陕北民歌手的直播也能赚到较多打赏，一些戏曲演员的练功、生活、表演、教学等直播也颇受欢迎……如何利用电子文化来体现口

① 沃尔特·翁.口语文化与书面文化：语词的技术化[M].何道宽，译.北京：北京大学出版社，2008：100.

头文化的魅力，这是摆在以宋卫香为代表的海门山歌人面前的重要命题，也是所有传统文化工作者面前的重要命题。

（本文根据2023年"吴歌北衍"交流展演暨张謇故里·海门山歌人理论研讨活动发言整理）

【2024年度海南省高等学校教育教学改革研究项目"面向基础美育的高校音乐教育学科改革研究"阶段性成果】

作者简介：

张燚，博士、教授、硕士生导师，海南师范大学音乐学院副院长、音乐教育系主任。

宋卫香，记录民俗学为起点的访谈与述录

钱建明

民俗学研究包括民俗本身或地方志、风俗志、风土记等内容，与民族学、社会学、地理学、历史学、文化史等有着十分紧密的关系。本文所取记录民俗学（record the study of names and customs）视角作为其重要分支之一，旨在以此为基础，通过描述特定地方性音乐文化事象、人物样态，揭示其生成与变化的内涵与规律。

2022年，笔者通过著作《海门山歌与山歌剧文化研究》，将一个带有"吴歌北衍"足迹、符号，并萌生于长江下游北岸海门、启东一带的田歌事象，置身于江海文化，乃至海派文化浸润已久的乡土社会视野之中。这一课题研究得到了拓展与深入，所及对象范畴、研究方法、资料搜集在相关领域带来了多维度启示。借助更多的民间素材，持续挖掘和描述典型性人物（事象）与社会人群由来已久的集体记忆、乡俗民风的关系，深入描绘当下海门山歌人及其文化传承的社会生态与未来趋势，既具有与民族音乐学相关联的记录民俗学视域下的种种启示，更有助于以此为出发点，进一步深耕和凝练当下乡村社会研究之学科内涵与理论空间。本文结合田野调查及相关访谈内容，与方家切磋。

一、黄海滩走出"小阿姐"

就20世纪以来我国长江流域的乡村文化变迁而言，费孝通的《乡土中国》在以"小型社区"折射相关地域农村社会的"分层""功能"等方面，具有小地方与大社会之关系背景下的复杂样态，对于本文研究对象（宋卫香及其社会行为）所显现的"分立群域"及其"文化事实"，同样具有一定乡村社会结构多维度发展的启示。笔者视域下的研究对象及其案例特征等，至今可通过人们的过往记忆，在相当程度上加以复原和描述，可谓有若干佐证。

1. 血缘地缘

血缘地缘是指在一定地理文化背景下，与由生育（条件）等所产生的社会关系、成长环境等构成的社会地位、发展前景有关的判断与概念。费孝通在

《乡土中国·血缘和地缘》①中提到，在缺乏足够变动性的社会环境中，世界上最用不上个人意志，对于人生影响又是最大的决定，莫过于"谁是你的父母"。换言之，当你的生命降临时，谁是你的父母，你能够出生在哪里，全凭机会。作为类似的传统现象之一，本文视域中的"小阿姐"（宋卫香），以相关背景与经历，在黄海滩涂如东大豫镇一带延续的乡村生活，主要包括血缘相对稳定的传统性、静止性的家族结构，以及由于婚姻、生育及外出谋生等流动性、社会活动而引发的家庭结构重组、血缘变异等。回眸往事，宋卫香及其与生俱来的血缘关系与地缘环境，本文将透过田野调查将之逐一呈现。

记述一·童年往事

（地点：如东县大豫镇丁家店村二十四组33号——宋家灶屋。时间：2021年12月。对象：宋家四姊妹）

笔者：宋家姊妹好，十分高兴有机会在宋家老宅与你们一起交谈。几十年来，海门一带山歌爱好者中间流传着一首山歌——《小阿姐看中摇船郎》，你们知道这首歌吗？

宋卫星（大姐）等（异口同声）：这首歌是我家小妹宋卫香唱出名的！这首歌的前两句音调"十七八九岁一位小阿姐妮，头发黑来么眼睛亮哎"我至今记忆犹新，以前外婆潘云芳和妈妈沈玉英在堂前屋后哼唱最多的就是这个调子，我们姐妹几个早就听惯了，只是那时我们不知道歌名叫什么，歌词和现在也不大一样。[里间的炉膛火焰正旺，灶锅腾起大片热气，宋卫娟（二姐）赶忙跑去揭开锅盖，宋卫香踮起脚将梁上悬挂的淘箩拿下来]

笔者：据我了解，宋家人祖上是来自江南的垦荒移民，你们的曾祖父宋良善一家辗转启东、海门，落脚三余镇，后历经艰辛定居于今如东县大豫镇，成为这一带夹江临海的沙地人家庭之一，此后，无论是参与"废灶兴田"，还是"垦荒拓植"、家纺手工，全家老小几乎没有离开过掘东一带，是这样吗？

宋卫娟：正是这样，自从我爷爷宋志高带领全家来到巩王村，全家就像深深地陷入了这片沙地，所有人的双腿好像再也拔不出来。我的父亲宋平、母亲沈玉英有些文化，20世纪60年代初，他们分别在海门县商业局、大生三厂工作了一段时间，后因国家政策变动又被下放回老家丁家店（今巩王村一带）。其实，我和宋卫琴（三姐）上学时功课都很好，但因为家境贫困，以及父母生

① 费孝通. 乡土中国[M]. 青岛：青岛出版社，2019：121-132.

来憨厚保守，我们最终都只能选择留在巩王村务农。

笔者：是啊，今通州湾一带与海门、启东及通东部分滩涂地区一样，几百年前还是一眼望不到头的黄海。光阴荏苒、斗转星移，这些成陆后的盐碱地，大多不适宜种植庄稼，所以，外来垦荒者在这里讨生活，世世代代十分艰难。

记述二·"赵冬颖"与"寄生肖"

（地点、对象同记述一。时间：2022年5月）

笔者：宋家姊妹你们好，我听说，因为宋家地少人多，常年生活艰难，孩子们常常食不果腹，童年时期的宋卫香，不止一次被父母送给村外人家，请你们谈谈这方面的情况。

宋卫娟：其实，当年巩王村的家家户户都很贫穷。记得妈妈曾说过，邻村农户赵一新夫妇连生了几个儿子，一直盼不到一个女儿，找到亲戚来我家说了好几次，要我家小妹过继给他家当女儿。由于当时我们家境实在艰难，同时也想让聪明伶俐的小卫香能有口饱饭吃，犹豫再三，父母还是忍痛将小妹过继给了赵家，那家人为她取名"赵冬颖"。

宋卫星（抢过话头）：事与愿违的是，小妹过继到赵家以后，虽以父女、母女相称，却缺乏家庭亲情之实，日复一日、月复一月，养父、养母对亲生儿子宠惯有加，却只以少量的粗食敷衍"小冬颖"，小妹不仅忍饥挨饿、缺吃少穿，稍有不慎更会招来赵氏夫妇的辱骂与拳脚相加。一个天寒地冻的早晨，"小冬颖"被养母指派在房前河边的"脚踏子"上为哥哥洗刷球鞋，由于地滑手冻，"小冬颖"手中的球鞋不慎落进水里，正当她焦急而又笨拙地划捞时，自己幼小的身体也滑入冰水之中。所幸这一幕被河边的邻居看到，才避免了更大的不幸。

宋卫琴：正因如此，才有了舅舅沈潘不顾赵家养父养母及众多族亲的百般阻挠，将小妹"抢"回家来的后续。此后，宋家父母及族亲为祈求小妹命运好转，又为她在邻村寻找了一户人家"寄生肖"（以"十二生肖"间的对应与互动，寻求"庇护"与"吉祥"的乡俗，如属羊的孩子寄生肖于属狗的人家，双方通过一定的仪式，互置信物等）。由于那户人家姓陈，陈家人就改称小妹为"陈卫"。陈家人格外喜欢女孩，将小妹视如己出、呵护有加，小妹在他家越长越聪明伶俐、讨人怜爱，村里人都十分喜欢这个小姑娘，"陈卫"这个名字由此在村里村外传开了。

2. 读书唱歌

多年以来，大豫镇一带滨海滩涂海水倒灌频繁、民不聊生。《掘港镇志》载，

民国五年（1916），张謇就已组织当地百姓修筑大豫海堤，并创办大豫盐垦公司，大力推进"废灶兴垦、匡滩造田"，下设大小17个区，并形成大豫、兵房、大同、丁店、南坎5个集镇，先后拓展成立了华丰、大豫等垦牧公司。①回溯晚清废除科举制度之后，新式学堂教育迅猛发展，即使是偏远至黄海一带的掘东村落，也多少受到"留意儿童身心之发育，培养国民道德之基础，并授以生活所必需之知识技能"等的影响，这一切，均为20世纪中后期此地乡民及其子嗣尽力接受新式教育奠定了一定基础。

记述三·从小学到中学

[地点：巩王村十二组78号。时间：2023年11月。对象：陈英山（83岁，王荃小学原校长）、范红兵（59岁，宋卫香的小学同学）、孙风仪（79岁，大同初级中学原校长）、陈瑞康（81岁，曾任大豫镇文化站站长）]

笔者：各位前辈好，国家级非遗代表性项目海门山歌代表性传承人宋卫香是大豫镇巩王村走出来的"小阿姐"，也是这一带家喻户晓的海门山歌"百灵鸟"，请你们回忆一下她早年在小学、中学读书的情况，以及她的课余兴趣爱好。

陈英山：作为海门山歌唯一的国家级传承人，宋卫香一直是我校的光荣和骄傲，有关这方面的情况，上次江苏电视台《传承人》栏目来采访，我也向他们介绍了很多。

笔者：您所说的《传承人》栏目采访和节目拍摄，我当时也参加了，您的介绍很感人，请您再具体谈谈宋卫香在王荃小学读书的情况。

陈英山：20世纪70年代，我们王荃小学的生源主要来自大豫镇巩王村一带沙地人后代。坦白地说，这里的村民不富裕，但他们十分重视培养子女。孩子们在学校读书都很认真、很争气，宋家小妹宋卫香就是其中的一个代表，她不仅听课专心、做作业认真，而且喜欢唱歌，是全校有名的"小百灵"。她的同班同学范红兵也在这里，我说的这些，他至今都记得哩。

范红兵：正如陈校长所说，在王荃小学读书时，我就坐在宋家小妹后面的一排座位，我至今还记得她那两条乌黑浓密的辫子垂过双肩，真神气。上课时，她总是腰杆笔直地坐在桌前，低头翻一页书，写几个字，很快又恢复了端正的坐姿。课间或是放学时，我们都喜欢听她唱歌，她的嗓音清脆嘹亮，无论

① 江苏省如东县大豫镇人民政府.大豫镇志：上[M].北京：方志出版社，2016：52-53.

是公社放映队播放的电影插曲，还是从她外祖母和母亲那儿学来的带着沙地话口音的江南小调，都十分悦耳、优美。后来才知道，学校也有老师经常教她唱歌呢，怪不得她经常代表学校到镇里去参加比赛和表演。

孙凤仪：你们所说的宋卫香的"唱歌天赋"，在她进入我们大同初级中学后就表现得更加突出了，她不仅是学校公认的"小百灵"，甚至还经常担任班里的音乐课"小老师"（当年学校的音乐教师十分稀缺），这些往事，她的同班同学陆信刚、陈翠比我知道得还要清楚（指向邻座的男子和女子）。不仅如此，当年宋卫香小小年纪所拥有的意志力和耐力也让我记忆深刻。记得那年学校组织全校同学进行"马拉松"比赛，我在终点（学校大门口）接应跑完全部赛程的选手时，目睹了她顽强依靠自身体力，坚持跑完所有赛程的场面，这在当时所有参赛选手中，是表现很突出的。

笔者：据我了解，宋卫香自幼在堂前屋后受母亲沈玉英和外祖母潘云芳的江南小调熏陶，同时还经常参加大豫镇文化站的辅导活动，请陈瑞康老师谈谈当年的情况。

陈瑞康：我第一次见到宋卫香时，她还没有上小学，她和邻居王新美一起来到文化站，一个唱电影《知音》插曲，一个唱《少林寺》插曲。宋卫香的嗓音特别清脆、甜润，一双乌亮的大眼睛忽闪忽闪、炯炯有神，她的年龄虽小，但模仿殷秀梅的音色和韵味却是从容大方、惟妙惟肖，一看就是个好苗子。后来，我经常辅导她唱歌，并教她习奏胡琴、扬琴等，她都是一学就会。

3. "礼""俗"之间

乡下人离不开泥土，只有种地人才明白"土"是他们的命根子。因而，即使是到了20世纪后半叶，笔者记录中的掘东大豫镇人，其心灵深处与土地联系最紧密的情感和习俗，也常常不同程度地通过公认"合式"的行为，以及约定俗成的"礼仪"来规范乡土社会，[①] 即使是乡间人家的红白喜事也不例外。作为筚路蓝缕的外来移民家庭成员之一，少年时期的宋卫香，不仅从侧面观察到其中的行为规范和变异样貌，而且增加了对沙地人家婚、丧、寿、节等不同礼俗与一些"仪式音声"相联系的印象。就这块远离都市生活的乡间土壤而言，丁家店一带村落世代承袭的人情世故、民间仪式等，在耳濡目染中为她埋下了另一枚家乡的"种子"。

① 费孝通. 乡土中国 [M]. 青岛：青岛出版社，2019：81.

记述四·祭祀音声

（地点：丁店村三十四组。时间：2024年1月。对象：王新美、陈琴、三毛"祭乐班"等）

农历腊月的黄海沿岸，北风凛冽、阡陌冷寂。傍晚，笔者在宋卫香等人陪同下，驱车从海门来到丁家店村三十四组，考察一户人家的祭祀仪式过程。车刚在一片竹林前停下，暮霭渐浓的道路尽头，一阵混响浓重的祭乐，夹着大片闪烁的灯光迎面扑来。主家大场上，参与斋事活动的人们穿梭来往、忙碌不息，除了他们头上、腰上所裹扎的白布，人们的身体被场边忽闪忽闪的火光照射出重重叠叠、歪斜成群的倒影，呈矩形两边摆动，一直投放到遥远的夜幕。

"陈卫[①]来了，往这边走！"一位头上裹扎白布、一身干练的中年妇女一边大声招呼着，一边快步向我们迎来。

"陈琴你好，我来介绍一下，这位就是我给你说的钱教授，他是专门来这里调研乡村习俗的，陈琴是我'寄生肖'家庭的姊妹，她的团队在这一带承办'红白喜事'一条龙服务。"宋卫香热情地为我们相互介绍。陈琴热情大方地伸过手来，她的手掌强劲而又粗糙。瞬间，笔者从她的手中深深感受到这位女性"掌门人"的果断与自信。

我们沿着主家堂屋前的大场环绕一圈，在忽闪忽明的灯火下，室外所有仪式一览无遗，"声情并茂"、颇具"主题"效应的斋醮仪式，来自室内做道场的人及桌前围坐的一众亲属。本次所谓的"仪式音声"，主要是指围绕着这一环境下的仪式：坐北朝南的逝者灵位庄严而又隆重，悲情凄厉的"哭九千七"间歇性地冲破室内外嘈杂的人声。笔者在灵位前的人群中一下就认出了披麻戴孝的王新美，她以沙地话哭唱逝者的往事与亲属的悲伤，话语直白、音调多变。令笔者诧异的是，一曲方寂、悲情未了，瞬间从灵位前头又腾起一阵"钟磬振天、管乐齐鸣"之声，循声望去，七八位手持小号、长号、中音号的男女围在一架电子琴旁，合着几个铙、钹、鼓手的敲击节奏，鼓起腮帮熟练地吹奏各种流行歌曲。乐声刚歇，小号手"三毛"（季维康）径直走到灵位前，左手展开一个皱褶的小本子，在右手摇铃的疾缓交替声中，快速响起类似"梵呗""宣讲"的沙哑音声。

此后笔者才知道，早在宋卫香与王新美结伴在大豫镇文化馆学唱歌时期，

[①] 宋卫香童年"寄生肖"人家的姐妹与邻居，都习惯称呼她为陈家的"陈卫"。

陈琴父亲已接续了族人延续多年的"祭乐班"营生,如今其足迹已遍布崇(明)、启(东)、海(门)、通(州)多地。"寄生肖"来到陈家的"陈卫",与比自己年龄略大一点的陈琴一样,童年时就见惯了这一类祭祀"音声"。而这个"祭乐班"的骨干"三毛",则和王新美一样,其技艺主要得益于跟随"陈家班"走南闯北的经历。应当提到的是,二人与日俱增的多才多艺本领,离不开这个班子早期的另一位"长老级"人物——沈嘉章①的引领。值得注意的是,王新美与宋卫香所走的道路完全不一样,前者和"三毛"一直没有离开老家外出学习或工作(文化程度相对较低),对宋卫香所谈家乡之外事情多半一知半解或朦胧不清。

与此相关的乡土生活记录表明,上述沙地人后裔及其习俗惯例,在凝聚了一部分"望乡人"祖辈相传的土地情怀和思维模式的同时,也促进了另一部分群体利用这一方水土"礼俗之间"与外部世界的加速沟通与发展,不同程度实现了相关个体或群体的"分立群域"或"文化事实"转变。本文记录对象宋卫香之所以成为黄海沿岸沙地人群走出的"小阿姐"及其缘由,由此可见一斑。

二、海门镇"新人""新事"

如上所说,以乡土文化或乡土特色来丈量本文视域下的对象或事态,并非追求直白地记录具体的、琐碎的过程,而是在于找到更多的实证依据,为在特定传统文化背景下的基层人物的"社会素描",提供更为可靠的、特具体系的"认识工具"。其概念与意义,正如有的学者所说,在具体现象中提炼出认识现象的概念,并非虚构,也非理想,而是存在于具体事物中的普遍性质。②

距离大豫镇大约60千米的海门镇,原称"茅家镇"(简称"茅镇"),早在后周显德五年(958)海门设县之时,其地名就已出现,该地属长江下游淤沙堆积所形成的冲积平原的一部分,此前称"东布洲"(简称"东洲")。康熙四十四年(1705),崇明人陈朝玉等引领移民来此垦荒,遂渐呈集镇雏形。乾隆三十三年(1768),朝廷在此设海门厅治所,更出现了复兴街、大同街和建国街等市井格局。1965年,茅家镇改称海门镇,作为当时海门县政府所在地,以及该县经济文化中心,海门镇与三厂、常乐、三星、三和、三阳、包场、四

① 沈嘉章,如东县大豫镇巩王村人,86岁,原"大同乡越剧团"(业余剧团)负责人之一,擅长越剧、沪剧和滑稽戏等的表演,是大豫镇一带知名的戏曲表演家和做道场的人,与该剧团麻淑珍、陈秀兰等骨干一道,饰演了《梁祝》《珍珠塔》《铡美案》《淘米记》等多部剧目,是宋卫香、王新美等农家少女十分羡慕和崇拜的对象。

② 费孝通.乡土中国[M].青岛.青岛出版社,2019:3.

甲等乡镇一样，一直是这一带沙地人和外乡人向往的繁华富庶之地。20世纪后半叶，伴随长江下游两岸诸多社会变迁，笔者视域下的社会运行与人物转型，开始出现新的动因与气象。

1. 文化共享

文化人类学认为，文化既是习得的，也是共享的。因为，正是由于长久累积的理想、价值和行为准则，形成了一种共同的社会共识，并赋予一定族群以共同的生活意义，以及彼此理解和相互尊重的基础。1958年成立的海门山歌剧团，在新中国文化主管部门有关挖掘整理优秀民间传统音乐，建设专业化、正规化"剧场艺术"等方针政策的引导下，经地方政府组织和扶持，以沙地人家喻户晓的海门山歌为基础，通过长期的海门山歌剧舞台创作表演艺术探索，形成了"文化共享"意义上具有高度辨识感的亚吴方言剧种特色。本文视域下的"新人""新事"，正是这一背景之下不同阶段的产物。

记述五·海门新人

[地点：海门山歌艺术剧院。时间：2023年9月。对象：宋卫香（先后任海门山歌艺术剧院院长、名誉院长）、朱志新（80岁，原海门山歌剧团团长）、陈桂英（81岁，原海门山歌剧团副团长）、陆新娟（76岁，原海门山歌剧团演员）、陈卫平（75岁，原海门县文化馆干部）、齐勉乐（64岁，原南通市文化局干部）、何国兴（海门山歌艺术剧院演员，原海门山歌剧团学馆学员）、朱新华（海门山歌艺术剧院演员，原海门山歌剧团学馆学员）等]

笔者：各位前辈、同仁好，此前我们就海门山歌艺术剧院的发展交流过多次，这次座谈会重点讨论宋卫香考入海门山歌剧团后的成长过程，以及她对于剧团业务建设的影响与作用。在座各位都是她的老领导、老前辈和多年合作的同事，让我们一起回忆、一起探讨。宋院长您好，我听说您当年报考海门山歌剧团时，陈桂英老师是主考官，请您二位先谈谈当时的情况。

宋卫香：这段往事今天说来特别感慨。记得童年和少年时代，我经常和邻居小朋友王新美去镇上"蹭戏"，乡里老艺人沈嘉章办的"大同越剧团"经常表演《珍珠塔》《梁祝》等传统戏，台上女演员的水袖、碎步等，总是让我如痴如醉、百般模仿。那时海门山歌剧团也来演出过好几次，我对陈桂英、姚志浩、邱笑岳等老师的各种人物造型、道白和唱腔也是由衷地崇拜，并牢记于心。1984年初夏的一天，我在老家丁家店一家杂货店旁看到一张海门山歌剧团招收学员的海报，当时我就下定决心，我一定要考上这个剧团。我们全家都

十分支持我,那天早晨,父亲借来自行车,蹬了足足一百多里(约50千米),才把我从如东乡下驮到了剧团考场。

陈桂英:作为当时海门镇和海门山歌剧团即将迎来的一个新人,宋卫香一踏进考场,就让我们感受到了她所带来的诸多"新意"。一身沙地人打扮,袖子、裤腿卷得高高的,清新的沙地话高亢而又流畅,风尘仆仆却又镇定自若,会说话的双眸又大又亮。她不仅以一首《党啊,亲爱的妈妈》打动了在场的所有监考老师,更以抑扬顿挫、有情有韵的朗诵,以及流畅自如、板眼分明的身段变化,显现出农家少女少有的步态与定力,所有监考老师顿感眼前一亮:真是一颗好苗子。此后的两年多中,我和花世奇、陈伟功、汤炳书等,以及南通地区京剧团武功教员赵辉、李连英,均担任过学员班(学馆)的教学工作,他们对宋卫香的培养,也倾注了很多心血。作为"班主任"和表演课专业教师之一,我经常手把手教她,为她日后专业技能的突飞猛进,打下了较扎实的基础。有关这方面的情况,请老领导朱志新讲讲。

朱志新:那个时期我担任海门山歌剧团团长,1984年我们正式招收学员,是1958年建团以来的一件盛事,标志着我们剧团以"新人""新目标"为专业动力,踏上了一条全新的发展道路。两年多的训练中,我们一直重视和关注宋卫香的培养。这批招入的20余位学员中,她的专业基础好、潜力大、进步快,也是第一个单飞在剧中担任角色的青年学员。海门山歌剧团几十年以来剧种、剧目的蓬勃发展证明,正是我们从黄海滩涂招来的这个沙地新人宋卫香,成为海门山歌剧团承上启下不可替代的一个代表性人物。

朱新华:1984年,我和宋卫香、何国兴、陆云红、蔡新妹及周伟丽等,均一批考进海门山歌剧团。在学馆学习和剧团"跟戏"期间,宋卫香总是比别人提早到练功房,最迟离开课堂,她学戏勤奋、悟性高,跟团演出后,学员班中她第一个担纲主演——《千家万户》中的少女玲玲,无论是声情并茂的唱腔,还是大起大落的人物情感表现,都让我们这批学员钦佩、羡慕不已。

陆新娟:刚才朱新华提到了《千家万户》,该戏中,邱笑岳和我都是第一次与宋卫香搭戏,邱笑岳饰演父亲,我饰演母亲,说心里话,她的勤奋和入戏一开始就把我俩惊到了。作为反映改革开放初期家庭伦理题材的一部戏,我们三人的舞台形象、性格对比、戏剧冲突均面临从未有过的挑战,作为比她早很多年进剧团、有着较丰富舞台经验的老演员,我们经常被她缘自"小花旦"却又刚烈火热兼具现代舞台女性形象的魅力所征服,她的诉说与吟唱将全剧推

向高潮时，全场人都会屏住呼吸，仿佛针掉下来的声音都能听见。一场又一场演出，一次又一次的真情投入，不知不觉中，在她的引导下，我们三人搭戏演出，进入了全新的境界。该剧导演吴群不止一次感叹道，宋卫香就是为舞台而生的。

笔者：1986年，江苏省文化艺术界有一件脍炙人口的喜事，南通民间艺术团代表江苏省晋京献蜚声全国，其中，来自海门山歌剧团的新人宋卫香所演唱的《小阿姐看中摇船郎》，在观众持续不断的热烈掌声中返场六次，受到了中央领导和首都文艺界的高度赞扬，请你们谈谈这方面的情况。

宋卫香：记得南通民间艺术团来选拔演员期间，我们学员班正跟随剧团在三余镇演出。剧团领导们陪同前线歌舞团的作曲家沈亚威、龙飞等到我们演出的剧场挑选演员。舞台考核临近结束时，作为学员班的一个新人，我被团领导点名上台表演，一段传统小戏结合"唱、念、做"刚结束，还没等我下场，专家和南通市的领导不约而同地站起身："就是她了，这才是我们想要的演员。"听着台下七嘴八舌的热烈议论，我才知道自己被选中了。接下来几个月的集中训练和提升，成为我接受考验和磨炼、收获倍增的一次机会，在这里，我要特别感谢张松林、陈卫平、齐勉乐、季铁全等领导和老师对我的热情支持和悉心指导。

陈卫平：《小阿姐看中摇船郎》这首歌由我和梁学平根据传统沙地山歌素材整理编创，宋卫香的嗓音清脆甜糯，歌唱深情优美，出神入化地演绎了其中的乡情乡韵。记得那时我几乎天天和她泡在一起，逐字逐句地推敲每一个音符、每一个气口，以及歌词、句式的抑扬顿挫与起伏变化。宋卫香既聪明又有灵性，每次我和她讨论歌曲表现时，她一对乌亮的大眼总是紧盯乐谱上的每一个细节，好像要将谱上的每一个符号都转化成自己的智慧和情感。她那次的表演享誉京城，真正体现了我们共同合作中音乐表演二度创作的个性和魅力。

齐勉乐：我和季铁全是那次南通民间艺术团赴京演出的乐队成员，从那次活动的组织、训练和盛誉来看，演员、节目、形式所贯穿的一个"新"字，既是最大的亮点，也是最有效的手段。其中，宋卫香所担纲的《小阿姐看中摇船郎》恰好更大程度上佐证了这一成功理念。记得赴京之前，张松林处长领着我们为全部节目系统策划、精心打造，宋卫香演唱的《小阿姐看中摇船郎》就是其中的重点之一。那段时期，宋卫香几乎每天都要来找我训练"视唱练耳"，后来她无论是在起伏跌宕的独唱部分，还是在乐队穿插对比的段落，都能够声

情并茂、恰到好处地发挥出自己的优势和特色。大家都说，海门山歌剧团出了一个优秀的新人，这个新人以全新的实力为南通和江苏增光添色！

2. 剧种"台柱"

文化学者认为，文化的深层结构，是指一种文化不曾变动的层次，就所谓表层结构而言，变动固然是一种常态，但不断进步的特质，才是决定深层结构中那个不变的意向的动力。[①] 如果说，沙地人世代承袭的，并与江南移民和长江下游北岸先民文化融会贯通的海门山歌至海门山歌剧的延展衍变，具有上述意义的表层结构变动特征，那么，以宋卫香为代表的沙地人后裔及其集体记忆凝聚而成的海门山歌，通过海门山歌剧艺术探索与发展历程而"华丽转身"，则可视为这一背景之下，一种不曾变动的对沙地人文深层结构的不懈探索和执着追求。

自 1958 年海门山歌剧团在茅家镇大同街成立，半个多世纪以来，伴随自身剧种剧目及编、创、演队伍的逐步发展与曲折过程，历经 6—7 次搬家，剧团史无前例地拥有了戏曲舞台表演所涉及的各种物质、人力条件。回眸以往，海门山歌剧团从一个仅有民间滩簧戏、花鼓戏背景的基层演出队伍，成长为如今与专业化、正规化"剧场艺术"相联系的国有文艺团体。作为世纪之交以来一直领衔剧团主要剧目表演创作、并长期主持单位行政事务的主要领导之一，宋卫香与剧团各个时期演职人员一样，对于剧团发展与传统海门山歌、新海门山歌的关系，以及海门山歌剧舞台艺术的"变"与"不变"，充满了各种体验和感慨。

记述六·剧团新事

[地点：海门山歌艺术剧院。时间：2023 年 11 月。对象：宋卫香、汤炳书、李青云（原海门山歌剧团导演）、成汉飙（原海门县文化局局长）、严荣（原海门山歌剧团团长）、陆新娟、邹仁岳等]

笔者：各位好，半个多世纪以来，海门山歌剧团的成长历程辉煌而又艰辛，海门山歌剧的剧种形成与剧目发展，既得益于江南吴歌在江海平原的根植与滋养下所衍生出的海门山歌传统，也离不开一代又一代海门山歌剧团前辈无私的奉献和可贵的经验，以及历届海门文化主管部门的引领与扶持。近 20 年来，海门山歌剧创作表演更是突飞猛进、蒸蒸日上，其中，宋卫香担纲主演的剧目

① 孙隆基. 中国文化的深层结构 [M]. 桂林：广西师范大学出版社，2004：9-10.

艺术影响深远，其行当、程式、唱腔及角色塑造等，为进一步缔结海门山歌与海门山歌剧艺术在乡土文化和舞台艺术方面的联系，以及充分挖掘与整合海门山歌剧剧种特色等，提供了不可多得的研究视角和探索空间，请大家就此谈谈。

成汉飙：海门山歌剧团经过多年的"本土化"文化深耕，已然成为江海平原一朵奇葩、江海文化的重要组成部分，前一阶段我应邀为宋卫香工作室题写"江海潮起、山歌飘香"，正是基于这一前提。正因如此，作为当下海门山歌传承与保护、海门山歌剧舞台艺术探索与发展进入新时代的一个代表性人物，宋卫香以40年的探索和积累，为海门文化，乃至南通文化融入长三角一体化文化格局，提供了诸多可资借鉴、交流的资源和机会，其社会价值、"地标"意义珍贵而又独特。作为她曾经的主管领导之一，我在多个场合表达过自己对此的欣慰和骄傲。此外，从深入研究宋卫香在海门山歌剧团建设与发展中的作用来看，我们还应注意到，所谓海门山歌（剧）人的"文化深耕"，恰恰是指半个多世纪以来，剧团一代又一代前辈坚持不懈、执着追求的艺术初心不改，在舞台表演和事业追求等多方面以身作则、垂范在先，为包括宋卫香在内的很多海门山歌人、海门山歌剧团演职人员树立榜样，例如陆行白、梁学平、陈卫平、陆秀章、俞适、盛永康、贺成寅、姚志浩、冯军等，都不同程度地起到了承上启下的作用，为当下宋卫香在这一领域的"集大成"，打下了基础。

笔者：我很同意老局长的话，海门山歌人及其乡土文化成果，是海门人历代深耕、承上启下的产物，宋卫香的探索与实践，从一个方面佐证了这一事实。我注意到，近20年来，由知名剧作家张东平创作的诸多大型现代题材剧目，不仅几乎都由宋卫香担纲主演，而且多取得了较好的社会反响。不过，也有人表示，海门山歌和海门山歌剧是典型的沙地文化产物，长期以来，却被一个来自如东的"外来妹"唱红了，其背景和原因究竟是什么呢？请大家谈谈这方面的情况。

严荣：我先来谈谈后面一个问题。其实，海门作为一个行政区划意义上的地名，无论在地理位置还是人口结构等方面，都不能准确概括我们这一带沙地人聚居地及其形成与流动的历史规律。从清末民初实业家张謇在这一带的历史影响来看，很多来自海门、启东的居民，甚至来自江南的移民，跟随张謇发起和组织的"废灶兴田""拓植开荒"，长途跋涉，抵达三余、掘东，甚至更远的黄海北滨，这些都是司空见惯的事。作为其中的一员，宋卫香的祖先带领自己的后代，在大豫镇一带生息繁衍，本来就是沙地人群落的一分子。报考海

门山歌剧团时,她的山歌唱得好、沙地话说得正宗,就是最好的证明,根本不存在"外来妹"的说法。正因如此,宋卫香先后与我合作,担任海门山歌剧团副团长,接任海门山歌艺术剧院院长,在海门山歌剧团的业务建设和创作表演等各方面,赢得了广泛的口碑。

李青云:关于充分发挥宋卫香在戏曲舞台表演方面的综合优势,是我和剧作家张东平探讨最多的话题之一,欣慰的是,事实证明,我们的探索和挖掘是成功的,影响是巨大的。首先,早在学员班时期,我就被宋卫香的戏份所吸引,记得在吴群导演的《赔衣记》《豆腐郎》等实验性节目中,舞台上的宋卫香不仅娴熟灵巧,而且善于随着剧情的推进和角色交流,以一双"会说话的眼睛"配合肢体语言,恰到好处、锦上添花,我曾对她的老师陈桂英说"你要注意了,这个姑娘特有灵气,她就是'吃戏饭'的"。宋卫香正式踏上舞台担纲主演的第一部戏《千家万户》获得了剧团内外很高的评价,这代表着她不仅在唱、念、做等程式性元素上具有成熟、连贯、完整的表现,在人物塑造、内心活动、情感交流等方面,也呈现出积极向上、水乳交融的意境。世纪之交,她的这种综合素质不仅是在海门,就是在南通和江苏省的剧团中,也是很抢眼的,再加上她一度在江苏省戏剧学校和上海戏剧学院学习,此后的舞台功底更加扎实,钻研剧本、研究人物、驾驭舞台的自觉性、灵动性等得到加强。我在为张东平专门替她量身打造的《守望金花》《献给妈妈的歌》《亲人》《临海风云》《田园新梦》等剧目做导演时,真真切切地体验到与她交流合作中"二度创作"的高度默契,和她探寻戏曲表演以虚拟舞台的"变数",追求其剧种特色中的"不变"的境界与乐趣。

宋卫香:十分感谢李导演对我的肯定和鼓励,没有您的提携和细心指导,我也不会有这么大的进步。正如成汉飙老局长所说,近年来我的所有进步,都离不开各位领导和前辈们的关心和培养,离不开与我朝夕相处、共同奋斗的剧团同仁。我特别感恩剧作家张东平先生。世纪之交,朱志新、黄竹元、严荣等老领导邀请他来到海门山歌剧团后,他和李青云导演一道,对我的舞台表演和角色创造影响很大,他们不仅耐心指导和拓展我的戏路,而且放手让我在人物性格、情节发展等方面挖掘自己的个性和特色。20多年前,张东平老师将我在《花季风雨》中的情节性角色调整深化为《献给妈妈的歌》中主题鲜明、戏剧性对比强烈的"小花旦",并以此为起点,经长期的剧目积累和探索实践,使我在《亲人》《临海风云》等现代剧目中进入个性突出的"青衣"行当,就

是突出的例证。

笔者：海门山歌至海门山歌剧的传承与跨越性发展，以及如此靓丽的"文化名片"效应，依托天时地利人和等综合条件，其中，海门山歌剧诸多剧目的唱腔设计与音乐，更是得益于老中青几代人的努力。其中，宋卫香所演唱的很多脍炙人口的原创海门山歌及海门山歌剧唱腔唱段，均是出自汤炳书老师之手，请汤老师谈谈自己的创作体会，以及您为宋卫香设计高亢夺人、韵味丰富的唱腔的经验。

汤炳书：要说我为宋卫香写过不少脍炙人口的原创海门山歌，为她主演的角色写过很多经久不衰的唱腔，那倒是圈内尽人皆知的事，只不过，这些多半不是我一个人的功劳，更应算作我与宋卫香合作的成果。作为正宗的沙地人和家族传承的山歌手，宋卫香演唱的传统海门山歌本就具有韵味、咬字等方面的优势和个性，加上她音色优美甜糯、音域开阔自如、音区和谐统一，并有在专门院校学习声乐和视唱练耳、基本乐理等经历，使得她学唱我的新歌总是又快又富于创造性。有时，我的创作只能算是一个"粗胚"，经过她的试唱和修改后，往往会为我带来一连串的惊喜，因为她使谱面上的歌真正获得了鲜活的生命力，取得了意想不到的效果。《小夫妻一配做人家》《绣品城情歌》《江海对歌》《金银山上歌声脆》，以及近年来流行的《海门特产》等，均是这样的产物。坦白地说，在近年来影响较大的一些现代题材海门山歌剧音乐创作中，宋卫香的天赋和勤奋，同样为我替她量身打造的许多唱腔，奠定了基础。长期以来，宋卫香以出众的勤奋和悟性，以及自身声腔特征、润腔规律，为这一剧种增添了特有的舞台表现力和艺术魅力，这些难能可贵的品质与才华，恰恰为我根据她不同行当角色的转换，设计相关唱腔的运行态势、人物个性等，提供了一度创作特有的胆略和智慧。反之，就不会有那么多被观众喜闻乐见、津津乐道的精彩唱段流传下来了。例如，大型海门山歌现代剧《亲人》第二场中，为营造强烈的戏剧对比，我所使用的丰富多变的"流水板""混合板"等，在行腔和板眼组合等方面，对她均具有很大的挑战性，但她充分运用自己吴地戏曲行腔规律与"板腔体"驾驭经验，生动巧妙、恰到好处地化解了戏曲乐队"文场""武场"交叉与并行所带来的复杂变化，为观众呈现出更加激情四射、层次鲜明的唱腔音乐，其中，张弛有序的倚音、波音、装饰音和腔音回旋，似精准设计，又似即兴有度，不仅深深打动了观众，连我也惊喜交加。2003年，此剧在北京公演引起轰动，文化部、中国艺术研究院等单位为该戏的创作表演

专门召开研讨会,《中国戏剧报》《新华日报》等媒体专题报道,称该剧是一部反映时代脉搏的好戏,主演唱腔优秀、音乐创作优秀。

人类学家认为,血缘是身份社会的基础,地缘是现代商业发展起来的社会关系,是契约社会的基础。① 本文视域下,宋卫香所代表的沙地人族群,承继其祖先的传统身份,凭借"乡土文化"的现代延伸融入海门一带,并以自身特定的"新人""新事"特征与效应,不仅成为沙地人集体记忆的一种文化符号,而且以该符号特有的"变"与"不变"规律,佐证了海门山歌传承与发展、海门山歌剧艺术探索在自身文化区所凝聚的一份"社会契约"的文化共享价值与意义,即所谓"移步不换形"或"移小步不换大步"。如此而言,宋卫香及其同仁在海门所呈现的"新人""新事",以及它们从一个侧面所折射的沙地人后裔的传统性格和文化理想,也就实至名归了。

三、名实与变迁

"我是农民的女儿",这是宋卫香与笔者交谈中强调最多,也是最能引起笔者联想的一句话。因为,乡土社会具有以传统习俗维系"静态"事实的惯例,其核心成分,被看作(宗教)信仰和仪式的两翼。其中,信仰属于观念范畴,仪式属于行为范畴,是信仰认知模式的外向展现。② 历时地看,"静态"的乡土社会及其习俗维系是不存在的,只是就乡土社会原有"血缘""地缘"属性而言,较之当下城镇化趋势与规律,其"内蕴"与"外向展现"衍变会更慢一些。结合上文所述,当本文记录的人物与事象,进入与上述背景相对应的时空语境时,其身份认同、行为方式与目标过程,自然在名实与归属(变迁)等方面,重构为另一种文化样态。

1. "非遗"传承

非物质文化遗产(intangible cultural heritage)与物质文化遗产概念相对应,包括世代相传的传统文化表现内容与形式,以及相关实物与传习场所。同时,涉及各种口头传统、传统表演艺术、民俗活动、民间仪式与节庆等。2003年10月17日,联合国教科文组织第32届代表大会通过《保护非物质文化遗产公约》,成为全球文化多样性保护与发展的一个里程碑。2008年,海门山歌入选国务院批准的第二批国家级非物质文化遗产代表性项目名录;2018年,

① 费孝通.乡土中国[M].青岛.青岛出版社,2019:121.
② 杨民康.音乐民族志方法导论:以中国传统音乐为实例[M].北京:中央音乐学院出版社,2008:368.

宋卫香获国家级非物质文化遗产代表性项目海门山歌代表性传承人称号。在海门一带，以宋卫香为代表的沙地人族群，通过自然环境、人文时空变迁，以"乡村文化振兴""国家在场"等多种途径，踏入社会习俗之"内蕴"与"外向展现"交叉互动的崭新阶段。

记述七·《田园新梦》排练印象二则

2020年11月，根据江苏省文旅厅获奖创作新作品展演要求，海门山歌艺术剧院即将携江苏省艺术基金资助作品《田园新梦》（张东平编剧）赴江苏大剧院参加省级优秀基层院团剧目展演，作为国家级非遗代表性项目海门山歌传承与发展的一个重要产物，江苏省文旅厅、南通市、海门区主管部门对这一演出活动十分重视。笔者应海门区文广旅局之邀，参与组织并指导了该剧复排和演出的部分过程。其中，与相关演职人员的沟通交流，从一个侧面反映出剧院部分演职人员与此相关的观念与习惯。

印象之一：

（地点：海门区融媒体中心。时间：2020年12月2日。参与人员：乐队、部分演员）

下午两点以后，海门山歌艺术剧院院长、国家一级演员宋卫香领我来到融媒体楼2层大厅（由于海门山歌艺术剧院正陆续搬迁，故暂借此地排练），指导《田园新梦》剧组的乐队排练。

因为都是熟人，简单寒暄后即进入正题。先由老团长严荣（司鼓）带领拉弦乐、弹拨乐、吹管乐及键盘乐等一众乐手，集体演奏了该剧第二场女主角村支书曾玉兰（宋卫香饰）与其父老厂长（何国兴饰）重逢时独唱、对唱部分的伴奏与间奏音乐，可能因为乐谱过于熟练，抑或本是一如既往的"齐奏规律"，除键盘手以外，所有人均无一例外与主唱演员一样演奏旋律谱（大齐奏）。过了一会儿，宋卫香与何国兴开始过来"合乐"，在乐队"强势"的裹挟之下，二人的唱腔与音量显得时隐时现、起伏不定，显然，这样的合乐，需要他们竭尽全力，方能获得一些音响平衡。我当即停下乐队，拿起一份旋律谱，参照二位演员的唱腔形态及情绪、速度要求，分别就各声部的"点""线""面"等织体与层次重新安排，力求做到音响清晰、速度合理。重新合乐排练后，演员、演奏员均表示音响清晰、对比有度，演员更是感叹，如此演唱十分轻松、声情并茂，再也不需要与乐队"竞赛"了。

印象之二：

（地点：海门区融媒体中心。时间：2020年12月9日。参与人员：全体演员、乐队、音响师）

进入融媒体中心以来，演员、乐队分练以及二者合练已多日，联排亦已进入该剧第五场，按照分工，我继续担任指导并协助全场调度。该场戏是全剧情节发展、人物变化和戏剧冲突经多次酝酿和铺垫后的高潮部分，演员娴熟地变动自己的台位，角色交流、对比等总体正常。由于前期对乐队各声部职责功能、音响比配、音域音型、演奏方式等有过一些要求和训练，伴奏效果较之此前有明显好转。

但排练仍存在一些问题：其一，少数青年演员沙地话、通东话时有混淆，咬字不清晰，舞台身段打不开；其二，有时，主要演员间唱（腔）、念（白）与身手、台位的配合与交流缺乏恰当的"节奏感""张弛度"；其三，伴随"清除污染源老厂房"以及"建设绿色新农村"情节中戏剧性矛盾冲突的层层推进，剧中角色曾玉兰、老厂长、李大明母子及王志根等的独唱、对唱、轮唱、重唱等在伴奏形式、对应方式等方面过于单一直白，高潮段落中以山歌调元素为主要素材的二声部、三声部的发展，以及尾声部分突然出现的"三和弦"叠置，显得突兀和不协调。

排练结束后我与宋卫香探讨，对一个国家级非遗代表性项目海门山歌代表性传承人来说，鉴于以上存在的问题，尤其是与唱腔所关联的借鉴西方多声部音乐表现后出现的不协调现象，究竟应当如何对应"乡土文化"与生俱来的"血缘""地缘"？面对日新月异的时代变迁，如何恰当把握原创海门山歌的内蕴与外延？海门山歌剧舞台艺术探索所涉及的唱与腔，以及戏曲程式中的"外向展现"与海门山歌剧创作表演所追求的舞台艺术关系等值得相关人员深入思考和实践。

2. 南北呼应与名实归一

如果说，"乡土社会"之"内蕴"在于一个"土"字，不少传统村落的生活习俗、信仰仪式的核心，在于"黏着在土地上的"聚居方式，那么，笔者此前在宋卫香老家丁家店所了解到的，宋家祖先自江南辗转至启东、海门，经三余落脚到大豫镇巩王村的经历，以及迄今宋家子女5人中，仅宋家小妹一人打破原先"静态"环境，选择奔赴城镇化生活及其相关事业环境，其他家庭成员至今仍然不同程度地传承一种固有"血缘""地缘"结构的聚居方式和生产

方式，可视为"乡下人离不了泥土"，抑或是"乡土社会"自"内蕴"至"外向展现"相对缓慢的解构过程之一。然而，正是其中的一分子——宋家小妹自"地缘"身份改变至"国家在场"（体制内）意义上的非遗传承人之"华丽转身"，使得其具有了沙地人传统信仰与"外向展现"间的平衡前提，因为，各种口头传统、民俗活动、民间仪式等集体记忆，本身就是长江下游两岸乡土社会及其文化形态的一部分。

本文视域下的长江下游两岸，稻香飘逸、田歌朗朗，古往今来的乡土气息、民间传人世代延续、遥相呼应。当下，作为横跨传统与现代的一座桥梁，长江两岸吴歌传承人同宗同源、名实呼应的经历与身份，就是恰当的佐证。

记述八·吴歌北衍

[地点：常熟市白茆乡塘南镇陆宅。时间：2022年3月。对象：陆瑞英（92岁，国家级非遗代表性项目白茆山歌代表性传承人）、邹养鹤（72岁，江苏省级非遗代表性项目白茆山歌代表性传承人）、陆振良（65岁，江苏省级非遗代表性项目昆北民歌代表性传承人）、宋卫香、王燕、沈建华等]

笔者：陆瑞英老师您好，您是当下江南吴歌的代表性传承人，集山歌、小调、民间故事表演才能于一身，今幸得相见，十分高兴。我应邀在海门一带研究海门山歌传承与发展的历史与现状已有好几年，作为海门山歌的源头，我对白茆山歌、小调等与当地民间生活的关系、历史影响十分感兴趣。据说，当年赵丹和周璇主演电影中的主题歌《四季歌》，就是源自白茆山歌素材。综合我的体验来看，您所经历的乡土社会与江南山歌的种种联系，对"吴歌北衍"影响甚大，请您结合自身经历，谈谈这方面的情况。

陆瑞英：我1932年（农历五月初九）出生于白茆乡塘南镇的一家贫穷农户，6岁那年，日寇扫荡，家被烧光，父母失散，我被祖母顾妙和收养。8岁时，祖母送我去私塾读书，半年后，因家境贫穷交不起学费而辍学在家，遂跟着祖母纺纱织布。祖母是远近闻名的"山歌手"，她白天忙于田头、地头农活，晚上在油灯下，一边转动纺车摇柄，一边哼唱起各种山歌小调，我的眼前逐渐出现了一幅幅奇妙的图画：花鸟虫鱼、月光婆婆、英雄好汉、嫦娥奔月、媳妇的木纺车变成金纺车、没娘的苦孩子刘阿大变成神……我迷上了山歌、小调和各种民间故事，手中的纺车越转越快、棉纱纺得又快又好。12岁那年，我跟着同村的叔伯费耀祖、谈芝卿到外乡打短工，顶着酷暑下水田，苦归苦、累归累，但大家竞唱山歌、莳秧歌、耘秧歌、耘稻歌，人人都想通过歌声借把力，每年

耘耥季节（个把月），连绵的水田成了山歌对唱的海洋，大家都放开喉咙"喊"，有独唱、对唱、一唱众和、盘歌（有时要"盘"几个小时）等演唱形式。我不仅学会了更多新歌，还练就了一副"金嗓子"。

徒弟王燕（抢过话头）：过去白茆一带赞扬女人能干就称"一粒谷米变成饭、一粒棉籽变成衣"，师傅就是乡邻所赞美的能干女人，唱山歌、讲故事，使她成了远近闻名的"大能人"。

笔者：从地理环境和移民历史来看，海门临江、永隆一带紧靠崇明岛（1958年以前属南通地区），通过此地跨江北上的江南人很多，海门山歌起初并无专门称谓，江南移民汇聚于夹江临海的沙地垦荒，带来江南人的许多习俗与方言，劳动生产中"喊山歌"就是其中之一。20世纪50年代末，当时的海门县曾多次组织山歌会演活动，通过这些民歌会演，涌现出了大量群众喜闻乐见的山歌手，"海门山歌"的名称也由此逐渐传播开来。究其音调、方言及习俗成分，以及当年的会演与影响而言，其与江南地区，特别是白茆一带山歌小调的构成及传播方式大同小异，陆老师，请谈谈您的相关情况。

陆瑞英：新中国成立后，江南农村普遍开设了民校、夜校、冬学，为农民补习文化，三年中我就学会了3 800个字，并被保送到常熟工农速成中学学习，《练泾塘》《白茆公社灭钉螺》就是我自编的，使得白茆一带山歌小调扩散到江南江北很多地方。1959年9月，我参与组织白茆乡"对歌"（这种"对歌"由来已久，是长江下游两岸人们家喻户晓的节日活动）。通常，这一大规模的"对歌"活动放在宽阔的白茆乡塘两岸举行，在激情洋溢、乡俗丰富的群众性"对歌"中，两岸歌台上的歌手（数量不等）轮流上场（旁边还有几位"资深"老歌手助威），河中间停泊着一艘大船，我和其他组织者在这艘船上指挥和调度"对歌"队伍，双方的歌声在宽阔的河面上飘扬和碰撞，与欢呼声、笑声交融在一起，大家开心极了。河面上尽是四邻八乡赶来听山歌的船只，两岸人头攒动，人们围了一层又一层，来自江北各地，以及北京、上海、南京、苏州等地的专家和民间文艺工作者争先恐后地前来参加。"对歌"一直延续到夜深，人们才恋恋不舍地离去。就当时背景而言，长江两岸的民歌会演情况总体是相似的。

笔者：您是一位出身贫苦、又深得江南"乡土文化"滋润的民间艺术家，您自小浸润于江南的传统乡俗，在祖母的影响下摇着纺车学唱山歌小调（讲故事），到您在各处打短工，汲取"稻作文化"所带来的各种民间歌谣养分，再

到在新中国的江南田野上放声高歌、抒发情怀，将原生性传统山歌融入另一种具有乡音乡情和大众文化的"仪式活动"之中。您描述的人生经历体现了新中国乡村社会背景下，自江南白茆山歌至江北海门山歌的一脉相承、传统与现代的相互关联，"你中有我，我中有你"。您的经历和影响，使我们对海门山歌的源头与发展规律，有了进一步的了解，十分感谢！

记述九·社会活动

[地点：南通市海门区图书馆。时间：2023年10月。对象：宋卫香、李中慧（南通市戏剧家协会主席）、金宗伟（南通市文广旅局原艺术处处长）、张明祥（原南通市文广新局社文处处长）、张松林（原南通市文化局艺术处处长）、朱慧玮（南通市海门区文联一级主任）、邹仁岳（词作家、剧作家）等]

笔者：各位领导、专家下午好，感谢各位拨冗前来参加座谈。南通是钟灵毓秀、人文荟萃之地，被称为"江海平原一枝花"的海门山歌，是江海文化"地标性"产物之一。作为一个土生土长的农家女，国家级非遗代表性项目海门山歌代表性传承人，历任海门山歌艺术剧院院长、名誉院长的宋卫香，一直致力于海门山歌的探索与实践，积累了很多经验，获得了很多成就，在座各位有的曾是她的领导，有的长期与她合作，请大家谈谈她在南通、海门地方文化建设与发展中的作用与影响。

李中慧：说来感慨，多年前，我是作为卫香的"歌迷"认识她的，在南通的大街小巷，她那一曲《小阿姐看中摇船郎》，不知迷倒了多少人。她从一个青涩、稚嫩的"小阿姐"成长为蜚声大江南北的国家级非遗代表性传承人、闻名遐迩的海门山歌剧表演艺术家，以及参政议政、为构建地方公共文化体系积极献言献策的社会活动家，真可谓荣誉等身、贡献等身。多年以来，无论是在江苏省戏剧学校、南通市话剧团、南通市文化局、文联戏剧家协会等，我们都有十分密切的交往和合作，是多年的知音、好友。我可以毫不夸张地说，宋卫香就是为海门山歌而生的，她用自己顽强的意志和充沛的精力，参与海门山歌的传承与发展，惠及江海民众的文化生活，为建设家乡美好的精神家园尽心尽力，她做到了，海门人、南通人、江苏人都看到了。宋卫香平时生活俭朴、为人谦虚，不在专业工作氛围中，人们很难将她与一个舞台造诣精深、深受观众喜爱的著名演员联系起来，她是不折不扣的"德艺双馨文艺工作者""劳模"和"乡土人才"。

邹仁岳：2012年前后，我在海门文化馆工作期间，经常来到基层调研和

指导,宋卫香给我的印象很深刻。那时,海门山歌剧团聘请剧作家张东平为她"量身定制"的剧目十分抢眼,题材几乎都涉及基层生活,由于她是一位地地道道的"乡土歌唱家",她所塑造的纪委干部、村支书、知识青年等,不仅形象生动、有血有肉,而且唱腔优美甜糯、表现力丰富,听来总是令人流连忘返、回味无穷。作为几十年生活在此的一个老海门人,我觉得宋卫香与海门山歌传承与发展,本是水乳相融、相辅相成的。就我了解,迄今的海门文艺界,还没有谁能像她那样,具有如此纯真厚重的"乡土文化"品位,她就是海门山歌的文化名片、海门山歌剧的"宋派"代表。十几年来,我不仅为她创作了大量的歌词,还与她一起参与了大量原创海门山歌剧的创作,合作十分成功。

金宗伟:南通地区的民歌丰富多彩,海门山歌是其中的瑰宝之一,多少年以来,在我从事的工作范围里,宋卫香几乎成了海门山歌的"代名词",所到之处,无人不知、无人不晓。我是声乐专业出身,不仅被她那高亢清脆、甜美婉转的音色深深感染,还对她多年如一日地深入田头、向民间学习,结合吴地戏曲声腔构成,保持沙地人"乡土本色"的质朴情怀和理想追求,历练和提升海门山歌剧"宋派"体系"花旦类""青衣类"唱腔特色的追求和努力,充满了钦佩和敬仰。

张松林:海门山歌与山歌剧几十年来的社会影响表明,宋卫香是名副其实的"宋派"领头人。我和宋卫香是老搭档、老朋友了,当年我在通剧团时,我们就有很多合作,她在事业上的执着与坚韧一直令我佩服不已。近年来,当我花费大量时间,频繁奔忙于协调全市各区剧团的艺术生产时,她和她的团队接二连三地有新作品上演、获奖。不仅如此,作为一个家族传承谱系完整、师徒梯队庞大的国家级非遗代表性项目海门山歌代表性传承人,几十年来,她不仅积累了丰富的传统曲目体系和原创作品,而且拥有自己颇具"乡土气息"的流派特征,相关经验与特色,已通过她参与立项和研究的《海门山歌与山歌剧文化研究》(2022年由人民音乐出版社正式出版),以及一些戏曲剧目创作表演,受到同行的关注。她的女儿、南通市级非遗代表性项目海门山歌代表性传承人王妍蓉在省内外多次获奖,此外宋卫香工作室中的各级传承人也经常获奖,她的徒弟中,年龄最大的已是耄耋老人,最小的只是学龄前孩子。复旦大学、江苏开放大学、南通大学聘她为客座教授,海门众多的中小学邀请她定期或不定期去做讲座,作为一个具有沙地人家族传承谱系与国家"体制内"文艺工作者双重身份的国家级非遗代表性传承人,她的经验和成就十

分值得学习和借鉴。

人类学家认为,传统"乡土社会"的核心在于"土","土"才是"乡下人"谋生的根本。[①]斗转星移、光阴荏苒,以上记录显示,即使是在当下农村生活之中,"土"作为连接乡村传统与现代生活的文化桥梁,其精神寄托与核心价值所延伸的多样性生态,并不会随着时光流逝而消失。相反,其相关内容与习性,正是利用自身"不老的仪式"或文化愿景,获得了新的机遇与增长点。作为长江下游南北呼应的"稻作文化"产物,白茆山歌、海门山歌,以其上下游一脉相承的历史语境与生态规律,折射了这一共同事实。同为国家级非遗代表性项目(白茆山歌与海门山歌)传承人,陆瑞英更多呈现的是一种"自然人"的民间传承样态,宋卫香则在这一基础上,结合了国家"体制内"文艺工作者专业性、正规性探索和发展"剧场艺术"等成分,促成了自身的另一种时代性选择。当下,二者的身份虽有不同,但按照国家文化主管部门共同的政策方针,通过非遗传承与保护的全球性共识与基本国策,挖掘和弘扬"乡土文化"之精髓,则是共同的使命和责任。缘自"乡土社会",却又历经"剧场艺术"探索实践的宋卫香之非遗传承,以及她的多样性身份、社会活动所带来的"名实归一"之思考,总体由此延伸。

结　语

悠悠岁月,沧海桑田。海门地处长江入海口北翼,五代后周显德五年(958)建县,明嘉靖《海门县志》载,元末至清初,由于海潮起落和江道摇摆,造成长江下游淤沙堆积、岸基变化,大批江南移民过江拓荒开垦,他们不仅带来了吴地习俗和方言,更促使江南歌谣与长江北岸乡野俚曲交融发展,衍生出今海门山歌相关传统特征及其多样性民间文化样态,所谓"山歌悠咽闻清昼,芦笛高低吹暮烟",以及"万籁无声孤月悬,垄畔时时赛俚曲"等,均为其流传的较早记录。

与这一带先民一样,作为江南移民跨江北上、筚路蓝缕的垦荒者之一,早在清末民初,宋卫香的祖先就已辗转迁徙至启东、海门一带,并沿着当年张謇等创办垦牧公司的足迹,一路朝北抵达三余、大豫镇一带,与当地先民一道,成为掘东一带沙地人族群较早的"乡土社会"成员,祖辈承继的方言、乡俗、

[①] 费孝通.乡土中国[M].青岛.青岛出版社,2019:5.

乡情，以及丰富多彩的江南民歌小调等，则成为宋卫香以"乡土记忆""身份符号"，通过海门内外社会活动、参政议政及剧院管理等事务，投入新时代"剧场艺术"建设、乡村文化振兴中，更好地担当国家级非遗代表性项目海门山歌代表性传承人社会使命和责任的一种原动力。

2023年年末，南通市文艺家宋卫香工作室原创海门山歌剧《秋红谣》、原创海门山歌音乐剧《夹沙村的后生》等节目获得了人民群众的喜爱。笔者在感慨之余，想到沙地人老乡对她的评价：宋卫香，是百万海门人的骄傲，她四十年只做一件事！足见，在"局内人""局外人"不同视野下，一个从"乡土社会"闯入现代都市生活的海门山歌人，其血缘、地缘本色，以及相关事象"名实归一"的典型性与参照价值，确实值得人们从多维度加以探索提炼。本文以记录民俗学为起点的研究对象的访谈与述录，本意在此。

早成晚达 各领风骚：
宋卫香与几位吴歌传承人的比较

王小龙

笔者长期工作于苏南某高校，对家乡南通的非遗传承人知之甚少。因南京艺术学院钱建明教授的引荐才熟识了国家级非遗代表性项目海门山歌代表性传承人宋卫香老师。经过一段时间的接触、学习，笔者感到，宋卫香老师的成长经历与"自然生长"的非遗传承人有很多不一样的地方。宋卫香是海门山歌和山歌剧传承人的杰出代表，这是毋庸置疑的。但是，宋卫香又是因为参加了海门山歌剧团才开始接触和学习海门山歌和山歌剧的，这就跟在田间地头仅靠口传心授而成长的其他民歌手拉开了距离。由此笔者想到，其实我国现有的国家级非物质文化遗产代表性传承人名录中，也有不少类似的情形：有的传承人是纯粹来自民间，依靠师徒传承甚至偷艺学成的，有的则是依靠进入专业团体经过严格的科班训练而成长起来的。比如古琴艺术领域，像吴文光、林友仁、李祥霆、龚一、余青欣、赵家珍、丁承运、林晨等人都是专业院校培养出来的，而姚公白、刘赤城、刘善教、王永昌、徐晓英、朱晞、马维衡等则是民间环境中成长起来的琴人。再如山西河曲民歌的传承人韩运德是靠个人琢磨精通河曲民歌的，而辛里生、吕桂英则是依靠加入二人台剧团，经过长期舞台实践锻炼出来的。因此，传承人可以按是否接受过专业体系的训练而分成两类：民间"自然生长型"非遗传承人、受过专业训练的"专业成长型"非遗传承人。

笔者有着二十余年的接触、研究吴歌的经验。从亲身经历看，吴歌非遗传承人大多是"自然生长"的，如苏州吴江芦墟山歌传承人杨文英、常熟白茆山歌传承人陆瑞英、无锡东亭山歌传承人张浩生以及上海青浦田山歌传承人王锡余、张永联等。海门山歌是"吴歌北衍"的产物，海门山歌国家级传承人目前只有宋卫香老师一人。有意思的是，海门山歌的省级传承人朱新华也是在海门山歌剧团成长起来的传承人，而通东民歌的省级传承人崔立民则是"自然生长型"的传承人。这也说明，研究有专业学习背景的"专业成长型"传承人与

民间"自然生长型"传承人的联系与区别是很有价值和意义的课题。而且，笔者还注意到，新中国成立后出生的非遗传承人，大多兼具"自然生长型"与"专业成长型"两个特点。因此，这一研究课题也是今后极富增长点的一项课题。

宋卫香是专业背景下成长起来的优秀歌手，那么，她的独特艺术经历，她的艺术成就，她的成长史，跟苏南吴歌传承地的其他代表性传承人有哪些共性的方面，又有哪些独特之处？笔者将根据这一话题作一点粗略的分析。

笔者的分析分为五部分：第一，学界有关非遗传承人的研究所产生的一些共识；第二，吴歌非遗代表性传承人的成长经历；第三，宋卫香的成长经历；第四，比较与分析；第五，结论与反思。

一、非遗传承人的理论研究

有关非遗传承人研究的重要性，已有多位重量级的学者如冯骥才、乌丙安等作出了近乎一致的论述，王文章主编的教材《非物质文化遗产概论》又作了重申和强调。他们都认为非物质文化遗产的传承是依赖人的活态传承才得以维系的，因此，保护非遗，保护非遗传承人是工作的重中之重。

"物质文化遗产和非物质文化遗产从形态上有个很重要的区别，非物质文化遗产是活态的、生态的，物质文化遗产是静态的、物质性的。民间的吹拉弹唱、手上的技艺都是活态的，必须有传人；如果没了传人，文化就消失了，人是文化的主人。对于物质文化遗产来讲，物质是载体，所有文化信息保留在静态的物质上。非物质文化遗产则生动地、情感性地表现在文化传承人的身上，这些传承人是大地上的文化精华，是黄土地上的艺术大师，是传承我们龙的精神的代表，我们特别尊敬他们，我们看到了传承人就看到了非物质文化遗产的本质，就看到了非物质文化遗产的本身，我们保护非物质文化遗产主要就是保护传承人。"[①]

"众所周知，物质文化遗产的保护对象是物，而非物质文化遗产的保护对象首先是人,是拥有非物质文化遗产宝贵知识和精湛技艺的承载者和传递者,他们正是非物质文化遗产代代相传的代表性传承人，也只有保护好他们和他们的传承机制，才有可能把宝贵遗产从人亡歌息、人亡艺绝的濒危绝境中抢救回

① 冯骥才.保护传承人就是保护非物质文化遗产[M]//冯骥才.灵魂不能下跪：冯骥才文化遗产思想学术论集.银川：宁夏人民出版社，2007：44.

来。因而代表性传承人的保护是非物质文化遗产保护工作的重中之重。"①

"要使非物质文化遗产的传承形成一条永不断流、奔腾向前的河,'人'是决定性的因素,因为一旦老艺人离世,他身上承载的某种非物质文化遗产就会随之消亡,所以,解决传承主体即传承人的问题,乃是当务之急且重中之重的大事。"②

音乐学界早在20世纪90年代就由郭乃安先生提出了著名的口号"音乐学,请把目光投向人"。时隔三十多年,虽然也有一些不同的声音,如"音乐学,请把目光投向音乐"(杜亚雄)、"音乐学,请把目光也投向表演"(秦序),但是,郭乃安先生的这一口号在学界所产生的巨大影响力是毋庸置疑的事实。

"音乐,作为一种人文现象,创造它的是人,享有它的也是人。音乐的意义、价值皆取决于人。因此,音乐学的研究,总离不开人的因素……人是音乐的出发点和归宿。因此我说:音乐学,请把目光投向人。"③

人是成长的动物,在成长中不断完善自我,认知心理学中的建构主义(constructivism)学说认为,知识不是通过教师传授得到的,而是学习者在一定的情境即社会文化背景下,在获取知识、能力的过程中,借助学习伙伴或其他人(包括教师和学习伙伴)的帮助(协助),利用必要的学习资料,通过意义建构的方式而获得的。由于学习是在一定的情境即社会文化背景下,借助其他人的帮助即通过人际的协作活动而实现的意义建构过程,因此建构主义学习理论认为"情境""协作""会话"和"意义建构"是学习环境中的四大要素或四大属性。④ 所以,考察"自然生长"与"专业成长"的传承人的不同建构形式,是辨析两类传承人异同之处的关键。

美国民族音乐学家蒂莫西·赖斯(Timothy Rice)在梅里亚姆"声音、观念、行为"的民族音乐学观察研究模式的基础上,提出了新的研究模式。他认为,一种音乐现象,须从三方面加以综合考察:历史构成、社会维持、个人经验与创造。可以看到,赖斯也是基于音乐是一种动态建构的文化艺术现象的前提提出这一研究模式的,因此,考察非遗传承人,不能离开动态的眼光,不能无视

① 乌丙安.非物质文化遗产项目代表性传承人保护的突破性进展[M]//乌丙安.非物质文化遗产保护理论与方法.北京:文化艺术出版社,2016:145.
② 王文章.非物质文化遗产概论[M].北京:教育科学出版社,2008:258.
③ 郭乃安.音乐学,请把目光投向人[J].中国音乐学,1991(2):16.
④ 张萌,孙越.思想教育工作中师生成长共同体研究[M].北京:九州出版社,2021:62.

传承人的成长、建构过程。

学界有关非遗传承人类型的探讨还不多，其中齐齐哈尔大学哲学与法学院李娜副教授的分析较有启发性。她将非遗传承人按"理论"标准和"立法"标准进行了分类。按照理论标准分类，分为综合属性传承人、单一性传承人，个体传承人和群体传承人以及本源和外源性传承人三类；按立法标准分类，则分为国家性传承人和地方性传承人、代表性传承人和一般性传承人两类。①

笔者认为李娜的分析是基于传承人已功成名就后的静态观察，而传承人的成长是一个动态过程，受赖斯所说三方面的综合影响而逐渐建构的，因此，笔者这才萌生了按成长类型将其分为"自然生长型"和"专业成长型"两类的想法。

二、吴歌非遗代表性传承人的成长经历

"自然生长型"的吴歌传承人如何获得吴歌的表演技能？我们以吴歌两位国家级代表性传承人陆瑞英和杨文英为例，对其成长过程作一点粗浅探讨。

陆瑞英，1932年生，常熟白茆乡（现为常熟古里镇）上塘村人。6岁（传统意义上人们算年龄均按虚岁计算）时，"七七事变"爆发，日本全面侵华，陆瑞英家的房屋被毁，其后母亲又去世,陆瑞英只能跟祖母顾妙和生活在一起。7岁时开始跟"好婆"（祖母）学纺纱，为了解乏，好婆就会唱起山歌来打发时间，有时还讲故事，这让小陆瑞英干活更带劲，也学会了一支支山歌和一个个故事。此外，她也常常听到"爷叔"（叔叔）和"叔公"（妈妈的叔叔）讲的故事、同村尼姑雪关讲的"佛偈子"、姑姑陆杏珍唱的山歌等。陆瑞英小时候就成长在这样一个由质朴的山歌和动人的故事编织成的艺术世界里。

12岁时，陆瑞英跟同村的费耀祖、谈芝卿（也是著名山歌手，《中国·白茆山歌集》中有其歌手小传）等大人一起到田间去给大户人家打工。在集体劳动场景中，她听到了更多的山歌和故事。她也放开喉咙"喊山歌"，练就了一副"金嗓子"。这也是她当时所受到的全部教育，从这些山歌、故事中，她感受到了一个不同于现实世界的艺术世界，也无形中受到了为人处世的教育，形成了自己的价值观。

1949年春，江南解放，此时陆瑞英18岁，她焕发出了超出常人的干劲。她半天能织2匹布，比一般妇女快一倍；又加入了识字班，3年学会了3 800

① 李娜.浅议我国非物质文化遗产传承人的分类及生存现状[J].理论观察，2018（10）：141-143.

个字,因为进步快,被保送到常熟工农速成中学,学习了一年多,达到了初中生的文化水平。

1957年,陆瑞英因具备了一定的文化程度,被安排到白茆中心卫生院做护理工作,但因她山歌唱得好,村里、乡里仍不时地让她出来唱山歌。当时白茆乡山歌赛歌会举办得如火如荼,陆瑞英也在此时的山歌赛歌会上大显身手。据上海音乐学院已故教授陈聆群先生的回忆,1958年他是上音理论作曲系二年级学生,由刘庄老师带领前来白茆深入生活、采集民间音乐,以便于创作一部歌颂人民公社的大合唱作品。当时主要的采访对象就是陆瑞英。陈聆群先生说,1958年他和陆瑞英都是26岁,所以印象很深。上海音乐学院师生来白茆多次,除了向陆瑞英学习山歌以外,还观看了白茆的赛歌会。赛歌会在白茆塘举行,由白茆公社书记万祖祥在主擂台开唱,邀请周边各公社船载山歌手一比高低。白茆公社的主唱歌手就是陆瑞英,为她编词的则是当时的老歌手、白发白须的邹振楣老先生。唱的内容则是人民公社战天斗地与干劲冲天之类。赛歌会一般在月初开唱,塘里数十条船汇聚,歌声悠扬,场面壮观。陈聆群先生还说,陆瑞英当时接待的像上海音乐学院师生这样的来访者真是太多了。

1959年9月,陆瑞英在某次赛歌会时,因数日疲劳过度,突然失声。1962年,她又因经常被村、乡叫去唱山歌而被医院"精简下放",重新成了社员农民。虽然人生之路不再平坦,但是因为长期浸淫于民间文艺,她的心变得很豁达,她哑着喉咙教了几个徒弟,又不时地通过默记故事、讲故事来打发时光。1983年,陆瑞英去南京参加江苏省民间文艺家协会的会议,遇到老朋友、江苏省社科院文学研究所的周正良研究员,他知道陆瑞英嗓子哑了很痛苦,也知道陆瑞英会讲很多民间故事,便启发她讲故事。自此,陆瑞英又活跃在民间文艺的舞台。2007年,她被评为第一批国家级非遗代表性项目吴歌代表性传承人。2009年,由陆瑞英讲述,周正良、陈泳超等整理主编的《陆瑞英民间故事歌谣集》获"中国民间文艺山花奖"。

由以上对陆瑞英成长经历的简单追溯可见,陆瑞英吴歌传唱能力养成的"情境"是她的祖母,以及白茆乡乡民浓浓的吴歌传唱氛围,在懂事后她就与老山歌手们"协作",从而加入传唱大军,后又因帮工、赛歌会经常活跃在喊山歌活动中,她通过"会话"成为佼佼者而被誉为"金嗓子",最终"建构"成为白茆山歌的优秀传人。虽然中年后嗓子沙哑,但是并不影响其在乡民中树立起来的权威性和影响力。

再看芦墟山歌代表性传承人杨文英。杨文英，苏州吴江芦墟人，1948年出生。她与吴歌歌种之一，也就是芦墟山歌的结缘始于上小学的时候。芦墟镇上的西中街小学里有一对夫妻校工，丈夫叫陆阿七，妻子叫陆阿妹。陆阿妹虽然不识字，但她有唱不完的山歌，闲暇时喜欢哼唱一些山歌小曲，十分动听，许多学生被她的歌声吸引，课余时就常常聚在她的身边，听她唱山歌。杨文英就是其中一个。那个时候，小学生们并不知道，这个陆阿妹就是日后轰动一时的"山歌女王"。杨文英当时很喜欢听这位陆阿妹唱山歌，陆阿妹唱的山歌不仅曲调优美，还有很复杂的故事情节，她唱着唱着就把故事讲出来了。尽管没有正式向陆阿妹拜师，但才上小学三年级的杨文英趁放假时没事，跟着陆阿妹实实在在地学了很多山歌和调子，也迷上了陆阿妹那散发着泥土气息的歌声。除了课余时间，星期天、寒暑假，杨文英也会情不自禁地来到学校，听陆阿妹唱山歌。久而久之，那些旋律、那些歌词就深深地烙在了幼小的杨文英脑海里。

杨文英得到专家和社会的认可源于一次交流演出。1998年5月，杨文英与当时的芦墟镇文化站站长郁伟，演唱用传统芦墟山歌曲调填词的《分湖边上新事多》，参加江浙沪毗邻地区田山歌会串演出，赢得普遍好评。曾听过陆阿妹演唱的专家称奇道："这味道就是陆阿妹的！"从此，杨文英经常出现在省内外山歌演唱的舞台上。她先后参加过"中国原生民歌节""第三届全国体育大会""第七届中国国际民间艺术节""纪念改革开放30周年——首届中国农民文艺会演""2010上海世博会""第六届中国原生民歌大赛"等重大演出。2013年2月，她还和青年歌手包志刚登上了美国纽约林肯艺术中心新春音乐会的舞台。

杨文英成长的"情境"是"山歌女王"陆阿妹，"协作"则有赖于改革开放后江浙沪毗邻地区田山歌会串演出，通过与当今其他舞台传承人的"会话"脱颖而出，"建构"成为芦墟山歌代表性的传承人。

上述两位吴歌国家级代表性传承人，均是"自然生长"的歌手，因偶然的机缘而与吴歌结缘，凭着个人的喜好，受环境的影响，掌握了吴歌的基本演唱方法、技巧及歌唱内容。其中，陆瑞英是受益于家庭及家乡环境的影响，而杨文英则是因遇到了"山歌女王"陆阿妹。

三、海门山歌国家级代表性传承人宋卫香的成长经历

海门山歌国家级传承人宋卫香的成长经历，跟上述两位有很大的区别。

宋卫香父亲的祖籍在如东县掘东一带沙地人聚居地大豫镇，宋平原为该

镇一所小学的数学老师,后在海门县商业局任职。母亲沈玉英是启东市巴掌镇人。20世纪60年代初,宋平一家人被下放至祖籍地大豫镇巩王村。1967年12月,宋卫香出生于巩王村。因此,她也属于沙地人,从小讲一口与吴语有亲缘关系的沙地话。1976年9月,宋卫香在大豫镇王荃小学上学,爱好文艺,喜欢唱唱跳跳,当时的校长陈英山和众多老师都发现了她的天赋,大家经常鼓励她、辅导她。1984年初中毕业,宋卫香报考海门山歌剧团学员班(又称"海门山歌学馆"),被当时的海门山歌剧团"台柱子"陈桂英看中,由此开始了她的"专业生涯"。其间,她除了勤奋地练习舞台基本功以外,还经常得到海门山歌剧团的业务骨干、编剧兼学者梁学平等"开小灶"指导。1985年,著名军旅作曲家沈亚威、龙飞来到海门山歌剧团选拔山歌手,宋卫香演唱了由梁学平作词、陈卫平作曲的《小阿姐看中摇船郎》,其演唱和表演受到两位专家的关注与肯定。1986年7月,南通市组建了南通民间艺术团,作为入选后的青年歌手之一,宋卫香得以随团代表江苏省去北京演出。她所演唱的《小阿姐看中摇船郎》受到首都文艺界的热烈欢迎和高度赞扬,曾历经6次登台谢幕。其间,北京有8家媒体进行了报道。

1989年,她出演海门山歌剧《千家万户》女主角玲玲,因情感投入、表演逼真而深深打动观众,此剧在长江下游南北岸城市巡演创下连演100多场的记录。1993年5月,她在大型海门山歌剧《青龙角》中扮演23岁的村妹子,造型生动、性格泼辣,曾有过一场演出响起8次掌声的记录。

1997年春,宋卫香参加了江苏省戏剧学校大专班,学制三年。2000年4月,她参加第九届全国青年歌手大奖赛,获江苏赛区优秀歌手奖,并获中央电视台参赛资格(后因无力承担"参赛费"而放弃)。

2001年,宋卫香自江苏省戏剧学校学成回团,担纲海门山歌剧《献给妈妈的歌》女主角。同年,她在海门师范学校作"谈海门山歌的地方特色"讲座,3小时,500人参会聆听。2002年,她演唱的海门山歌《声声山歌颂家乡》获首届江苏·中国民间艺术节"民歌民舞民乐"大赛银奖、南通市1991—2002年度文学艺术奖;由她主演的传统山歌剧《淘米记》获中国(杭州)"城隍阁杯"民间戏曲折子戏邀请赛银奖和优秀表演奖。2003年,她作曲并演唱的海门山歌《江风海韵东洲美》获江苏省"五星工程奖"银奖。2005年,她主演的传统山歌剧《采桃》获第三届"中国滨州·博兴国际小戏艺术节"银奖。同年,她作曲的海门山歌《海门山歌叠成山》获"文化之春·中国民族歌曲

演创大奖赛"中国民歌精品银奖。其间,她在《艺术百家》发表论文《稀有剧种市场运作模式初探》。2006年,她的专题作品《山歌妹子宋卫香》获江苏广播文艺二等奖。2007年,她主演的传统海门山歌剧《采桃》选段获第三届江苏戏剧奖·红梅奖银奖。同年,她获得长三角非物质文化遗产舞台艺术邀请赛优秀表演奖,并出版了海门山歌个人演唱专辑《小阿姐看中摇船郎》。2008年,她主唱的《江波海浪歌对歌》获"纪念改革开放30周年——首届中国农民文艺会演"丰收杯。2009年,她主唱的《小夫妻一配做人家》获第四届江苏戏剧奖·红梅奖铜奖。2010年,她被评为江苏省第三批非遗代表性传承人(项目"海门山歌"),同年晋升为国家一级演员。2013年,她在原创海门山歌音乐剧《江海潮》中饰演百川母亲,获第八届全国戏剧文化奖表演银奖。2016年5月,她获评江苏省首批群众文化"百千万"工程优秀文艺骨干。2017年,她在全省基层院团优秀剧目《临海风云》展演中主演纪检组组长一角,受到省戏曲现代戏研究会表彰。同年,获第四届广西·柳州"鱼峰歌圩"全国山歌邀请赛最佳演唱奖。2018年5月,她获得第五批国家级非遗代表性项目海门山歌代表性传承人称号;11月,她主演的海门山歌《小阿姐看中摇船郎》获长三角非物质文化遗产展演金奖;12月,她主演的海门山歌小戏《采桃》参加戏曲百戏(昆山)盛典江苏折子戏专场。2019年8月,她在中国滨州·博兴非遗(稀有)剧种小戏展演获优秀演员奖。同年,她提议的《关于加快城市文化中心建设,满足人民对美好生活的新期待的建议》被评为海门市人大优秀提案。作为海门山歌艺术剧院院长,她所带领的海门山歌艺术剧院被中共中央宣传部、文化部和国家新闻出版广电总局评为第七届全国服务农民、服务基层文化建设先进集体。

宋卫香成长经历的追溯显示,宋卫香的成长"情境"是海门山歌剧团,她是在剧团受到了严格的专业训练才成长起来的,在剧团里,她与优秀的"台柱子"共同学习、"协作",通过饰演配角、主角,达到"会话"的目的,逐渐成为新的台柱子,从而"建构"起了新一代海门山歌剧的优秀传人。

宋卫香是在海门山歌剧团成长起来的集演、创、研以及行政等多种能力于一身的复合型人才,毫无疑问属于"专业成长型"非遗传承人。这样的辉煌履历,是其他两位吴歌国家级传承人难以望其项背的。但是,她们又有着令人啧啧称奇的相同点,那就是群众基础好,用非遗专家的话说,即"代表性""权威性""影响力"。在当地,若分别提到这三个人的大名,则都是妇孺皆知,

且纷纷竖起大拇指,这也说明,她们的艺术成就得到了群众的普遍认可。

四、比较与分析

根据美国民族音乐学家赖斯的民族音乐学观察研究模式,一个音乐的现象,须从三方面加以综合考察:历史构成、社会维持、个人经验与创造。

从历史构成来看,海门山歌与苏南吴歌一样,都是生长于吴语流行区域,不同的是,苏南吴歌的生长环境是江南水乡和稻作文化的环境,这一环境经过人们的不懈改造,自唐代已经发展起来,开始闻名全国。而海门,特别是海界河南岸,是一块通江达海的年轻沙地,自然环境改造的时间还不足300年,所以此地的人民相较于苏南地区,必然少了一分平和而多了一份艰辛,也多了一份斗志。

从社会维持来看,苏南吴语地区稻饭羹鱼模式沿袭数千年,也相应形成了丰厚的生产生活文化。明代常熟人沈海有《四野农歌》诗句,"烟雨冥蒙昼景昏,农歌四野竞纷纷。东村群唱西村和,南陇余音北陇闻。麦秀新腔良有节,竹枝遗调本无文。不知帝力吾何有,击壤声中又夕曛",可谓一派祥和景象。在东西南北农歌的熏陶下,不少人耳濡目染学会了吴歌。我所采访的大多数苏南吴歌手告诉我,他们都是这样听会的。常熟更是如此,好多人通过赛歌会脱颖而出,比如常熟白茆乡党委书记万祖祥、现今仍非常活跃的著名山歌手徐雪元等。当然也有专门跟家人学会的,比如陆瑞英。再比如芦墟山歌手杨文英,她是在上小学时,听校工陆阿妹唱山歌感兴趣而偷偷学会的。本文涉及的海门山歌和山歌剧的代表性传承人宋卫香老师,她的歌一开始是妈妈教的,妈妈是启东巴掌镇人,而"句容迁崇明,崇明迁启东",巴掌镇在崇明也有。就像"英格兰"在英国,而"新英格兰"在美国;"约克郡"在英国,而"新约克(纽约)"在美国一样,这些地名都是移民对故土的一份眷恋。笔者猜想,宋卫香的妈妈教给宋卫香山歌调,也是不自觉间承袭了祖辈对遥远故土的一份眷恋吧。

而从"个人经验与创造"来看,宋卫香显然跟苏南吴歌手有非常大的区别。第一,很多苏南吴歌手是因环境的熏陶而学会吴歌,成为山歌手的,而宋卫香则是通过个人努力考取山歌剧团而成为了专业演员的,从起点上就与苏南山歌手拉开了距离。第二,苏南山歌手基本上都是"自然生长"的,有的因机缘巧合走上了传承吴歌的道路,比如杨文英,白茆山歌手大多数也是因为当地创建"中国民间艺术之乡"申报"国家级非遗名录"而开始走上山歌传唱的舞台的。而海门山歌剧团1958年就已创建,一直走的是专业化发展道路,虽然长时期

以来缺乏稳定的专职编剧、导演，但是各项工作也是在向正规大剧团靠拢。宋卫香首先是以其独特的嗓音引起了考官老师、也是当时海门山歌剧团优秀演员之一的陈桂英的注意，进团之后，由很多优秀老师的"传帮带"，如梁学平、盛永康等，加上自我提升意识强，她很快就成为团里的"台柱子"。关键的是，在20世纪90年代商品经济大潮冲击下，其他人纷纷改行下海，她不仅没有改行，而且趁此机会去南京深造了3年，这使她的艺术基本功和艺术见识都有了长足的进步，一经重新返回剧团，就连续担任多个剧目的主演，并连连获得好的成绩。而且，笔者还注意到，她通过3年的积累，在个人艺术发展乃至海门山歌剧团集体走向上都有了自己清晰的思路，这才有了《稀有剧种市场运作模式初探》《拯救非遗渴望"千手观音"》这样的雄文。

《稀有剧种市场运作模式初探》一文，以海门山歌及其剧团为例，探讨了稀有剧种在演艺市场的生存问题。文章认为如今戏剧市场全面滑坡，而稀有剧种首当其冲。这也是该文写作的动因所在，即探讨稀有剧种如何在举步维艰的大背景下，找到一条符合市场规律的运作模式，以开拓演艺市场。作者提出了四条路径：第一是改革体制，形成以市场为导向的演职人员阵容；第二是亲近观众，创作"菜单化"剧本；第三是做足方言，实现市场最大化；第四是尝试国语，冲破方言桎梏。①

《拯救非遗渴望"千手观音"》一文，呼吁多管齐下，共同拯救非遗。作者希望政府、产业、企业、城乡、教育界、名人等方面都协作、联动起来，形成"千手观音"共同拯救的良好局面。②

结　语

"专业成长型"非遗传承人相较于"自然生长型"非遗传承人，其艺术能力更贴近于时代发展脉搏，专业素养和理论修养更高，也更加具备因时而变、因势而变，不断调整适应的能力。我们看到，如今在非遗传承人队伍中，"专业成长型"非遗传承人更具领导力和话语权。宋卫香从海门山歌剧团的主要演员，成长为海门山歌剧团业务副团长、海门山歌艺术剧院院长、国家级非遗代表性传承人，正说明了这一点。

宋卫香的成功不是偶然的，是个人经验与创造的结果，后天的个人努力

① 宋卫香.稀有剧种市场运作模式初探[J].艺术百家，2005（2）：35-36.
② 宋卫香.拯救非遗渴望"千手观音"[J].剧影月报，2009（5）：139-140.

因素占据了绝大部分。与此同时，我们回溯宋卫香的成长史，会发现她对自己的未来发展有着比较清晰的认识，知道自己需要提升什么。正因如此，对海门山歌剧团、海门山歌的未来走向，催生出了她强烈的使命意识和责任意识。

笔者认为，文化，有所谓不同的不同，和不及的不同，各地吴歌的艺术品位都不一样，都是祖国民歌园地灿烂的花朵，每个吴地山歌手都是民歌园地的宝贵财富。但是，跻身于民歌园地的努力却不一样。笔者也注意到，最近芦墟山歌也开始尝试演剧，剧目名叫《七车十三当》，演的是清官廉吏陆燿的故事。白茆山歌，也有人开始写山歌微剧，但笔者还没看到现实的上演。不过他们的举动比起海门山歌剧来，起步晚了很多。这也说明，由于江海文化的拼搏精神，加上吴文化的积淀，海门山歌剧领先了一步，这也是笔者这篇小文题目"早成晚达　各领风骚"的用意。

作者简介：

王小龙，博士、硕士生导师，常熟理工学院师范学院音乐系教授，常熟理工学院"吴地音乐文化研究所"所长。

非遗传承人文化身份的解构与重建

——以海门山歌传承人宋卫香为例

王晓平

非物质文化遗产项目保护是基础，传承人则是保护、传承、研究和工作实施的重点和核心。从目前来看，国家从各个层面对传承人进行了级别遴选、认定并给予相应保护措施，对于项目保护、传承、传播起到了积极作用，取得了诸多艺术研究成果和丰富实践经验。然而，在具体的操作层面，社会对于传承人的核心价值和重要作用以及在传承过程中的普遍意义的认识尚有一定差距。传承既是一个历史概念，也具有现代意义；传承人既相对固定，又具有动态发展过程。本文以此为讨论重点，以江苏省海门山歌国家级代表性传承人宋卫香为研究对象，分析其在传承过程中的核心价值和重要作用，以期重识其身份背后的价值判断和文化意义。

一、民间艺术的现代转型——从山歌到山歌剧

吴地自古就有轻歌曼舞之先风，吴人善讴便是江南吴歌及海门山歌深厚历史渊源的早期文化生态。由于所处地理位置夹江临海，陆地由江中泥沙沉积冲刷而成，数百年来，南北移民开垦荒滩，在此耕种、生活、繁衍后代，清代乾隆三十三年（1768）海门正式设厅，明代嘉靖《海门县志》记载："山歌悠咽闻清昼，芦笛高低吹暮烟。"清《海门厅志》记载："万籁无声孤月悬，垄畔时时赛俚曲。"民国时期，张謇先生在《江云》一诗中写道："布机排屋夕朝响，稻田车水长短歌。"海门山歌在当地受到推崇，盛行一时。民国二十年（1931），管剑阁、丁仲皋搜集整理海门山歌，辑成《江口情歌集》，形成了海门人的江海情怀。海门山歌形象生动、清纯甜美、曲调悠扬婉转，可分为抒情型和叙事型两类。抒情型又称"短山歌"，是人们在劳动之中或劳动之余随口编唱的即兴之曲，有四、六、八句几种形式，句式以七字为主。叙事型又称"长山歌"，歌词长达数十句乃至数百句，有完整的故事情节，以山歌调和对花调为主，还包括其他大量的民间小调。海门山歌内容丰富，几乎涉及社会生

活各个方面。有歌颂劳动、表现人民向往幸福生活的作品,如《打夯山歌》等;有歌唱爱情、表现青年男女执着追求纯真情感的作品,如《花望郎》等;有表现乐观主义精神的作品,如《我卖山歌勿要钱》等;还有反映劳动人民奋起反抗剥削者情形的作品,如《下遭头请我唬功夫》等。海门山歌反映当地特殊的历史进程,反映该地民众对于自己民族、国家乃至人类文化所作出的特殊贡献。其不仅能够体现一个地方民众区域化的历史记忆、集体性格、共同气质,具有薪火相传的内在生命力,也以具体丰富的音乐文化事象内涵,彰显出地方社会生活中,广大民众的生活方式和精神寄托。2008年,海门山歌入选第二批国家级非物质文化遗产代表性项目名录。

海门山歌剧的产生是随着时代的发展,为响应新中国文化建设新需求而诞生的新的艺术品种。山歌剧本质上就是戏曲、戏剧的一种形式。作为千年"山野之歌"延伸而成的海门山歌,经过自身语言规律、腔词衍化、角色组合、呈现方式等表演程式的继承与发展,形成一方家喻户晓、喜闻乐见的海门山歌剧。海门山歌剧,形成于1958年海门县(今海门区),由海门山歌嬗变而成,奠基剧目为《淘米记》;海门山歌剧团的成立,为特色鲜明的海门山歌提供了继承创新的发展机遇。历史证明,从20世纪50年代以来,当地人对海门山歌及海门山歌剧的探索与实践过程,是传统艺术样式随地域转换、时间变化、时代发展的动态呈现,也是吴地歌谣伴随自然环境变迁和多样性移民活动而伸向江海平原的一个重要文化分支及文化缩影。"20世纪中期以来,在此形成的海门山歌剧团所承载的山歌剧艺术实践与探索,则是依托国家主流文化滋养和相关政策扶持,传承并重塑海门山歌的"母语文化"特质,探寻自身的历史性认知与当代社会文化价值的行为与准则,是一种具有自身不可回避的文化眼光和社会行为。"①

海门山歌剧的建构历程大体上经历了三个阶段:①初创期,集中在20世纪50年代到改革开放前,初步完成了由其他民间艺术形式向戏曲形式的转换,建立了基本的唱腔体系,编演了剧种的奠基性剧目;②发展期,集中在改革开放初至20世纪末,唱腔、板式得以丰富,进一步发展了男女分腔、行当分腔的手法,打造出剧种的代表性剧目,但受大众文化的冲击,总体发展缓慢;③创新期,集中在21世纪以来,政府加强对新兴剧种的建设,一边复兴传承

① 王晓平.江海文化的时代诉求[M]//钱建明.海门山歌与山歌剧文化研究.北京:人民音乐出版社,2022:94.

新兴剧种中的艺术精品，一边积极探索新兴剧种的新发展，重振新兴剧种的舞台生命力，加强剧种人才培养、剧目编创等。海门山歌剧的发展得益于新中国成立后国家文艺发展的新方向，得益于当地政府的扶持，因此成为了当地文化发展的重要艺术形式。海门山歌剧不仅体现了我国积极打造地方剧种的建构意识，建立了与传统艺术，尤其是戏曲传统的程式性延续的内在联系，其来源母体赋予地域文化传统的基因性延续，也为当代传统戏曲向新兴剧种发展模式的转型提供了有益的借鉴。无论是海门山歌，还是海门山歌剧，二者本质就是一种地方文化共同体，海门山歌与山歌剧既是音乐品种、音乐现象，同时也是人文现象，是自然环境与江南吴文化的结合，是随着人口流动、移民历史而形成的一种艺术类型，并获得当地人的文化认同，成为地域文化的标识之一。

21世纪以来，国家非物质文化遗产政策实施体现了当代文化发展的基本方向：一方面遴选各地有代表性的音乐类型进行有效保护，深入研究，提炼传统音乐基因，从传统海门山歌加速演进到当代的山歌剧舞台形式，传统音乐品种经历了新旧时代更替，艺术形式与内容的蜕变。另一方面重在传承与发展，落实具体的代表性人物和群体。从类型到传承人再到文化空间，始终贯穿基本命题与核心内容：传承与保护，创新与发展。其中，传承人的保护则是非遗保护的主体和生命线。我们的关注对象，是一个鲜活的个体：宋卫香，1967年出生于江苏如东，是1984年海门山歌剧团学员班招收的首批学员，也是该团在江苏省内外多个获奖剧目的骨干成员。作为国家一级演员及国家级"乡土文化"人才，她先后担任海门山歌艺术剧院院长、名誉院长，海门区文联副主席，国家级非遗代表性项目海门山歌代表性传承人，中国戏剧家协会会员、南通市戏剧家协会副主席，江苏第二师范学院特聘教授、南通大学特聘教授，南通市人大代表、政协委员等。宋卫香一生根植于海门山歌传承与海门山歌剧舞台艺术的探索，成功塑造了多种剧目角色，被誉为"海门人民的女儿""海门山歌的文化符号""江海平原一枝花"，是当地德艺双馨的地标性人物。她既是非遗代表性传承人，在其身上可以清晰地看到海门山歌母体艺术类型的影子，同时又显现出成长在新中国特色社会主义建设时期、与传统意义上的传承人不同的内在特质。她既深谙家乡的"乡土文化"规律，又有现代知识文化，且富有创新精神。她有传统艺术积累，丰富艺术经验，但不保守，勇于创新。她亲历了时代快速发展，相比那些日新月异的时尚艺术，她选择默默坚守与勇敢开拓

并举,在时代变革的寂寞与痛苦中历练自身。她有见识,有能力,谙熟海门山歌的传统积淀,又通晓海门山歌剧的"剧场艺术"规律。因自身的条件优越和文化多样性的叠加而充满责任心和使命感。她不只局限于海门山歌内部的传承与传播,而是广泛吸收其他艺术营养,赋予海门山歌时代特色。

从目前而言,非遗保护主要是遴选一些具有代表性的音乐项目,分阶段、分步骤实施以对其有效保护、有效传承。海门山歌作为居于一隅的地方民间音乐品种,是当地区域文化的代表。海门当地社会与海门山歌,是文化语境与文化文本的关系,海门山歌容纳了丰富的历史信息,是具有神圣秩序意义和情感交流价值的象征性文化载体。非物质文化遗产项目及其传承人基本上都是各个区域"标志性文化"的代表。标志性文化,是对一个地方或群体文化具象的概括,是筛选体现该地方文化特征或者反映文化中诸多关系的事象。海门山歌起源于吴语山歌,随着人口流动迁徙,在长江下游北岸一带民间代代相传,承沿有序。这种山歌情怀来源于江南吴歌不同地域、不同人群聚居地的历史变迁和文化融合以及明清以来江南社会伴随着长江下游地区地理文化流变、经济生活方式转型、吴声北曲交融在吴地民间乡俗生活中的多样化社会场景转换。海门山歌及其山歌剧的形成与发展,正是得益于一批批像宋卫香那样的传承人。他们尊重传统,热爱艺术,继承传统,重在创新的基础上薪火相传,为传统民歌及相关舞台艺术发展而默默奉献,执着坚守。

二、在解构中重塑文化身份

非遗传承人一般具有以下几个特征:音乐体裁与类型的承载者;音乐形式与内容的创新者;音乐文化的传播者。其文化符号、文化价值作用比较突出,文化身份具有标识作用和特殊地位,因此,在文化认同过程中始终处于核心地位等。文化身份、文化认同与包容性、同一性是自20世纪80年代以来,国内外学者进行文化研究时,始终关注的焦点之一。在相对孤立、繁荣和稳定的文化环境中,通常不会产生文化身份问题。文化身份要成为问题,前提是文化上面临着冲击和危机,传统的或既有的方式受到威胁和挑战。因此,非物质文化遗产保护与传承这一重大命题是在这种广义的文化背景下产生的。宋卫香的成长一方面得益于自身的天赋,另一方面更得益于国家主流文化发展的大背景。当代海门山歌转型为山歌剧,其内在的建构理念,根源在于已有的生产生活方式面临巨大的变革,在已有生活方式基础上形成的文化形式产生了文化上的自身危机以及受到了思想认知上的挑战。从深层次来讲,则是以农耕文化为基础

的民歌类型——海门山歌过渡到在工业文明下新型戏曲样式的改革与变迁。这种深层次的变化来源于新旧文化的碰撞，中西艺术的交融与涵化。山歌剧产生发展受到新中国成立以来的"五五指示""双百方针""十六字方针"、振兴工程、非遗等文化政策的深刻影响。文化政策出台基于新中国成立初期的文艺发展需要，面对新旧时代发展特征的交替，面对如此丰富的传统艺术形式急需赋能，面对"五四"新文化运动影响的急需深化，无论是在相关戏曲剧种探索建构之初，为平衡各地戏曲发展、拯救濒危传统艺术的动因，还是作为地方文化资源不断建设发展的历史与现状，海门山歌剧的建构都旨在丰富与塑造当地的戏曲剧种，探索戏曲艺术的现代生存样态，创造戏曲艺术在现代社会的丰富意义，通过戏曲艺术增进地方、民族乃至国家的文化认同。"作为这一历史背景和现实需要的重要载体，传统海门山歌、新海门山歌与海门山歌剧艺术创作表演，正是这一'族群身份'历经异化或重组的符号特征，其文化形态、社会行为所凝聚的'乡愁'与'返璞归真'等，总体上与此相联系。"①

文化危机实际上面临着更替与创新，危机实则是文化在发展过程中，其规律是要包容并蓄，与时俱进。以往表演形式、表现内容、传承方式需要及时变化改革，取长补短，古为今用，洋为中用，及时更新，创新发展，以期确立自身的文化立场和文化地位。文化身份是文化发展的主体和必要条件，否则就会出现偏差和失误，传统文化就会消失湮灭，影响主流文化健康发展。中国自近代以来，传统文化受到了空间危机。以新音乐为主流的中国音乐在积极学习、吸收和融合西方古典和现代音乐的基础上，经历了文化碰撞、适应、交融、涵化，形成了今天多元的发展态势。社会动荡和危机产生源于其他文化的形成，或与其他文化有关。因此，在社会变革的同时，国家、民族、族群、个体都处在文化身份的消退、再造、重塑的动态过程。海门山歌剧是继承母体海门山歌传统、创造新艺术形式，实现文化再生的过程。特别是已濒危的母体艺术在当地文化部门挖掘、整理下，依靠老艺人传唱的部分曲调而建构，对母体的文化再生意义显而易见。"新兴剧种的涌现与确立，带来的表层影响是戏曲剧种数量的增加，深层影响则是以当代专业化创演方式对戏曲艺术的继承与创造，形成了以文化管理部门为主导力量的戏曲演进。"②

在国内外文化研究中，许多学者认为身份即认同，对身份/认同的使用

① 钱建明.海门山歌与山歌剧文化研究[M].北京：人民音乐出版社，2022：272.
② 史婧颖.新兴剧种的建构理念与文化再生[J].戏曲研究，2021（4）：196.

和界定多有讨论。王宁认为"文化身份（cultural identity）又可译作身份认同，主要诉诸文学和文化研究中的民族本质特征和带有民族印记的文化本质特征"①。显然该文把"文化身份"与"身份认同"等同起来。阎嘉认为在文化研究中要区分不同语境分别使用"身份"和"认同"这两个概念：其一是某个个体或群体据以确认自己在特定社会里之地位的某些明确的、具有显著特征的依据或尺度，如性别、阶级、种族等，identity可作为"身份"；其二是当某个个体或群体试图追寻、确证自己在文化上的身份时，identity可作为"认同"。②霍尔认为认同（identification）是一个过程，它是我们"再次概念化身份的过程"（reconceptualize identity）③。"在霍尔论述身份的文章中基本都会涉及认同，虽然涉及的篇幅不会很长，但每每提及都是在提醒读者，这个来自精神分析的概念在大多数情况下是人们对个体、群体身份的一个虚幻的认知。"④从这一表述中，我们看到了身份问题（包括身份、认同、身份政治等）在现代社会中的重要意义，也看出了身份和认同是文化研究中两个相联系但又不同（中英文表述都有差异），且都是非常重要的概念（只是在霍尔的理论中更侧重身份），不能混淆。乔治·拉伦（Jorge Larrain）则认为，文化研究视野下，文化身份与个人身份之间又存在两方面的紧密联系：一方面，文化是个人身份的决定因素之一。而另一方面，文化与各种生活方式之间有着千丝万缕的联系，文化所具有的连续性、统一性及主体意识特征仅在其与个体身份进行交互比较过程中得以体现。⑤

宋卫香的艺术生涯与成长经历始于改革开放初期，正值中外文化交流频繁，西方现代文化与中国传统文化发生碰撞、交融、涵化的时期。社会思想活跃，文化多样，形式丰富，成为一个时代的标志。作为一名地方戏剧形式的从业人员，面对多元文化态势，她始终处在一个多重交织、叠置的时代，始终在发展自身的过程中寻求自身新的目标定位，以期获得存在理由和价值体现。

① 王宁. 文学研究中的文化身份问题[J]. 外国文学, 1999（4）: 49.
② 阎嘉. 文学研究中的文化身份与文化认同问题[J]. 江西社会科学, 2006（9）: 62-66.
③ Hall S. The Question of Cultural Identity [C]//Hall S., Held D., McGrew T.Modernity and Its Future.London: Polity Press, 1992: 596-632.
④ 徐明玉. 斯图亚特·霍尔文化身份理论的生成轨迹[J]. 沈阳师范大学学报（社会科学版）, 2019（4）: 125.
⑤ Jorge Larrain. Ideology and Cultural Identity: Modernityand the Third World Presence[M]. Cambridge: Polity Press, 1994: 143, 157-158.

自改革开放以来，中国全面与世界接轨，国家综合实力逐步提升，尤其是进入21世纪以来，国家的文化实力逐渐成为世界格局的重要力量。从联合国教科文组织于2003年10月17日通过《保护非物质文化遗产公约》，到全国人大常委会2004年8月28日通过批准加入《保护非物质文化遗产公约》的决定，再到2011年2月25日第十一届全国人民代表大会常务委员会第十九次会议表决通过《中华人民共和国非物质文化遗产法》以来，中国非物质文化遗产保护取得了一系列成就。以类型项目、传承个体与群体、文化发展空间为主的保护与传承，也已成为中国文化自信自强的重要力量。非物质文化遗产传承项目和空间虽然非常重要，但是承载主体是传承人，即一个个传承个体与群体，因此传承人的文化地位和文化归属所形成的文化身份便是我们不得不讨论的先决条件及核心问题。中国传统音乐类型、品种以及表现方式和内在表述规律遵循自身而发展，在传承中发展。近代以来西乐东渐，在音乐界出现了所谓的新音乐，并成为主流。这种现象是时代的选择，毋庸置疑，但在长期发展过程中，中西音乐艺术相互借鉴，相互吸收，随之也出现了中西音乐话语系统的强弱对比、选择，由此产生文化立场、价值判断、审美标准等一系列的文化身份探讨。乔治·莱瑞认为，文化身份的形成以对"他者"的看法为前提，对文化自信的界定包含对"他者"的价值、特性、生活方式的区分……只要在不同文化的碰撞中存在着冲突和不对称，文化身份的问题就会出现。①

"我们只有在了解'他者'身份的前提下，才能知道自己是谁？换言之，文化身份的形成过程预设了'他者'的概念。对文化本体的界定一直伴随着与'他者'价值观、特征及生活的差异。"②

从某种意义上来说，身份为我们界定自身在世界中的位置，并将此呈现给我们及所处社会中。由此在文化研究过程中，身份问题至关重要。基于历史经验对身份进行挖掘，将文化研究从过去的社会研究推入主体自我呈现的世界，而文化身份也成为构建自我以别于"他者"的主要工具。"非物质文化遗产"是随着新世纪全球一体化的强烈趋势，国家采取的一种文化策略和国家立场的凸显。其从保护内容、形式、类型、表现方式以及发展空间等都做了详细的规

① 周宪. 文化研究关键词[M]. 北京：北京师范大学出版社，2007：248.
② 许雷. 离散经历下的认同书写：斯图亚特·霍尔的文化身份观[J]. 教育文化论坛，2016（6）：29.

划，目的在于面对改革开放能做到以我为主，确立自身文化话语权，以应对世界发展。其中重点在于传统文化承担主体——传承人的遴选和培育。传承人即自然人，也是自然群体的重要组成部分。然而，传承自然人并不是一般的自然人，他是传统文化，尤其是民间文化的继承人，是某种文化类型或形式的代表性人物，具有把音乐类型具象为文化产品的标志性特征，也是音乐文化产生、延续、创新的主要力量。他的承上启下作用非常突出，因此他的文化价值也不言而喻，其文化身份必须突出彰显出来。

 由此，我们理解宋卫香的文化身份有双重含义：一方面，作为个体的自身延续，宋卫香个人成长经历是其成为一名艺术工作者的必要条件，其艺术成就奠定了她在同行之间的突出地位。相比较在非遗传承人的认定中，有一些传承人从艺于民间，得民间真传，对于传统艺术的根性认知较深，但随着时代的变化，对于艺术的传承与发展认知有限，对于艺术的创新发展认识不足，容易进入一个故步自封的窘境或无所适从的被动局面。然而宋卫香的成长经历虽得益于传统，但又不局限于传统，而是成长在一个与传统息息相关的、新的"剧场艺术"形式之下；经历了改革开放期间，中西文化艺术交融的多重叠加效应；既有知识、有文化，又对多元文化下的传统艺术有较深的理解。宋卫香作为成长在新时期的艺术工作者，时代在其成长过程中又赋予她与众不同的角色和地位。这种与众不同来源于她所从事的职业和终生为伴的事业。职业源于社会分工，其地位与价值奠定了文化身份的意义；事业则源于传统，脱胎于传统但不同于传统，而是一种在特殊时代，经历了不同文化熏陶，在继承之上的一种新艺术形式代表。宋卫香的艺术成长经历了改革开放、新世纪、新时代三个时期。其成长环境经历了由单一至多元文化社会的快速转型。20世纪80年代以来，是以经济建设为中心的时代，经济活跃，对外交流频繁，文化艺术思想活跃，多元理念深入人心。另一方面，作为群体性的代表，必然集中体现着群体记忆，这种群体记忆以长江下游南北两岸汉族群体的移民历史为社会背景，通过区域环境的局部变化或全部变迁及习俗融合等方式，以定向的社会文化追求、重塑自身行为方式和价值体系为标志而形成身份认同感或身份调适感。宋卫香在《走南闯北海门人》唱词中的"跑码头""江南""沙喉咙""浪里走""脚趾头"等，对其移民历史、生活环境都有清晰表达或隐喻陈述。海门山歌流布以及山歌剧艺术的文化变迁，从侧面折射出相关区域文化分层属性、认同性趋向。同时宋卫香又是一个集体的代表，

这个集体不同于传统意义上的群体，传统意义上的群体具有社会意义，而以海门山歌艺术剧院为载体的集体是一个有组织的演艺行业单位，职业化是其突出的特征。从个人表现程式到艺术形式与内容再到舞台艺术，乃至一台剧目成型，都在高度艺术化的设计中进行，呈现出特有的现代艺术特征。

从当代文化艺术传承的实际来看，这种个体主要有两类，一类是民间艺人，另一类是进入现代知识分子行列的民族艺术人才。随着传统意义上民间艺人逐步消亡，在当代则更多出现了有知识、有文化的非遗传承人，宋卫香便是其中的代表之一。与民间艺人不同的是，他们成长于新中国，在新文化的土壤上继承创新传统文化。他们文化意识强烈，既虚心向传统或民间学习，又拥有科学文明新知识。他们在继承中寻找自身的时代价值与存在意义，在汲取营养的同时进行自我革命；又在充分学习外来文化基础上进行着充分吸收和文化自觉。他们在多元文化主义的影响下，尊重传统，摒弃糟粕，洋为中用，古为今用。他们除了具有个（群）体的传承意识外，还有对个（群）体意识的自我超越，这种超越往往成为某种文化事业发展的动因。这样的主体，特别是在民族艺术的创造、传播与继承、发展方面通常发挥着自觉的主观能动作用，其所产生的影响也往往与众不同。无论何时何地，文化身份的建立始终基于族群认同、地域表达及其文化归属。文化身份解构与重建也在随时随地处于动态过程。非物质文化遗产传承人一方面担负着历史，一方面则更多地面对、昭示着当下与未来。当下的继承是一种有效的传承、辩证的汲取，昭示未来则建立在对当下的把握和规律性的认知和理解。

三、时代发展——传承与创新

作为长江下游北岸海门一带的沙地人后裔，宋卫香从小浸润在乡亲乡土的民风歌声中，展示出与众不同的表演才能。她挥舞着彩带，唱遍田间地头、河边土坡，是村里的"小百灵"。母亲的传授加之广播里的歌声、越剧小调、锡剧和黄梅戏深深吸引着她。看着戏曲程式化的表演，听着优美婉转的唱腔不亦乐乎。这种母语的滋养油然而生，它紧紧依附于农耕文化基础上的民间艺术。旧时，无论田间拾麦、林里捡柴还是河边挑草等生活，海门有世代传唱民歌的习俗信仰。海门山歌是吴歌传统与海门人乡俗民情相结合的产物，海门山歌剧则是现代文艺形式发展的必然结果，其戏曲元素、题材内容及舞台表演等价值判断，应当首先建立在崇（明）、海（东）、启（东）、通（州）一带居民祖辈身份的历史背景与文化认同等基础之上。

1984年，17岁的宋卫香成为海门山歌剧团在如东招收的一名学员，师从陈桂英。陈桂英原为越剧团演员，又兼攻现代京剧，擅长传统戏、样板戏，为宋卫香了解传统艺术打下了坚实基础。据陈桂英回忆，"当年无论招生时还是学馆开学后的一段时期，唯有宋卫香既能说一口流利的普通话，又能娴熟地以沙地话与本地人交流，因而无论是舞台程式的基本功训练还是道白台词课等，她的舞台悟性与语言表达均进步较快"。这种能力的动因来自民间艺术的滋养，得益于老一辈艺术家的悉心传承，更得益于自身条件的优越和对时代的感悟和体会。1986年7月，宋卫香成功表演的《小阿姐看中摇船郎》，成为她艺术生涯的一个里程碑。十年后，她积累了更为丰富的舞台经验，并考上了江苏省戏剧学校，其间，她如饥似渴地学习传统文化知识、戏曲舞台表演技能，接受了各科现代文化教育。由于长期生活和工作在基层，以文化艺术为业，她不仅谙熟舞台艺术，塑造了一个个鲜活的艺术形象，得到当地人民群众的喜爱，而且富有文化责任心和使命感，参与创作、表演、组织、培养、宣传、教学等各个方面。她的智慧才情，来源于一代代文化人的辛勤耕耘和共同努力，得益于当地人的群体记忆、社会认同及其文化归属，得益于海门山歌与山歌剧艺人们的文化传统和强烈创新发展意识。笔者每每与其讨论海门山歌及其山歌剧时，她都表现得热情、自然、朴实，流露着真情实感，洋溢着对海门山歌艺术的无限热爱。尤其是经过近几年的对外交流和理论学习，其视野开阔，思路清晰，能够站在文化发展的高度，从主观、客观互动的多视角、多维度对海门山歌及其山歌剧的发展进行客观理性的分析与思考。

　　任何一个民族艺术的发展，都离不开具体人的参与与贡献；而发展的基本动因则是传承与创新，也离不开具体或者以具体为核心的群体力量；作为民族艺术的核心主体——人的变化，则必然影响到其涉及艺术的发展。宋卫香从正式拜师从艺至今，取得了丰硕的成绩。从演员到成为海门山歌艺术剧院院长再到入选海门山歌国家级非遗代表性传承人，从演艺行业到管理岗位再到业界带头人，事业越做越大，责任越来越重，影响也越来越突出。她深知，海门山歌艺术传承与创新是一个有机的生命链，是一个区域文化得以存在、延续与发展的有机生态链。正是一代代传承者不断注入自己新的认识和新的创造，才可能使海门山歌艺术真正存活于当代人的生活之中，并充分显示出其独特的美学价值与精神力量。传承主体是包括创造者、传播者、接受者等构成民族艺术活动的各个方面的主体。因此，对于宋卫香而言，其传承主体

是多重叠加、综合的集中体现。如今，她考虑的问题不仅包括塑造人物形象、演好一场剧目，而且包括从剧目编创、人物塑造、对外宣传、审美需求、人才培养、文化发展等全方面的传承问题，以及考虑海门山歌如何保护与传承、创新与发展的宏大叙事，等等。首先，她长期坚持从事传承、普及、推广海门山歌的工作，身体力行，积极开展"传帮带"，将海门山歌带进校园、社区，在上海徐汇区小学、南通大学艺术学院、南通大学纺织服装学院、海门中专开展海门山歌讲座、进课堂，并建立"小梅花剧社（宋卫香海门山歌剧社）""海门山歌辅导班""海门山歌戏苑""海门山歌培训基地""海门山歌社团"等传承基地，定期辅导，在系统性传承推广的活动中将海门山歌文化纳入音乐课，主创主编了山歌地方音乐教材，担任相关教学课本内容的指导与项目推广团队负责人，培养了数个梯队健全、业务能力较强的传承项目团队。近年来，她每年亲自主持或领导开展的非遗进校园活动约80场、文化惠民演出300多场；同时，她还定期参加南通市文联组织的文艺展示系列活动，每年展演约20多场，成为南通市文联江海文艺志愿者，以丰富多样的形式，参加"文艺送社区、文艺进校园、文艺进企业"等宣传活动。她还在海门老年大学及多个社区教唱海门山歌，推广海门山歌，把20多位具有一定山歌传承经验与展演能力的山歌学员培养成社区种子选手，在海门山歌艺术剧院培训辅导30多位青年演员，在城乡两个幼儿园建立传承基地。其次，作为南通市、海门市两地的政协委员、人大代表，宋卫香长期以来积极参政议政、履职担当、建言献策，为海门山歌的传承发展频频发声，奔走呼吁，得到了大、中、小学，社会机构等各界广泛赞誉。近年间，经深入调研、缜密思考，她所撰写的南通市政协提案《关于进一步加强保护优秀非物质文化遗产和传统技艺普及、推广、传承建议》被评为海门市人大优秀提案。围绕近年来海门市经济社会发展"十三五"总体框架形成建议，促成了《海门市教育体育局关于"海门山歌进校园"的实施方案》和《关于推动海门山歌艺术剧院高质量发展的实施意见》，收到了当地政府和各界人士的广泛赞扬。近年来，宋卫香担任院长的海门山歌艺术剧院，以演出带动非遗传承，以传承促进文艺市场繁荣，全心全意为基层群众服务。2018年被中共中央宣传部、文化部和国家新闻出版广电总局评为第七届全国服务农民、服务基层文化建设先进集体。

　　传承既是一个历史范畴，更是一个当代概念。传承主体代际状态通常处于这个范畴的核心地位。在任何民族的传统音乐生活中，作为创造音乐的主体

对象，无论是群体形式还是个体形式，都正好客观地处在音乐事象与外部环境之间，音乐事象中行为、观念与音乐作品之间的中心环节。"个人身份由复杂的社会生活经验锻造而成，它的公开表现并不是某个特定集团或某些集团的成员资格，而是世界上每个人都拥有一份权利的那种独特的标识符。身份是在'成为一个与众不同的人的权利'的共性中得到识别和确认的一种独一无二的个性。"① 宋卫香长期工作在基层一线，关注民间音乐生态与时代发展的各种条件与契机，并将其与自身使命、责任紧紧联系在一起。自己随着时代发展，不断充实自身的艺术素养，提高自身的艺术水平，才能立于不败之地，才能得到社会认同，从而积极为地方文化建设服务，这是她经常勉励自己的话。近几年，她处处珍惜难得的机会，向同行学习，向民间艺人学习，向全国其他行业专家学习，每一次展演、每一次研讨、每一次会议、每一次评比，对于自己而言都是一次取得真经的经历。她不仅要把学到的精髓带到剧院，还要惠及海门的中小学校和社区，把非遗的成果不断扩大，在承上启下中尽到自己的力量。"宋卫香的个人追求与半个世纪以来的海门山歌剧团的艺术实践更加紧密结合，翻开了传统海门山歌进一步融入'离散群体'集体记忆，并通过相关戏曲剧种探索与'剧场艺术'相契合，着力打造这一带'沙地人'及相关社会群体'集体身份'的新篇章。"② 客观地说，类似宋卫香将毕生精力致力于海门山歌保护与传承的非遗工作者还有很多，正是由于他们以个体或群体意识作用于精神意识，创造精神产品并形成某种文化特质，在新的时代又赋予传统以新内容与形式，才能够更好地展现出群体和优秀个体代表所结合的推动力量。

结　语

在中国传统音乐领域，历史的丰富性和文化的多样性决定了其民族、族群随地域不同、人文环境不同而彰显出强烈的区域文化特征。它将人们吸引到"想象的共同体"内部，以此建构出观念边界，描述出不属于其中或被排除在外的群体和个体。正如霍尔思想中的差异认同观以及动态文化身份观促使我们思考自己与他人的共性与区别，只有通过和他者不断进行对话才能表征出自己的"意义"，也就是说，只有通过比较，才能彰显群体和个性价值意义。对于现代社会而言，传统与现代不是相对概念，而是一条生生不息的河流，是主干

① 周宪. 文化研究关键词 [M]. 北京：北京师范大学出版社，2007：233.
② 钱建明. 海门山歌与山歌剧文化研究 [M]. 北京：人民音乐出版社，2022：275.

与支流的关系，相辅相成，有机统一，缺一不可，而且始终处于开放、汲取、交融的积极状态。即使非物质文化遗产传承人的文化身份在形成过程中似乎更多的是一种传统文化归属感的强调和延续，有时看似与时代渐行渐远，甚至格格不入，但其根性的本质特征和丰富的文化内涵则充分体现出一个国家、一个民族、一个区域族群传统与现代的辩证统一以及文化艺术发展的基本规律。本文视域中，以宋卫香为代表的非遗传承人的文化身份与使命探索，正是基于这一出发点。

作者简介：
王晓平，博士、硕士生导师，苏州大学音乐学院教授。

"离散"的本土化研究实践

——《海门山歌与山歌剧文化研究》视域下的沙地人

王小龙

近年来，音乐学研究领域探讨中国话语、中国实践、中国经验这一类议题的文献日渐增多，从侧面反映出经过四十多年的改革开放，中国综合国力的逐渐增强，音乐学术界的文化自信也随之逐步提升。有报道认为，目前我国音乐人类学逐渐体现"中国经验"的研究领域与方法特征，构建具有中国特色、中国风格、中国气派的音乐人类学三大体系成为广大学者努力的方向。[①]洛秦的《论音乐人类学的"中国经验"》[②]从学理意义上对音乐人类学"中国经验"进行了全面界定与总结，该文首先从学科意义，研究视角、领域和范畴，研究范式等方面对"中国经验"进行了界定。其次又从个体、群体、团队、基地等角度梳理了"中国经验"的实践成果。最后作者就领域规范、地域文化、学理立场、学术范式、研究模式等方面对音乐人类学的"中国经验"进行了结构性思考，由此构成了作者音乐人类学"中国经验"的完整概括。胡斌、洛秦的《中国经验的音乐人类学学科理论与方法探索》[③]一文，进一步从学科译名的中国视角、领域范畴的"中国经验"、研究模式的中国表述等方面进行了补充讨论。

笔者在研读该类文章的过程中，结合自己的切实体验，的确感受到近年来中国音乐人类学（或称"民族音乐学"）领域经过四十多年的积淀，已经出现了不少优秀典型案例，这些案例都能将西方音乐人类学理论融会贯通运用于中国传统音乐现象的研究实践之中。最近读到南京艺术学院钱建明教授的新著《海门山歌与山歌剧文化研究》（以下简称《海门山歌》），就有这种非常强烈的印象。

① 李永杰.提炼音乐人类学的"中国经验"[N].中国社会科学报，2021-06-21（002）.
② 洛秦.论音乐人类学的"中国经验"[J].音乐研究，2018（02）：11-21.
③ 胡斌，洛秦.中国经验的音乐人类学学科理论与方法探索[J].南京艺术学院学报（音乐与表演），2021（01）：21-28.

海门，是笔者家乡的邻县。儿时常听人提及"南通南三县北三县"之说，说的是南通地区南边三个县（通州、海门、启东）不仅经济状况较好，且语言、文化上也与北三县（如皋、如东、海安）不同。南边讲的是吴语，北边讲的是三泰方言。过去我们还对同样在如东地区的环农、掘东一带的人高看一眼，因为他们讲的是沙地话。但过去并未深究其中的学理。读完《海门山歌》后，我不仅对邻县海门有了更深的了解，且也理解了海门（包括启东等地）之所以相对优秀的文化动因。过去，我们称沙门人、沙蛮人为"移民"，而今，从钱教授的专著里，我又学到了一个新的阐释方式："离散"人群。

一、何为"离散"？

"离散"是近年来我国民族音乐学界的研究热词之一。追溯其本义和引申义，其原词 diaspora 有 2 个释义：① the Diaspora 大流散，犹太人离开古巴勒斯坦到其他国家定居的迁移；②某一民族或文化人群的大移居。细心阅读该词条可发现，开头字母 D 大写，是特指犹太人的"离散"，而开头字母小写的普通词，则意思和移民、人口迁徙基本重合。已有多位学者指出，"离散"一词和其他不少在民族音乐学界常用的热词一样，其意义和使用场合因时代变迁出现了不断泛化的趋势。

专题研究"离散"的上海音乐学院黄婉教授[①]、兰州大学汪金国教授等[②]，都曾对 diaspora 进行过意义的考源。最近，湖南师范大学音乐学院博士研究生肖志丹[③]，专文考辨了"离散音乐"的学术内涵、国外研究趋势及中国民族音乐学研究界对这一概念的运用。以下根据上述几位学者的文章，对"离散"的原义和引申义再作一番回顾。

从词源上讲，diaspora 一词来源于希腊语词 diaspeir，是古希腊语"分散"（dia）和"播种"（speiro）构成的合成词，意为"在各地播撒种子"。因此该词本来属于植物学名词，描述植物的种子在一个或几个区域的散布，人口流散则是衍生义。

首字母大写的 Diaspora，与一些特殊历史情境中的族群迁徙有关（如犹太人、亚美尼亚人），特别是公元前 6 世纪的"巴比伦之囚"（Babylonian

① 黄婉.音乐人类学新研究："离散"音乐文化[J].音乐艺术（上海音乐学院学报），2008（03）：74-78.
② 汪金国，王志远."diaspora"的译法和界定探析[J].世界民族，2011（02）：55-60.
③ 肖志丹.离散音乐[J].南京艺术学院学报（音乐与表演），2023（02）：155-159.

captivity）。当时的巴比伦帝国征服了犹太王国（Kingdom of Judah in South），迫使大量犹太人离开了耶路撒冷，一部分犹太人被囚巴比伦城达数十年之久。后来波斯居鲁士大帝（Cyrus the Great，前580—前529）征服巴比伦帝国，同意流亡在巴比伦的犹太人返回故乡。但有一部分犹太人没有返乡，而是停留在当地，成为一种"外来的""不归属的"犹太文化人口聚落群，就被称为"Diaspora"。该典记载于《圣经·旧约》，"是对被驱逐而被迫离开故土的犹太人的一种称呼，早期西方有关diaspora的含义与宗教和犹太人密切相关，而离散研究也大多以散居世界各地的犹太人为对象。"[1] 美籍华裔学者郑苏认为，源出于《圣经》的"离散"一词，原初词义中具有"特定苦难和暴力历史"[2] 的含义。苦难指的是犹太人遭受的苦难，而暴力，则意味着强势力量对犹太民族所施行的暴力，这也就是大写的该词有所专指的原因。肖志丹也指出，20世纪后半叶后，尽管"离散"所指有所泛化，即形容"离开母国的任何民族和群体"以及与离散相关的现象，但是总是离不开"更多地体现出一种因政治或社会影响形成的被迫性、创伤性的行为，在移居国的异域生活中仍然长期保持对母国的情感认同，并且与同在异国的同族形成群体的责任意识和情感皈依"[3] 这样的内容。

近年来，"离散"的含义有了更大的泛指意义。汪金国等详细讨论了"离散"含义所隐含的一对概念的关系，即"散居族裔"的原居地（homeland）和现居地或落脚点的关系。作者通过对几位探讨"离散"概念的权威人士（美国科罗拉多大学的威廉·萨弗兰、开普敦大学的罗宾·科恩、人类学家詹姆斯·克利福德等）对这对概念的梳理，最终认为，"散居族裔"这一概念所强调的是由共同起源所创造的共同意识，以及因为散居各处所产生的其他联结之间所具有的张力，是一种以全球尺度为主寻求跨界认同的行为，是由同族裔的群众的自我描述或想象所形成的跨界联结。[4] 肖志丹在梳理了"离散"概念泛化过程后也指出，"离散"概念随着历史情境的变化，当下的"离散"不尽然全是漂泊的创伤和痛苦，也蕴含着跨越疆界的理想和视野，逐渐从负面涵义转移到"离散"所带来的正面影响。即"离散'现象所表达的意义开

[1] 肖志丹. 离散音乐[J]. 南京艺术学院学报（音乐与表演），2023（02）：156.
[2] 曹本冶，洛秦.Ethnomusicology理论与方法英文文献导读（卷三）[M]. 上海：上海音乐学院出版社，2019：105.
[3] 同②.
[4] 汪金国，王志远."diaspora"的译法和界定探析[J]. 世界民族，2011（02）：55-60.

始倾向于"离散群体"在移居国的创造性发展，乃至利用跨国的多重身份形成的全球"离散"对话空间和网络来实现当下现实的需求。①

从以上学者的讨论中我们可以感受到"离散"一词的含义逐步泛化的几个关键节点：

第一，由专指犹太民族向世界各地的迁徙人群泛化。

第二，由局限于讨论跨国跨境的人群迁徙，向广义的人群迁徙泛化。所谓跨国跨境，往往指行政区划意义上的，特别是国与国之间、地区与地区之间的跨越，因为这种跨越往往在和平年代需要过境手续，而战乱年代则需越过天险，如今则包括更为细致的跨文化区迁徙，比如本土意义上的人口互融，也可以看成是"离散"。

第三，由讨论迁徙人群的苦难等负面影响扩展到迁徙带来的正面影响的泛化。

那么，钱建明教授是如何理解"离散"这一概念的呢？他认为，就字面而言，来源于希腊文的"diaspora"与英文"displaced"均与20世纪学界对于特定人群失去家园及其乡愁文化的描述相联系。如今，全球化视野下的"离散群体"，则泛指那些基于多样性原因，主动或被动地背井离乡，个体或祖辈生活在家乡之外，却又不能阻隔家园与乡愁纽带的移民现象。②

可以看出，作者使用的"离散"概念，是在充分领会当今学界讨论的全部内涵以及内涵的不断变迁、泛化意义之后，在此基础上的提炼和为我所用。作者尤其强调失去家园、被迫移民及由此带来的"乡愁"。可见，作者特别重视移民现象背后的心理变化。这一学术趣味正与音乐人类学研究趋势暗相契合（后文还会谈及）。

作者在具体运用"离散"概念时，还结合使用了"飞地"一词。"飞地"的概念，与"离散"的概念变迁有异曲同工之妙，而且两者也往往结合使用。飞地（enclave），词典的解释是"较大区域内一小块不同民族或人群的聚居地、在本国境内的隶属于另一国的一块领土和存在于大群体中的小群体"。因此"飞地"指代的是移民群体的目的聚居地（落脚点）。我国学者洛秦、许步曾、汤亚汀等都对近代上海的犹太人"飞地"做过研究与讨论。钱建明教授也以《民族音乐学视野下的"飞地文化"——海门山歌及其展衍的社会发生源与认同维

① 肖志丹.离散音乐[J].南京艺术学院学报（音乐与表演），2023（02）：155-159.
② 钱建明.海门山歌与山歌剧文化研究[M].北京：人民音乐出版社，2022：272.

度》为题①，将海门山歌流传地视为江南人在江海大地的一块"飞地"来考察。这也可以看出，作者对于"飞地"已经从概念意义上进行了泛化使用，从而将"飞地"以概念意义拓展的角度引入了"中国视角"。

二、以"离散"解释海门山歌为什么比"移民"好？

那么，作者为什么不直接使用"移民"概念来讨论海门山歌或山歌剧的发展变迁，而借用"离散"一词呢？笔者认为，这正反映出作者与时俱进的学术追求和布局谋篇的深意所在。

"移民"，英文为"immigration"，指从一地移向另一地的人口迁徙现象。该词给人的印象比较中性，只陈述客观事实，而悬置使用该词的人的立场，也基本屏蔽了移民者的心理活动。这正与古典时期强调研究的"客观、中性"的研究旨趣相符。葛剑雄、曹树基等人推出了5卷本的《中国移民史》，音乐界也有研究与移民相关的音乐现象的，著名的例子有杜亚雄根据中国西北裕固族民歌与匈牙利民歌的联系，结合我国历史典籍有关匈奴人西迁的记载，论证出"匈奴音乐文化确实是匈牙利民间音乐的渊源之一"②的重要结论。伍国栋从乐队编制、乐器形态、演奏曲目的共性，勾连出西南金沙江畔迤沙拉寨俚濮彝族人的"谈经古乐"乐队为江南丝竹乐队，进而考证出演奏这些音乐的乐手乃至该寨乡民为明朝时"南京应天府、大坝柳树湾"相关移民③。笔者也曾于十年前研究了与移民有关的音乐现象，如金湖秧歌与吴歌、湖北民歌的联系，南通民歌与江西兴国山歌的联系，进而引发出对于该地音乐生态结构的猜想④。

但是这些研究本质上应该属于"比较音乐学"意义上的传统研究。20世纪以后，音乐学研究发生了重要转向，最突出者，有三个转向：

一是文化研究转向。这一转向源自美国文化人类学家博厄斯所开创的传统，该学派基于"实地考察"的研究方法，强调"文化决定论""文化价值相对论"，不同的历史、社会背景基础上都会诞生不同的文化现象，都有其合理性，都有其存在的价值。正像美国文化人类学的后继者格尔茨所指出的

① 钱建明.民族音乐学视野下的"飞地文化"：海门山歌及其展衍的社会发生源与认同维度[J].南京艺术学院学报（音乐与表演），2021（04）：49-61.
② 杜亚雄.裕固族西部民歌与有关民歌之比较研究[J].中国音乐，1982（04）：25.
③ 伍国栋.江南丝竹：乐种文化与乐种形态的综合研究[M].北京：人民音乐出版社，2009：279-284.
④ 王小龙，嵇亚玲.传统音乐：移民史论证的重要支撑：以江苏金湖秧歌为例[J].文化艺术研究，2013（04）：55-65.

那样:"我们的思想、我们的价值、我们的行动,甚至我们的情感,像我们的神经系统自身一样,都是文化的产物——它们确实是由我们生来俱有的欲望、能力、气质制造出来的。"[①]20世纪改革开放后,梅里亚姆《音乐人类学》中的"音乐在文化中"(music in culture)和"音乐即文化"(music as culture 或 music is culture)的观点传播到我国音乐学学界,立即引起了大多数学者的共鸣。伴随着对田野考察的深入,追溯音乐的文化背景,从文化背景中寻找音乐的意义,成为20世纪80年代后中国音乐学界研究的主要趋向。

二是阐释学转向。阐释学是我国音乐学界20世纪90年代至今的热词。该词来源于美国文化人类学家格尔茨《文化的阐释》(一译《文化的解释》)一书。世纪之交,格尔茨和他的学说、著述成为国内学者关注、学习的焦点。"阐释"也成为学界热词。有学者回顾分析认为,这正是音乐学研究后现代转向的表征。音乐的现代主义研究趋向是注重实证,注重结果,而后现代则注重过程建构,注重理解,注重阐释。

三是心理学转向。人文社会科学的心理学转向可以追溯到19世纪和20世纪之交弗洛伊德对于"潜意识"的研究,由此揭开了认知心理学的序幕。自此以后,人文社科研究也开始关注研究对象的心理学问题。20世纪80年代后,由于郭乃安著名的论文《音乐学,请把目光投向人》的发表,音乐学研究开始注重音乐生产的主体"人",而人是有高级意识的动物,研究人必然会关注其动机、追求、习惯等心理问题,这也是音乐学研究绕不开的话题。

进入21世纪以来,特别是2010年以来,"区域音乐文化研究"越来越成为音乐学术界的热点话题。伴随其间的则是"跨区域"音乐文化研究,这是跟音乐学研究的转向密切相伴的。这也就是"离散"能成为学术热点的原因。

从上文对"离散"概念的意义及其意义变迁的追溯,我们知道"离散"一词既具有"过程建构"特征,也包含"苦难"等心理内涵特征,这一词,相对于理性客观的"移民"这一中性词,更能折射、反映出散居人群的历史故事,从而让人们把目光投向这一特定人群。因此作者面对海门山歌的主要传唱者沙地人的时候,选择使用了"离散"一词。

《海门山歌》以较大的篇幅,既追溯了沙地人的祖源与迁徙流布过程,又探究了海门方言与吴方言的异同,以及基于迁徙、落脚生根历史的海门山歌

[①] 格尔茨.文化的解释[M].韩莉,译.南京:译林出版社,2008:55.

的形成过程,进而又分析了海门沙地人的文化新创"海门山歌剧"的诞生背景与运作模式变迁史,最后,将海门山歌及山歌剧的变迁定位在"江海情怀"上。可见,作者正是基于民族音乐学界的三个转向而构思写作《海门山歌》的,从该著我们看到了海门山歌的建构史,海门山歌传唱人的心态史。

三、海门山歌剧反映了"离散"的什么侧面?

海门成陆的时间主要分两块,北边大约一千多年前就成陆了,所以海门北的住民一般称为江北人或通东人,而海门南成陆的时间不会超过两百年,是长江口沙土沉积后的产物。迁居于此的住民一般称为沙地人(或者我们如东人所称"沙蛮侯")。沙地人因为迁居于此时间较短,"故乡"记忆清晰可溯,乡音也基本未改,因此,海门山歌的主体就是海门南部沙地人传唱的吴语山歌。当然,现如今为了非遗保护工作的需要,有时会把北部的通东民歌也包括进来。从民族音乐学历史语境看,通东民歌是历史更为久远的"离散音乐",属于有待深入挖掘的新领地。就《海门山歌》而言,主要探讨的还是吴语海门山歌。

笔者长期关注苏州地区的吴歌,对吴歌的形态特征和文化生成背景相对熟悉。通读《海门山歌》后,笔者有一个强烈的"邻居"心理,因为海门山歌的江南吴歌特征实在是太过明显。笔者认为起码有以下几个随处可见的共同点:

第一,唱词结构高度近似。吴语山歌结构为"四句头",即七言四句结构。七言又分为两句体变化重复和"起、承、转、合"四句体等。海门山歌唱词也称"四句头",这方面并无二致。

海门山歌中结构长大的山歌,据笔者观察,增长扩充的办法与吴歌基本一致,即在第三句处,以短句的重复与变化重复、排比、复沓等手法扩大结构。如海门山歌代表作《小阿姐看中摇船郎》的第一段:

十七八九岁一位小阿姐妮净衣裳之么汏衣裳哉,

眼梢里关见到一个摇船郎哉,

摇船郎脚上着之藤条蒲鞋、胡椒眼、白辟管、细白袜、秋香色扎袜带,上身要着草黄短衫,下身要着黑棉绸裤子,腰里系之独龙含须,脚踏平几手把舵,

摇几里噶啦摇到我三里弯里来哟。①

上例第三句就用了词语排比、句式复沓等手法,加长了第三句句幅,造成了吴歌"急口山歌"的效果。

但是海门山歌加长句幅的方法还有吴歌中不常用的扩充第一句、第二句的手法,如《小阿姐看中摇船郎》的第二段:

我妈问你丫头你要跟上山郎?还要跟下山郎?还要跟山前郎?还要跟山后郎?还要跟秀才郎?还要跟烧窑郎么还要跟之个么卖盐郎哉?

我丫头叫声姆种田忙,秀才郎读书忙,烧窑郎面孔黑浪苍,卖盐郎身上着之一身(到)咸衣裳哉。

我丫头叫声姆妈呀,

我小奴娘一心思想许配到一个摇船郎。②

这也说明海门山歌扩充句式的方法更灵活多样。

第二,衬词的高度一致。江南吴歌衬词习用"仔""么"(有时写成"末")。海门山歌的衬词与之类似,只是记法稍有不同,如上引例文"之""么""哉"等。

第三,音乐旋律"基本调"使用方式的高度一致。江南吴歌在每一个流行地,都有一个四句头基本调,荷兰学者施聂姐称之为"单主题性"(monothematism),国内学者一般称之为"一曲多用"或"一曲多变"。以这个基本调,演唱成百上千首唱词,形成山歌"变与不变"旋律的交织。海门山歌也有一个基本(男)调(谱例6)③。

谱例6

海门山歌"基本(男)调"

① 钱建明.海门山歌与山歌剧文化研究[M].北京:人民音乐出版社,2022:141-142.
② 钱建明.海门山歌与山歌剧文化研究[M].北京:人民音乐出版社,2022:142.
③ 钱建明.海门山歌与山歌剧文化研究[M].北京:人民音乐出版社,2022:139.

该基本调为四乐句结构，结束音为"re—低音 la—do—低音 la"，与吴语地区"山歌调"（又称《吴江歌》）结束音比较接近（"山歌调"结束音为 mi—低音 la—do—低音 la），结构特点符合吴歌常见的"起、承、转、合"结构。

该基本调经网友考证，非常接近崇明"山歌调"（谱例 7）①。

谱例 7

崇明"山歌调"

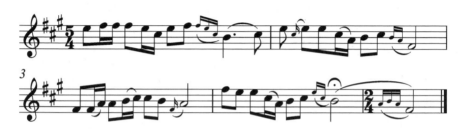

两者几乎相同，这也印证了崇明人迁移沙地的记载和口传说法。

第四，对吴歌流传地通行小调的大量引用。这在海门山歌剧中表现得尤为突出。海门山歌剧中使用的"对花调""游湖调"其实就是"孟姜女调"（简称"孟调"）的变体，"香袋调"与吴地"顺采茶"曲调几乎一致。②由于海门山歌基本调与"山歌调"结构相近，因此，海门山歌剧的旋律常常可以感受到"山歌调"的影子，如《淘米记》中的《日出东方白潮潮》。③

海门山歌和山歌剧中还能时常见到一种加变宫的乐句，常出现在最后一个乐句，形成"以变宫为角"的转调特点。这一特点在不少吴歌的小调，包括越剧的"孟调"中也时常出现，可谓有异曲同工之妙。

海门山歌唱词形态和旋律形态所呈现的吴歌特征，反映了沙地人与江南吴地故土情结的纽带关系，在南方沙地人迁居不到两百年的历史中，这一纽带似乎还非常牢靠。正如作者所言："在音乐形态和方言习惯等方面，时常兼具长江南岸一带吴歌的辐射与变异特征。换言之，海门一带沙地人聚居地与生产劳动方式所伴随的早期'海门山歌'，多为伴随江南地区移民生产劳动、生活习俗的移植产物，因而，不少'沙地山歌'无论在音调元素、民歌结构还是方

① 头甲海潮."海门山歌"探源[EB/OL].（2019-9-12）[2023-12-25].https://mp.weixin.qq.com/s/h9x1R_iSVdahIZ1Om9HR6Q.

② 钱建明.海门山歌与山歌剧文化研究[M].北京：人民音乐出版社，2022：146-150.

③ 顾阅微，费腾，熊晓颖.海门山歌剧声腔演变探究：以"日出东方白潮潮""两只酒杯叮当响"形态分析为例[J].南京艺术学院学报（音乐与表演），2019（03）：74-80.

言特征等方面,更具有与崇明、常熟、句容等地区相关民歌特质、流传规律相似或相对应的特点。"①

但毋庸讳言,海门山歌由于地处沙地这块"新大陆",在这短短的一百多年间,也已经融合当地的民俗风情,衍生出了属于沙地独有的一些有异于吴歌的新特征。比如上述笔者所举《小阿姐看中摇船郎》后半段唱词句幅扩充的新现象,又比如该例唱词内容中的"卖盐郎"等沙地特有民俗风情。所以作者又常用"宗源交汇"一词反映海门山歌的这种混生性、驳杂性,笔者认为是十分恰当的。

新中国成立以后,海门山歌以超越故土江南吴歌的速度,发展出了海门山歌剧。虽然众所周知,像越剧、锡剧、沪剧等都是根据当地民歌小调和说唱音乐发展出来的戏曲新剧种,其历史也没有超过百年,但是像海门山歌剧这样以"山歌剧"为名的新剧种,在江南吴地还没有别家。笔者最近也目睹了江南吴歌流传地出现了"山歌微剧"(常熟白茆)、《七车十三当》(吴江芦墟)等,后者反映了芦墟历史上清官廉吏陆燿的故事。但是并未冠之以"白茆山歌剧""芦墟山歌剧"这样的名称。这说明,海门在这一方面的确"快人一步"了!这也是"文化变迁"的一个典型案例。

海门山歌剧文化变迁的动力源,笔者认为有以下几点:

第一是国家行政力量的干预。历史上海门曾设县、设乡、设厅,但直到民国元年,"海门县"这一行政建制才逐渐得以稳定,新中国成立后,虽相继由县改为市,又改为南通市的下辖区,但一直沿用"海门"这一称谓。②1958年,在党中央方针政策的引领下,海门对当时的业余剧团进行了重新整合,经上级批准成立了海门山歌剧团,属地方国营体制。负责人员均是上级委派。其后行政建制不断更动变迁,直至2014年"海门市海门山歌艺术剧院"成立,成为有固定事业编制的国家艺术院团。因此,作者认为,海门山歌剧是"国家主流文化背景下,长江口北岸一带沙地山歌传承与发展的民间文化场域得到地方政府倡导与扶持,进入一个新的'外力作用'阶段的产物。"③

第二是现代化步伐的推动。正如作者所分析的那样,新中国成立后的民

① 钱建明.海门山歌与山歌剧文化研究[M].北京:人民音乐出版社,2022:139.
② 百度百科.海门区[EB/OL].[2023-12-25].https://baike.baidu.com/item/%E6%B5%B7%E9%97%A8%E5%8C%BA/51634811?fr=ge_ala.
③ 钱建明.海门山歌与山歌剧文化研究[M].北京:人民音乐出版社,2022:196.

间文艺，逐步向"剧场艺术"方向发展，目的在于通过"剧场艺术"的创作表演实践，追求并发挥自身在民族文化（地方文化）、民族音乐建设中的使命感、责任感。也就是说，一个现代民族国家，需要"剧场艺术"作为凝聚民族情感，唤起民族认同和民族文化自豪感的载体。因此，海门山歌剧团，以及其后一系列创作演出实践，无不是这一功能的彰显。

第三是城市化进程的加速。历史上的沙地人以务农为主，但近代后由于张謇等人引领的南通近代工业的兴起，棉纺等工商业产业模式的运作方式加速了海门近代的城市化进程。截至2022年，海门的城镇化率已经达到68.2%，高于全国平均水平的65.22%。由此可见，人口的集聚，商业化的增强，也成为了"剧场艺术"需求的内在动力。

第四，海门山歌剧之所以成为历史显性存在，离不开现代海门文化精英的引领。从《海门山歌》我们读到了陆行白、俞适、吴群、邱笑岳、邹仁岳、汤炳书、李青云、张东平、陈桂英、陈卫平、宋卫香等一大批为海门山歌剧的诞生与复兴作出重要贡献的剧作家、音乐家、演员。可以说，海门山歌剧是基于沙地人扎根江海大地，继承与超越江南故土文化而创造出来的一种反映自身文化价值、反观自身创造力的文艺新样式。

第五，海门山歌剧的发展，更依赖于剧团人争取个人价值实现的内在欲求。美国人本主义心理学家马斯洛曾提出"需求层次理论"，将每个人的需求分为生理的需求、安全的需求、归属和爱的需求、尊重的需求、认知的需求、审美的需求、自我实现的需求和超越的需求八个阶段。其中前四个阶段的需求为低级需求，也称为"缺失需求"，后四个阶段的需求称为高级需求，也称为"成长需求"。

由于社会文化变迁和人口结构演变，以及区域性社会经济文化的结构性变化，作为相关创作表演对象的"离散群体"及其社会属性，已从传统社会背景下，人们无奈离开家乡在外讨生活的单一被动性局面，逐渐转化为当代社会背景下，人们在族群融合、社会交流和个人追求等多元文化驱动下，为争取更多个人价值感、获得感而采取的主动性、多样性社会行为和现实需要。①

海门山歌剧是对故土文化的一种超越，也是文化人类学常见的"边缘引领中心"的典型体现，展现了海门人勇于开拓的一种时代精神。而这种精神与

① 钱建明.海门山歌与山歌剧文化研究[M].北京：人民音乐出版社，2022：285.

传统农耕生活拉开了距离，更接近于现代城市精神。这也是由同样是"离散人群"的后代、清末状元张謇所开创的"近代第一城"给海门带来的精神滋养。

四、《海门山歌》给我们带来什么启示？

《海门山歌》，洋洋近四十万字，问世以后首先给当代传承人带来了心灵的震撼，感受到实践与理论的密不可分。以"校政合作"推出的研究成果，也为地方政府的文化建设，作出了高校应有的贡献。《海门山歌》更大的意义还是体现在学术研究方面。笔者认为，《海门山歌》给学界的启示，也是作者基于对音乐人类学"中国经验"探索的启示：

第一，"中国经验"首先的表征是对原有研究概念内涵的突破。曹本冶从梅里亚姆的"声音""观念""行为"衍生出中国仪式音乐研究的三个范畴"信仰""仪式""音声"。洛秦从蒂莫西·赖斯"历史场域""社会维持""个人经验与创造"推导出"音乐文化人事研究模式"的三层模式："宏观层"——历史场域、"中观层"——音乐社会、"微观层"——特定机制，构成了自己音乐文化阐释的话语体系。《海门山歌》也通过将"离散"与"飞地"概念局限于跨国领域进一步推向本土区域内不同的文化区，这就是对"中国经验"的一种贡献。笔者注意到，钱建明教授的这种努力在同行中有了不少的响应，如南京师范大学吴艳教授对上海淮剧艺人的研究，也使用了"离散"的概念。由此笔者想到，我们不仅可以以"离散音乐"的思维研究跨境音乐现象，也可以以"离散音乐"的思维，重新观察与阐释诸如台湾闽南语歌曲（如《思想起》），中国众多迁徙少数民族如畲族、瑶族、回族等相关的国内本土音乐文化现象，从而作出富有中国本土文化特征的阐释。

第二，"中国经验"还表现在原有研究范畴的融合与互补。过去的民族民间音乐研究强调研究音乐本体，而对音乐文化关注不够。现在首先将音乐的文化生成与音乐形态阐释紧密结合在一起，《海门山歌》也吸收和融合了这样的方式，将海门山歌解释成沙地人的"故土情结"以及"宗源交汇"的文化产物。近年来的音乐人类学还强调在空间描述的基础上也要作时间上的拓展，"历史的民族音乐学"概念由此浮出水面。《海门山歌》研究中处处表现出对历史的关注，从而使得对于海门山歌的阐释具有了深厚的历史维度。

第三，"中国经验"更表现在研究功能的人民性。"论文写在祖国的大地上"，《海门山歌》从群众中汲取有用的研究资源，又反过来哺育了海门山歌的当代传承者。由此，《海门山歌》的研究充分显现了与民众、与时代、与社会需要

的结合。

 时代在前进，中国音乐学研究也在向纵深推进，笔者相信，有优秀学者的引领，有有志于长期从事学术的一大批老中青年学者的深耕，音乐人类学的"中国经验"一定会特色更鲜明，风格更多样，气派更宏大！

中　篇
行歌樵互答：从海门山歌到海门山歌剧

2022年，由南京艺术学院和原海门市委、市政府合作立项的"海门山歌艺术剧院高质量发展"阶段性成果《海门山歌与山歌剧文化研究》在人民音乐出版社正式出版。作为该项目负责人与著作者，笔者在其中明确指出，作为吴歌与南戏遗存辨析的一个分支或切入点，海门山歌之称谓与歌种流布，并非20世纪中期特殊社会背景之下国家行政区划意义上的产物，而是长江下游南北岸族群通过相关区域移民历史、习俗文化交流，聚焦于人们生产劳动、田歌生活等方面的历史足迹与文化情怀，正所谓"夫吴之与越也，接土邻境，壤交通属，习俗同，言语通，我得其地能处之，得其民能使之"。自唐李白《子夜吴歌》、宋郭茂倩《乐府诗集》及明冯梦龙《山歌》、王世贞《艺苑卮言》、田汝成《西湖游览志馀》，明嘉靖《海门县志》载"山歌悠咽闻清昼，芦笛高低吹暮烟"，至清光绪《海门厅志》载"万籁无声孤月悬，垄畔时时赛俚曲"，以及民国管剑阁、丁仲皋所编《江口情歌集》等，长江下游南岸人们世代承袭的江南小调、俚曲、挂枝儿等俗曲，无不伴随江北先民及其后裔，这一带民歌文化的宗源相通、相辅相成，不断渗透、加速融合，折射出古海门一带"沙地山歌"较早的历史记录，以及沙地人后裔的乡梓符号与集体记忆。

　　作为《海门山歌与山歌剧文化研究》立论及佐证的重要延展性探索之一，20世纪中期以后，伴随国家文化主管部门关于建设专业化、正规化的"剧场艺术"方针政策应运而生的海门山歌剧艺术探索，集中反映了这一带沙地人族群伴随沧海桑田的生活巨变，从矢口寄兴、曼声而唱的传统生活的"自在性"，依托江海四方先民文化凝聚于乡野之歌——海门山歌的集体记忆，至积极投身"剧场艺术"建设，将自身文化诉求与行为价值融入国家主流文化发展之中的"自觉性"特征。① 长期的人才梯队建设、日积月累的剧目创作和表演实践，为奠定自身剧种属性、舞台程式、唱腔结构等打下了较扎实的基础。基于这一背景，以海门山歌剧团（海门山歌艺术剧院）为代表的历代海门山歌人，通过乡土文化与舞台艺术相结合的半个多世纪探索和追求为起点，反映了部分江南移民（及其后裔）跨江北上后，与长江下游北岸部分先民（后代）交流融合、合作探索，呈现了崇（明）、海（门）、启（东）、通（州）及黄海北岸相关地区沙地人的历史足迹、现实生活嵌入国家主流文化，汲取苏浙沪皖等地"南词""花鼓""鹦哥"等民间戏曲元素，依托"乡村振兴"及"剧场艺术"建

① 钱建明. 海门山歌与山歌剧文化研究[M]. 北京：人民音乐出版社，2022：194-196.

设，融入长三角区域一体化国策之中，打造自身地标性戏曲剧种品牌的过程。

值得重视的是，相比同一时期成立和发展起来的沿江南岸部分相关地方剧团（崇明县文工团、奉贤山歌剧团等），1958年成立的海门山歌剧团，以连贯持久、作品舞台经验丰富和较广泛的社会影响，赢得了同行及各界赞誉。世纪之交，宋卫香作为海门山歌艺术剧院数代演职人员共同努力、承上启下的优秀演员代表之一，以及起始于"乡土社会"、融入"剧场艺术"，并在该剧种表演体系具有鲜明"戏骨""流派"特征的一个领头人，其舞台探索与表演风格，成为彰显海门山歌至山歌剧"行歌樵互答"及"华丽转身"的一道靓丽风景，其表演造诣与经验积累，已然成为该剧种舞台程式、唱腔结构体系化形成与发展等方面不可分割的一个重要组成部分。

民族音乐学视野下的"飞地文化"
——海门山歌及其展衍的社会发生源与认同维度

钱建明

一种地方文化对于外来元素的兼收并蓄,通常始于当地社会的习俗变化与居民的认同维度,相比其他文化活动,音乐行为与之有着更为密切的联系。《礼记·乐记》有云:"凡音之起,由人心生也,人心之动,物使之然也,感于物而动,故形于声。"《礼记·王制》有云:"广谷大川异制,民生其间者异俗。"伴随全球化发展,我国万千缤纷的传统民歌,在以当下语境反映不同时期社会生活场景时,也常常令人对描述中的历史文化、社会观念、生活方式及民俗风情等产生多样性联想或反思。毕竟,在不同的时空条件下,一定社会个体、群体与相关音乐行为(本体规律与文化形态等)的联系并非始终处于静止之中,正确了解和揭示其中的特质与变化维度,是切实性、动态性地反映其源流与生存样式,以及传播和发展规律的重要条件之一。

作为长江下游河口段南北岸不同地区移民与当地先民共同拓植开荒、生息繁衍的一个历史见证与现实延伸,夹江临海地理环境下的海门山歌及其展衍方式,近年来成为人们较关注的一个音乐文化事象,并引发了有关"江南民歌江北说","江海文化"与"海派文化"及其关联性等的探讨。本文以此为切入点,提出一孔之见。

一、飞地——沙地与沙地人

"飞地"原是一个地理学概念,指位于一个国家境内却与本国不相毗邻的领土,或同一国家内位于某一行政区域包围之中,却受另一行政区划管辖的土地。伴随社会变迁和经济发展,"飞地"成为城镇化和卫星城镇建设的经济模式和文化模式之一。本文视域下,海门一带沙地人先民依托移民历史和"飞地"环境,顺势而为的世代生活方式,从侧面反映了我国长江下游一带汉族居民置身"共同地域、语言、经济生活"以及"表现于共同文化上的

共同心理素质"①的社会生活特点,以及通过劳动生产、习俗交融等,形塑自身文化分层和历史轨迹的过程。

(一)沙地环境

本文视域下的沙地环境,指长江中下游水域与东海、黄海等水域因水流共同冲击和泥沙堆积及其相互作用所形成的陆地部分,今江苏海门、启东及通州一带,是其中历经自然变迁和历史演变,较早形成沙洲与内陆连接而又频繁遭遇岸基涨塌的一个区域。

受崇明岛、长兴岛和横沙岛阻隔,长江在入海口内侧被分为三个分支:北流(南岸的崇明岛,以及因淤沙沉积而形成的北岸海门、启东)、北港水道(崇明岛与长兴岛间)、南港水道(长兴岛与南汇间,亦为今海上进入上海市之主航道)。随着马驮沙逐渐归拢北岸,江流合二为一,江水对下游的今如皋、海门土地形成水流侵蚀,致使这一片耕地大量损失。研究显示,六朝时期,这一地区长江以北岸线主要分布在泰兴、如皋以南至白蒲以东一线,其最东端为廖家嘴(今南通位置当时尚在海中)。从海安青墩新石器遗址考古来看,在今南通江中曾有一沙洲,名胡逗洲,《梁书·侯景传》称侯景败走时曾经过此洲。宋代《太平寰宇记》载,唐代,该沙洲岸外又涨出两处沙地,史称"东洲""布洲",二者合拢后并称"东布洲"。此后,胡逗洲和附近的东布洲等小沙洲连成一体,成为今南通市通州区兴仁、平潮等地最早的陆地。五代时,以此为基础设海门县。

作为明清以来海门厅所辖最年轻的沙地环境之一,海门紧邻启东,是近200多年来由长江下游泓道封淤而联并成陆的。其中,吕四港有"西连通泰,东及扶桑,北负沧海,南襟长江"之说。清嘉庆年间,长江主流重入南泓道,南蒿枝港以北涨出吕复新沙、灶界沙、日照沙等几块沙洲,南部长江口更涨积大片江心沙洲。《如皋县志》载,该县南端原有摩珂山,早在明末就因"江岸崩圮,山去岸已五十余里",岸线退至今葛市、石庄、九华、平潮一带。另乾隆《直隶通州志》载,南通"狼山唐以前在巨浸中,宋初涨为田,山南十余里皆肥美,名为白米庄,元明以来复坍于江"。此外,处于河口地段的海门江岸,则坍塌更为严重。史料记载,当时该县原有土地约100平方千米,人口约14 400,至清康熙十一年(1672),全县仅剩土地约2.63平方千米,

① 费孝通. 中华民族多元一体格局[M]. 北京:中央民族大学出版社,2018:4.

人口不剩 2 200 余人，县治经三迁后寄住于南通境内，最后只能合并于通州。东晋时期，长江口南岸沙嘴向东扩张，至唐代，已到达宝山、吴淞一带，即今上海市除杨树浦以东及复兴岛以外，所及均已成为陆地。至宋代，海岸线已向东到达川沙、南汇一线。而北岸江口段及崇明岛地区，则因为长江主流运动中的不稳定双向摆动，以及潮汐变化等不规律浪涌侵蚀，轮番形成江岸坍塌和淤沙堆积等局面。史料记载，早在 7 世纪时，今崇明岛以西就已形成两个十几平方千米的小沙丘（西沙与东沙）。13—14 世纪，长江这一流域主流摇摆偏至南岸，造成南岸坍塌，北岸淤沙大量堆积，以及东沙附近出现姚刘沙，后又相继出现崇明沙、三沙。14—18 世纪，长江主流摆动偏北，带来沙洲"北坍南涨"。随着泥沙大量沉积和延伸，各处沙洲相互连接，已形成"南北长百四十余里，其东西阔四十余里"之地理条件（今崇明岛雏形）。18 世纪中期以后，长江主流重回南侧，北岸沙洲随之大涨，今启东及海门地区便由此成陆。在海潮的持续回流下，崇明和启东、海门之间的沉沙积淤不断发展，崇明岛渐渐朝西北方向扩展。至 20 世纪中后期，崇明岛面积已从 600 多平方千米增加到 1 083 平方千米，并在继续向海门、启东靠拢的过程中（最窄处仅 1.5 千米左右），两岸间江底的沙洲堆积不断提升，并有部分已经露出水面，其北侧已呈现出与苏北平原相连接的趋势。①

 应当提到的是，今南通一带作为六朝以后地处黄海之滨、长江北岸，因涨沙与内陆相连，并持续朝东、西、南、北四个方向延伸的一个陆地平原，其历史形成及地貌发展，不仅对其周边环境影响至深，而且相当程度上反映了长江三角洲平原及江淮平原发展的基本规律。南通位于长江三角洲地区，滨江临海，地势低平，除南部少量基岩山体（狼山、剑山一带）外，地表均由第四纪松散沉积物所覆盖。贲培琪《南通地区地貌论文报告》将其由北至南划分的地貌区分别是里下河低洼潟湖沉积平原、北岸古沙嘴高沙土平原、南通古河汊区、通吕水脊区、海积低地平原、新三角洲冲击海积平原、狼山基岩残丘区、海岸滩涂区，共八个部分。其中，海潮冲击沉沙性土质环境中的海积低平原区，由通州、如东和海门接壤，包括三余湾、如东掘东区和掘港沿海一带，为长江入海口的"马蹄形"海湾（今通州湾新区一线）。11 世纪后，由于范公堤的修筑，该海湾逐渐与陆地相连。20 世纪初，人们在此新

① 钱建明.海门山歌与山歌剧文化研究[M].北京：人民音乐出版社，2022：38-39.

筑海堤垦殖，逐渐形成大片农田。新三角洲冲击海积平原位于南通南部，其东端为通吕水脊之南的启（东）、海（门）平原，系由明代中期这一带江岸坍塌后重新涨沙形成的陆地，是长江河口地带泥沙淤积、堆砌而成的新生土地。其中，沿海门、启东至最南端的惠安沙，于20世纪初方归并成陆，其西端则与如皋的石庄，以及九圩港、芦泾港等相连。①

（二）沙地人流布

本文视域下的沙地人，是伴随长江下游河口段沙地环境变化，以及相关历史条件下，由于国家疆域拓展、资源开发或战乱流入等出现的一系列汉民族移民群体。作为历史上与江南崇明岛沙洲相接、江道紧倚的一个凸出部分，今海门及其周边地区一直是江南地区移民经由崇明岛渡过江道，抵达长江口北岸的交通要冲与聚居地之一。

据不完全统计，在夹江临海的南通地区水积平原和土积平原，如今居住有两百余万沙地人，海门、启东及通州的通海、通州湾新区一带，还有如东的掘东一带等，均为沙地人聚居区。由于历史原因，长江三角洲区域中的沙地人迄今对于自身称谓并无统一共识。例如，海门、启东及张家港人虽自称为"沙上人"（音"索朗宁"），但崇明人并不认同（他们认为这个"第一人称"带有"贬义性"），崇明人自称"本沙人""大沙人""南沙人""内沙人"，只有在贬称外沙人时，才称之为"沙上人"，并将北岸的海门、启东、通州和如东等地相关人群统称为"北沙人""外沙人"（原隶属崇明岛的"外沙"，即启东南部的群沙地带，与现北岸相连，于1928年归入启东县）。与此同时，海门、启东一带居民多称自己为"南沙人"，而称通东人为"北沙人"或"江北人"。20世纪以来，随着这一带行政区划相对明确和稳定，与此相关的沙地人分别被称为"启海人（启东人、海门人）"和"常阴沙人"，这亦已成为当地惯例之一。

由于长江天堑的阻隔，元代末年的战争和动乱并未波及长江河口段南岸的崇明岛，不受兵戈袭扰的宁静生活，使得该岛垦殖面积扩大、人口繁衍加速。但由于该岛系由长江出海口若干沙滩汇聚而成，不仅面积狭小，而且时因江道变更、岸线漂移而缺乏生活保障，故洪武以来，居民多探寻外移生计。《大明实录》卷216、231载，洪武二十五年（1392），崇明岛有2 700户"民

① 钱建明.海门山歌与山歌剧文化研究[M].北京：人民音乐出版社，2022：41-42.

无田者"迁入江北；两年后，又有500余户无田的崇明农民迁至昆山县居住。从2 700户崇明岛无田户"迁入江北"的记载来看，该"无田户"应为跨江移民。因洪武八年（1375）之前，地处长江河口段南岸的崇明岛为扬州府辖地之一，崇明人按照扬州府指令迁徙他处应属顺理成章，而其目的地则多为一衣带水的北岸近邻海门、通州（今南通市内）等地。另嘉靖《惟杨志》载，来自崇明岛的2 700户移民约合13 500人。截至洪武九年（1376），海门与通州的原住民有25 735户，计111 199口，至洪武二十五年（1392），其总人口已达118 533。仅就人口增长数字而言，来自崇明岛的移民及其后裔已占11%。以两次历史记录中崇明岛移民的不同目的地及不同历史影响来看，前次他们由于在时间上会同于"洪武赶散"之较大规模移民潮，而且隶属扬州府辖区内居民的正常迁徙活动，因而多不为世人关注，而后一次500户移民，显然是由于扬州府辖区变化，致使这些移民迁至昆山等地，而不是此前的长江北岸。

明洪武以来，海门、通州、启东及周边一带居民祖先多数来自崇明岛等江南一带移民，是当地较为普遍的一种共识。崇明于唐代积沙成岛，宋时设崇明镇，隶属通州（今南通），明代属南直隶苏州府，清代则归江苏省太仓州管辖。《清史稿》载，康熙六年（1667），右布政使为江苏布政使司，治苏州。统江宁、苏州、常州、松江、镇江、扬州、淮安府七和徐州直隶州一。雍正二年（1724），升太仓、邳、海、通四州为直隶州。乾隆二十五年（1760），移安徽布政使司安庆，增设布政使司，析江宁、淮安、徐、杨四府，通、海二直隶州属之，与江苏布政使司对治。乾隆三十二年（1767），增海门直隶厅，属江宁。通过《明太祖实录》记载的2 700户崇明岛移民"北迁"，结合《清史稿》关于康熙、雍正、乾隆三个历史时期江苏一带行政区划和治制调整，不难看出以下两个共性：其一，清代三个时期治制的沿袭与整合总体上保持了崇明岛、海门与通州在内的地理环境、区域结构的相对一致性。其二，康熙时期江苏布政使司治下的苏州、江宁、常州、松江、镇江、扬州等地不仅拥有江南平原共同的气候条件、地理环境和农业经济特点，而且具有长江三角洲、太湖流域或滨江临海，或河湖港汊交织等综合特点，加上明洪武时期扬州府就曾一度下辖崇明、海门、通州等地，明清时期崇明岛移民依托行政区划和地理条件迁往江北，应属顺理成章。

长江出海口的北岸沿线，早在五代后周显德五年（958）就已设县名海门。然而，元、明、清三代数百年间，海门县内长江北岸由涨而坍、由坍而涨，周

而复始。明正德九年（1514），海门旧县土体坍塌殆尽，官民竟被逼流亡通州。及至清康熙十一年（1672），全县人口仅剩2 200余人，朝廷将海门撤县为乡，归属通州名下。《崇明县志》载，康熙四十年（1701）前后，由于长江下游河口段的江道改变，北岸又开始淤沙涨积，其后六七十年间，逐渐涨浮几十个沙洲，绵亘百余里。其中有个三角沙，位于崇明排衙镇陈朝玉老家以北较近距离，遂成为他的首垦地。康熙四十四年（1705），崇明人陈朝玉带上农具、炊具、纺车，和妻子一起出发，踏上了跨江移民的垦荒之旅。康熙五十一年（1712），陈朝玉已垦荒数千亩，消息传到崇明岛，众人得知陈朝玉开荒发家，纷纷拖儿带女举家投奔陈朝玉，人们"斩刈葭苂（芦苇），广泛垦田，开生成熟"。几年后，三角沙人口竟达二三千人，陈朝玉垦田45万亩，成为远近闻名的富户，被海门人称为沙地"田祖"。此外，明末清初时的通州东南部原为一大片泥沙堆涨地，前来此地开垦的一批崇明人可能更早于陈朝玉抵达江北，被认为是这一区域最早的一批移民。

海门、通州及苏北沿海一带移民来自太仓、常熟、句容等地，是历年来当地人们较为流行的另一种说法。太仓地处东海之滨，长江下游之河口一带，以天然良港和鱼稻文化闻名于世，秦时属会稽郡，汉为吴郡娄县惠安乡，三国时吴国在此屯粮置仓，因之而得名。明初镇海卫置此，屯兵驻防。弘治十年（1497），建太仓州，辖昆山、常熟、嘉定三县。清雍正二年（1724），升太仓为直隶州，割崇明、嘉定属之。常熟与太仓一样，地处长江下游河口段内陆，并有崧泽、良渚遗址多处，西晋太康四年（283）建城，是唐代江南地区街市兴旺、商业发达的一座名城。句容于西汉元朔元年（前128）建县，隶属丹阳郡。《明史·地理志》载，句容府东，南有茅山，北有华山，秦淮水源于此。《清史稿》载："康熙六年（1667），右布政使为江苏布政使司，治苏州，统江宁、苏州、常州、松江、镇江、扬州、淮安府七和徐州直隶州一"。上述内容显示，作为同一地理气候条件下发展起来的江南名城无论从地理条件、历史背景、交通距离，还是从明清以来两地行政区划的隶属关系等来看，两地居民通过在苏州府所辖之区间往来，以太仓、常熟、句容居民等身份，与崇明岛居民混居生活，或会同崇明岛居民一起越过重重叠叠的大小沙洲，再次迁往长江北岸拓荒垦殖，充分发挥了江南居民在农耕和多种农副产业方面的优势与经验。

可见，长江下游河口段北岸沙地环境与沙地人流布本是一个移民文化产物。伴随时空条件变迁，其中所蕴含的物与物、人与人、物与人的历史性、社

会性关联，以及浓缩在个体"蜕变"和社会"蜕变"之中的文化特质，从侧面反映了该地居民置身"共同地域、语言、经济生活"，和"表现于共同文化上的共同心理素质"的诸多生活特点。人们通过劳动生产、习俗交融等，在历史演变中形塑自身文化身份和生活目标。

二、南音——沙地人的"田歌叙事"

传统的海门山歌，是海门一带沙地人祖辈相传的田野之歌，也是南音以降，各地各方因"风气所限""错用乡音"而相互渗透、相互影响的吴歌分支之一。就《左传·成公九年》"使与之琴，操南音"及《吕氏春秋·音初》所谓"候人兮猗，实始作为南音"而言，这种南音吴歌的描述与歌唱，既折射出历代文人"醉里吴音相媚好，白发谁家翁媪"之情怀与吟咏，亦见证了这一带"飞地"居民通过诸多乡音所呈现的"同音共律"，以及特有的民系元素。

（一）亚吴语方言岛

以南通地区历史所包含沙地人文的形成与发展轨迹而言，其方言地理与历代政区划分的并行与重叠不仅显而易见，而且为崇（明）、海、启、通（州）各地以"飞地文化"融入吴语太湖区苏沪嘉小片，并由此衍生亚吴语方言岛及其所影响的"田歌叙事"，提供了依据和条件。

方言学家认为，今海门话所标志的"崇海启通"环吴语边缘地带方言岛及其历史变迁，主要体现为其声母、韵母结构的"音变"现象，其同化、异化、鼻化、脱落、增加、入声化等分类与归纳，具有自身规律。根据王洪钟《海门方言语法专题研究》的归纳，以海门话为代表的方言岛共有声母 30 个，韵母 43 个。其中，零声母阴调类字开头带有喉塞音，[ɦ] 则为阳调类字开头元音所带的同部位浊擦音。① 经比对，现一些韵母的实际发音与长江以南太湖大片（苏沪嘉）等地的方言已具有明显差异。《江苏方言概述（吴语区）》载，海门话总体基于 8 个声调，现结合《海门方言语法专题研究》，将相关内容归纳、列表如下：

① 王洪钟.海门方言语法专题研究[M].芜湖：安徽师范大学出版社，2011：4.

表3　海门话声调统计[①]

序号	调类	调值	部分例子
1	阴平	53	低夫烧今章东高专粗三飞
2	阳平	24	题扶曹情常同床唐平寒娘
3	阴上	434	低斧嫂井掌懂
4	阳上	231	李武造近撞动
5	阴去	34	盖对变唱副哨浸胀冻
6	阳去	213	地负兆静丈洞阵病树谢
7	阴入	4	跌福烁急杀笃白歇黑
8	阳入	2	笛服石绝闸毒局读俗麦

施晓《海门话的音变现象》一文中提及，较之吴语太湖大片（苏沪嘉）一带方言，海门话的声母变异，主要体现在"顺同"与"逆同"两个方面。前者即指前一声母（或韵尾）将后一声母"同化"，致使后一声母与前字声母的发音和声调趋于相近或相同。例如，日常交流中的"送人情"，其中，"情"在单读时为dz.in^{24}，而在被前字"人"（ȵin^{24}）之韵尾n同化时，其i介音就发声成ȵin^{24}，因而，"送人情"连读时就变成：soŋ23ȵin^{24-0}ȵin^{24-55}；"娘两个"（娘儿俩）则读成：ȵiã$^{24-424}$ȵiã$^{242-0}$gə0。后者恰好相反，即指后一声母以自身发音过程将前字声母加以"同化"。例如，"恶连头"（屡屡），其中，"连"单读时为lie^{24}，受后字"头"的声母d影响，也变成die^{24}，而在连读时则成为：u^{33}die^{24-0}daɵ0；类似的还有"烂泥"（泥土）读成næ313ȵi^{24-35}（烂læ313），以及"芋艿"读成ȵi^{424-0}na^{242-33}，"学堂里"（学校）读成ɦio？^2lã$^{24-55}$li^{424-0}等。海门话中的声母省略（也称声母"脱落"，或声母"丢失"）在一些词语中更具有浓重的地方特色，例如，"新妇"（儿媳）原为ɕin^{55}u^{313-0}，其中，"妇"单读为fvu^{313}，与"新"组合之后，fv被省略，变成了u^{313}；再如，豆腐连读时变成dəɵ^{24}u^{313-0}（腐fvu^{313}），"伤寒"读成sã55ø$^{24-55}$（寒ɦɦã24），"开学"读成k'æ^{55}o？$^{2-5}$（学ɦio？2）等。此外，海门话中的声母加强，是其表述的另一特点。例如，"声音"一词中的"声"

[①] 王洪钟. 海门方言语法专题研究[M]. 芜湖：安徽师范大学出版社，2011：5.

与"音",前者单读为 sən⁵⁵,后者单读为 in⁵⁵,合并以后读成 saə？⁵ȵin⁵⁵,其中,"声"省略的韵尾 n,被延伸至后一音节,因无独立的韵母而变成入声韵;又如"苍蝇"读成 tsã⁵⁵ȵin³³⁻⁵⁵(蝇 in³³)等。

海门话韵母的"音变",同样体现在其"顺同"与"逆同"两方面。所谓韵母的"顺同",即指前字韵母将后字韵母的发音趋于相同或相似。例如"怕羞人"(害羞)p`o²⁴² ɕiəθ⁵⁵⁻³³ ȵəθ²⁴⁻⁵⁵,其中,"人"单读为 ȵin²⁴,被前字"羞"顺同之后,读成"牛"。在韵母的"逆同"中,例如"犯差误"(犯错误)fvæ²⁴²⁻³¹³ts´u⁵⁵u³¹³⁻⁰,其中,"差"单读为 ts´o⁵⁵,与"误"组合时,其韵母被同化成 ts`u⁵⁵ 等。

韵母中增加介音等其他现象,是海门话"音变"的又一特征。例如"婆阿"(外婆、外祖母,或其他相当年龄的老妇人)bu²⁴ua⁰,其中,"阿"和"婆"组合后受其韵母影响,增加了介音 u,类似例子还包括"皮鞋"bi²⁴ia²⁴⁻⁵⁵(鞋 ɦia²⁴,省略声母,加介音 i),以及"有限相"(有限的)ɦiəθ²⁴²⁻³¹³ie²⁴²⁻³³ ɕiã⁵⁵(限 ɦiæ²⁴²,海门话中无 iæ 韵,取近似音 ie)。值得注意的是,海门话的韵母省略(含介音、韵腹、韵尾等的省略),尤其是介音的省略,均具有鲜明的特征,如"快"单读为 k´ua³³,而在词组"快活"中,介音 u 被省略。韵尾省略的不同情况下,例如"总归"tsoŋ⁴²⁴kue³⁵,其中,"归"单读为 kuei⁵⁵,组词后省略 i 韵尾音。同样的规律,还出现在韵腹省略中,例如,"谈恋爱"dæ²⁴li³¹³⁻⁰ɛi⁵⁵⁻⁰,其中,"恋"单读为 lie³¹³,在词组"谈恋爱"中,则被省略了韵腹 e。

此外,韵母入声化与韵尾鼻化,以及韵母的"异化"等,在海门话中同样具有不可忽视的特征。韵母入声化如"寻皲疤"(找碴儿),其中,"疤"单读为 po⁵⁵,组词后读成入声,与此类似的其他例子还包括阎罗王(阎王)、无数目(没把握)、勾肩搭背、交关(很多)、瘌痢头(丑态)等。韵尾鼻化包括搞七乜三(胡乱)、石白铁硬(坚硬)等,其韵尾的鼻化均十分明显。韵母的"异化",同样具有这样的规律,例如"上半天",其中的"半",单读为 pie⁴²⁴,"天"单读为 t`ie⁵⁵,虽两字韵母相同,但组词时"半"变成入声字,与"天"的韵尾相同。①

以上内容显示,以长江下游河口段北岸移民为主体所构成的环吴语边缘

① 施晓.海门话的音变现象[J].语言研究,2002(S1):244-248.

地带"崇启海通"方言岛,历经多样性时空拓展与乡俗民情变化,已然形成了自身声韵及语法特征鲜明的复杂体系,并伴随民间约定俗成的"同音同义"或"同音异义"等,其词义、语义及语音等衍展,与崇、海、启、通等地江南移民由于自然环境、社会变迁及生活习俗所贯穿的诸多相似相通的方言基础紧密相关,而且移民历史、居民聚居地民间习俗等衍变,不同程度地导致了环吴语边缘地带方言的进一步分解与分化,并对伴随长江下游河口段北上移民活动而流传的海门山歌形成了潜移默化的影响。例如,海门话形容词中颇具地方特征的 ABB 型叠音后缀(白雾雾、白煞煞、白潮潮等)及 AABB 型重叠句(大大胆胆、结结棍棍、干干松松等)。就此而言,无论是海门一带与崇明岛居民一脉相承的沙地话,还是海门北部地区的吕四话及通东话,抑或是靠近北部内陆平原的通州及沿黄海北岸延伸的其他交融性沙地话,总体上均不同程度与"崇海启通"方言岛相联系。①

(二)田歌叙事

以"崇海启通"之亚吴语方言岛特色描述和咏唱的沙地人情怀、习俗及音乐语言等,是传统海门山歌较早的"田歌叙事"。就本文视域所涉及的移民生活而言,以"南音"为标志的海门一带"田歌叙事",既是一种"飞地文化"元素,亦是某一地区民间乡俗与历史传承的延续与见证之一。从"山歌是产生在山野劳动生活中,声调高亢、辽亮,节奏较自由,具有直畅而自由地抒发感情特点的民间歌曲"②等角度来看,今海门市之海界河以南地区的"田歌"及其"沙地山歌"展衍,恰恰是以历时与共时场景的更迭,凸显这一区域沙地人"内引外联"之群体性角色转换的写照之一。就此而言,其音乐行为可概括为以下两个方面。

1.移植与模仿

移植与模仿是海门一带先民自"田歌叙事"走向"海门山歌"较早的民间途径之一。今海门一带地理环境与移民历史显示,海界河以南沙地人的"山歌"概念及其角色演变,并非如同通东地区绵延了千余年的内陆文化元素那样具有相对久远而又稳定的田耕习俗,而是更多依托沙地人聚居地的移民历史等背景,在音乐形态和方言习惯等方面,时常兼具长江南岸一带吴歌的辐射与变异等特征。换言之,海门一带沙地人聚居地与生产劳动方式所伴随的早期海门

① 邹仁岳访谈录,南通市海门区文化馆,2021 年 6 月。——笔者
② 江明惇.汉族民歌概论[M].上海:上海文艺出版社,1982:91.

山歌，多为伴随江南地区移民生产劳动、生活习俗的移植产物。因而，不少"沙地山歌"无论在音调元素、民歌结构，还是方言特征等方面，更具有与崇明、常熟、句容等地区相关民歌特质、流传规律相似或相对应的特点。

谱例 8 为"起、承、转、合"四句体结构，五声音阶羽（E）调式，核心音调为 D—E—B—G—A，结构布局为 $\frac{5}{4}(1+1)+(1+1)+\frac{2}{4}(1)$。

谱例 8

谱例 9 同样是以"起、承、转、合"四句体为基础，五声音阶羽（D）调式，核心音调为 C—D—A—G—F；结构布局为起 $\frac{3}{4}(1)+\frac{2}{4}(1)+\frac{3}{4}(1)$，承 $\frac{2}{4}(2)+\frac{3}{4}(1)+\frac{2}{4}(4+3)$，转 $\frac{2}{4}(3+2)+\frac{3}{4}(1)$，合 $\frac{2}{4}(3+2)$。由此可以看出，谱例 9《郎在河南走》虽然是海门南部一首流传较广的沙地山歌，但与谱例 8《基本男调》不仅结构相对吻合，而且除了歌词内容不同，以及"起、承、转、合"的结构有所不同之外（谱例 9 在谱例 8 基础上，通过三连音、附点节拍等，对各分句进行节拍重组和时值延伸，以满足相关歌词与音乐结构扩充的需要），二者在旋法规律、节拍组合，以及装饰性、即兴性咏诵和传唱方面，可谓你中有我、我中有你，如出一辙。

谱例 9

与崇明山歌《基本男调》形影相随,并在海门沙地山歌及其素材展衍中屡见不鲜的例子还有很多,下例《摇船郎山歌》(谱例10)的主题特征及旋法规律同样与谱例8《基本男调》紧密相联,其中,核心音调的形成与展衍,以及结构类型的扩展与延伸,更体现出海门沙地山歌对于前者诸多音乐元素的模仿与兼容能力。

谱例 10

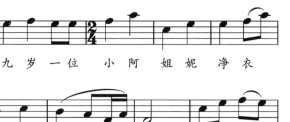

摇船郎山歌

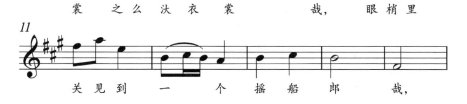

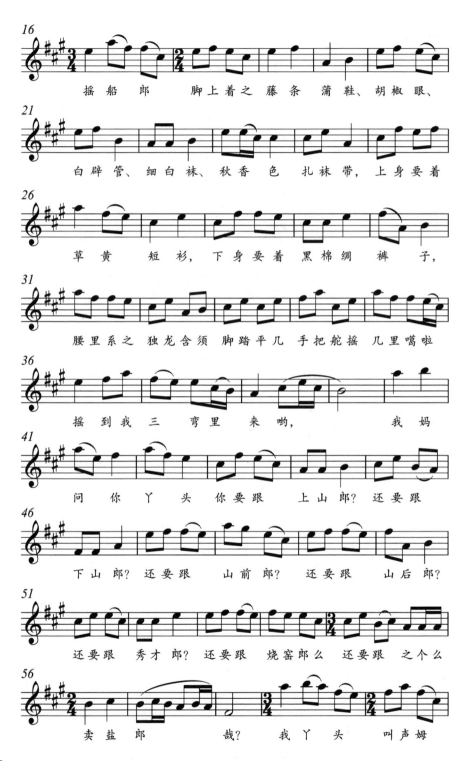

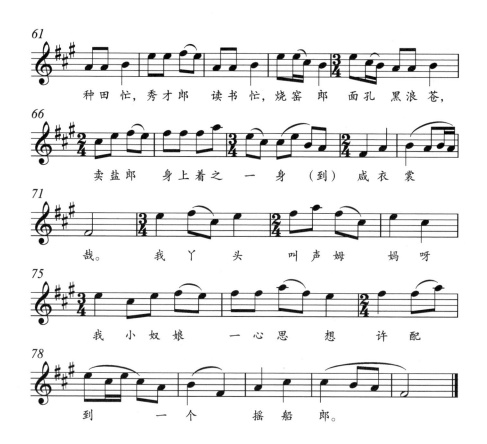

谱例10"起、承、转、合"加尾声延展的调性及整体布局如下：

调式调性与节拍为羽（#F）调式、$\frac{2}{4}$ 与 $\frac{3}{4}$；五声音阶核心音调为#C—E—#F—A—B。

结构框架为起：$\frac{2}{4}$（1）+ $\frac{3}{4}$（1）+ $\frac{2}{4}$（4+3+3+3），

承 $\frac{3}{4}$（1）+ $\frac{2}{4}$（3+3+2+3+3+3+3），转 $\frac{2}{4}$（3+2+2+2+2+2）+ $\frac{3}{4}$（3+1），合 $\frac{3}{4}$（1）+ $\frac{2}{4}$（2+2+1）+ $\frac{3}{4}$（1）+ $\frac{2}{4}$（2）+ $\frac{3}{4}$（1）+ $\frac{2}{4}$（3），尾声 $\frac{3}{4}$（1）+ $\frac{2}{4}$（2）+ $\frac{3}{4}$（2）+ $\frac{2}{4}$（3+3）。

通过谱例8与谱例10相比不难看出，在主题形态、旋法规律及结构布局等方面，二者有着诸多相似相通之处。首先，较之谱例8以羽（E）调式为基础的旋法构成，谱例10以羽（#F）调式为起点的旋法规律，在凸显五声音阶羽调式的调性功能、音区布局及音程运动等方面，更具音调性格与发展态势上的开放性和动力性；其次，较之谱例8，谱例10的音调形态浓缩于八分音符为骨干和基本时值的级进音程中，其调性与旋法规律交相呼应，以#F、#C、E（羽

音、角音与徵音）为旋法基础的调式调性特质，伴随婉转起伏、连绵流畅的线性织体，时而隐伏、时而鲜明，恰如其分地反映出"叙事山歌"特有的音乐性格和"口述性"特征。

2. 根植与发散

根植与发散是"田歌叙事"走向"海门山歌"通过兼收并蓄和深耕播种，完成外来民歌"本土化"角色转换，并逐步形成某种"曲牌"特征的音调和形态规律的另一标志。总体来看，与此相关联的音调主要包括如下几种。

（1）山歌调

山歌调是海门一带沙地人田间劳动、农闲娱乐时即兴哼唱的一种抒情民歌，也是一种以五声音阶羽调式为基础，具有"起、承、转、合"四句体结构特征的民歌类型。客观地看，尽管这里的山歌调与长江口南岸地区吴语聚居地人群所流传的相关音调有着不可分割的渊源关联，但其"跨江而居"的根植结果却使其更具有自身的交融性与发散性等特征。

从调式调性与旋法构成来看，以谱例9为代表的"起、承、转、合"四句体，既具有江南山歌体例和形态规律等方面的典型特征，也是海门沙地山歌调依托的基本规律，是其根植并发散自身音乐特质的前提和"母源"，正因海门山歌抒情性、叙事性相结合的结构扩充与歌词拓展，其基于"母源"的发散性音调、音程起伏与乐句结构等，才会变得更具旋法动力和结构张力，相关音乐形象的塑造与发展，也因此更具逻辑性和感染力。同样情况，以该曲对照谱例1《淘米记》中开头的唱段《日出东方白潮潮》，我们不难看出，同为羽（E）调式的谱例1和谱例8不仅属于同样的"起、承、转、合"四句体结构，相比之下，谱例1《日出东方白潮潮》由于主题所涉及的人物形象、背景设计和情绪渲染等需要，装饰音、倚音和时值延长的处理，使得海门山歌调语境下的音乐陈述变得更婉转、更具"口语性"感染力。

（2）对花调

对花调是今海门一带流行的一种咏唱性、叙事性民歌，具有旋律舒展、节奏明快、形象生动等特征，在民间传播尤为广泛，谱例11为对花调基本素材。

谱例 11

对 花 调

（3）其他小调

由于历史和自然环境变迁，现今海门南部（海界河以南）地区及南通市崇川区南部地区，直至清代后期才分别划归当时的海门县和通州县（当时的启东则归属崇明县）。因而，较之海界河以北的广大内陆区域，通过崇明岛辗转北渡的江南（及其他方向）移民及其民间小调，虽比不上原先"江北人"那样拥有悠久的农耕经历及与之相适应的歌谣与习俗，却相对集中和完整地保留了部分江南民风和吴歌元素，并使之在相对从容的历史演进中，形成了自身民歌系统的"本土性"观念与思维方式。根据海门地区部分民歌专家的归纳，海门沙地小调主要包括香袋调（谱例12）、游湖调（谱例13）、佛祈调及唱牌名等民间音调及其展衍素材。

谱例 12

香 袋 调

谱例 13

游 湖 调

　　由此可见，直畅性、即兴性及其相对单纯的表情目的与劳作特点，是海门一带沙地人借传统民歌抒发情怀、交流心绪的总体特征之一。尽管大部分来自江南地区的移民先辈，早已从四句头"耥稻山歌""薅草山歌"及"摇船山歌"等山歌中承继并移植了众多风格清丽、委婉含蓄的"南音吴声"韵味，但由于地理环境、移民结构及生产劳动方式等的变迁，源自汉乐府"江南可采莲"及清商乐相关联的"行歌樵互答"文采，在沙地人先辈中虽有一定的根植与延展，但在地域流布与生活习俗等方面，则更多形成了与拓荒垦殖、南北交融相联系的多样化形态模式。以笔者迄今所及资料及分析，及至 20 世纪中期，这一区域传统民歌承继与传播方式，总体上并非为了表演或娱乐，而是更多地与抒发情感、记录生产劳动场景等相联系。本文所列部分谱例显示，这种"田歌叙事"多不讲究形式的修饰与提炼，而是通过即兴发挥，力求音调直白、言简意赅。其较之江南地区流传久远的其他传统民歌，往往在清秀隽永、温婉缠绵之外，更增添了婉约与憨直相融、直白与内涵并举等沙地移民音乐特有的性格与情感元素。

　　此外，"田歌叙事"唱词叙述和情感抒咏的相对独立与相辅相成，是广义上的海门山歌"自主性"与"个性化"特质的另一特征。因而，基于自然语音与自然声区的唱法及其"叙事性""直观性"所描述的生活场景、人物性格，以及由抒情优美、高亢嘹亮的"真假声"结合与"润声"所带来的抒情宽广的风俗歌、叙事山歌等，通过传统山歌与现场即兴发挥的不同对比，争奇斗艳、各得其所。因而不少当地人只要一听到《小阿姐看中摇船郎》《小珍抄米下河淘》等旋律音调，就会自然而然地想到沙地人家喻户晓的山歌调、对花调；一听到六声音阶徵调式为基础的游湖调（或填词）等，亦会从中心领神会、倍感亲切地领略到村坊乡间的习俗情景和亲朋好友间的交流互动。

应当重视的是,沙地人"田歌叙事"以自身亚吴语地带方言和习俗文化,见证和参与了海门山歌的历史形成和相关本体属性建构,已成为长江下游河口段南北岸居民依托自身移民历史、地缘条件及社会环境,在南来北往、相互兼容中立足本土、推陈出新的一种文化地标。相比我国南北方其他地区的传统民歌生存与发展方式,这种与海门及其周边地区"沙地人"历史文化、现实生活紧密关联的民歌体裁及其展衍规律,正在脱离千百年来人们凭借田野劳作、农家作坊、河港船头,以及与此相关联的口传心授、祖辈相传等传统模式,加速进入生活休闲、风俗礼仪、学校传唱与舞台演唱、商业活动等多样性结合的创作表演阶段。20世纪50年代以来,在地方政府和社会各界的大力支持下,以这一"田歌叙事"为舞台艺术起点的海门山歌剧,已成为我国地方戏曲剧种中的一个年轻成员,并积累了包括《淘米记》《采桃》《俩媳妇》《唐伯虎与沈九娘》《俞丽娜之死》《青龙角》《临海风云》《田园新梦》等在内的200余个经典剧目。20世纪70年代至今,相关领域逐步加大海门一带民歌挖掘整理和创新发展的力度,基于传统海门山歌风格、反映现实沙地人多样性社会生活景观的海门山歌创作表演不仅唱出了海门,唱出了江浙沪,还唱到了中央电视台,唱到了海外,其动因与影响,正如有学者所指出的:每个地区的居民均是自己的历史文化的产物,人类不同的群体有理由使自己成为自身历史的主体,因为他们可以找到这样做的理由和方式。

三、离散群体——海门人的集体记忆

希腊文"离散"(diaspora)与英文 displaced 之寓意联系,源于学界对于20世纪犹太民族流落世界各地、与家园记忆与情结割舍不断的乡愁文化的一种表述。如今,全球化视野下的"离散群体",则泛指那些基于多样性原因,主动或被动地背井离乡,或个体或祖辈生活在家乡之外,却又不能隔断家园与乡愁纽带的一种移民现象。笔者视域下,长江下游河口段历史形成的江南移民跨江北上,以及崇、海、启、通等亚吴语地带所形成的海门山歌及其展衍活动,就其社会发生源与认知维度而言,总体上与这一意义上的集体记忆与身份认同相关联。

(一)沙地人的"江口情结"

历时地看,从唐代诗人李益《送人南归》的"无奈孤舟夕,山歌闻竹枝",白居易《琵琶行》的"岂无山歌与村笛?呕哑嘲哳难为听",到明嘉靖《海门县志》"山歌悠咽闻清昼,芦笛高低吹暮烟",再到清光绪《海门厅志》"万

籁无声孤月悬,垄畔时时赛俚曲"等,相关文献无不从地理环境、俚俗文化的历史渊源与流传背景,折射出海门山歌形成与流传较早的乡俗民情和历史影响,以及世代移民及其后裔兼收并蓄的集体记忆与"身份符号"。

20世纪以来,这一带沙地人的集体记忆及其"江口情结",可追溯至《江口情歌集》[①](管剑阁、丁仲皋),其是记录海门、启东一带民俗背景、方言元素与民间歌谣相互对应、相互参照的一部珍贵文献。

管剑阁原名管思九,1911年出生于海门三和镇,1930年考入上海大夏大学。他在北京大学校长蔡元培等人有关民间歌谣研究倡导下,受顾颉刚《吴歌甲集》等影响,在业师吴泽霖的指导下,与同学丁仲皋(启东人)分工合作,在家乡的田头村坊访遍山歌手及相关民间艺人,于千余首民歌中精选了近百首山歌辑录出版,该歌集由吴泽霖作序,赵元任订音正字。前者在序中指出,歌集所及民谣、情歌、风俗等内容,足以体现编者将民歌采集与国家命运联系起来,其思想与观念十分难能可贵。对于为何将该歌集命名为"江口情歌集",笔者认为,以"江口"作为歌集的"地理"定语,主要在于"表明江南移民的线索地与长江口"(长江下游河口段)南北岸民歌文化相联系这一既有现实。此外,就笔者研究视域下长江下游河口段民歌传播的历史规律而言,流传于这一带南岸的江南山歌与北岸的海门山歌,在音乐形态等方面既相互联系,又尚存一些区别。简言之,其特征与规律诚如后人所评价:海启一带虽接近江南,但海门山歌的纤巧浮华成分很少,其"呒郎呒姐勿成歌"的乡野之情与质朴清丽的歌谣性格,恰恰就是编者期望表达的长江河口段北岸一带沙地人沿自身历史足迹一路走来的情爱之歌的真实反映之一。《江口情歌集》以所辑题材折射江口一带沙地人山野劳动生活场合的自然环境与生活习俗,既是编者从历史视角描述这一代移民和原住民聚居地从"多维共生"至"自成一体"的文化切入点之一,也是编者以此地山歌的"胸襟开阔"和"无拘无束"展现这一方水土所养育的沙地人祖辈相伴的民间音乐的"原生态"的需要。其所辑山歌共计99首,"情歌"题材的内容与类别大致可划分为以下三种。

① 管思九,丁仲皋. 江口情歌集[M]. 上海:大夏大学丛刊社,1935.

（1）相思眷念

如"结识私情隔一块田""结识私情隔一条江""结识私情隔一条浜""结识私情里恩亲里亲""结识私情南头南海海南仓""结识私情东海东头东海东""约郎约在灶口头""约郎约在屋檐头""约郎约在宅外头""小阿姐妮细小蚂蚁腰"等。

（2）情景描绘

如"西太湖里一盏菊花灯""小阿姐妮着著红裤子白合档""姐妮跑出路来像搓纤里来""姐勒南园窗外织白绫""姐勒园里摘青梅""姐勒园里摘菜心""姐勒园里拔蒜苗""姐勒园里绣花鞋""我唱山歌随口开""搭奴奴手倒软绵绵""小阿姐妮勒东南宅角拔柴烧""日落西山暗沉沉"等。

（3）插科讥讽

如"隔沟看见野花红""隔沟看见一只花野鸡""恩爱私情讲啥钱""一位姐妮结识两个郎""结识私情要结识小娘心""结识私情勿曾相打相骂开""小姐脚小轿子来扛""姐勒床上忽呼呼""银壶瓶筛酒爱吃双""三月里桃花开罢杨柳青"等。

值得注意的是，《江口情歌集》的选题、编排等，并非基于一般的情歌罗列与陈述，而是如同该歌集编者管剑阁、丁仲皋的指导老师所说，从一开始就是以"明了中国社会的结构、变迁和动向"，将"民歌采集与国家命运联系在一起"为立意。其相关采集、编排立场和文化视野；亦如丁仲皋所说，从自然地理来讲，本集所录歌谣，当然是江北之歌，但在歌词的语调上、性格上，有很多江南痕迹……海门和启东都是近世江海冲击形成的新土壤。涨潮的时候，一望蔓草，为鸟兽所栖止。而有一部分崇明、太仓的居民，丢失了故土的安适，相率到新土壤，开辟草莱，经营住下，启东和海门最初都属太仓和崇明管辖（启东于1918年方从崇明分出）。启海的语言，差不多和崇明完全相同，这大概因为崇明人多是来自句容的移民，而启海人则又是崇太嘉等移民的混合。启海的风尚虽接近江南，但纤巧浮华的成分很少。长江下游河口段北岸一带沙地人聚居地的快速形成与发展，客观上为崇、海、启、通一带外来移民与当地原住民在生息繁衍、相互融合等方面提供了新的物质条件和生存环境。除了《江口情歌集》所记述的种种生活场景之外，这一带沙地人的集体记忆，还可以从百余年前张謇在通州、海门、上海，以及黄海北岸一带兴办实业的历史影响中，得到更多验证。

作为常熟移民迁居江口北岸的后裔之一、出身于海门常乐镇的清末状元张謇，是我国近代史上著名的实业家、教育家、金融家、慈善家、政治家和杰出的盐政、水利与交通行业的大家。1895年，时任通海团练总理的张謇在为两江总督张之洞拟就的《吁请修备储才折》中指出：人皆知外洋各国之强由于兵，而不知外洋之强由于学。夫立国出于人才，人才出于学，此古今中外不易之理。进而提出了"实业、教育为国家的富强之本"的口号。同年10—11月，张謇联络了广东人潘鹤琴、福建人郭茂芝、浙江人樊时勋及通州人刘一山、沈敬夫、陈楚涛等，开始在长江口南北岸一线按规划运作实体经济。至1908年，张謇先后创办、经营的实体已包括大生纺织公司、广生榨油公司、大达轮船公司、同仁泰盐业公司、阜生染织公司、颐生酿酒公司、复新面粉公司、大聪电话公司等三十余家涉及国计民生的大型企业。1895年，张謇在向张之洞汇报通海团练工作时提到，"通海地区海滨有大片荒滩"，并因之向张之洞建议大力开垦沿海荒滩，发展农牧业生产，得到张之洞的肯定和赞赏。1901年8月，时值大生纺织公司初见成效，张謇联络汤寿潜、郑孝胥、罗振玉等好友共同创办的垦牧公司，在获得清廷商部批准后正式成立并付诸实施，以通海垦牧公司为主导进行黄海北岸沿线沙地开发，进而形成体系性产业链，并吸引了大江南北大量有识之士，以及江口北岸一带崇、海、启居民。

20世纪初，在通海垦牧公司等实体经济推动之下，江口北岸一带沙地人的拓荒垦殖活动，已从海门、启东、吕四一带延展至黄海之滨的大丰、东台、建湖、射阳等地。今黄海北岸沿线一带至崇、海、启、通等地的沙地人后裔，至今仍相当程度地保留着初始的淳朴民风，以及海门山歌传唱在内的诸多生活习惯，这些亦可视为其祖辈相传的"江口情结"记忆。

（二）沙地人的"新大陆"——海门新山歌

文化传播意义上的海门山歌"新大陆"，是海门及其周边（今南通市崇川区、通州区，以及启东、如东、大丰、东台、射阳、建湖等地）"离散人群"及其后裔基于亚吴语地带地理环境变迁，以及长江下游河口段北岸现代沙地人身份认同感、文化归属感等综合因素下，设计和归纳的一种乡土观念和社会元素。新中国成立以来，其社会维度与传播方式，催生和促进了主流文化、区域文化交叉影响下，融南北方民歌于一体，时代性和时尚性等兼具的海门新山歌之创作观念、表演方式的形成与发展。

1958年，海门县举办民间文艺会演，所有节目中仅山歌手就来了近300人。

1962年，当地文化部门通过民间文学收集整理，陆续整理编印了部分《海门山歌》曲集，由此进一步推广和普及了海门山歌的传唱，并使海门山歌传唱与文艺演出活动相结合，成为反映当地现实生活的重要艺术形式之一，其影响逐渐扩大到长江三角洲一线。据调查和统计，姜庭湘、顾玉思、赵树勋、郁再相、周三姐、王爱琳、宋成礼、管金海、张志明、朱庙根、杨汉祥、赵有新、黄耀贤、黄秀华、李大龙、张淑兰、崔立民等300余位山歌手，均为20世纪50—80年代当地人家喻户晓的知名歌手。

20世纪70—80年代，海门文化馆根据上级有关部门进一步搜集整理民间音乐的统一部署，组织梁学平、陈卫平、崔立民等人对海门地区民歌进行系统性采集与整理，于1979年编印了《海门民歌选》（部分内容入选《南通地区民歌集》《江苏民歌选》《中国民间歌曲集成》）；1987年出版的《海门山歌选》，则以更加多样化的沙地人题材和生活品格，反映出这一方水土所构建和滋润的沙地人社会结构；2006年，海门山歌被江苏省政府列为首批非物质文化遗产保护名录，2008年，经国务院批准，海门山歌被列入第二批国家级非物质文化遗产目录；2018年，海门山歌手宋卫香获第五批国家级非遗代表性传承人称号。值得注意的是，自1985年海门县主办首届"海门山歌会唱"以来，以相关主题为契机的大型海门山歌会演已持续了6届。这一方水土汇聚而来的沙地人情结，通过历史与现实交相辉映的主流文化和区域文化，记录了海门南部沙地独特地理环境、移民结构的传统生活特点。20世纪以来，在相关地区社会文化变迁、民风习俗演变等多样性影响下，当地人在自身民歌文化宗源交错的历史背景下通过音乐语言的互相渗透、互相促进，构建和凸显以海门山歌创作表演为时代标志的新生代海门山歌人形象而努力。海门山歌通过历时与共时条件的交叉共融，从方言习俗与民歌俚调等多方面，为后代凝聚和传递沙地人身份元素和社会文化的历史情结与现实影响。其间，梁学平、崔立民、邹仁岳、陆汝江、韦树森、李翔、钱梅、沈裕辉、姜国华、何惠石、周士林、张建新、庄子良、张垣、王美萍、俞仁礼、冯军、徐环宙等所作歌词，以及高扬、盛永康、陈卫平、龙飞、汤炳书、刘森才、周一新、瞿文广、刘国基、黎立、杜庆红、周耀斌、龚正新、郁雷、王文兴、江树忠、卞瑞娟等所谱曲调（编曲）的大量山歌体裁作品，均从不同主题思想和生活景观，讴歌和凸显了这一时期沙地人特有的家乡情怀和社会风尚。

海门一带沙地人的"新山歌"具有多样性创作特征。就体裁种类而言，"新

山歌"总体上保留了江南水乡山歌直达、顺畅的音乐语言特征,以及开门见山、不迂回和不假设等手法,以简练精致的旋法及音乐特质,体现出与主题紧密关联的组织形态与运动规律。

 谱例14旋法基础来自江南的山歌调,六声音阶羽(D)调式,核心音调分别为D—F—G—A—C—E。即兴自由、张弛有度的旋律,在级进、跳进(最宽至十度音域)中时而密集紧凑,时而开放舒展。曲调旋法或凝聚成真挚而又含蓄的中低音区,或将生动有趣的元素放飞于高亢热情的高音区(最高音为f^2),加上"海门山歌交关多来末交关多哎,只只山歌哟多红火哎"等直率坦诚、真情描述的歌词表达,使得该曲区别于传统民歌,其自然音区平铺直叙的创作特征跃然而出。

 歌词生动、内容多样,凸显旋律性格变化、主题形象对比等,成为"新山歌"创作表演的又一特色。例如,谱例8以亚吴语地带方言为发声基础,通过陈述句、感叹句及"虚字""衬字"相结合等方式,生动而又巧妙地将"乡音一转而即合昆调者,惟姑苏一郡"之由来,与"新山歌"旋法紧密关联。

谱例14

我就是爱唱棉山歌

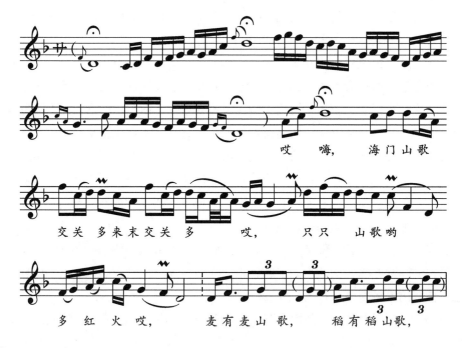

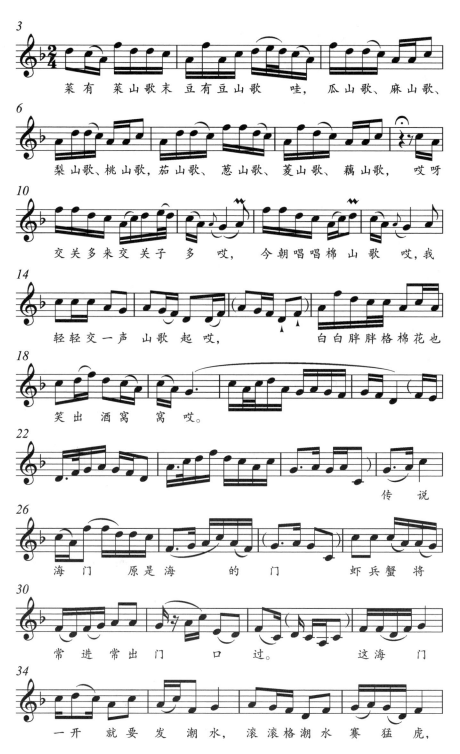

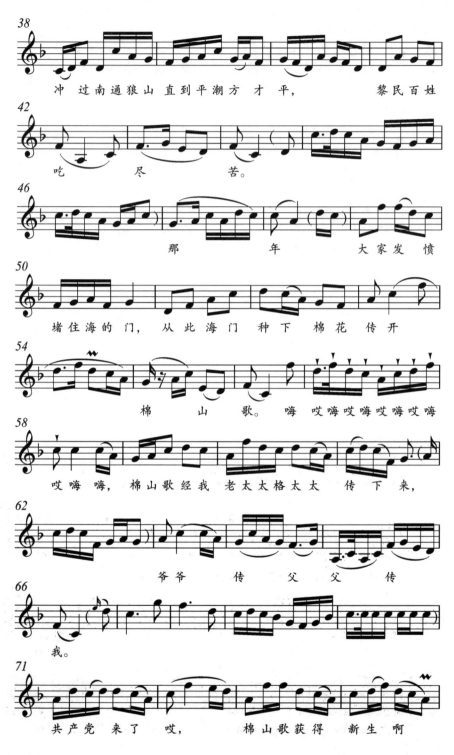

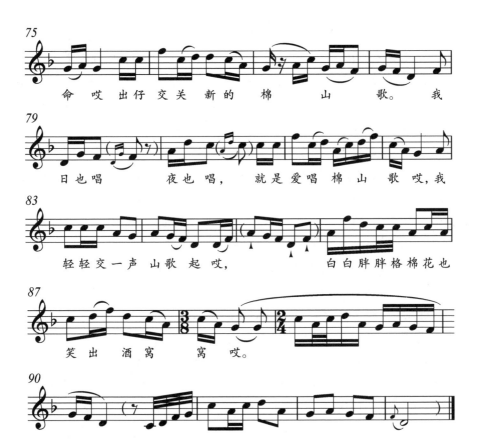

较之传统海门山歌多以单一节奏（或相近节拍）承载"抒情性""叙事性"内容，"新山歌"采用创作（改编）的作品，多将速度变化和对比等，作为贴近和刻画主题思想、音乐形象的一种手法，使其更加贴近时代脉搏，具有多样性社会风尚与生活气息。例如，《只因为心中有了伊》（陆汝江词、崔立民曲）、《小夫妻一配做人家》（梁学平词、汤炳书曲）、《声声山歌颂家乡》（邹仁岳词、瞿文广曲）、《砺蚜山传说》（龚正新词曲）、《想起老家布机声》（邹仁岳词、汤炳书曲）、《海门腌齑汤》（姜国华词、周耀斌曲）等。

以舞台表演、乐队伴奏及舞美灯光音响等结合多样化"润声"与"腔音"，形塑一种都市化艺术形式，是"新山歌"依托海门及其周边地区亚吴语地带社会环境及突出的艺术成果，逐步进入主流文化与区域文化交叉而又交融的新阶段的又一特征。从1953年海门举行全县民间文艺会演至1985年始的海门山歌会唱（前后共计6届），以及世纪之交，《声声山歌颂家乡》获首届江苏·中

国民间艺术节"民歌民舞民乐"大赛银奖（2002年），《江风海韵东洲美》（李翔词，杜庆洪、宋卫香曲）获江苏省"五星工程奖"银奖（2003年），《打工妹》《迷人的海门》获中国群众文化学会举办的创作歌曲大赛金奖（2005—2006），《小阿姐看中摇船郎》（梁学平改词、陈卫平曲）、《海门山歌交关多》（梁学平词、陈卫平曲）、《江海对歌》（邹仁岳词、汤炳书曲）、《站在桥上看风景》（卞之琳词、吴小平曲）、《海门特产》（邹仁岳词、汤炳书曲）、《海门地界四只角》（邹仁岳词、严荣曲）、《走南闯北海门人》（邹仁岳词、周一新曲），以及海门山歌音乐剧《草莓红了》（黎立策划与作曲、邹仁岳词）等，更是不同程度结合现代舞台表演程式与艺术特征，将悠久的吴歌元素与浓郁的丝竹乐融入江南风情之中。较之六朝以来江南"徒歌"的"行歌樵互答"，已然具有另一番"山歌悠咽闻清昼，芦笛高低吹暮烟"的美感。

可见，作为对笔者视域下"离散人群"的历史传承、移民文化和现实需要的一种综合性社会文化的反映，海门山歌及其所承载的沙地人集体记忆，不仅体现了现实中长江下游河口段北岸移民群体及其后裔的"乡愁"等情感元素，而且折射出全球化背景下，伴随移民人口、文化结构等不断变迁，人们通过各种社会机缘与族群规律，不断穿梭于社会主流与边缘之间，并在持续深耕本我、他我等各种传统与现代文化土壤的同时，探索和守望自身集体记忆、文化身份、社会价值等各种努力。正如社会学家所说，文化的一贯性与延续性具有一种"意义共享的共同体"特征，即文化成分之间的内在相容程度取决于"一群人对另一群人的观念的社会影响程度"。换言之，由于文化的分层与系统性的归属与差异，不同社会文化条件之下的族群与社区活动，基于社会观念、习俗和审美需要，面对某些文化张力或冲突，或选择集群式扎根方式，或趋向于离群性边缘存在，均可理解为"文化认同"中的一种"竞争性协调与提升"。

结　语

就本书研究而言，中国南北方地理环境的差异和历代政权更迭、疆域变化所导致的多样性社会文化关系，对于江南文化的形成、发展及传播等，具有历史和现实条件下的多维度影响，上述"飞地文化"及其部分案例选点，正是这一背景之下的产物。

作为江南文化跨江北上的一个重要分支，海门山歌及其展衍虽起于长江下游河口段北岸部分吴语系移民的不同社会行为与文化样式，但其历史与现实

的源头则可上溯至六朝以来历经淘洗的江南文化遗产，以及"六朝四学"历史返照的"子夜吴歌"及其多样性人文景观。就此而言，沙地人的"田歌叙事"，从口头形成和口头传播的"南蛮缺舌之音"发展为近现代行政区划更迭与重合下的海门山歌，无论是"岂无山歌与村笛？呕哑嘲哳难为听"，还是"山歌悠咽闻清昼，芦笛高低吹暮烟"等，无不从地理环境和俚俗文化的历史渊源与流传背景下，折射出这一民歌类型形成与流传的乡俗民情。

管剑阁、丁仲皋所编《江口情歌集》距今已近百年，"田歌叙事"记录的沙地人伴随沧海桑田而矢口寄兴、曼声吟唱，早已汇入海门一带亚吴语群体的"新山歌"之中。如今，作为这一基础之上衍生的一张地方名片，海门山歌及其多样性艺术展衍探索与实践，不仅进一步折射出这一带居民通过共同奋斗拓展生活空间、持续融入江海平原之四方先民大家庭的集体记忆和文化理想，而且反映了长江下游河口段南北岸居民共享吴地资源、共同传承和发展长江下游河口段两岸民歌文化的历史和现实场景。

与此同时，我们也应看到，由于多种原因，作为吴越文化和江淮文化长期碰撞、兼容并蓄的一种区域性民歌类别，以及作为不同历时条件下，海门、通东、吕四，以及南通地区原住民来自四面八方（包括中原、荆楚、齐鲁等地）而形成的"五方杂居"方言岛（不同分支）文化产物，面对丰富多彩、争奇斗艳的海门"新山歌"，如何恰当判断与评价该类别与"传统海门山歌"的关系，如何把握受众审美范畴的集体记忆维度等，其内涵和外延，在相关领域迄今尚未形成共识，所谓"江南民歌江北说"，"江海文化"与"海派文化"之关联性等，仍处于进一步考证和探索之中。

可以肯定，无论是前期自各地迁徙至海门一带的通东人，抑或是后来跨江北上的沙地人等，人们通过海门山歌之社会发生源与认同维度融汇于江海平原的历史与现实，早已殊途同归、难分伯仲。作为特定"离散群体"及其历史延伸的一种"飞地文化"，海门山歌及其展衍带给我们的启示，正是源于此。

主要参考文献：

1. 费孝通.中华民族多元一体格局[M].北京：中央民族大学出版社，2018.

2. 中国大百科全书总编辑委员会《中国地理》编辑委员会，中国大百科全书出版社编辑部.中国大百科全书：中国地理[M].北京：中国大百科出版社，

1993.

3. 曹树基. 中国移民史：第五卷[M]. 葛剑雄，编. 福州：福建人民出版社，1997.

4. 赵尔巽，等. 清史稿[M]. 北京：中华书局，1998.

5. 周秦. 苏州昆曲[M]. 苏州：苏州大学出版社，2004.

6. 江苏省海门市文化广电新闻出版局. 海门文化大观：海门山歌卷[M]. 南京：江苏人民出版社，2016.

（原文刊载于《南京艺术学院学报（音乐与表演）》2021年第4期，略有改动）

论海门山歌剧音乐唱腔的发生与发展

汤炳书

一、源流与沿革

海门山歌的本体渊源,可以上溯至江南吴歌的流布与分支。作为一种外来民间文化,清代中叶后,来自太仓、句容等地的移民,跨江北上并在海门拓植开荒的同时,已经将其大量曲调和民谣俚语带到了这个夹江临海的粮棉之乡。经这一带先民世代口头传唱,并与当地人民风习俗长期融合,至清末民初,这些清新优美的民歌已然发展成为这一带人喜闻乐见、家喻户晓的海门山歌。

今海门一带流行的海门山歌,主要分为两种类型:一是"即兴山歌",传统的"即兴山歌"多在田间劳动之余,由人们随口编成,歌词包括四句、六句、八句等,如《西北天乌云独脚撑跳》《东南风爽急悠悠》等。二是"叙事山歌",这类山歌的歌词自十多句、几十句至数百句不等,如传统叙事山歌《花子街》《魏二郎》等。这类山歌中的系列山歌,在人物、情节上既互相连贯,又可独立成篇,如《红娘子》等。海门山歌,以反映男女爱情生活的题材为最多,如《小阿姐看中摇船郎》《情郎山歌》等,有"呒郎呒姐不成歌"之说;也有反映农民生活的艰辛,表现农民对地主剥削的愤恨的题材,如《长工苦》《望望日头望望天》;还有些山歌插科逗趣或打情骂俏,纯属消遣而唱的。

新中国成立后,长江南北岸人们的业余文艺演出十分活跃,许多优美动听、丰富多彩的新山歌应运而生,这些新山歌真实而又生动地反映了人民群众的幸福生活,反映了男女青年的劳动和爱情,有力抨击了邪恶势力,歌颂了真善美。20世纪50年代,海门茅家镇的陆行白、俞适等以叙事山歌《摇船郎》为基础,整理、创作的传统海门山歌剧《淘米记》受到当地人的热烈欢迎。此后,《淘米记》在多次参加南通地区和江苏省的民歌与戏曲会演的基础上,于1956年又参加了全国首届民间业余文艺会演,相关演员受到中央领导的亲切接见并合影留念。1958年8月,海门县正式成立了专业文艺表演团体——海门山歌剧团,

该团成为参与这一时期我国专业化、正规化"剧场艺术"建设的成员之一。从此，经过剧团全体演职人员的共同努力，海门山歌剧剧目、舞台程式、戏曲音乐创作等，逐渐汇聚并形成了一种崭新的剧种范式，以自身年轻的蓬勃朝气和艺术魅力，活跃于江海之滨各个舞台之上。数十年来，海门山歌剧团原创、改编和移植了200多个剧目，剧团长年累月深入基层演出，很多剧目、唱腔、人物等已在当地人心中深深扎根。

二、山歌调与对花调等

海门山歌起源于江南移民劳动生活，与海门一带先民的民间歌谣、小调、号子、说唱等相通相融，伴随海门山歌剧剧种形成与发展起来的戏曲音乐，曲调优美朴实，清新流畅，乡土气息浓郁，常用曲调达60余首。其中，山歌调、对花调为基本调，前者通常以羽调式为主，后者多为徵调式。

半个多世纪以来，在海门山歌剧舞台音乐探索与实践中，以山歌调、对花调为主体形成的对比性唱腔结构，主要包括板腔体、联曲体两种结构。其中，山歌调为主的板式包括慢板、中板、清板、流水板、联板、紧板、叠字板、快拉慢唱等八种板式；以对花调为主的板式包括慢板、中板、清板、宽板、云水板、简板等六种板式。与此同时，在人物、情节等具体处理方面，上述两种曲调的实际运行，还时常吸收这一带乡土小调、说唱音乐等元素，对角色唱腔、音乐渲染等的抒情或叙事进行必要的点缀与烘托。如"月月节"这一曲调感情充沛、意境深远，用于人物间热烈交流或欢快的载歌载舞场景最为适宜；"小郎依儿来"节奏活跃，富有弹性；"香袋调"旋律优美，朗朗上口；"佛祈调"灵活多变，不限歌词字数，可长可短，可紧可慢，善于表达起伏跌宕、欢乐愉快的心情；"打樱桃调""五更鼓儿调"擅长表现男女对歌、抒发情爱；另有"牌经调""采仙桃调"等旋律曼声轻盈、蜻蜓点水，适于表现不同人物性格间的对比。

海门山歌剧的声腔，均由五声音阶构成，有时加进"清角""变徵""变宫"音；旋法特点除级进外，最有特色的是四度、五度、小六度、小七度的跳进（mi—la；la—mi；mi—do^1；la—sol^1等）。通常，由于羽音在调式中十分突出，海门山歌剧的音乐和唱腔形成格外清新婉丽的韵味和风格，其多样性润腔方法常常紧密结合衬词（字）运用，如"嗳、嘴、喷、呀、啊、洛、咿呀呀得喂"等，使得演员的声腔表现格外缠绵婉转、富有魅力。

海门山歌剧乐队编制包括主奏乐器、基本乐器、色彩乐器三个部分。前者如主胡、笛子、琵琶；中者如扬琴、大提琴、三弦、笙、中胡等；后者分别

为唢呐、小提琴、西洋木管、电子琴等。其中，在常用曲牌综合使用时，海门锣鼓既能彰显地方特色，又能与戏曲锣鼓紧密交织，是一种具有融合作用并且"乐种"特征鲜明的音乐手段。

三、声腔衍展

从传统小戏《淘米记》问世到大型现代戏《青龙角》的成功上演，海门山歌剧唱腔（音乐）创作历经三十六年之久，其过程与经验，值得回顾与总结。

作为一种由民间山歌形成与发展起来的戏曲音乐，海门山歌剧以山歌调、对花调等"华丽转身"，见证和参与了海门山歌由乡野田歌蜕变为一个戏曲舞台剧种的复杂过程，可以说，海门山歌由此开启了自身"本质性"转型，进入了一个崭新的历史时期。然而，我们同样应当看到，来自乡野的田歌可以随口而唱，即兴发挥，不用伴奏，不受任何约束，可长可短，可慢可快，不拘于形式；而作为舞台综合表演艺术的戏曲音乐，不仅要以逻辑严密、分工合理的音符组织和唱腔（文武场音乐）塑造、适配各种不同人物形象，揭示其喜、怒、哀、乐的复杂心理，同时还要与其他艺术手段密切配合，构成戏曲舞台表演的整体艺术大厦，这就需要创作和表演人员在剧目创作中遵循唱腔结构、板式变化的基本规律，循序渐进、各司其职而又配合默契地完成各自的工作。

就此而言，《淘米记》虽然为海门山歌剧开创了一个新剧种的序幕，其唱段也以山歌调、对花调为基础，相关唱词名为四句头、六句头、八句头不等，但说到底，其主题仅是上下两句旋律，中间有些说唱，近乎念白，且都是自由节奏，无板无眼，只能表演一些生活小戏或小型表演唱，仅仅采用这些素材演出大戏，并塑造众多人物形象、推进剧情发展，效果如何呢？结论肯定是曲调单调贫乏，重复寡味，节奏松弛拖沓，唱腔平淡缓慢，传统小戏中"丑角"那些"油腔滑调"的唱腔，套用到一些现代英雄人物的情感抒发上，必然显得不伦不类，使人啼笑皆非。所以说，一场戏没有完整的音乐结构，或是在音乐形象设计上没有恰如其分的人物形象刻画，都会严重影响剧目的舞台艺术效果。随着剧团建设的深入发展，探索如何通过系统性"声腔衍展"，克服一个阶段以来存在的唱腔（音乐）局限性，成为我们亟待解决的挑战性问题。

1964年，海门山歌剧团盛永康对《银花姑娘》进行了山歌调板式（速度）改良，并以此为基础，对相关唱腔做了新的尝试。高扬也为该剧写了多声部男女合唱。所有这些探索和实践，都为以后海门山歌剧的唱腔衍展起到了积极的作用。此后，该剧在江苏省戏曲观摩演出大会上获得了上级领导和同行的一致好评。20世纪70年代，海门山歌剧团移植排演了《红灯记》《智取威虎山》

等六个京剧现代戏,其中,我们在音乐创作中融合了部分京剧音调和板式,同样为本剧种声腔衍展的探索,积累了一定经验。20世纪80年代,陈卫平搜集整理的《小阿姐看中摇船郎》、小戏《俩媳妇》进一步拓展和丰富了旦角和青衣类的声腔衍展,笔者提炼发展的山歌调慢板、快板、叠字板,以及反宫山歌调(运用游移调式和旋宫调式交替进行,使得曲调抒情婉转,清新流畅,容易传唱)等,基本上解决了男女同调异腔、男女分腔等问题。过去,我们曾为解决对花调在男女对唱中避免转调的矛盾,将整个曲调移到上四度去唱,结果很别扭,逐步运用交替调式后,曲调演唱格外自如舒展,达到了新的意境。此外,原对花调本是单段曲式结构,笔者打破原来腔格,发展成多种板式后,不同曲调都能独立组合成套板式,表现力显著加强。

 1993年,《青龙角》作为晋京演出的重点剧目,唱腔(音乐)创作得到了著名作曲家龙飞的亲临指导。创作人员一方面参加剧本修改的讨论,提出唱段设置、唱腔结构、语言特色等设想,另一方面认真分析和掌握本剧种的旋法特点、节奏形态、润腔方法、音乐风格等。创作人员立足音乐布局整体安排,既处理好主人公赵土根的音乐主题和音乐形象,同时也对其他重要角色的唱腔分行当、性格、思想内涵,逐场逐段地研究推敲,理顺主线与分支的关系,通过剧中角色声腔衍展的系统性与个性化的结合,形成较严密的逻辑性和完整性。

 其中,赵土根的唱腔大多以山歌调为基础,通过多种板式变化,调动一切手段,运用独唱、帮唱、重唱、伴唱等各种形式,深化戏剧主题思想,推进戏剧矛盾冲突。特别在赵土根两段长唱腔结束时,帮唱突然移到上四度宫调系统,使得人物内心活动得到充分揭示,音乐给人以强有力的感受。我们运用了"山歌剧"散板、紧板、清板、慢中板、快板、叠字板、宽板等组合成套板式,改变节奏形态,加进大跳音程,使得整个旋律运动线条富有动力,激动人心,采取快慢结合、紧松对比的方法。散板激昂慷慨,清板娓娓诉说,快板不断推进,叠字板一气呵成,形成异军突起的强烈气氛。最后两句的帮唱,从羽调式的山歌调转到徵调式的对花调上去,给人以耳目一新之感,以不同色彩的对比,求得乐思和声腔衍展的更大对比。

 对于其他重要角色的唱腔,则运用了对花调和部分小调以及反宫山歌调,以调式调性的对比,达到烘托主人公性格特征的目的。这样使得整个音乐唱腔既有浓郁的地方风格,又有时代气息和强烈的艺术感染力。

结　语

笔者在长期的实践和研究中深深体会到，创作一个戏曲剧目的音乐，犹如写一部歌剧，要有新颖而又系统性的艺术定位。即使原来比较好的唱腔也只能借鉴，不能重复运用。道理很简单，因为每个戏的历史背景、故事情节、人物设置、所发生的事件不同。具体地讲，没有一段唱词是相同的。唱词的句式不同、音节不同、平仄不同、情绪不同，高潮与一般情节的处理不同，每个戏的风格样式也不同。笔者写了一百多部戏的音乐，没有一段曲子可以重复运用，并以此而感到满意。

笔者认为，一个剧种的发展史，也是一部音乐发展史。因为一个剧种的产生和风格的形成，源流沿革如何，都摆脱不了这条规律：不管何种剧种，何种题材的戏，观众看了真正能够记忆的是优美的唱腔。京剧现代戏、歌剧《红梅赞》《洪湖水浪打浪》的唱腔广泛传唱均是如此。

笔者与其他同仁一起在这块天地里耕耘了三十多年，有失败的苦恼，也有成功的喜悦；有无情的否定，也有真诚的赞扬。不管如何，能为一个新剧种的音乐建设奋斗终身，这是我的荣章和归宿。长期实践中，笔者深深感到，剧种音乐建设是个系统工程，比如声腔方面，旋律衍展、板式变化、男女分腔、行当分腔、同调异腔、润腔方法、演唱技巧等；器乐方面，主奏乐器的确定，主奏组的形成，基本乐器的选择，色彩乐器的引进，器乐曲牌、锣鼓点子、伴奏技巧与方法，乐队与演员的关系等一系列问题都必须从理论到实践，一个一个认真地去解决，这样才能使一个剧种的音乐创作，向着科学化、专业化的方向发展，从而使自身艺术之树长青，永远焕发青春的活力。

（本文根据1994年新创剧种音乐创作讨论会发言整理）

作者简介：

汤炳书，海门山歌（剧）作曲家，原海门山歌剧团副团长。

音乐文化诗学视角下
海门山歌的发展及文化意义阐释

赵 凌

海门地处长江入海口北岸，古称"东布洲"，素有"江海门户"之称。海门一带由于地理形态和历史沿革的原因，基本以东西走向的海界河为分界线。河之北，是与古通州（清代为通州直隶州）相连的内陆——通东地区，该地一直通行通东话（亦称四甲话），当地居民被称为江北人；河之南，多为清代以来涨沙成陆的江南移民及其后裔聚居地，主要通行沙地话。两地居民结构、生活习俗、方言构成各不相同。海门北部的通东地区受江淮文化的影响，语言多为江淮语系的通东话；海门南部的启海地区受江南文化的影响，语言为近似吴语的启海话。南北方言与习俗上的差异造就两地不同的文化，形成两种风格的海门民歌：通东民歌和海门山歌。在海门山歌的研究中，研究者关注到了海门民间歌曲的分类和使用场合等问题，对海门山歌歌词的押韵问题做了分类和探讨，并对海门山歌的音乐本体特征以及传承和发展问题提出了建议。总体来看，虽然海门山歌音乐本体特征的研究已积累较多的学术成果，但是海门山歌赖以生存的社会、文化、历史语境研究方面还需要更为细致的田野调查和更为详细的个案予以支撑。

杨民康提出音乐民族志理论范式中存在"观念、学统、一般方法"三层次构成的塔状结构，在音乐民族志学科理论范式的塔状整合与个体运用中，对C.西格、梅里亚姆、赖斯、沈洽、曹本冶、洛秦提出的理论框架从观念层、学统层、方法层予以阐释。[①] 从音乐民族志研究的个体运用来看，上述理论范式在认识音乐本身以及一般规律的探究方面起到了推进作用，其共同点都是建立在音乐与社会、历史、文化等之间的关系这样一个更为广泛的研究视角之中。海门山歌在经由政府及文艺工作者的打造到获得多项省市会演大奖之前是处于

① 杨民康. 论音乐民族志理论范式的塔层结构及其应用特征 [J]. 音乐艺术（上海音乐学院学报），2010（1）：125-137.

原生态的生长环境中的；在海门山歌发展到海门山歌剧的时间段，海门山歌处于"局外人"解构并建构的过程之中；在海门山歌发展到海门山歌剧之后，海门山歌处于"局内人"主动重构的过程中。海门山歌从原生态到解构、建构并重构的过程中，产生了一系列与海门山歌相关的"（乐）人及其事（乐）"，涉及地方政府组织相关人员对海门山歌的采风与创作、海门山歌的表演、海门山歌剧的宣传与经营等事件。鉴于海门山歌所经历的"（乐）人及其事（乐）"，洛秦提出的"音乐文化诗学理论"中"音乐人事与文化关系"的研究模式对海门山歌的发展及文化意义研究具有借鉴作用。

一、海门山歌和山歌剧

海门山歌流传在崇明、启东、海门以及黄海沿岸一带的苏北亚吴语系地区。海门山歌结构形式多样，表现内容丰富。传统海门山歌抒情性题材包括《花望郎》《织白绫》《采桑》《拔蒜苗》《小阿姐看中摇船郎》等；叙事性题材包括《小阿姐智斗花公子》《淘米记》《红娘子》等；在题材内容上，有反映生产劳动的称皮花山歌、削草山歌、挑粪山歌等；还有反映民俗风情的对花调、香袋调、牌经调、佛祈调等。传统海门山歌的演唱形式不拘一格，演唱时空自由，是劳动人民抒发情感的重要途径。

1953年11月，海门县举办民间文艺会演，来自中兴镇业余剧团的山歌手赵树勋演唱了叙事山歌《摇船郎》并获得一致好评，这是海门山歌第一次走上舞台。此后，时任三厂区文化站长的陆行白将叙事山歌《摇船郎》改编成第一个山歌小戏《淘米记》，由中兴镇业余剧团首演。1958年，海门山歌小戏《淘米记》（后又改名为《淘米姑娘》）的成功上演，标志这一源自海门山歌，并长期与苏昆、苏滩等传统元素密切联系的地方剧种已经进入一个崭新的发展阶段。《淘米姑娘》的故事内容来自长篇叙事山歌《摇船郎》，其唱腔则以传统山歌调、对花调的旋律音调为基础，利用加花、减缩等手法，形成各种不同的板式。同时，唱腔中又引进邻近地区的民歌小曲及一些戏曲唱腔如高拨子等。作曲家在引进传统山歌调时，将山歌调自由无拘束的节拍节奏形式进行规整，在原有曲调基础上适当增加旋律片段，在主要唱腔之间增加连接乐段或乐句，乐队伴奏并不全程跟随唱腔，而是在特定的字词处插入，突出山歌剧的主要唱腔特色。

半个多世纪以来，由海门山歌剧团创作表演的各类大小剧目已达200余个，其中，不仅有根据民间山歌题材改编的传统剧目，如《淘米记》《采桃》《俩

媳妇》等;还包括大量直接来源于现实生活的原创现代戏,如《银花姑娘》《临海风云》《青龙角》《献给妈妈的歌》《书记大哥》等。

二、海门民歌的发展:音乐人事与文化关系

洛秦指出:"'诗学'为音乐文化写作提供了一个原则,即对那些具有普遍意义的典型人物和事件按照其存在的可能及必然的规律进行思考、叙事和阐释。简而言之,音乐文化诗学呈现的是音乐的文化思考、人事叙事、意义阐释的学理路径。""音乐文化诗学中的'音乐人事',即乐人及其乐事。它所涉及的文化包含三层含义:1)'宏观层'——历史场域,其不仅是'历史过程',而且也是'历史本身'的客观存在,它是音乐人事与文化关系的重要时空力量;2)'中观层'——音乐社会,特定历史条件下的特定社会或区域中地理和物质空间及其社会结构关系,其是音乐属性的,由该音乐人事的生存及其文化认同范畴所构成的;3)'微观层'——特定机制,特指直接影响和促成及支撑'音乐人事'的机制,其特征表现为意识形态、支配力量、活动或事件等因素。"[①]洛秦提出的音乐文化诗学理论研究模式,强调历史场域和音乐社会结构是阐述音乐人事的前提条件,音乐事件中的个体选择和社会活动是阐释音乐人事的可能性基础。具体到本文研究对象海门山歌的研究中,与海门民歌有关的历史,我们不仅能在相关志书中寻找到蛛丝马迹,而且海门山歌在得到外来研究者的调查与研究时,与海门山歌相关的事件开始变得清晰可见。换言之,海门山歌的发展也经历着对外来支配力量的适应和主动迎合的过程。鉴于海门山歌的上述特点,在运用音乐文化诗学理论研究模式对海门山歌进行阐释时,"宏观层"——历史场域部分主要涉及海门山歌的客观存在;"中观层"——音乐社会部分主要涉及海门山歌对主流文化的认同;"微观层"——特定机制部分涉及海门山歌受到主流文化价值的支配。

1.历史场域:海门民歌的客观存在

海门山歌源远流长。与海门山歌直接相关的文献记载有明嘉靖《海门县志》载"山歌悠咽闻清昼,芦笛高低吹暮烟",以及清光绪《海门厅志》载"万籁无声孤月悬,垄畔时时赛俚曲"。与此同时,我们也可以从诗词歌赋中了解海门山歌在历史上的存在状况,如清费廷玩《柳堤莺啭》"河东唱歌河西应,对歌要对十日八夜九黄昏","民俗尽勤稼社稷,往往于月下樵苏行歌互答,以

[①] 洛秦.论音乐文化诗学:一种音乐人事与文化的研究模式及其分析[J].音乐研究,2009(6):20–21.

节其劳",描述了海门乡间盛行的对歌场面;清王玉琏《咏师山》"四郊花柳迷官道,几处弦歌带土风。最是春晴凭眺好,不须买棹到吴中",赞誉源于江南吴歌、带土风的海门山歌堪与以苏州为中心的吴歌媲美。[①] 据钱建明的研究,海门山歌源头可上溯至"子夜吴歌"及其多样性人文景观,将海门山歌的源头纳入吴地民歌范畴,海门山歌的历史则会进入更为广阔的时空线索之中。退而言之,与海门山歌直接相关的地方志书中的相关记载足以证明海门山歌的悠久历史。

海门山歌历史上的厚重积累召唤着不同时期学人的关注。1931年,在上海大夏大学学习的海门文化教育界老前辈管剑阁利用假期与同学丁仲皋对当地民歌进行了收集与整理,采录了大量海门山歌唱词,并精选一百首辑成《江口情歌集》一书;自1953年海门举办民间文艺会演,山歌手赵树勋演唱叙事山歌《摇船郎》,使海门山歌第一次走上舞台,1978年至1982年,海门县文化馆根据全国统一开展民歌收集的部署,组织梁学平、陈卫平、崔立民三人小组对海门民歌进行系统采集、整理,1979年编印了《海门民歌选》(曲谱本),1987年出版《海门山歌选》(唱词本);2003年,海门市文化局、教育局编印了《海门山歌》一书,作为海门市学校素质教育的一部分。

可以说,1953年海门举办民间文艺会演,山歌手赵树勋演唱叙事山歌《摇船郎》,使海门山歌第一次走上舞台之前,海门山歌总体处于一种原生文化环境中,自在、自为地传承与发展着。

2. 音乐社会:海门山歌的辉煌开端及发展

1953年11月,江苏著名戏曲音乐家武俊达先生专程到海门采风,海门县文教局和文化馆专门组织四甲、三厂两区民歌手在四甲礼堂举行民间文艺会演。中兴乡(后并入厂洪乡)著名民歌手陈允时的传人赵树勋一曲《摇船郎》以饶有风趣的情节、朴实优美的唱腔、生动谐谑的对歌博得满堂掌声。武先生深为赞赏,即席笔录成谱。武先生的高度重视和热情赞扬,使中兴乡业余剧团导演秦步青受到启迪。1954年夏,秦步青以幕表戏方式把《摇船郎》山歌改编成民间小戏《淘米姑娘》。原歌中"姐"取名小珍,由中学生朱秀明扮演,将摇船郎升格为小船板主(由秦步青扮演),增强敌对面,使矛盾冲突尖锐化。增添船工老七(由赵树勋扮演),以插科打诨,调节气氛。后

① 夏毅和,马琰.江苏"海门山歌"艺术形态与人文价值探析[J].当代音乐,2018(2):77.

又增添嫂嫂一角（由顾静芳扮演），在唱腔上增添了民间小曲"香袋调""望郎调"（后定名"行路调"）等。

 20世纪60年代初，海门县开展了民歌搜集工作，许多山歌在全县文艺会演中演唱，并发表在《海门文艺》上。70年代，海门山歌的发展进入了全新的历史时期，1978年至1982年，海门县文化馆根据全国统一开展民歌收集的部署，组织梁学平、陈卫平、崔立民三人小组，对海门民歌进行系统采集、整理，1979年编印了《海门民歌选》（曲谱本），不少精品编入《南通地区民歌集》《江苏民歌选》《中国民间歌曲集成》。《小阿姐看中摇船郎》就是其中的代表作。1980年，由崔立民根据海门通东锄草山歌编创的山歌新作《八月桂花喷盆香》，由上海电视台向全国播映。1987年，海门又出版了《海门山歌选》（唱词本）。随着社会生活的变化和改革开放的深入，山歌融入时代的旋律中，涌现了大量山歌作品，如《欢迎你到这里来》（李翔词、崔立民曲），这是一首以流行于海门的民间乐曲为素材而创作的抒情歌曲，旋律甜心润口，清雅流畅，歌中赞美了家乡的美好风光，又表达了"大海之门八方开，欢迎五洲朋友到海门来"的深情厚谊。还有一首汤炳书作曲的《江海对歌》，此曲运用南部沙地的山歌调作为素材，并把劳动号子和山歌曲调有机糅合在一起，号子音调高亢挺拔，山歌旋律悠扬婉转、甜润柔糯，既有鲜明的地方特色和时代气息，又具有艺术感染力而给人以美的享受。这些新作品借助现代传媒，将海门山歌制成磁带和MTV，在电台、电视台播放。1985年以来，海门举办了六届山歌会唱，培养众多的青少年加入演唱海门山歌的行列，给山歌注入新的活力。同时，海门山歌进校园，成为校园文化和学生素质教育的重要内容，培养学生对非物质文化遗产的认同和尊重，培养他们对民族音乐的兴趣，引领学生学习本土音乐文化，使他们成为传承和传播本地音乐文化主力军和传承国家级非物质文化遗产海门山歌的责任者。①

 上述仅简要列举了海门山歌的重要社会活动，但仍然可以看出海门山歌在这一时间段的迅猛发展趋势，以及由此而取得的成就及社会关注度。海门山歌因此成为海门民间音乐的重要组成部分，陆续得到外来研究者的挖掘与整理。对海门山歌来说，外来力量的刺激使得海门也非常重视自己的民间音乐文化。

① 詹皖. 张謇与南通民间音乐文化[M]. 北京：知识产权出版社，2015：103–104.

3.特定机制:海门山歌的社会适应

随着社会生活方式的改变,很多民间音乐失去了赖以生存的社会环境,从而导致一部分民间音乐难以为继,海门山歌同样也面临着这样的困境。以海门山歌中的长篇叙事山歌的情节内容和旋律音调为基础,将海门山歌发展成为海门山歌小戏和海门山歌剧,这样的一系列变化可视为海门山歌在新的社会生活背景下的一种社会适应行为。

1958年,海门山歌小戏《淘米记》的成功上演,标志着这一源自海门山歌并长期与苏昆、苏滩等传统戏曲密切联系的地方剧种已经进入一个崭新的发展阶段。半个多世纪以来,由海门山歌剧院创作表演的各类大小剧目已达200余个,其中,不仅有根据民间山歌题材改编的传统剧目(如《淘米记》《采桃》《俩媳妇》等),还包括大量直接来源于现实生活的原创现代戏(如《银花姑娘》《临海风云》《青龙角》《献给妈妈的歌》《书记大哥》等)。由于各种剧目的题材风格、音乐创作、表演模式既贴近基层生活,又具有较鲜明的时代特征,该剧种已然成为长江以北吴地方言区域家喻户晓、颇具"江海风情"的一道地方文化景观。典型剧目有结合群众路线教育创作排演的原创大型山歌剧《亲人》,有反映最美乡村教师先进事迹的校园山歌剧《乡村教师》,有老百姓喜闻乐见的山歌小戏《母子情》《同心曲》《家风》等,这些剧目的上演宣传了社会正面典型,推动了社会文明,为海门文化繁荣增加了浓墨重彩的一笔。据统计,2014年海门山歌艺术剧院完成各类演出240多场;2016年,海门山歌艺术剧院完成"送戏下基层"演出100多场,其中海门山歌艺术剧院完成"送戏进校园"演出80多场。

至此,海门山歌的演唱时空开始突破传统农村社会生活环境的限制,从民间歌曲发展成为舞台艺术。特定场合演唱的传统山歌旋律音调突破环境的束缚,甚至突破旋律音调本身的束缚,以艺术化的方式向外界展现海门山歌的魅力。传统海门山歌也因其持续时间长、旋律音调重复、结构形式单一而较少出现于现实生活当中。

三、海门山歌的传承:文化意义阐释

洛秦提出"文化避难""文化传播""文化认同"三个概念,用来讨论上海俄侨"音乐飞地"与中国文化交往中,其作用的发生、存在的可能和必然。[①]

① 洛秦.音乐文化诗学视角中的历史研究与民族志方法:20世纪三四十年代上海俄侨"音乐飞地"的历史叙事及其文化意义阐释[J].音乐艺术(上海音乐学院学报),2010(1):52–71.

海门山歌的发展处境是各民族民歌在现代社会所面临的现实状况的一个缩影，其音乐文化发展存在一个社会适应问题。因此，下文将从"文化适应""文化传播""文化认同"三个方面对海门山歌的音乐文化传承进行论述。

1. 文化适应

安东尼·吉登斯在《失控的世界：全球化如何重塑我们的生活》一书中说道："传统可能完全以一种非传统的方式而受到保护，而且这种非传统的方式可能就是它的未来。"① 在海门山歌的发展过程中，在原有山歌曲调以及时调小曲的基础上填上符合社会发展和社会现实需求的歌词，以此适应时代发展的需要和当代年轻人的需要。音乐学界提出传统音乐的发展要走一条守正创新的道路，传统音乐如何守正创新成为音乐学界热议的对象。可以看出，以海门山歌旋律音调为基础创作的海门山歌小戏和海门山歌剧，从音乐的角度来看，其保留了海门山歌旋律音调的风格特色，即保留了海门山歌的灵魂和文化基因，而只是在形式上做出改变，海门山歌到海门山歌小戏和海门山歌剧的发展过程，可视为民间山歌音乐文化的创新性发展，是适应社会环境、文化需求、审美取向的结果，走的是一条传统音乐守正创新的道路。

2. 文化传播

任何一个民族的音乐文化都是处于不断变化与发展之中的，海门山歌的传统同样也处于不断地变化与发展之中。随着海门山歌数次外出展演和参赛并屡获大奖，当地文化部门从中看到了政绩；文化工作者从中看到了成就，实现了自身的价值；海门人从中看到了机会，有的海门山歌传承人获得了名分，有的海门山歌传承人获得了收益。总之，在海门山歌的改编与创作过程中，各方力量都看到了海门山歌潜藏的价值。

从音乐学的角度来看，海门山歌的旋律流畅而优美，且富于独特性，海门山歌中不乏音调明亮、轻快、旋律起伏优美的曲调片段。因此，从作曲的角度，将海门山歌中优美、欢快的旋律片段作为创作的素材，局外人听到了独特而又欢快的曲调，局内人听到了具有本区域特色的音调。类似于这种对不同种类海门山歌旋律音调进行组合拼贴的方式，是海门山歌在变化中发展的途径之一。目前来看，在取得一系列成就的背景之下，海门山歌开始受到音乐研究者的关注。虽然研究者对海门山歌的调查与整理还处于起步阶段，海门山歌中的

① 安东尼·吉登斯.失控的世界：全球化如何重塑我们的生活[M].周红云，译.南昌：江西人民出版社，2001：42.

长篇民歌的内容还没有被完整采录和收集整理，长篇叙事山歌音乐部分的原样采录还没有得到音乐研究者的重视，但是研究者们的田野调查与研究是有利于海门山歌的传承与传播的。

3. 文化认同

从1953年海门山歌民歌手赵树勋演唱长篇叙事山歌《摇船郎》，到根据《摇船郎》改编创作的传统山歌剧《淘米记》于2002年参加中国（杭州）"城隍阁杯"民间戏曲折子戏邀请赛获银奖和优秀表演奖（宋卫香主演），至今为止，通过国家级非遗代表性项目海门山歌代表性传承人宋卫香等众多有识之士的共同努力，海门山歌人获得了各种演出及参赛的机会，并屡获荣誉。可以说，国家级非遗海门山歌的文化品牌效应，促进了海门人对海门山歌的自觉认同，增强了海门人对区域音乐文化的自信心和自豪感，海门人对海门山歌产生了主动传承和保护的意识，甚至年轻一代的海门人也开始重视海门山歌的学习与传承，焕发了强烈的民族文化认同感。

结　语

运用"音乐文化诗学"中"音乐人事与音乐文化关系"的学理模式对海门山歌进行"（乐）人及事（乐）"的描述与阐释，是一种基于乡土文化视域的学术探索。首先，通过历史场域——海门山歌的客观存在，音乐社会——海门山歌的辉煌开端及发展，特定机制——海门山歌的社会适应这三个方面来对海门山歌的发展与延续进行分析，并以此展现海门山歌在"局外人"的干预过程中，海门文艺工作者根据"局外人"的欣赏、审美趣味，主动学习并创作新民歌，使传统海门山歌焕发了新的生机。其次，通过"音乐人事与音乐文化关系"对海门山歌的发展进行解析，显示出海门人对海门山歌进行传承与创新的内在意愿，即海门山歌的发展并不是完全依赖"局外人"的开垦，而是体现出"局内人"希望海门山歌自动演进的期待。可以说，海门传统山歌的发展始于"局外人"的介入，继而得到"局内人"的模仿，最后在各类展演和比赛中屡获奖项。在海门山歌发展的过程中，当地文艺工作者充分发挥了文化主体性及创造性，使得海门山歌在社会文化变迁中保持着旺盛的生命力。

作者简介：

赵凌，硕士生导师，常熟理工学院师范学院教授。

海门山歌"剧中人"

——论宋卫香的声腔融合之道

吉 莉

海门山歌剧源于海门山歌与部分吴地歌舞小戏的交融与发展，是以沙地人历史足迹与现实生活为起点，受苏浙沪皖一带"南词""花鼓""鹦哥"等民间戏曲影响，并结合"剧场艺术"而发展起来的一个年轻地方剧种。海门山歌剧著名演员宋卫香以其独特的演艺经历，丰富的戏曲艺术素养，以及作为国家级非遗代表性项目海门山歌代表性传承人的强烈使命感与责任感，不断探索海门山歌剧舞台程式、唱腔体系规律，为当代中国传统地方戏曲舞台艺术的发展提供了借鉴之道。

一、立足传统——海门山歌剧的渊源与构成

海门山歌剧起源于今江苏省南通市海门区一带流行的海门山歌，流布于这一区域的山歌音调甜美、吴方言浓郁，被誉为长江下游北岸、黄海之滨"江海平原一枝花"。

明清以降，由于长江下游泓道摇摆不定，造成江中淤沙堆积、连绵起伏，紧靠长江下游北岸的海门一带堤岸更是坍塌频繁、民不聊生。由于江中淤沙堆积北靠，形成了大量浅海、潟湖与沙地等环境。自元、明、清以来，大批江南人自崇明岛一带过江拓植开垦，形成了类似亚吴语"飞地"聚居群，这些被称为沙地人的群落，在与当地先民相濡以沫、共同创业的同时，不仅带来了江南方言习俗，同时也带来了丰富的江南民歌，这些歌谣伴随沙地人和当地先民在生产劳动、习俗民风等方面相互渗透、相互融合，世代流传，经久不衰，并在长期的城乡文化生活中，汲取苏浙沪皖等地流行的滩簧调（包括"南词""花鼓""鹦哥"等），逐步形成了一些地方戏曲元素和表演程式。

1958年，在当时的海门县政府支持下，正式成立了专业的海门山歌剧团。从此，作为一个新兴的剧种，海门山歌剧以自身灵活多变的表演形式与贴近现实生活的题材内容，活跃在江海平原的各种舞台上，其优美的唱腔和腔系特色，在当地人民的心目中深深扎根，为奠定以宋卫香为代表的海门山歌剧各类行当

体系、腔体特色的形成与发展，打下了扎实基础。

1. 唱词与句式

海门山歌剧的唱词内容极丰富多彩、灵活多样，其词曲创作与演进经历了单一结构至交叉结构，表现由直白至含蓄深刻等不同阶段。海门山歌剧《淘米记》原为海门山歌剧团初创时期保留剧目之一，也是宋卫香入职该剧团后在各类演出活动中表演最多、广受观众赞扬的经典唱段之一，其结构鲜明、朗朗上口的歌词如下：

日出东方白潮潮哎，哎，
我小珍姑娘抄仔三升六合雪花白米下河淘，
下河淘来下河淘，
只见一只小小舟船在浪里飘。

以上四句式唱词朴实无华、形象鲜明，描画出主人翁小珍姑娘在河边淘米时的轻松心情。其中，宋卫香演唱的语气助词"么""仔"，方言称谓"雪花白米""小小舟船"，以及形容词"白潮潮"等，均使用了海门一带沙地人日常性俗语，听来不仅亲切自如、语感鲜活，而且场景生动、律动整齐。

通常，海门山歌剧的唱词结构并不拘泥于固定的形式，而是根据剧情及角色需要灵活变通、有分有合。20世纪80年代以后，一些现代题材的剧目中，六句、七句、八句甚至几十句的结构十分多见，如《俞丽娜之死》中的一个唱段：

柳枝飘飘难抽青，
三月当临不见春，
夜夜风雨惊噩梦，
醒来又见添冤魂，
…………
眼看花开在眉睫，
偏遭连夜暴雨淋，
但愿一朝风雨过，
展翅重飞入青云。

上例为该剧第一幕俞丽娜出场时的部分唱词，其四句七言的传统基本格式已被完全打破，伴随主人翁角色、心情及剧情发展的综合需要，这种整齐对仗、修辞严谨的句式构成，不仅彰显鲜明的时代感，更增加了演唱者声情并茂的浪漫情怀和节奏律动感。

除此以外，海门山歌剧的唱词内容中还常见起兴、借代、夸张等手法以及一些地方特有的俗语、歇后语，讲话时带有"助词""衬词"，如"么""呀"等。以世纪之交宋卫香在《千家万户》《亲人》《临海风云》《田园新梦》等作品中的演唱为例，正是由于这些颇具地方特色的方言俚语的穿插使用，使得她驾驭相关唱词和剧情内容时，音韵与声腔显得更加生动自如、贴近生活。

2. 唱腔与调式

由于海门一带地理环境与移民历史等，传统海门山歌本体元素多建立于江南民歌之上，数百年以来，随着外来移民与本地先民在劳动生产、生活习俗等多方面的相互渗透与融合，一些源自江南民歌的曲调元素逐渐"本土化"，并最终在部分领域形成了自身特有的音调构成与形态规律，为早期海门山歌剧唱腔体系的形成，打下了一定基础。总体来看，海门山歌剧唱腔所主要采用的曲牌及与此相关的唱腔基础、形态结构，主要源于其中的山歌调和对花调等。

（1）山歌调

海门山歌剧唱腔所采用的山歌调元素，源于长江口下游北岸沙地移民世代传承的江南同名民歌素材，经专业编导、作曲（编曲）人员长期加工和提炼，成为海门山歌剧创作表演使用较多的一种唱腔元素。

基于苏浙沪一带历史形成的滩簧调、花灯调传统，以及现代题材剧目、情节及人物性格等舞台戏剧影响，以山歌调等为基础的这类腔体，通常既具有音腔婉转、质朴亲和等特点，又常常伴随戏剧冲突和情绪渲染，能够依托演唱者广阔的音域、个性化的声腔穿透力，以及恰到好处的润腔，装饰性、迂回性腔音过程，形成丰富多彩而又魅力四射的行腔效果。以宋卫香近年来在海门山歌剧剧目中所饰的多数"花旦"与"青衣"行当而言，其主要舞台艺术流派特征包括音色高亢圆润、声腔圆润甜糯，心理刻画细腻丰富，表演张力强大等。

海门山歌剧唱腔音乐调式突出、个性鲜明，是构成该剧种音乐山歌调体系的又一重要元素。一般来说，在剧目创作的传统或现代题材中，首先羽调式运用最多，其次为商调式，再次为宫、徵调式，角调式在传统的山歌曲目中鲜有出现。如前所述，宋卫香在海门山歌剧传统小戏《采桃》中所唱的《花当中顶好是牡丹王》，是剧中主角追求爱情和幸福生活的主唱段之一，采用D羽调式，旋律优美流畅，虽与《淘米记》主角小珍姑娘所唱《日出东方白潮潮》属同一羽调式类型唱腔体系，但由于《采桃》主角兰芳所处情景与心境的相对差异，宋卫香在其中所采取的润腔更加注重声腔的统一与持久，并通过一系列

音色、力度及气口等的变化与对比，充分呈现出剧中人既柔情似水又执着刚烈的青春女性形象。就此而言，宋卫香在《花季风雨》《亲人》《青龙角》《临海风云》等剧中所担任的主唱部分，均是这一基础之上的直接呈现或变化处理。

此外，在板式（节拍节奏）处理上，山歌调以"一拍一眼""一拍两眼"（$\frac{2}{4}$、$\frac{3}{4}$、$\frac{4}{4}$）居多，由于唱腔规律及"即兴"演唱等原因，一些重要唱段有时并不固定于某一种板式，而是伴随人物性格、剧情变化而变化，不同程度的"散板"常有出现，给了演员自由舒展、个性发挥的空间。

（2）对花调

对花调是海门山歌剧舞台表演及唱腔类型的另一组成部分。由于长期受江南滩簧、民间歌舞（花鼓等）影响，以此为基础的唱腔同样具有角色多样、声腔多样等特点。一般来说，传统小戏多为基于一段体等"起、承、转、合"四句头唱腔结构，如《淘米记》《采桃》《俩媳妇》等。旋律多以二度、三度进行为主，有时穿插一些四度或五度跳进，整体旋律线呈波浪型，具有江南民间音乐的柔和音韵特征。

对花调多用徵调式，通常，徵音为主音的唱腔能凸显剧中人刚正成熟、内蕴丰富等性格特征，音乐进行则颇有清新婉约、质朴沉稳等特点。在板式（节奏、节拍）上，以一拍一眼（$\frac{2}{4}$）居多，相对于山歌调来说，在音乐律动等方面更显得沉稳厚重、循序渐进，根据剧中人性格变化、剧情需要等，除相对稳定的四句体结构之外，相关唱段的句式数量、长短结构，以及"垛句""衬字"等加强与装饰所包含的腔音、时值，以及变化轨迹等，均具有一定的"二度创作"和"即兴"空间。

透过宋卫香演唱的诸多经典唱段及其舞台表演经验可以看出，海门山歌剧的唱腔抒情优美、乡土气息浓郁，其唱腔元素除了山歌调和对花调外，香袋调、佛祈调、打樱桃、采仙桃、牌儿经和望郎调等曲牌与小调，亦是剧中人物和情节发展中常用的素材。而在板式变化中，各种慢板、中板、快板、叠字板、紧拉慢唱板等多种板式，均为海门山歌剧的剧种形成，以及不同行当唱腔体系的生成发展，提供了坚实的基础和丰富的舞台表现力。

二、顺时而进——稳中求变的发展之道

"移步不换形"是京剧大师梅兰芳对自己毕生艺术经验的总结，黄翔鹏先生也曾借此来概括中国传统音乐的传承与发展规律。纵观海门山歌剧的形成与发展轨迹，以宋卫香为代表的唱腔体系及其发展，从侧面恰恰验证了海门山

歌至海门山歌剧形成与发展的部分规律与前景。宋卫香长期致力于海门山歌剧舞台创作表演的艺术经历证明，她自身就是一个以沙地人情怀和理想为起点，努力探索戏曲舞台"稳中求变"的实践者。"稳"与"变"，是集中贯穿于中国戏曲艺术"移步不换形"前提之下、顺应海门山歌剧舞台艺术探索和发展规律的系统性音乐行为。

1. 方言基础

方言学家认为，方言是一种语言的地方变体，是语言分化的结果。"方言作为一种人文生态环境因素，对传统音乐必然产生重要影响。"① 方言与戏曲唱腔之间亦有着密切关系。于会泳曾在《腔词关系研究》中专门探讨了语言与音乐之间的互动关系，强调了字调、语调对唱腔旋律、节奏、句式结构等的决定性作用。杨荫浏在《语言音乐学初探》中指出："语言字调的高低升降影响着音乐旋律的高低升降。语言的句逗影响着音乐的节奏。语言所用的音影响着音乐上的音阶形式……语言的风格影响着音乐的风格……"② 周振鹤、游汝杰在《方言与中国文化》中指出："区别这些地方戏的最显著的特征是方言而不是声腔，因为有的地方戏可以兼容几种声腔，如川剧就包含了昆、高、梆、黄四种声腔，再加四川民间小调。声腔可以随方言变，方言却不肯随声腔改。"③ 虽然将方言看成是区别剧种最主要标志的观点未必准确，但可以肯定的是，方言对戏曲声腔有着不可忽视的影响。

海门山歌是用海门话演唱的，海门话属环吴语地带方言，但与吴语有同也有异。《中国语言地图集》将现代汉语方言分区的第一个层级分成十大方言区，即官话、晋语、吴语、湘语、闽语、粤语、赣语、客家话、徽语、平话。④ 其中，吴语是最古老的汉语方言之一，其形成时间可以追溯到春秋战国时期，至今已有3 000多年的历史。吴方言主要通行在江苏南部地区、上海、浙江、江西东北部、福建西北角和安徽南部地区，使用人口约7 000万。⑤ 与北方官话方言区的内在一致性不同，吴方言区内部有着较大差异，甚至有"十

① 蔡际洲. 音乐文化与地理空间：近三十年来的区域音乐文化研究 [J]. 音乐研究，2011（3）：16.
② 杨荫浏. 语言音乐学初探 [M]// 杨荫浏. 语言与音乐. 北京：人民音乐出版社，1983：87.
③ 周振鹤，游汝杰. 方言与中国文化 [M]. 上海：上海人民出版社，1986：164.
④ 游汝杰. 汉语方言学教程 [M]. 上海：上海教育出版社，2004：4.
⑤ 侯精一. 现代汉语方言概论 [M]. 上海：上海教育出版社，2002：67.

里不同音，百里不同俗"的说法。①这种方言的显著差异，成为海门山歌剧声腔及其音乐风格形成不可忽视的"先天"因素。

海门方言的声韵调系统中，声母的读音没有"zh""ch""sh""r"这类的舌尖后音，都是由双唇音、唇齿音、舌尖前音、舌尖中音、舌面音以及舌根音组成。与普通话相比，海门方言声母中带有一些喉塞音和同部位浊擦音，因此在声母方面，海门方言的声母更多。韵母方面，海门方言中的韵母读音有一些与普通话的韵母读音相似，但也有很多读法并不相通，例如"我"的读法嘴型为读普通话韵母"u"时的形状，用鼻咽腔发声。从数量上来看，海门方言的韵母数量更多。在声调方面，海门方言的声调数量较多，共有8个声调，且调值最高与最低的相差较大，与声调调值均衡、声调较为平稳的普通话相比，海门方言声调上的高低起伏较为明显。

受海门方言声韵的影响，海门山歌在演唱时的咬字吐字也受到了一定限制。在咬字时不仅要注意字头清晰、字腹拖长，字尾收短，还要注意嘴巴张口较小，嘴型微扁，且换字时幅度小。掌握准确的咬字方式会更好地抓住其演唱特征，但咬字也需讲究度，讲究分寸，适度即可，不宜夸张。最后需注意由于嘴巴的开口较扁平，因此口腔后面的空间要适当地打开，使得共鸣腔能够更好地打开。由于海门方言咬字比较扁平，嘴巴开口不大，讲话声音也比较"软糯""轻声细语"，因此在歌唱时，演唱者的共鸣腔体不会开得过大，歌唱的"通道"也不会很"粗"。

2. 腔音衍化

从宋卫香的唱腔探索与海门山歌剧舞台实践的关系来看，海门山歌作品创作表演的多样化进程，首先涉及该剧种"腔音"形态与相关曲调展衍的诸多过程与规律。

如前所述，以陆行白词、盛永康曲的《花当中顶好是牡丹王》为例，基于该剧女主角兰芳勇敢追求爱情的热情和刚毅的性格，以及剧情冲突与发展的阶段性需要，该曲唱腔以山歌调为基础，用辽阔的散板作为引子，节奏以散板和小快板为主。为满足剧情变化、人物性格等的需要，宋卫香在演唱过程中运用简洁的行腔并配合"闪""甩"相宜等唱功的综合表现，大幅提升了原曲牌的感染力，巧妙地烘托了故事情节、人物性情的发展与对比。特别是她的唱腔

① 袁环. 滩簧声腔研究[M]. 北京：人民音乐出版社，2016：225.

所运用的沙地方言词组（AAB、AABB等）及其韵律特色，以及灵活多变的高亢声腔、果断自如的音腔过程等，无不通过与类似老簧调及流水板密切关联的腔音衍化，为该曲高亢优美、简约直白的声腔本体带来女主角特有的性格特征与舞台魅力。

除此之外，以山歌调和对花调为唱腔的基本曲调，结合部分曲牌衍生的相关元素，构成独立或相对独立的角色唱腔（唱段）的做法，在宋卫香的唱腔中也有个性化呈现与发展。在《淘米记》《采桃》等小戏中，宋卫香就在原有曲牌唱腔的基础上，充分发挥自己自幼熟谙沙地山歌曲调元素等优势，结合即兴性二度创作规律，将一些江南小调和杂曲的装饰性元素，巧妙地运用于音腔运行的转折、过渡及收尾等结构部位，常常使受众获得意想之外却又情理之中的美感与享受。如在《淘米记》的《日出东方白潮潮》唱段中，宋卫香的演唱与第一次晋京表演（1957）主唱者季秀芳有所不同，宋卫香的演唱更侧重于吴地方言的清浊相映和曼丽委婉，她婉转秀丽的腔音所衍生的韵味使得唱腔的很多细节更为优美而舒展，其委婉简约的旋法结构、音腔衍化在腔体上所形成的巧妙与融合，与一些江南小调、地方剧种（锡剧、沪剧等）由来已久的多样性音腔规律不谋而合、相映成趣。

3. 润腔处理

本文视域中，宋卫香唱腔过程所贯穿的"润腔"之"润"，是基于吴地戏曲声腔基础之上的一种个性化腔音处理，其本质，是对于"腔"本体过程的一种润饰、修饰；其中，"腔"，则可谓是与一定唱腔、腔调相关联的音乐过程。以宋卫香的润腔处理为例，相关"唱"与"腔"所凝聚的吴地戏曲音乐风格，通过大量曲牌（变体）与板式过程的相互交融，以一些行当（花旦、青衣等）所依托的角色为舞台戏曲载体，形成了自身润腔与音乐表现方面的高度统一。换言之，宋卫香的个性化润腔处理，从侧面揭示了吴地戏曲唱腔与舞台表演的基本规律：对于方言土语所承载的"唱"的运行而言，"润色"包含了人们根据"行腔"的调式调性及音高音域特点，结合自身嗓音条件和现场情绪等，就一些重要结构位置，以及相关乐句、音节等进行即兴性加工和发挥，使该曲（段）、句）形成锦上添花的效果。由于每个地方戏曲剧种不仅有其特殊的润腔方式，同时也贯穿着相关剧种系统共性化的润腔规律，如何把握地方性剧种的戏曲音乐风格、润腔的处理方式与经验积累至关重要。笔者所观测到的宋卫香相关经验显示，不同剧目唱腔设计所涉及的声腔个性及其形态变化，多以不同

唱词的尾韵为基础，结合唱词过程所伴随的多样性"润声"技法等，通过行腔的疏密缓急、高低起伏达到行腔与唱词的高度统一。

宋卫香的润腔处理，主要分为"音高润腔"与"节奏润腔"。所谓"音高润腔"，即运用各种装饰音，较为常见的有上下倚音、上下滑音、波音、颤音等。前三者能够在谱面上记录下来，而颤音很少被记录。宋卫香在演唱海门山歌剧唱段时所运用的颤音，不同于民族声乐中腔体共振所自然产生的颤音，而是更偏向于揉音的感觉，且对颤音的使用不仅在长音上，还会运用在时值较短的音上。在一些经典性唱段中，她较为常见的处理，往往出现于乐句的句尾，或沿旋律走向进行的终止性主音之间，从她演唱《淘米记》开头的《日出东方白潮潮》、《采桃》中的《花当中顶好是牡丹王》，直到《献给妈妈的歌》、《亲人》中的《你把百姓当亲人，百姓定会将你当亲人》等唱段，其润腔处理与舞台魅力，多与此相关联。前者（《淘米记》）开头一曲《日出东方白潮潮》中，她在结尾处的长音处理上带有略微的、频率较高的颤音，听起来与揉音有些相似，第二句"哎，我小珍姑娘……"中的"哎"也是长音，在唱这个"哎"时，则以相对平和的颤音加以对比，只是这个颤音的使用不仅仅在长音上，随着时值的延伸，其中时值较短的音上也会出现短暂的颤音，例如句尾"下河淘"中"淘"的第一个音，也会加上颤音。此外，她演唱中装饰音的使用较多，例如第二句开头"哎"所加倚音，以及"三升六合"中的"三"所加的上下滑音等。以此为基础，她还善于用一些即兴性处理，例如除了谱面所标自由延长记号外，必要时，巧妙而又精准地延长或缩短一些音腔过程与时值长度，同样是宋卫香润腔处理的一种舞台经验。《花季风雨》《青龙角》《献给妈妈的歌》《临海风云》等剧目中，宋卫香的这种即兴性润腔处理，无论在音高控制、装饰方式还是在音腔变化、声韵延展等方面，不仅显示出自身特有的行腔规律与舞台魅力，而且从侧面验证了海门山歌剧艺术舞台实践顺势而进、移步不换形的探索与经验。

三、顺势而为——互通互融的创新之道

海门山歌从乡野田头走上城镇化综合性艺术舞台、从单纯的民间山歌发展成为一个独立的戏曲剧种，是一个十分复杂而又艰难的过程。其间，宋卫香主演的剧目《青龙角》《献给妈妈的歌》《亲人》三次晋京献演，广获好评，她主演的《临海风云》入选"中国戏曲像音像工程"。所有这些成就与荣誉的获得，离不开以她为代表的海门山歌剧人在前辈影响下，通过承上启下的舞台

艺术经验和感悟，立足中国传统戏曲艺术"移步不换形"，坚持走顺势而为、互通互融的创新之路的长期努力。

如果将宋卫香早期饰演的《淘米记》《采桃》等传统小戏及其相关角色塑造视为一种源自民间传统的静态承袭与实践，那么，此后数十年间，该团由于自身业务建设，以及各阶段剧目题材、行当体系变革与发展所凸显的时代特征、"地标文化"等，则透过宋卫香的一系列舞台人物塑造及其唱腔探索等，彰显出她刻苦钻研戏曲表演程式和相关音腔内涵，以及以海门山歌剧的剧种特色为起点，系统地探索和实践不同角色塑造的动态性规律的心路历程。

1. 剧中人——宋卫香的角色感悟

戏曲人物是现实生活人物的艺术升华，只有深刻体会不同角色的处境，感受不同人物的独特心情，通过个性化的表演，自然流畅地传递给观众，才能形成与观众的共鸣和反思。当笔者采访宋卫香时，她如是说。无论是现场演出，还是影视作品，宋卫香在剧中人物的个性把握、虚拟形态等方面，集中体现了上述自身感悟与舞台戏曲表演艺术规律一脉相承的互通与互融。正因如此，相关剧目人物造型背景下的她在舞台程式和唱腔艺术上，总能恰到好处地利用自身声腔优势与行当（花旦、青衣等）特征之关系，以及戏剧冲突、人物情绪变化等条件，深刻刻画人物角色，塑造出不同类型的剧中人性格。正如原海门山歌剧团作曲家汤炳书所说，由于擅长用戏曲舞台程式多样的表现力、丰富多彩的声腔去表达人物情感，宋卫香所演出的多个剧目以及唱腔，总能使得舞台形象栩栩如生、活灵活现，唱腔表现跌宕起伏、如泣如诉，凸显出海门山歌剧中人特有的艺术魅力，给观众留下十分深刻的印象。

早在1986年，宋卫香就代表江苏省南通民间艺术团赴京演出，并以一曲《小阿姐看中摇船郎》名扬中南海及北京文艺界。该曲原为民间流传的一首叙事山歌，经当地词曲作家梁学平、陈卫平整理改编后，不仅因其生动的口述性方言在主题形象、人物造型等方面显得声情并茂、引人入胜，而且增加了虚拟性场景和人物情节，以及词曲比对、声腔相间等表演环节，使得该曲在"唱"与"腔"两方面已经具有了类似山歌剧小戏的表演特征。正因如此，该曲中宋卫香充分发挥自身在"唱"与"演"方面的创造性和主动性，可谓与该作品创作者充满默契，通过表演程式和声腔特色恰到好处的互动与配合，使得自己的表演与剧中"小阿姐"能够共情共景。具体说来，该歌曲共分为三个部分，第一部分是"小阿姐"人物的塑造及她对"摇船郎"爱慕之情的表达。歌词中说明了"小

阿姐"只有十七八九岁，正是处于青春年华的少女，因此宋卫香在情绪的表达上抓住了少女的感觉。由于歌词的第二句就是"暗地里相思一位摇船郎"，因此她在表现青春少女的基础上又加了一种"羞怯赧然"的情绪。第二乐段是对"摇船郎"的人物描述，歌词称"他是一位英勇强健的帅气男子"，因此宋卫香饰演的"小阿姐"在歌唱中描述这位意中郎时，已开始叠加部分欣喜和激动的心情。由此来看，该曲的第一部分，宋卫香的"唱""腔"结合，是一个情绪不断累加的过程。

该曲第二部分由问答形式构成，内容是"小阿姐"母亲想知道"小阿姐"中意哪位郎君。但此刻已对"摇船郎"暗生情愫的"小阿姐"对其他郎君都不满意，只有母亲问起了"摇船郎"这才正对了"小阿姐"的心思。但此前母亲并未问起"摇船郎"时，宋卫香通过一系列微妙的"过腔"，生动娴熟地唱出了"小阿姐"内心的失落。

第三部分中，"小阿姐"终于将心事袒露出来，那是一种内心的坚定和想起"摇船郎"时的甜蜜和悸动。宋卫香在重复第一部分对"摇船郎"人物描述的同时，还增加了对"摇船郎"的夸奖，以及向母亲炫耀他的优秀品质、劳动能力等一些多样性表达。尾声中"小阿姐"的"唱"与"腔"相互交叉，声腔更加细腻甜糯，在高亢热烈的情感表白中，她终于告诉母亲自己对"摇船郎"的情意以及想嫁给他的决心。

回眸海门山歌剧艺术探索发展半个多世纪的历程，宋卫香先后在该团原创和移植、改编的大中型山歌剧中担纲30多个主要、重要角色。曾任海门山歌剧团团长的朱志新曾动情地说："小宋凭借其勤奋和天赋，成功地塑造了海门山歌剧中不少难忘的角色，当年团里排演的《千家万户》中，宋卫香饰演一个被父母遗弃的10岁女孩玲玲。为钻研和刻画该角色，包括她天真可爱、幼小心灵受伤时的忧郁和痛苦，以及苦苦哀求父母回心转意的各种情绪，宋卫香一边认真研读剧本，请教团里老前辈，一边调查相关社会现象，到一些学校仔细观察10岁左右儿童的言谈举止、思维方式，以及他们的情感表达等特征，并由此设计和指导自己的角色定位、表演特点。那年《千家万户》在省内外共演出100多场，得到了观众的一致好评，每每演到伤心处，台下观众的抽泣声此起彼伏、久久不息。"

为了深入体验不同剧中人的品格、性情特征，以及舞台形象与社会文化价值，进一步提升自己的戏曲表演水平，数十年来，宋卫香一边勤奋探索舞台

表演真谛,一边通过各种机会,在上海戏剧学院、江苏省戏剧学校,国家文旅部、非遗培训机构,以及江苏省文旅厅相关训练班不断学习相关知识和技能,包括中外戏剧史、中外音乐史,以及中国戏曲艺术理论、戏曲表演舞台程式、戏曲导演、民族歌唱艺术、民族舞蹈、形体训练、视唱练耳等,不仅系统掌握了相关声乐方法、戏曲唱腔门类与方法等,还初步掌握了钢琴演奏、话剧小品等表演技艺。事实证明,宋卫香不断勉励自己的"终身学习"目标和方法,不仅对于自身从旦角到青衣的行当转型与发展十分有益,而且对于她数十年来集编、导、演于一身,以及以国家级非遗代表性项目海门山歌代表性传承人、海门山歌艺术剧院院长的身份和责任,带动和推进海门山歌艺术剧院同仁汲取前辈经验,以卓有成效的海门山歌剧中人的系统性声腔融合之道,更好地承担起相关剧种发展的未来使命,同样是意义深远的。

2.守正创新——宋卫香的反思与愿景

2018年,宋卫香被评定为海门山歌的国家级代表性传承人,并经上级选拔任命,由原先的海门山歌艺术剧院副院长成为主持该院全局工作的院长。社会身份的"华丽转身",不仅使她深深意识到自身使命与责任的厚重,同时,也引发了她对于一般性非遗项目代表性传承人在国家主流文化建设中的多样性作用与价值思考;自己如何进一步以身作则,以更高层面的思想认知和音乐文化行为,促进国家级非遗代表性项目海门山歌的传承与发展在海门山歌剧艺术舞台探索中的成果转化,进一步探索海门山歌艺术剧院业务建设的高质量发展,亟待依托剧院同仁和相关领域深入探究。

作为一个数十年参与剧种属性探索,以毕生理想和精力致力于海门山歌剧舞台表演程式系统、声腔体系探索的实践者,如何通过自己的经验和体会,团结和引领全院演职人员,以及社会各界有志于海门山歌"地标文化"建设的有识之士,紧紧依托声腔融合之守正之道,以新时代文化精神与奋斗目标,探索和归纳海门山歌剧系统性声腔之道,并以此成为推进和提升数十年来海门山歌剧剧目创作、舞台程式与行当体系的一个重要抓手,宋卫香已经思考和探索了很久。

在与笔者的交谈中,她多次提到,新时代以来,人们的物质生活、精神生活、文化素质都有了新的提高,多元的文化渗透、快捷的信息传播、层出不穷的文化娱乐方式纷至沓来,令人应接不暇。人们耳边回响的已不仅是欸乃乡音,更是来自五湖四海的涛声。面对全新一代的观众,宋卫香深深感受到海门山歌剧

从文化传承到社会传播，再从社会传播到文化传承，是一项宏大而又深远的事业，仅仅依靠宋卫香及海门山歌艺术剧院，还远远不够。只有将包括人们家喻户晓、喜闻乐见的海门山歌及其历史文脉在内的"传统田歌"与"乡村文化振兴"等新时代文化策略和乡情民俗紧密结合，才能进一步挖掘和焕发海门山歌与海门山歌剧艺术的时代精神和文化魅力。例如，海门山歌早期的歌唱多是原生态喊唱，而今，由于"原生性"和"时代性"相互交叉，以及青年受众多样性审美趣味的叠加和发展，各种"混声"演绎与唱法层出不穷，根据文化习俗、歌者嗓音条件不同，以及演唱场合、受众群体的不同，即使是以传统剧种为前提的海门山歌剧唱腔演绎，在不同演员的嗓音条件及个性化追求中，也时常不同程度地表现出融合多样性风格的表征，至于相关得失研判与前景，则可能需要更多的实践、更长的时间来加以验证。此外，由于海门山歌剧唱腔系采用吴方言中的"白读音"与"文读音"，受方言咬字吐字等限制，在行腔的共鸣运用上并不同于民族声乐歌唱。观察海门一带当地人的口语习惯，其方言咬字一般比较扁平，嘴巴开口不大，讲话声音也比较软糯、轻声细语，因此在"声腔"上，其共鸣过程显得有所控制，即胸声不宜过多，而应把注意力放在鼻咽腔、头腔上。显然，宋卫香通过对民族声乐相关方法与吴地戏曲声腔规律的融合与掌握，不仅获得了自身高亢明亮、甜糯优美的音色，以及音腔自如、张弛有度的"唱"与"腔"艺术特色，同时也为她沿着这一路径与基础，为自身探索声腔艺术的更大表现空间，打下了坚实的基础，其规律与经验十分值得同行借鉴。

结　语

海门山歌剧是海门山歌传承与发展的历史性产物，融合了江海文化与长江下游南北岸民间歌谣俚曲、戏曲元素等多种音乐特征。其剧种属性及发展路径、规律等显示，相比起其他一些地方戏曲剧种，其吴方言特征下的"唱"与"腔"更显清丽婉约，以及"江风海韵"下的自在性与乡情味。以宋卫香为代表的海门山歌剧人特有的润腔方式和舞台表演程式的结合，决定了其唱腔的韵味，展现了这一舞台形式所承载的当地人自由抒发、即兴表达的日常生活习惯。正因如此，才使得宋卫香声腔体系所蕴含的多样性、即兴性特征，既可以做到个性化"从一而终"，又并非"千人一色"。本文论域下宋卫香的声腔融合之道及其现实影响，正是基于这一前提。

主要参考文献：

1. 钱建明.民族音乐学视野下的"飞地文化"：海门山歌及其展衍的社会发生源与认同维度[J].南京艺术学院学报（音乐与表演），2021（04）：49-61.
2. 俞佳锋.海门民歌的传承保护与创新发展[J].当代音乐，2021（10）：100-102.
3. 陈倩琳.探析海门山歌音乐的传承与创新[J].戏剧之家，2021（15）：77-78.
4. 宋卫香.民间文化奇葩：海门山歌[J].文化月刊，2021（01）：48-49.
5. 陆云红.海门山歌的艺术欣赏分析[J].中国文艺家，2019（05）：94.
6. 陈伟功，梁学平.一首山歌唱出一个剧种[J].南京艺术学院学报（音乐与表演版），1989（01）：19-24.

作者简介：

吉莉，博士、硕士生导师，河南师范大学音乐舞蹈学院副教授。

宋卫香的"唱"与"腔"

——以海门山歌剧选段《花当中顶好是牡丹王》为例

周亚娟

海门山歌是流行于今江苏省南通市海门、启东、通州、如东等地的一种地方性传统民歌,被称为"江海平原一枝花"。2008年,海门山歌入选国家级非物质文化遗产代表作名录。2018年,国家一级演员、海门山歌艺术剧院院长宋卫香成为该项目国家级代表性传承人。

传统的海门山歌,多由历史形成的江南移民民歌俚调与海门一带先民的方言习俗相互融合而来,学界一般认为这是"吴歌北衍"的一个分支。其本体素材与江南吴歌一脉相承,并植根于江海文化之中,并由此衍生和发展出一个脍炙人口的地方性剧种——海门山歌剧,成为彰显长江下游南北岸田歌文化及其发展规律的又一亮点。近年来,学界与此相关的研究与日俱增,本文以此为切入点,结合宋卫香相关唱腔的流派特征,与方家切磋交流。

一、宋卫香的"唱"

今海门一带东汉时属海陵县,五代后周显德五年(958)置海门县。一千多年来,由于长江泓道摇摆、海潮侵袭等原因,大片土体坍塌于江海,并又于江中复涨出沙洲,再连内陆,如此循环,以致县治数度迁徙。明清以降,大批崇明人,以及句容、太仓、溧阳等地江南人渡江北上拓植垦荒,他们逐水而居的"新大陆"被称为沙地,这些前来开垦的移民(后裔)及其方言则被统称为沙地人和沙地话。《海门山歌与山歌剧文化研究》显示,宋卫香的曾祖父宋良善一家,早在20世纪之初,就随众多江南移民一道跨江北上,抵达今海门、通州一带,成为清末状元张謇发起的大有晋盐垦公司由南向北"废灶兴田""兴垦植田"浩瀚大军中的一员,他们生产劳动、歌谣习俗所交流使用的正是这种沙地方言。

1. 作为吴方言的海门话

吴方言是汉藏语系一个古老的分支,也称江东话、江南话、江浙话、吴

越语等,至今已逾三千年。自古以来,由于相关族群所处方言区、习俗区等的差异,吴方言区总计拥有数万个特有词汇和特征鲜明的文字,是对江南人历史传统、思维方式、风俗民情和生活趣味等方面的综合记载。作为吴方言区苏嘉杭小片的一个文化缩影,历史形成的海门一带移民,在举家迁徙来到海门一带拓植垦荒的同时,还带来了风情浓郁的江南民间生活习俗,以及由此而标志的"吴歌北衍"意义上的相关民谣俚曲。作为传统海门山歌宋家谱系传承人的宋卫香及其"唱"与"腔",正是在上述背景下,以其特有的方言词曲特征和魅力,成为了海门一带鲜明的"文化地标"。

总的来看,与此相联系的海门话,承载这一古老语种,主要表现在声母、韵母、声调和词汇四个方面。首先,声母分为清声母和浊声母两种,既保留了古汉语中的浊音声母,又使相关发音在口腔前形成一个阻挡。以舌音 t、th、d 为例,t 这个声母是个清声母,国际音标是 [t],在吴语拼音中,它表示"德"这个字的声母,如"端""打""对"这些字的吴音声母都是 t,发音时很清脆,喉咙口相对紧张。th 为清声母,国际音标是 [th],也是 t 的送气音,表示"脱"的声母,"透""吞""腿""托"这些字的声母都是 th。d 是个浊音,其国际音标是 [d],在吴语拼音中,它是"夺"的声母,如"道""谈""达"等字的声母都是 d。普通话没有这个音素,汉语拼音的 d 是个清音,表示的是国际音标的 [t]。一般情况下,单个浊音字发音时,它跟低一点的调子结合在一起,发音很低沉浑厚,喉咙比较放松。此外,吴方言在发音时通常仅有舌尖前音 z、c、s,没有舌尖后音 zh、ch、sh,比如在吴语中经常把"唱山歌"发成"can 三哥";舌尖音 n 与 l 不分,比如把"老师"会发成"脑师";分尖团音,如 [si] 西 ≠ [ci] 稀;保留了 ŋ 声母,如我 [ŋu]。如在无锡民歌《无锡景》中的第一句"我有一段情呀,唱给诸公听",这一句中,"我"无锡话读成 [ŋu],"诸公"的"诸"字,z 要读成 dz,浊音声母这一特点更增加了江南歌曲的地方风韵和独特的语言美感。

其次,吴语的韵母也很独特。吴语的单元音很丰富,普通话中的 ai、ei、ao、ou 是双元音,它们在发音时口腔打得开、拖得长,而吴语在发这些音时,口型咬得比较紧,把这些双元音咬成了单元音。因此为了能更好地传达语意,往往要求江南民歌的旋律在句尾、节尾增加较多的抒咏成分。在吴语中,舌面后的单元音经常抬高并往前移,比如"a"发成介乎 [a] 和 [e] 之间的音,把"沙"发成 [so];复元音经常发成单元音甚至简化,比如"来"被发成 [le]、"好"

被发成[h]。同时吴语中的前鼻韵[n]和后鼻韵[ng]经常混淆不清，如"成人"发成"辰人"，"更"发成"根"。

从海门话与吴方言的联系来看，吴语系地区的人在讲话时，基本上只有第一个字为原来的声调，后面的字往往根据第一个字的声调，并结合语者想要表达的意思，对该句声调的高低和走向进行改变，形成了语音的变调。一般普通话只有4个声调，即阴平、阳平、上声、去声，而保留古汉语的吴语有七八个声调，平、上、去、入几乎都分阴阳。由于吴语的听感偏平，语音柔软，声调有小起伏，则造成了江南民歌（包括海门山歌等在内）多用级进。

吴语有一批保持古音、古义的常用词语。如侬（我）、俫（你）、伊拉（他们）、搭仔（和）、拨（给）、汏（洗）、面孔（脸）、能梗（如此）、勿（不）、啥地方（哪里）、啥事体（什么事）、蛮闹猛（很热闹）。再如无锡民歌《无锡景》中的开头，"我有一段情呀，唱给诸公听"，"唱给"要唱成"唱拔拉"。众多的方言词语、俚语、俗语以及吴语谐音，为江南民歌增添了歌曲的地方风味和语言美感。

2.宋卫香的"唱"

以宋卫香的"唱"（《小阿姐看中摇船郎》《海门特产》《走南闯北海门人》等）与上述海门话（吴方言语系）的联系来看，正所谓"字正腔圆""依字行腔"，字在歌唱中的重要性可见是非同小可的。我国传统的歌唱理论将汉字发音的特点归纳为"出声""引腹"以及"归韵"。"出声"，亦称字头，主要是由声母来承担发音。所谓"良好的开端是成功的一半"，字头对于歌唱来说亦是如此。字头的清晰、准确非常重要，不清楚的字头会误导听众，例如把"太"唱成"待"，把"坡"唱成"拨"等。"引腹"，亦称为字腹，即延长发音的韵母，歌声用"引腹"部分将声音传出去。"归韵"，亦称字尾，是字音的收尾。关于字音的收尾分两种情况，一是无需收尾，直出无收；二是需要收尾，且要做到准确。例如，遇到韵腹为"a""u"的，像"发""呼"，这类的则无需收尾。尤其值得注意的是，若遇到韵腹为"ai""ao"的，则需要收尾。在宋卫香所演唱的一些海门山歌中，这些咬字规律比比皆是。举例来说，以《花当中顶好是牡丹王》中的一句为例，"人当中第一要算河南埭上李祥郎"，首先每个字的字头要清晰、坚定地送出去；其次是每个字的韵母要咬准确，尤其是地方方言的韵母，更需要把握其准确度，例如"第""一""李"这三个字韵母发音类似于普通话韵母中的"i"，嘴型扁平且嘴角往外咧开一些，

因此韵母咬住后要保持这个嘴型；最后是韵腹，"第""一""李"这三个字属于直出无收的韵腹，剩下的比如"当""中""郎"等这几个字则需要收尾。

在宋卫香关于该曲的咬字实践中，我们还可以发现，海门山歌由于受到方言的咬字吐字的限制，在咬字时除了要注意上述的"字头清晰、字腹拖长，字尾收短"，还要注意嘴巴张口较小，且换字时幅度小，嘴型比较扁，咬字时微微提些嘴角。掌握准确的咬字方式会更好地抓住其演唱特征，但咬字也需讲究度，讲究分寸，适度即可。最后需注意由于嘴巴的开口较扁平，因此口腔后面的空间要适当地打开，使得更好地打开共鸣腔。在共鸣腔上，由于咬字的位置较高，因此鼻咽腔、头腔的共鸣会更多。在演唱时需要保持笑肌微微抬起，眉毛微微扬起，眼睛也微微睁大的一个兴奋的状态，起音需要挂在高位置上，整体的声音是靠前的，音色是偏向甜美、亲切的。

《花当中顶好是牡丹王》是典型的海门方言民歌，歌曲中的歌词是使用方言演唱的。对于这首歌曲中的方言词汇以及发音的详细分析如下：

日（ze）出（ce）东方末（mang）红堂堂哎，我（u）兰芳梳妆打扮出（ce）闺房，只（ze）话（wa）到桃（dao）园去采桃（dao）子，要会（wei）情人（nin）阿祥郎。

花当中顶好是牡丹王，人（nin）当中第一（ye）要算河南埭（da）上李祥郎。

第一（ye）是（szi），三锄头、六（lou）铁塔、丢落车子拿扁担，摸黑（he）起，到夜（ya）晚，一（ye）双手里勿（fe）空闲，一（ye）个勤勤恳恳的种田（di）汉哎。

第二是（szi），眉清目秀、唇红齿白、身强力壮、勿（fe）长勿（fe）短，标标致致一（ye）个好后（ou）生（sen）。

第三是（szi），稳稳当、勿（fe）轻佻、对别人、（nin）有礼貌，讲（gang）说话、轻轻叫、未曾说、先带笑，老老实（ze）实（ze）性情好啊。

第四是（szi），天生一（ye）副好喉噪，肚里山歌数勿清，高唱三声金鸡叫，低唱三声凤凰鸣，八哥听见低下头，黄莺听见勿（fe）作声，一（ye）个哼哼唱唱的唱歌郎。

我（u）心里厢数过，扳指头算过，一（ye）算算到、南村北埭、方圆一（ye）带，小伙子呒有一（ye）个比得上伊哎，伊个人（nin）影子，就像染（yin）坊里印花印在我（u）的心里厢，心里厢。

心急等勿（fe）得天明亮，我梳妆匣里拿出一（ye）把黄杨木梳，认认真

真细梳（su）妆，面前要梳（su）八九七（qie）十（se）二根看郎发，后（ou）面要梳乌油滴水（sui），一（ye）根独龙小辫菜油香，印花布衣穿一（ye）套，绣花鞋子着一（ye）双，眼看晨光已勿（fe）早，赶去桃（dao）园会（wei）祥郎，会（wei）祥郎。

由此看来，作为"吴歌北衍"代表之一的宋卫香所演唱的海门山歌，其吴歌般流畅柔和、委婉起伏的演唱，正是悠久的吴歌传统与吴语方言密切结合的重要产物之一。从郭茂倩编著《乐府诗集》，冯梦龙辑录《山歌》《挂枝儿》可以看出。江南民歌之所以能够给人带来一种婉转优美的感觉，与吴语柔软细腻的特点密切相关，宋卫香以祖辈承袭的沙地话（一种海门话）得心应手地掌握吴语的发音及其音律音韵、腔调特点，从侧面展现了江南民歌与江海文化相互交融、共同发展的魅力。

二、宋卫香的"腔"

1958年8月，海门县正式成立了海门山歌剧团，标志着数百年来，流布于崇明、海门、启东、通州等地的乡野之歌——海门山歌，在国家主流文化引导及"剧场艺术"建设政策扶持下，以一个年轻的地方戏曲剧种的身份，进入了一个"华丽转身"、蓬勃发展的历史阶段。半个多世纪以来，该剧团已积累包括传统小戏《淘米记》《采桃》《俩媳妇》及大型现代戏《千家万户》《银花姑娘》《青龙角》《亲人》等在内的200多部各类剧目，其中，宋卫香在历代海门山歌剧人的激励、引领与支持下，数十年来主演的大量角色脍炙人口、影响深远，其行当程式、唱腔特色等，成为承上启下、彰显海门山歌剧这一剧种属性的一道亮丽风景。现以海门山歌传统剧《采桃》中《花当中顶好是牡丹王》为例，就其音乐本体与宋卫香的声腔规律进行梳理探究。

1. 形态与情绪

《花当中顶好是牡丹王》是一首 $\frac{2}{4}$ 拍的唱段，调性为五声D羽调式。全曲主要表达了女主人公兰芳对情人李祥郎的爱慕之情，她将情郎比作牡丹，使用"勤勤恳恳""标标致致""老老实实"等词汇来形容李祥郎，对李祥郎毫无保留地夸赞，可见他在兰芳心中有很高的地位。

前奏部分由四个乐句构成，以长时值音符为主进行展开，中间切换为十六分音符上下起伏，使音乐更显流动，加快了旋律的行进速度。

首句以中强的力度开始进行，能够瞬间调动演唱者的情绪，同时伴奏织体丰富多样，当演唱部分间歇时，伴奏织体恰好衔接，使曲调脉络连贯，一气

呵成。间奏部分伴奏织体主要为十六分音符旋律型伴奏，分解和弦使旋律更加紧凑，凸显欢快气氛。唱词的最后一个音落到属和弦上，间奏以主和弦开始三度音程进行，又以属和弦结束，引出下一段唱词。

该曲中段的行腔高亢激情，音色优美，稳健有序的节奏型被荡气回肠的音腔裹挟衬托着，内含附点音符的四个十六分音符加上前十六、后八分音符的不规则时值点缀，力度在 *mp* 到 *mf* 层级之间，时而流畅、优美，时而激情高涨、包含张力，在乐队分解和弦的烘托下，给人一种身临其境、目不暇接的感觉，集中表达了女主人公兰芳波澜起伏的情感过程，以及对情人李祥郎炙热而又深邃的爱。

该曲最后一部分为"再现段"，含有前一段主题元素，调性、速度等再次呈现，也有大量对比（并非完全重复），在旋律造型、润腔方式与效果等方面更具"即兴性"的处理与效果，同时，其声情并茂基础上的腔体呈现与变化显得更为高涨和强烈，在乐队以羽调式完整结束的长音支撑上，高亢炙热的兰芳唱腔缓缓消退，宛如一幅暮春的乡村图画，逐渐离开了人们的眼帘，象征着兰芳对两人见面的满腔热情与期待。

2. 腔体与表现

《花当中顶好是牡丹王》是《采桃》中的一个主题唱段，也是宋卫香舞台生涯中最令观众流连忘返、记忆深刻的一个经典唱段之一，其腔体构成与表现方法，显示了宋卫香对该曲行腔、润腔艺术的认知与艺术境界。

该唱段前奏部分由笛子等民族乐器合奏，情绪舒展广阔，其中，笛子演奏主旋律，弦乐器担任分解和声，乐思性进行带动旋律发展，引出颤音、波音等装饰音来烘托气氛，结尾处古筝的上行琶音渐慢，为演唱者的唱腔引入，做了良好的铺垫。

由于全曲旨在表达兰芳姑娘对于情人李祥郎的火热爱恋和曲折的心理过程，宋卫香所设计并采用的行腔过程，在富于感染力的高音区，不仅饱满、具有穿透力，而且格外细腻、灵巧，其规律性、即兴性叠加的音腔路径，伴随着长短相间、装饰点缀不断的衬字和叠字，使得整曲的结构性对比、跌宕起伏的行腔种类更加丰富多彩，富有感染力。一句"日出东方末红堂堂哎"抒情缓慢，腔体结构简洁凝练，不禁让听者脑海中浮现兰芳盼望、等待情人的场景。其中，"哎"字的音高达到了小字二组的 sol，也就是全曲的最高音，将兰芳心中的期盼和焦虑毫无保留地表达了出来；其行腔过程大致可以划分为多样性节奏组

合，即四个十六分音符，一个前八分音符与后两个十六分音符，八分音符小附点的前后切分转换等。总体上来看，不仅凸显了女主人公兰芳即将见到李祥郎心中难以抑制的喜悦与期盼，更带给听众一种沉浸式的氛围感。"只话到桃园去采桃子哎"中"只话到"切分音的使用，以及三度音程的连续运用，把喜悦的气氛变得更为浓重。"要会情人李祥郎"中的"祥"和"郎"的节奏都有三连音，在平稳旋律的基础上，增加一些不稳定性的音符，使行腔过程听起来更有特点，同时也更加表现出兰芳对李祥郎的爱恋之情。

曲子的中间部分，演唱的行腔方式结合旋律形态，增加了大幅度上下起伏的点缀与辅助，并由此推动音乐主题的力度与速度，加上乐队全奏的更大推动力，使之与此前形成更为强烈的对比，情绪也随之高涨。在演员腔体与形态总体稳健发展的同时，乐队的节奏改为切分型与三连音（有时甚至出现了三十二分音符），使得"爱情主题"更显欢乐、喜悦的氛围。此后，又以主题"花当中顶好是牡丹王"（谱例15）一句中连续变化好几次的节奏，凸显了兰芳心中的激动与期盼，正是由于这种音与音之间的密集连贯，以及装饰性点缀过程，使得此处的腔体格外饱满、富于张力。其中，乐队采取的大小三度上行下行音程，时而明显、时而隐伏，给听者带来一种欲拒还迎的娇羞之感。

谱例15

花当中顶好是牡丹王
——选自《采桃》

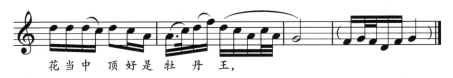

在"第一是，三锄头、六铁塔""摸黑起，到夜晚"（谱例16）这两句中，演唱者以舒展连贯的行腔结合级进运行的唱词，展现了李祥郎勤勤恳恳的生活态度；同时三连音的连续使用，又给听者节奏"错位"、不稳定的感觉，也表现出李祥郎整日的忙碌，此时，"摸黑起"中六度音程的加入也加深了这种"不稳定"之感。

谱例 16

花当中顶好是牡丹王
——选自《采桃》

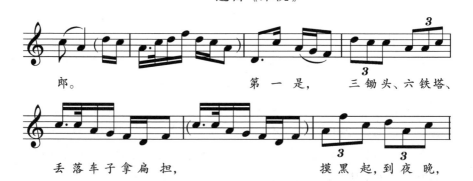

唱句"眉清目秀、唇红齿白、身强力壮、勿长勿短"速度由中板变为流水板，旋律流畅，音程跳动不大，仍是三度音程连续进行，体现出兰芳满心满眼都是李祥郎，把李祥郎的特点像讲故事一样诉说出来。"稳稳当、勿轻佻、对别人、有礼貌、讲说话、轻轻叫、未曾说、先带笑"（谱例17）中依然是使用三连音且旋律平稳进行，一会上行一会下行，"点状性"音腔流畅自然，与级进的唱词和三度音程交替进行，给听众以欢快喜悦的感受。

谱例 17

花当中顶好是牡丹王
——选自《采桃》

"就像染坊里印花印在我的心里厢"中，乐句开始速度较快，"印花"处旋律戛然而止，随后速度渐慢，演员的行腔复归舒展平稳，随着乐队出现的三度音程进行，兰芳将心中愿景娓娓道出，此段以慢速延长音结尾。

该曲后段的旋律形态保持不变，连续的四个十六分音符节奏型将兰芳迫切想要见面的心情表现得淋漓尽致，几个附点音符的使用也表现了兰芳心中的喜悦。例如，在"我梳妆匣里拿出一把黄杨木梳，认认真真细梳妆"中，连续的十六分音符如诉说一般，音程也发生变化，跨度增加，表现了兰芳对与李祥郎见面的期盼；"印花布衣穿一套""眼看晨光已勿早"两句中使用二度音程的附点音符，速度较慢，同样也是喜悦情感的抒发。最后一句"会祥郎"中，随着"会"字高亢华丽的音腔快速升起（小字二组的 sol），并与该曲开头形成呼应，全曲达到高潮，听众于意犹未尽之时，亦与之形成共情。

三、宋卫香的"润腔法"

海门山歌与海门山歌剧的源头，可上溯至江南吴歌、滩簧等。从腔调上看，滩簧的曲调与吴歌相似，吴歌的大部分腔调被移植到滩簧中，有五更调、十二月花红、哭七七、来富山歌、四季相思、银钮丝、道情等。这些腔调最初来自吴歌，滩簧多个经典剧目中都有运用。从题材上看，两者题材多涉及乡村伦理关系、男女情事等。从表演形式上看，滩簧最初的演唱形式同乡野歌谣俚曲一样，多无一成不变的固定形式，随着时间的推移，以及表演对象、场合等需要，才逐渐加入一些表演动作，出现一些坐唱形式。

20 世纪中期以来，与南北方各种原生性民歌一样，数百年来海门一带沙地人世代传唱的海门山歌，以直白的乡野之声为起点，由于海门人对夹江临海生活环境的改变与适应，以及以江海文化人的身份融入新中国"剧场艺术"建设过程，其间，以海门山歌至海门山歌剧的"华丽转身"，形成了以海门山歌剧这一新型剧种的舞台表演程式与戏曲艺术表现力。作为半个多世纪以来数代海门山歌剧人探索实践，并在该剧种领域具有承上启下、流派突出的代表人物之一，宋卫香数十年来通过自己主演数十部传统与现代题材剧目的经验与成就，形成了一套行当鲜明、个性突出的舞台表演程式，以《花当中顶好是牡丹王》为例，其海门方言基础之上的咬字吐字，以及"开喉吸气""气沉丹田"，巧用"共鸣腔"所带来的混声音腔和甜糯音色等，既不同于一般性北方方言，又区别于民族声乐的"润腔法"，具有十分突出的唱腔个性和舞台魅力。

1. 润腔之源

"润腔"一词实际上可以一分为二，从"润"和"腔"两个字面上的意思进行解释。所谓"润"，就是润色，主要是指修饰、烘托、调节及渲染的意思；而"腔"主要是声腔、腔调的意思，《音腔论》中将"腔"定义为在音的过程中，

声调、速度、音量及音高等各种声音要素之间的变化①，所以这里也可以将"腔"延伸为"音腔"的意思。"润"与"腔"组合起来就是修饰、调节声腔，使其达到更好的演唱效果。关于润腔的定义，古往今来的各类书籍中都有详细的解释，如《中国音乐词典》中将润腔比喻为加花式的操作，意思就是在民族音乐中运用润腔的技巧，可以使曲调发生变化，可以在曲调上增加花音，以此赋予曲调丰富的色彩；《中国大百科全书》中指出，润腔是在中国民族声乐长期发展过程中形成的一套对唱腔加以美化、装饰、润色的独特技法。明代戏曲理论家王骥德提出："乐之筐格在曲，而色泽在唱。"其中的"色泽在唱"，即强调润腔的重要性，戏曲表演离不开润腔。润腔是一种较为特殊的发音过程，它是以吟唱为基础，对一个基本曲调展开装饰性的华彩处理，其中包含了在旋律基本音周围的时值、音高、力度、速度等音乐要素的变化。有时在作品中为了提高歌词与曲的协调程度，演唱者会根据所欲表达的内容以及作品风格，以各种手法对曲调进行润饰，从而给演唱增添更强的色彩感。在遵循"以气为主，以形为辅"的前提下，运用润腔技法在很大程度上能促成韵味的形成。

从多方面来看，今江南民歌作品中的唱腔多用润腔，纤细、精巧是其基本特色。发音方面，江南民歌的字前上下滑音或颤音幅度普遍不会过大，大量字词的上下滑音幅度多超过大二度。所以，通常在演唱江南民歌时，歌词之间的颤音要保持又快又细的小幅度特点，并且，江南民歌作品字眼之间的颤音多为单颤音，以大二度为主，较少用到小三度颤音，此外，小三度的倚音、滑音比颤音较多。综合来看，通过润腔来演唱今江南民歌作品，既能展现南方民歌优雅悦耳的特点，又具备北方民歌粗犷直率的感觉。

《花当中顶好是牡丹王》（《采桃》选段）取材于一首篇幅较长的抒情性海门山歌，也是海门方言民歌展衍为海门山歌剧唱段的一个经典例证。考察研究宋卫香所演唱的这一唱段，其多样性润腔方式在同类情况下，不仅具有其自身音色和行腔等方面十分突出的个性特征，而且折射出该剧种区别于吴地戏曲种类的若干声腔规律。其中，丰富的装饰音便是海门山歌中经常使用的润腔方式。在这首歌曲的谱面中，并没有装饰音的具体标记，因此，演唱者便可以即兴地进行二度创作，使该唱段呈现出不一样的润腔特征。

① 沈洽.音腔论[J].中央音乐学院学报，1982（4）：14.

2. 连、断型润腔

连腔、断腔是宋卫香演唱该曲的两种基本润腔方法,也是戏曲行腔的两种基本规律。不同之处在于,由于演员声腔条件(定位)、艺术追求的差异,其舞台表现与效果不尽相同。连腔主要用来表现歌颂性、叙事性作品中情绪起伏较大的旋律线条;断腔也称"气口断腔",属于典型的断音润腔法,用吸气、补气、偷气、抢气等呼吸方法,利用气口造成声音的临时停顿,即"声断气不断",保持唱腔的连贯性,短暂的停顿颇有"留白"之美,用以表现人物复杂的内心情感。

《花当中顶好是牡丹王》的引子部分极具画面感,宋卫香所演唱的首句"日出东方末红堂堂哎"运用"连腔法",声音以自然舒缓的状态接替引子继续进行抒情性的歌唱,这种连腔的润腔方式,使字句之间的衔接更加圆润自然,营造了一幅辽阔的日出场景,十分符合该曲起始速度。此后的"一算算到、南村北垛、方圆一带,小伙子呒有一个比得上伊哎"(谱例18)同样运用了"连腔法",整句连接紧密,旋律上下起伏,使听者生出"心中小鹿乱撞"之感,同时也深深感受到了兰芳对李祥郎的爱慕之情。后段"就像染坊里印花,印在我的心里厢"中,句子划分为具有明显吟诵感的节奏停顿,在"花"字上稍作停顿,使用声断气不断的处理方法,此时无声胜有声的效果更好地渲染了幸福愉悦的意境。使用连腔以突出断腔的情感变化,使用断腔以突出连腔的流畅舒缓,二者互相对立又相辅相成,从而构成丰满的音乐形象。

谱例18

花当中顶好是牡丹王
——选自《采桃》

3. 装饰型润腔

润腔法中,装饰型润腔是最为常见的,主要是通过装饰音来表现的,如倚音、滑音、波音、颤音等。例如,中间部分里的一句"人当中第一要算河南埭上李祥郎"(谱例19),宋卫香的即兴润腔使这一句增添了许多色彩,"埭""郎"二字加了单倚音,"中"字加了上滑音,且运用了真假音的转换,使歌曲增添轻松、愉悦之感,地方色彩更加浓郁。"丢落车子拿扁担"中的"拿"字,"未曾说,先带笑"中的"先"字和"扳指头算过"中的"头"字都加入了上滑音,平平淡淡的生活之中多了些俏皮、少了些哀伤,"老老实实性情好啊"中的"啊"字延长并加了颤音,将情绪表现得淋漓尽致。后面"第四是,天生一副好喉嗓"中的"好喉嗓"和后一句"肚里山歌数勿清"中的"数勿清"也都进行了旋律加花。歌曲中装饰音的使用丰富了曲调,增加了演唱的特色与独特性,同时对歌曲情感的表达也有着极大地推动。

谱例19

花当中顶好是牡丹王
——选自《采桃》

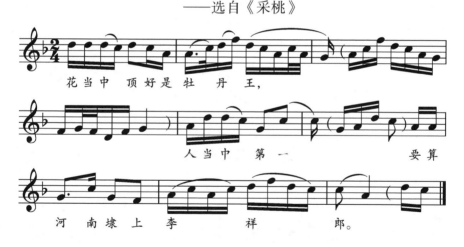

4. 速度型润腔

由于剧情、人物心理变化等,演唱者对谱面上的节奏节拍做出细微的改变,形成相应的情绪对比或喜剧效果,属于宋卫香演唱该曲的另一种润腔手段。例如,在《花当中顶好是牡丹王》中,整曲以老簧调为基础,老簧调轻松活跃、节奏明快,不仅易于传唱,而且因其广泛流行,是锡剧中的一个标志性曲调。该曲中,"高唱三声金鸡叫,低唱三声凤凰鸣,八哥听见低下头,黄莺听见勿

作声"旋律轻快,朗朗上口,音乐整体营造了欢快、愉悦的气氛,展现了一幅李祥郎与鸟儿互动的美好画面,令人心旷神怡。"第二是,眉清目秀、唇红齿白、身强力壮、勿长勿短"(谱例20)和"一算算到、南村北垾、方圆一带,小伙子呒有一个比得上伊哎"(谱例18)在演唱速度上发生了改变,由老簧调改成了以流水板为主的板式,其节奏紧凑且每个分句之间的停顿不太明显,叙述性较强,情绪表达较为强烈,这也与其他曲调形成了强烈的对比。速度型润腔的意义就在于,通过歌曲前后速度的改变,使歌曲层次更为丰富,展现出不一样的情绪,表达出不同的感受。

谱例20

花当中顶好是牡丹王
——选自《采桃》

5.力度型润腔

力度型润腔,也是宋卫香演唱该曲颇为得法的手段之一。其中,所谓"力度"即演唱者在演唱歌曲时,可以通过轻音与重音之间的对比,来塑造鲜活的音乐形象,让听众更加深刻地感受歌曲的情感基调。常见的力度符号有弱、中弱、强、中强以及渐强、渐弱等。例如,宋卫香在该曲开头"日出东方来红堂堂哎"的"哎"字长音拖腔,声音力度由弱到强,推动了情绪的发展,也为之后伴奏速度加快做了铺垫。"印在我的心里厢"(谱例21)句子则重复演唱两遍,力度有所变化:第一遍力度较强,好似歌者在表达自己的心意,大声地诉说着内心的想法;第二遍力度稍弱,表露心意之后,心中不禁回味,表现了少

女娇羞的一面。演唱者要想使演唱最大程度贴近作品本身，需根据歌曲情感的变化，及时调整力度，体现出声乐以及作品丰富的层次感，在情绪强烈时，应多使用中强、强的力度来演唱；情绪起伏不大时，自然应该使用弱、中弱来表现。宋卫香在整首作品中都采用了力度变化润腔，以声音的轻重、强弱自如的来回运用来对情感进行渲染，为音乐增添了流动性，使整首作品更加动人，引人入胜。

谱例 21

花当中顶好是牡丹王
——选自《采桃》

6.衬字衬词润腔

宋卫香在该曲中所使用的衬字衬词润腔，是在戏曲行腔基础上，结合海门方言特征而灵活自如运用的一种个性化润腔手法，即由于某些字词格式与方言土语的关系，恰当选择在规定字数以外的部分添加合适的字与词。例如，《花当中顶好是牡丹王》中的"摸黑起，到夜晚"（谱例22），宋卫香处理成了"摸黑起早到夜晚"，节奏由八分音符的三连音改为十六分、八分、八分的三连音，使得曲调听起来更加活泼、流动，在李祥郎平淡辛劳的生活里添了一份乐观，多了些活力；将"人当中第一要算河南埭上李祥郎"唱成了"人当中个第一要算河南埭上李祥郎"，在听感上节奏更加欢快，气氛较为愉悦，语言也更加生动形象。衬字衬词润腔的作用主要是增强语言的表现力，使乐曲更加生动，同时也满足了音乐节奏的要求。

谱例 22

花当中顶好是牡丹王
——选自《采桃》

可见，宋卫香演唱《花当中顶好是牡丹王》所使用的润腔方式是多种多样的，例如断、连型润腔、装饰型润腔、速度型润腔、力度型润腔和衬字衬词润腔等，正因如此，她的演唱使得该曲唱腔音乐更具特点、更富有感染力和表现力。

如果将歌曲的内容以平稳的语调演唱的话，那么这首歌曲就会失去了灵魂，演唱也就毫无美感可言，而在该曲的润腔处理过程中，合理运用不同手法，可以使曲调和板式增加更多的色彩性和表现力，从而使该唱段更有传情功能，在抑扬顿挫、悲喜转化、音色变化的演唱中，增强歌曲的美感，从而更好地表现出该曲的创作目的和演唱者所要表达的情感。

结　语

海门山歌剧唱腔体系中的"唱"与"腔"，不仅是宋卫香依托自身舞台实践和艺术追求，经数十年艺术生涯而凝聚的一系列舞台经验的一个重要部分，同时也是数代海门山歌剧人寸珠积累、共同奋斗的剧种内涵、文化品质的集中体现之一。就宋卫香舞台实践所提供给人们的启示来看，作为"吴歌北衍"的重要分支之一，海门山歌剧唱腔艺术的探索和发展，既涉及其自身剧种属性的进一步挖掘和提升，以及剧目创作、人才培养等多方面，还应在此基础上，充分拓展和凝练这一剧种特有的唱腔（润腔）体系和行腔规律，形成更多的"宋卫香"及其百花齐放、千姿百态的"唱"与"腔"态势与前景，

才能真正使海门山歌剧艺术这一"江海平原一枝花"做到芳香馥郁、青春永驻。本文以海门山歌剧《采桃》中《花当中顶好是牡丹王》这一唱段为例,探究宋卫香的唱腔艺术及其舞台价值,总体与此相关联。

作者简介:

周亚娟,硕士生导师,河南师范大学音乐舞蹈学院副教授。

"三重结构模式"视域下的宋卫香

王妍蓉

美国音乐人类学家梅里亚姆在《音乐人类学》中提出了"概念、行为、声音"三重结构模式,其核心在于:作为一种文化事象,音乐(或音声)事象是人们思维和行为相互作用的产物。笔者据此联想到,世纪之交以来,长江下游北岸海门一带部分居民有关海门山歌代表性传承人宋卫香认知的一些变化:海门山歌源自海门人的民间生活,海门山歌的非遗项目代表性传承人为何会是来自如东的"外乡人"宋卫香?后来人们了解到,宋卫香的祖辈本是追随张謇先生创办的通海垦牧公司前往黄海沿岸进行拓荒垦殖的移民潮成员之一。正是基于这一历史背景,作为沙地人后裔的宋卫香,自幼浸染于沙地人乡土文化、风土人情之中,这些为其日后以自身族性特征融入海门山歌文化,以及相关音乐行为的生成和发展,成为海门山歌"代言人",奠定了基础。本文以此为切入点,探讨相关模式下海门山歌人宋卫香的成长与影响。

一、宋家小女宋卫香

1. 沙地人及其由来

本文所指的"沙地人",是长江下游河口段南北岸汉族人群中的一个相对独立的移民分支。这个族群的形成与发展,涉及他们世代传承的移民文化,以及在沙地环境中独立生活的历史与现实场景。相关统计数据显示,这一带沙地人的总人口高达230万人,数量最多的沙地人聚集区甚至达到约30万人。

六朝以来,江南平原的地理环境加速变化,分布在长江流域沿岸的沙质土及分布在太湖流域的黏质土交互渗透,使土质更有利于农作物的生长。与此同时,相关区域的人力资源和技术资源逐渐向南迁移,农田面积扩大,耕作技术不断进步,不仅推动了农业经济的发展,还逐步提高了生产力水平。不能忽视的是,"靖康之乱"导致大量北地汉人南迁,大量中原黎民因不甘于异族统治,流亡江南,其总数超过500万人,加上"洪武赶散"及躲避太平天国战乱,部分移民迁徙活动开始延伸至地广人稀、未经开发的长江下游北岸广袤地区。

海门、启东、通州一带江中淤沙逐年堆积成陆，成为上述背景下，不同历史时期各方移民所选迁徙和栖息地之一。

《海门山歌与山歌剧文化研究》显示，康熙四十四年（1705），崇明人陈朝玉带着家人来到海门开垦土地，随后几十年，这一带人口逐渐增加，他们依靠勤劳和智慧，在海门开辟了沙地人的聚居区。部分来自江南的居民，在这里与当地先民相濡以沫、共同发展，他们不仅保留了来自崇明、句容、太仓等地的方言习俗和里巷歌谣，而且逐渐衍生出"本土化"的生活方式和乡情民风。作为这一时期外来移民较集中的几个聚居地，崇明、海门、启东、通州以及如东的掘东地区等，不仅是迄今保留江南移民劳动生活和习俗民风较为集中的区域，也是这一基础上沙地民歌形成和传播更广泛、更具特色的一种社会环境和生态环境。

2. 宋家人和宋卫香

根据钱建明调查，作为沙地人的宋氏家庭与海门一带的联系，最早可以上溯至宋卫香的曾祖父宋良善：20世纪初，在通海垦牧公司沿黄海北岸滩涂开发、"废灶兴田"的影响下，宋卫香的曾祖父宋良善一家从崇明岛跨过长江，加入筚路蓝缕的移民大军，成为一路向北的垦荒者之一。初到之处，因土地贫瘠、人多地少，当地人尚深陷食不果腹、朝不保夕等生计艰难之中，宋良善一家的生活窘境，可想而知。由于宋家妇孺羸弱、劳力短缺，老实憨厚的宋良善，既是自家几分盐碱地的主要劳力，又兼任走街串巷、巡夜报时的更夫。

光阴荏苒、斗转星移，到了宋卫香的爷爷宋志高一辈，全家人几经辗转，落脚到丁家店巩王村一带。该村位于海门北部，隶属于今如东县。巩王村地处黄海沿岸，因海潮泛滥、灾害性天气频繁，人们艰苦地围海造田、匡滩成陆，但收成却很低。祖父宋志高一家人居住在村东头一条连绵亘延的小河边，在这个被称为"民沟"的河岸上，人们稀散地沿"盐墩"起伏的地势垒土造屋、逐水而居，沿袭着祖辈传下来的盐民"本场人"聚居地貌和生活方式。

宋卫香的父亲宋平就出生在这个滨海小村，爷爷宋志高一家虽始终未摆脱自曾祖父宋良善以来的生活窘境，但作为一个长期受到艰苦生活磨砺却对于未来仍保持一线憧憬的沙地农民，他竭尽全力让儿子读了几年私塾。20世纪中期，儿子在小学、中学取得了较好的成绩，并在当地一所小学担任了数学老师，后又经人帮忙调到海门县商业局当会计，一度成了这一带沙地人中小有名气的"公家人"。作为正宗的沙地人后裔，宋卫香自幼熟悉这一带的

自然环境与乡情习俗,即使是远离家乡,依然对巩王村清晨家家户户的炊烟袅袅记忆深刻,尤其是田头地间此起彼落的"喊山歌",多少年来让她情有独钟,这是后话。

20世纪60年代,父母从海门下放回到祖籍地丁家店巩王村,全家人重新回到了面朝黄土背朝天的农耕生活。1967年12月,宋卫香在这祖孙三代共9人合住的3间茅草屋内出生,成了家里兄妹排行第五的幺妹。

年幼的宋卫香聪明伶俐、性格开朗,除了高高兴兴地围着妈妈沈玉英,和哥哥、姐姐们一起分担工作、家务活以外,她最开心的事,就是和哥哥、姐姐一道,围着妈妈蹦蹦跳跳,听她哼唱各种江南小调,妈妈的嗓音甜润清脆,无论是她自编自唱的民谣山歌,还是模仿广播里唱的那些新歌,都那么优美动听、生动有趣。后来,宋卫香姐妹们才知道,与房前屋后的街坊邻居一样,外婆潘云芳的祖籍在长江南岸,母亲沈玉英嫁到巩王村之前,和外婆都是启东巴掌镇一带远近闻名的山歌手。因而无论是忙碌于田间地头的农活,抑或是围着灶台做饭,妈妈总是喜欢哼唱那些优美轻快的吴歌小曲,使得幼年的宋卫香不仅耳濡目染了许多吴地方言俚语,而且牢牢记住了大量原汁原味的江南民谣。

与此同时,丁家店一带常年活跃着一支民营(业余)越剧团,领头人沈嘉章不仅拥有细腻浓郁的越剧、沪剧小生唱腔,而且说唱曲艺、吹拉弹打样样精通,每当这些演员排演时,总少不了小宋卫香在人群中机灵忙碌的身影。沙地人家一年忙到头,看戏是乡民们的头等大事,只要剧团来了,家家户户都争着抢着去看戏,小孩们更是"踢脚拌手"(海门话,着急忙慌)地追着要大人买票看戏。宋卫香依稀记得,自己8岁至10岁期间,每当剧团来演戏时,她小小的身躯总会被大人们拎起来,放在两张座位的正中间,她目不转睛盯着台上的演员,他们的一字一句、一招一式,都令她如痴如醉、乐不思蜀,在潜移默化中,宋卫香甚至能模仿出很多演员的唱腔和身段。

二、剧团演员宋卫香

作为一个出身于基层、服务于基层的演员,宋卫香的音乐行为和创作源泉来自多方面,包括她成长的原生环境、历史背景和社会经验等。加拿大民族音乐学家赖斯引申梅里亚姆的理论认为,作为社会成员的音乐行为是历史结构、社会维持、个人创造和经验的综合体现。笔者认为,宋卫香作为沙地人后裔的音乐行为及其社会成因和文化内涵,正是特定历史背景和现实条件的多样性社会产物。

1. 学馆优等生

(1) 艺考新人

1984年7月,宋卫香初中毕业。也许,当初她和家人并未预料到,丁家店附近杂货铺墙上的一张招生海报,会彻底改变这个沙地小姑娘的命运。这是海门县山歌剧团的一则招生海报,为了促进海门山歌剧团业务发展和演员队伍建设,他们首次面向本地及周边地区招收学员。宋卫香的父亲听说女儿打算去报考这个剧团非常高兴,鼓励她积极准备,争取考出好成绩。宋卫香回忆道,报考的那一天,她一大早就坐在父亲的自行车后座上,两人在颠簸的乡间小路上骑行了很久,一百多里(约50千米)的路程,他们直到下午才赶到海门。一进考场,她看到考生们密密麻麻地坐在那里,场外还有很多考生透过玻璃焦急地等待,看起来至少有几百人,宋卫香心里既兴奋又紧张。

那天的主考官是时任该剧团副团长的陈桂英,主胡老师是剧团资深乐手唐士森,考场上围坐着十几位评委老师。一开始,主考官问宋卫香是否会说沙地话,是否能用沙地话唱一首歌。经过父亲的鼓励后,面对严肃的考官们,宋卫香毫不胆怯,在主胡老师悠扬动听的音乐伴奏下,她不仅用纯正流利的沙地话朗诵诗歌、演唱江南民歌,而且以一首学唱"广播盒"里的女声独唱《党啊,亲爱的妈妈》展现了自己特有的优美甜糯的音色和丰富的表现力。随着时间的推移,考场上的气氛愈加热烈,宋卫香就像回到家中与兄弟姐妹一起学唱排练那样兴奋。最终,她以优异成绩通过了招生考试,成为宋家五个孩子中唯一以"如东人"身份,获得海门县城镇户籍的沙地新人。

同年被剧团招入的学员有朱新华、何国兴、陆云红、周伟丽、蔡新妹、蒋卫兵、杨艳红等20人,这些人后来均成为活跃在海门山歌剧团舞台上的中坚力量。

20世纪80年代中期,海门七一桥畔、沿河路上的一个小院子里,在一个旧仓库改造而成的简陋院落中,按照海门山歌剧团学馆统一安排,宋卫香与20余名首批学馆学员在此读书学习、勤学苦练,系统地训练戏曲表演有关"唱、念、做、打"的基本功,共同度过了两年"梨园生活"。

学馆学习期间,无论是"冬练三九"还是"夏练三伏",宋卫香始终坚持不懈、勇于挑战自己。无论是在秩序井然、琅琅书声的课堂,还是在寒风凛冽的室外训练场、汗流浃背的舞台,她都是学员中到得最早、走得最迟的一个人。长年累月,日复一日地进行压腿、踢腿、旋转、鹞子翻身、舞水袖

等基本功训练，她经常受伤，但她总是不怕疼痛、不下"火线"。跟随陈桂英老师学习唱腔、念白等表演课程时，她常常结合儿时在丁家店观摩艺人演出的记忆和体会，对舞台戏曲的程式化功夫刻苦钻研、举一反三。因此当年陈桂英这样评价宋卫香："小宋勤奋聪颖，学习舞台表演和基本功进步很快，作为沙地人，她在学唱海门山歌剧唱腔和舞台程式方面比大多数学员更有悟性。"

（2）崭露头角

1985年，海门山歌剧团进入蓬勃发展的新时期，团领导在组织演职人员积极创作新剧目的同时，根据上级关于地方民间音乐创作会演的相关要求，积极培养和提升青年演员的专业素质，以适应日新月异的舞台表演需要。

这一年4月，上级部门邀请原南京军区前线歌舞团作曲家沈亚威、龙飞等来到悦来镇海门山歌剧团演出现场，为南通民间艺术团节目组赴北京演出选拔海门山歌手，经过周密的组织和系统选拔，在审看了全团几十位男女专业演员的表演之后，评审小组的领导和专家均表示，尚未找到各方面均符合要求的演员。后来，领导提出让学馆的所有学员全部进入现场参与选拔，所有学员表演到最后，当双眸乌亮、一身淡装素颜的宋卫香迈着轻盈快速的台步走上舞台时，现场评委们的眼前豁然一亮，在琴师严荣的胡琴伴奏下，只见她两条粗黑的辫子潇洒地一甩，一段移植于锡剧《胭脂》的青衣唱腔，犹如涓涓清泉，行云流水般回荡于会场，她那清脆本真、甜糯柔和的嗓音，在咬字与行腔之间，瞬间勾勒出一个清新感人的画面，令人耳目一新、境界一新。现场的所有评委老师不约而同地兴奋起来，大家表示："我们期待已久的人就是她！"事后人们才了解，作为学馆学员的宋卫香，虽然当时尚未在剧团拥有足够的担纲机会，但她结合演出中"跑龙套"和幕布后"偷戏"所获经验，利用各种机会向陈桂英、邱笑岳、王竹元等老师和前辈请教，并将之融会于学馆课程之中勤学苦练，一些"经典唱段"及"名角"的舞台程式她早已娴熟自如、烂熟于心，正因如此，当时她的表演堪称得心应手、游刃有余。

1986年4月的一天，宋卫香接到通知，她被选定为南通民间艺术团参加赴京演出的成员，组委会要求她立即前往南通市，参加为期两个月的系统性集训。作为江苏省赴北京中南海演出的各省辖市唯一团体代表，江苏省南通民间艺术团的每一个演员都在南通市接受了严格培训，在江苏省文化厅的高度重视和支持下，南通市相关部门为此制定了明确的指导方针和详细的培训计划。集

训开始后,张松林(原南通市文化局艺术处处长)专门为宋卫香设计了严格的训练日程。作曲家陈卫平带来了与梁学平一起收集整理的传统海门山歌《小阿姐看中摇船郎》的曲谱。陈卫平每天对她进行一字一句的教唱。主胡琴师齐勉乐则利用各种条件,积极地对她进行乐理、音高和调性等方面的训练。正是由于这一阶段的系统性专门训练,宋卫香在唱词、唱腔及音乐表现等多方面得到了磨炼和提高,其舞台表演的"手、眼、身、法、步"等表现均更显清晰生动、声情并茂,为赴京演出奠定了良好的基础。

迄今宋卫香回忆起她赴京演出的经历,许多场景仍然清晰地保留在她的记忆中。在赴京的两周时间里,南通民间艺术团共演出了八场。宋卫香作为极具江海文化特色的独唱歌手,用乡音浓郁、优美清纯的歌声演唱了《小阿姐看中摇船郎》,该曲以质朴深情的沙地方言,描绘了风景如画的家乡生活场景,以及乡村少女对勤劳勇敢、心地善良的摇船郎小伙的相思与爱恋。为了更好地完成舞台表演的多个虚拟环节,她夜以继日地勤学苦练,有的细节甚至反复练习了数百遍,以确保在现场演出时能够精准地把握乐队伴奏和歌唱声部的关系。在北京中南海怀仁堂和民族文化宫等剧场的演出,每当宋卫香演唱完毕,观众们即报以热烈而又长久的掌声,一次又一次雷鸣般的掌声仿佛永不停歇……宋卫香从未经历过这样的场面,她不得不多次返场致谢。这位年轻歌手沿着"吴歌北衍"道路,从江海平原一路唱到首都北京,她以朴实无华的舞台形象和柔美动人的歌声,为北京人民带去了海门山歌的钟灵毓秀和纯真乡情。此后,赴京演出团一直流传着一段佳话:宋卫香在北京演出大获成功后,著名歌唱家关牧村曾激动地说:"小姑娘,你前途无量。"

2. 舞台"小花旦"

(1)走近剧中人

1986年,宋卫香随团赴京演出取得巨大成功,但她并未因此停止脚步,相反,她倍加珍惜这来之不易的舞台表演机会。回来后,她继续利用剧团演出的机会,在台前和台后学习前辈的表演经验,并积极向剧团内外的专业人士请教。这一切不仅成为她的工作、生活常态,也成为她进一步学习前辈经验、探索构建自身"小花旦"角色的动力。

是年年末,剧团在悦来镇演出期间遇到了一个意外情况,《唐伯虎与沈九娘》中原本饰演"秋菊"的演员因故无法及时到场。团领导决定让刚刚从学馆毕业的宋卫香临时出演该角色。尽管宋卫香此前并未参与该剧的排练,但凭

借她一贯的勤奋积累和舞台观摩，当天宋卫香在《唐伯虎与沈九娘》中扮演的秋菊，无论是台词、唱腔，还是表演风格，均显得娴熟自如、生动逼真。导演吴群当场对她赞不绝口，称她戏路规范、唱腔灵活，是一个天生的"舞台精灵"。

从那时起，宋卫香逐渐崭露头角，成为海门山歌剧团中一位出类拔萃的年轻女演员。她先后在海门山歌传统小戏《淘米记》中饰演小珍，在《采桃》中饰演兰芳等角色，她甜美悦耳的嗓音以及出色的唱、念、表演和舞蹈等技艺，深受当地人民的喜爱，由此，她逐渐成为海门山歌剧团冉冉升起的一颗新星。

表4　1986—1997年宋卫香扮演"小花旦"部分情况[①]

剧目	编剧	题材类别	行当	唱腔基础	伴奏	布景道具	服饰
唐伯虎与沈九娘	俞适、陆行白	新编传统戏	生、旦、丑	山歌调、对花调	丝竹乐	简易幕景	女褶、男袍
淘米记	陆行白	传统小戏	旦、丑	山歌调	丝竹乐	筲箕、船板	女褶、男袍
采桃	陆行白	传统小戏	旦、生	山歌调	丝竹乐	桃树、简易布景	女褶、男短衫
心愿		传统小戏	旦（青衣）	山歌调	丝竹乐	简易布景	女褶、女袍

（2）"戏"如人生

20世纪80年代后期，改革开放和市场经济转型带来了巨大社会变迁。在这个背景下，我国文艺院团体制改革所涉及的创作表演运作模式、利益分配等均面临严峻挑战，海门山歌剧团这样的一些地方性戏曲团体也不例外。

这一时期，海门山歌剧团舞台创作表演与宋卫香个人艺术追求、生活信念密切相关，首先体现在宋卫香主演的原创现实题材剧目《千家万户》（汤炳书作曲、吴群导演）中。该剧是一部讲述关于社会经济转型时期一个普通家庭悲苦曲折故事的家庭伦理剧。在剧中，前辈演员邱笑岳生动地扮演了一个懒惰、嗜酒好赌、混迹于社会的不良父亲角色。陆新娟则以惟妙惟肖的表演扮演了一个不顾亲情、沉迷于网恋的母亲。而宋卫香则饰演了一个聪明伶俐、品学兼优的小学生玲玲。然而，由于父母的不良行为，她无法得到亲生父母的关爱和亲

① 根据内部资料《海门山歌剧团四十年（一九五八年——九九八年）》整理。

情,甚至遭受责难和谩骂,导致她产生了对亲情的怀疑和轻生的念头。

剧中有一段很经典的台词:

我不能再到学校里来了,我没有学费,再也没有勇气踏进校门,爸爸打我,妈妈骂我,我从生下来那天起就是一个多余的人,他们都不要我了,真的不要我了。告别了,张老师,我要到很远很远的地方去了。请你转告我的爸爸妈妈,求求他们不要离婚!把我忘了吧,将来再生一个弟弟……

为了充分塑造生活在这个特殊家庭的一个小学生的形象,宋卫香利用各种机会和条件,不遗余力地提高自己对剧中人的感悟力和创造力,以下是笔者采访宋卫香时她的口述:

我家里有一个三开门的橱柜,我就背着个双肩包,照着橱柜上的一面镜子,揣摩十岁孩子该是什么样的,举手投足应该是什么样子的,包括十岁孩子哭和笑应该是怎样的,神态是什么样的,我都在琢磨。弄不清十岁小孩是怎样走路,我便上街去看小学生放学,我远远地看,孩子们看到父母来接,是怎样的奔跑状态,我就进行模仿。

此外,宋卫香为了深入分析剧中人物的人生遭遇和成因,便以主演的身份努力体验和分解玲玲在不同冲突中的心理状态、肢体动态等,她甚至日日夜夜在排练厅和家里练习女主遭遇不幸时泪如泉涌的悲恸和突发的"双膝跪地"等场景,以至于剧场表演时,与她搭戏的演员和观众一次又一次地被她的"入戏"和感染力所震撼。

值得重视的是,作为第一次饰演女一号"旦角"人物的宋卫香,当她面临如此跌宕起伏的剧情发展,以及人物情感、心理冲突与挑战时,仍然能够成功塑造小女孩玲玲。这固然与演员自身的舞台天赋与勤奋努力密切相关,但剧中诸多优秀前辈演员们的经验、引导与影响,对她的艺术修养、二度创作等的提升,以及"戏如人生"的由衷感悟,同样具有十分重要的作用。

由于该剧目社会反响热烈,共鸣度高,剧团一年内连演了400多场,中小学师生对该剧尤为喜爱,以至于文化局收到了雪花一样涌来的信件。来信内容各种各样,使得宋卫香成了当时的"玲玲专业户",这个头衔直至后来宋卫香饰演了一些"青衣"角色后才逐渐被摘下。

(3)向民间请教

即使处于剧团经营困难、个人生活拮据之中,宋卫香仍坚持探索钻研海门山歌文化,她利用工作与学习之余,寻找各种各样的机会,向民间歌手求教,

听他们讲述山歌传唱的过程，这也让宋卫香进一步了解到传统海门山歌生成与传播的规律。

其中，老山歌手宋成礼给宋卫香留下的印象格外深刻。宋成礼出生于万年镇山南村，虽然聚居地不同，但同是沙地人的这样一个生活背景，使得他们很快聊到了一起。此后，海门山歌剧团每到他们村演出，宋成礼作为业余山歌手都会赶来看戏，宋卫香就这样和他交上了朋友。宋成礼演绎的带有说唱性质的叙事性长山歌《小城新气象》，生动活泼，让宋卫香耳目一新，也为她不断琢磨山歌剧的唱腔和韵味，带来了很多新的启发。

万年镇的民间山歌手万瑞娟，是当年万年镇与三阳镇文艺宣传队的文艺骨干，也是宋卫香经常交流探讨的好姐妹，早在20多岁时，宋卫香就通过参加文化站组织的文艺宣传队送戏下乡活动认识了她。记得第一次见到万瑞娟时，万瑞娟身着简朴的印花布衫，脚穿自家做的布鞋，加上她直白明亮的嗓音，以及对宋卫香无微不至的照顾，这些都让宋卫香想起了自己的大姐。送戏下乡期间，宋卫香常常被邀请去她父母家吃饭，沙地人家的淳朴真挚、温暖亲情让她一次又一次地感受到了回家的亲切与温情。

下乡演出的条件很简陋，剧团常常坐着拖拉机赶路和进村。有时候到乡村学校演出，临时舞台就用课桌拼接代替，宋卫香总是主动帮助主办方做一些杂活，不仅毫无怨言，而且觉得很充实、很高兴。她与邱笑岳老师表演的《逛新城》，一次又一次给全村男女老少带去欢笑。其中，万年镇文化站站长王文兴与万瑞娟合作的山歌说唱《红梅吐清香》，更是至今都让宋卫香感到十分佩服的民间节目。这些节目，往往是下午排练想到的一些段子或楔子，到了晚上就拿出来演出，十分自然，效果很好。随着村落和观众的变换，演员又灵活地加以因地制宜的改编，使得老百姓们都喜闻乐见，竞相追捧。

正因为有了这样一些扎根农村的生活体验，宋卫香所演绎的一些传统海门山歌及海门山歌剧所呈现的民间音乐养分格外鲜活和生动，一些谱面记录缜密细致的音符，经过她的生动演绎，旋律和音符背后的生活趣味、民间习俗跃然而出，趣味盎然。正因如此，她演绎的许多传统海门山歌总是富于感染力，让村里人感到格外亲切。

《小阿姐看中摇船郎》（谱例23）由《摇船郎山歌》（陈卫平记谱）改编而来，陈卫平在不改变整曲结构的情况下，调整了部分词句，以顺应当下民间口语习惯。其中，"浓眉大眼、老实相、有骨气、过三江、闯四海，顶风勿怕那拳头大雨点""顺风勿怕那小山头大浪""裤子勒腰里系仔勒汗巾"等歌词结构，在宋卫香的演绎下，不仅凸显出该曲引人入胜的民间叙事性，以及沙地摇船郎栩栩如生的形象，也使其音调性格与发展更具开放性和动力性。

谱例23

类似的唱词处理，在她演绎的《日出东方白潮潮》中，同样给人以声情并茂、惟妙惟肖的感觉（谱例1）。从该曲唱词结构来看，"日出东方白潮潮哎，哎，我小珍姑娘抄仔三升六合雪花白米下河淘"，词中的"哎"属于衬字，是开口式口型，带有即兴性与抒情性，也同样兼具方便发音的特点。接在"白潮潮"之后，由于"白潮潮"的发音特点具有收拢和闭口的趋势，有了"哎"字作为后缀，形成了音韵补充，使得这一句的歌词在情绪上具有

延伸性，这也是方言特点带来的声韵语法上区别于其他平常的汉语所形成的不同词句特点。从语法角度来说，首句与第三句的"日出东方""雪花白米"形成了对仗词格，连接其后的两个动态性词语"白潮潮""下河淘"，颇具沙地特征的ABB型叠词特征，句子结构都是"4+3"。"抄仔三升六合"具有吟诵性、即兴性特征，以密集紧凑的节奏展现了口语性特点。同样的，"三升六合"与前句"日出东方"相对应。从句型结构来看，整个语句结构排列规整，叙事性与抒情性相结合的结构扩充与歌词的拓展，极具感染力与画面感。

三、从山歌人到山歌剧人

1. 历练成长

宋卫香的舞台生涯已逾四十载，其个人经历和艺术成因来自多方面。在20世纪70年代末80年代初，宋家七口人虽一如既往地厮守于日出而作、日落而息的乡村生活，但宋卫香自幼在母亲江南小调熏陶下所形成的孩提兴趣却远不止于此。

1978—1981年，如东丁店乡一带与全国大多数乡村一样，乡镇村落的文化娱乐生活相对贫乏，适合青少年的文娱活动更是少之又少。下午放学以后，宋卫香时常要穿过阡陌纵横的农田，步行好几里地，来到位于今大豫镇旁的丁店文化站，与众多乡邻、同学一道，在时任该站文化站站长陈瑞康的组织和指导下，学习乐理知识，参加各种演唱、演奏活动。笔者采访陈瑞康、宋卫香后，将当时相关情况列表梳理如下：

表5 1978—1981年间宋卫香在丁店乡文化站部分演出活动表①

年份	学习地点	表演地点	形式	活动内容	观众人数/人
1978	丁店乡文化站	海滨幼儿园	独唱	歌曲《泉水叮咚》	114
1979	丁店乡文化站	桂芝小学	表演唱	越剧《梁山伯与祝英台》选段	120
1980	丁店乡文化站	大豫镇文化站	独唱	歌曲《党啊，亲爱的妈妈》	145
1981	丁店乡文化站	丁店乡文化站	表演唱	锡剧《珍珠塔》选段	165

① 根据原大豫镇丁店乡文化站站长陈瑞康及宋卫香部分老师、同学访谈材料整理。

宋卫香在丁店乡文化站不仅学习声乐演唱，还利用各种机会学习二胡、扬琴、琵琶等乐器，在演出中，只要自己的独唱节目一结束，她就会拿起乐器，参加到乐队伴奏中。当时的丁店乡文化站乐师顾学明对宋卫香印象深刻：宋卫香当时才十二三岁，是丁店乡文化站演出队伍里年龄最小的一个，但也是最聪慧、最灵巧的一个小演员，每次演出，她身兼演唱、乐手、舞台等多项工作。她有标志性的两条羊角辫，不施粉黛，无论以甜糯的沙地话唱起歌来，还是模仿电台广播里殷秀梅、郑绪岚等的各种歌曲，都受到男女老少的热烈欢迎。①

2. 每周一歌

在宋卫香的记忆中，自己从小最喜欢的一件事情，就是听挂在堂屋廊檐下的广播盒的歌唱节目。记得这个栏目叫作《每周一歌》，通常是每天中午12:15开始，每周都有好几位歌唱家演唱的新曲。短短十几分钟，每次都让能歌善舞、充满理想的宋卫香如痴如醉，听到激动时，她会搬起小板凳，坐在广播下面，边听边跟着唱殷秀梅的《党啊，亲爱的妈妈》、郑绪岚的《牧羊女》等，还有大量越剧小调、锡剧、黄梅戏、沪剧等选段，都成为这一阶段宋卫香的精神食粮。每当广播中传来歌曲的高潮时，宋卫香便展开想象的翅膀，仿佛自己融入了那个恢宏华丽的舞台场景之中，甚至还会兴致勃勃地找来几条毛巾，将它们扎起来连成水袖，然后随着婉转动听的戏曲声腔和音乐翩翩起舞、引吭高歌，真是不亦乐乎。

如表6所示，《每周一歌》是由中央人民广播电台于1955年7月创办的一档音乐专栏节目，20世纪70年代有一段时期停播，节目长度约10分钟，采用反复播放的形式，在当时，是一档传播面广、社会影响深远的音乐节目。例如，1979年12月31日8点，中央电视台播出了电视剧《三峡传说》插曲《乡恋》，由李谷一演唱；1980年2月，《乡恋》入选中央人民广播电台《每周一歌》中。在那个电视尚不普及的年代，《每周一歌》所带来的《乡恋》因此迅速流行，李谷一也成为当时炙手可热的歌手。少年宋卫香从中所受到的熏陶，以及由此所打下的歌唱基础，可想而知。

① 钱建明.海门山歌与山歌剧文化研究[M].北京.人民音乐出版社，2022：277.

表6　1970—1989年中央人民广播电台《每周一歌》的部分内容

年份	歌手	作曲家	作词家	曲目
1974	李双江	傅庚辰	邬大为、魏宝贵	红星照我去战斗（电影《闪闪的红星》插曲）
1978	关牧村	施光南	瞿琮	吐鲁番的葡萄熟了
1979	李双江	张乃诚	陈克正	再见吧，妈妈
1980	李谷一	谢提音	雪抒	离别了，朋友（电影《爱情与遗产》插曲）
1980	李谷一	张丕基	马靖华	乡恋
1980	李谷一、程琳	谷建芬	付林	妈妈的吻（歌曲原名《思念》）
1980	罗天婵	郑秋枫	瞿琮	思乡曲（电影《海外赤子》插曲）
1981	田鸣、张西珍	谷建芬	韩先杰	清晨我们踏上小道
1981	郑绪岚	王立平	王立平	牧羊曲（电影《少林寺》插曲）
1981	杨淑清	施光南	陈晓光	在希望的田野上
1981	朱逢博	金凤浩	李幼容	金梭和银梭
1987	陈力	王立平	曹雪芹	枉凝眉（电视剧《红楼梦》插曲）
1989	蒋大为	唐诃、吕远	乔羽	牡丹之歌（电影《红牡丹》插曲）

3. 剧种传人

《海门山歌与山歌剧文化研究》显示，作为传统海门山歌承继与发展的历史性转折点和承上启下的标志之一，海门山歌剧团于1958年正式成立（2014年经相关机构批准改名为"海门山歌艺术剧院"）。通过地方政府多方面的政策配套与资金支持，迄今该剧院创作表演的传统与现代题材剧目超过200部，在大江南北享有较高的知名度。在《中国戏曲剧种全集》中，海门山歌剧被列为我国南北方348个传统地方剧种中最年轻的一个剧种。就本文研究视域而言，作为海门山歌剧团数代演职人员共同奋斗过程承上启下的代表人物之一，以及以自身舞台实践伴随该剧种在江海文化大潮中应运而生、顺势而为的一个重要

传人，宋卫香担纲主演的大量传统和现代剧目，以及通过探索与实践所积累的该剧种舞台程式、行当角色、人物造型等，成为新时代以来彰显海门山歌剧戏曲属性，凝聚长江南北岸沙地人社会身份与文化符号的经历和经验的重要载体。

（1）主演传统小戏

作为剧团学馆培养的一名优等生，早在20世纪80年代后期（宋卫香随南通民间艺术团赴京演出载誉归来后），宋卫香的舞台禀赋与魅力就越来越多地受到剧团内外的广泛赞誉。在编剧、导演、作曲及团领导等多方面培养和支持下，她主演的一些海门山歌传统小戏，舞台表演更趋成熟。通过唱腔、道白、做派、身段等严谨而又富于个性的程式性提炼与建构，宋卫香所塑造的人物与"旦角"体系的联系格外紧密，剧团内外的同门同行、热心观众等也开始亲切地称她为"我们的台柱子"。

作为传统海门山歌之一的《小珍抄米下河淘》，长期以来，在江海平原一带流传广泛，很多民间歌手都曾经演唱过。1957年的海门县民间文艺会演期间，300余位山歌手中包括周三姐、王爱玲、张淑兰等在内的女山歌手也不同程度地对此曲进行过个人的解读，由于传播途径等不同，在不少方面存在一些差异。宋卫香作为此曲的演唱者之一，她在曲中对乡情的表达、歌词的理解，都有自己独到的见解。这首歌也是宋卫香的保留曲目，在很多场合经常演唱。编剧陆行白改编的山歌小戏《淘米记》，来源于《小珍抄米下河淘》这首山歌调。以下是宋卫香口述：

在我1984年进团时，也是改革开放初期，我对《淘米记》就早有耳闻，只是那个时候没有曲谱，更没有影像资料，老一辈乐队的成员都对《淘米记》谙熟于心，从我进团之后的很长一段时间里，剧团不怎么演传统剧目了，都是现代戏居多。有一次，我看到由顾卫艺、邱笑岳、刘森才翻演的《淘米记》，这是我第一次看到完整版《淘米记》，遂对这部戏的由来与饰演产生了更多的好奇与向往，我很喜欢剧中小珍姑娘这个角色，我觉得她机智、善良淳朴、活泼灵巧。我喜欢戏中的故事与生活气息。那时候我20多岁，记性好，看过的戏过目不忘，于是自己开始琢磨《淘米记》的唱段与人物塑造，在唱词上，我也进行了部分调整和改动，加入了自己设计的一些衬词和音腔，逐步形成了自己的特色。例如，该剧的开头部分，笛子旋律一出，我就"先声夺人"，以高亢悠扬、抒情自由的音调，抒发出身临其境、心旷神怡的感受，第一时间将观众带进这样一种广阔优美的境地。之后，我与邱笑岳、施士平合作探讨，进一

步摸索该剧人物唱词的艺术表现，产生了《淘米记》又一版本。2002 年，该版本参加全国山歌邀请赛获得银奖。

海门山歌剧团内外普遍认为，宋卫香的唱腔元素细腻丰富、对比鲜明，在吴地戏曲类别中极具辨识度。尤其是在无伴奏或"线性""点状"伴奏织体下，更凸显出她音色的软糯与绵延，以及悠扬传神、意境深远的风格特点。例如，在传统小戏《淘米记》选段《日出东方白潮潮》中，她注重装饰音和时值延长的"即兴性"演绎，起句唱词"日出东方"四字的意境广博，她通过"开放性"音域和时值处理，形成时值延长和画面距离的动态性结合，并借助时值、音色变化所带来的音画视角转换，突出了高亢悠扬的戏曲唱腔所营造的主题情绪与意境。

（2）主演现代大戏

世纪之交以来，海门山歌剧团在俞适、陆行白、吴群、张东平、李青云、汤炳书等一大批编导、作曲家及全团演职人员的通力合作之下，各种新剧目（含改编剧、移植剧等）创作表演层出不穷，来自省内外的奖项与表彰接二连三。在新时代主流文化发展及文艺团体改革强劲东风的引导下，全团上下团结一致，争当地方戏曲文化建设排头兵的热情日益高涨。在团领导和剧目主创人员不同阶段的统筹规划下，为进一步整合和提高海门山歌剧的系统性舞台程式及戏曲本体元素，加快凝练、提升拔尖人才和本剧种的国家级"名角"，一大批旨在充分调动和发挥本团创演队伍优势、为宋卫香的"花旦""青衣"等角色行当量身定制的大型现实题材剧目应运而生，成为进一步反映海门一带沙地人社会文化，以及凸显这一时期宋卫香音乐行为建构与运行中不可忽视的一种"流派"特征。

如表 7、表 8 所示，从角色（行当）塑造及舞台表现等方面来看，世纪之交以来，宋卫香主演的很多大型现代剧目具有很大的人物形象跨度和舞台张力。从《千家万户》中的孙玲玲、《青龙角》中的琳琳、《献给妈妈的歌》中的张晓玲等，可谓从少年至青年阶段，角色年龄跨度从 8 岁至 20 几岁，宋卫香而后被业内人士称为"玲玲专业户"。2015 年至今，从乡村扶贫主题的《亲人》，到表现廉政、反腐、法律公正主题的《临海风云》，及至乡村振兴主题的《田园新梦》等，宋卫香总体上完成了从"花旦"到"青衣"行当的舞台人物转型，以及根据剧目主题、人物身份、造型特征等需要而相互穿插与融合，集二者于一身的多样性互动与发展。例如，《千家万户》奠定了宋卫香作为"旦角"的

舞台表演基础及其较为鲜明的少女形象特征，《献给妈妈的歌》则通过跨越少女与青年的年龄跨度、身份转变等，拓展"戏路"，并在题材内容、戏剧冲突及舞台程式等方面更新换代。此后，由她担任主演的大型剧目还包括《书记大哥》《乡村教师》《青春赞歌》《守望金花》《追梦》等20余部，她在这些剧目中，面临的挑战不断，获得的成功也不断。其角色（行当）转换的艰难过程，诚如宋卫香所说：

 一开始，我对自己是有顾虑的，因为我十几年都演的是小花旦，后来改演青衣类角色，我在舞台上的一个眼神、一个转身、一个台步都要克服原有的花旦"活跃、轻松轻巧"的习惯，真的很不容易。在导演和同事们的支持和帮助下，我在排练过程中不断提醒自己适应新的角色，从人物上场的第一个亮相、第一句唱词、第一个手势开始，我都进行了细致的琢磨和改变。例如，在《临海风云》中饰演女市长，无论是表现她从容坚定的步伐、人物的声腔音色、语速的快慢，以及俯下身的动作，我都进行了长期的探索与尝试，力求尽可能符合女市长亲民的形象，可以说，我在方方面面都下了功夫。

表7　宋卫香主演的现代题材剧目表

年份	剧目名称	主题类别	编剧	导演	行当类别
1989	千家万户	家庭伦理	移植	吴群	花旦
1993	青龙角	乡村生活	陆行白	杨概复、马邻	花旦
2003	献给妈妈的歌	城市生活	张东平	李青云	花旦
2017	亲人	城市生活	张东平	李青云	青衣
2017	临海风云	城市生活	张东平	李青云	青衣
2018	田园新梦	乡村生活	张东平	李青云	青衣

表8　宋卫香进校园时期主演的部分剧目介绍表

剧目	题材内容	角色年龄	身份	唱腔类别	道具	服饰
书记大哥	乡村	25	大学生	花旦	大型布景	现代
乡村教师	乡村	35	教师	青衣	大型布景	现代
青春赞歌	城市	21	大学生	花旦	大型布景	现代
守望金花	乡村	14	小学生	花旦	简易布景	现代
追梦	城市	30	白领	青衣	大型布景	现代

与此同时，宋卫香在海门山歌创作表演等方面的探索和成果几近"井喷式"呈现。近20年来，她参与创作并演唱的新海门山歌包括《江风海韵东洲美》《声声山歌颂家乡》《海门山歌叠成山》《颐生美酒扑鼻香》《绣品城情歌》《江海对歌》《海门特产》《海门地界四只角》《走南闯北海门人》等，其娴熟自如、感人至深的歌唱合着韵律分明的海门山歌剧音腔，成为新时代海门一带人们家喻户晓、喜闻乐见的乡音、乡情和乡俗的重要组成部分。

结　语

沙地人后裔宋卫香及其海门山歌文化活动，是江苏南通海门一带移民历史文化与现实社会生活的一个缩影，其沙地人生活背景、音乐行为缘起、发展与影响，既反映了她作为"外乡人"融入海门文化，依托天时、地利、人和等综合条件，打造自身艺术情怀的诸多侧面，更反映了以她的亲身经历，见证并成就了这一方水土所孕育的一段沙地人奋斗史，体现了海门山歌文化本身通过漫长的历史沉淀和现实衍生所刻画的"身份符号"及家乡情怀。

正因如此，本文研究视域下，作为沙地人后裔的宋卫香的音乐行为及其"三重结构模式"与海门山歌传承与发展的诸多关系，可归纳总体如下：

首先，宋卫香及海门山歌是海门一带沙地人移民文化（民间习俗、方言习惯等）在现代社会语境下的一种历史折射。本文通过对宋卫香的"外乡人"背景进行的分析与研判表明，宋卫香出生于如东县大豫镇巩王村，从小受家乡环境、家族谱系等多种影响，经长期口传心授、耳濡目染，积累了大量江南吴歌素材，尤其是祖辈传唱的掘东民歌（海门山歌），使她幼年时期就汲取了多样的"地方名曲"。作为一个热爱家乡、乡情浓郁的"农民的女儿"，家乡的田间地头、习俗民风是一直萦绕在她心头的沙地人乡愁情怀。

其次，作为国家级非遗代表性项目海门山歌代表性传承人，宋卫香一生所贯穿的海门山歌体验与经历，早已从丁店乡街坊邻居熟知的那个"沙地小姑娘"拓展至一个"新海门人"的城镇化语境之中。换言之，以宋卫香为代表的新海门一代沙地人以自身移民历史为背景，通过相关群体特有的沙地山歌（山歌剧等）凝聚自身乡俗民情、构建一定社会群体公共文化意识与机制的探索和努力，恰恰反映了世代相传的沙地人传统与现代海门人社会行为追求的紧密联系。

再则，当下海门山歌创作表演是传统海门山歌传承与发展的阶段性产物。

作为沙地人后裔这样一个移民群体的音乐行为人来说，宋卫香从"海门新人"到家喻户晓的著名海门山歌手，其演绎传统海门山歌、新海门山歌始终秉持着一种沙地人的"母语"习俗，她演唱的《小阿姐看中摇船郎》《小夫妻一配做人家》等，无论在沙地话表述，还是在曲调、音腔的婉转细腻、甜糯优美等方面，无一不与沙地方言的积淀与趣味紧密联系。如今，一些脍炙人口的新海门山歌，则是她在上述基础上，通过沙地人口语、时尚等多样性衍变，以及自身声腔处理与艺术加工发展而来，《海门特产》《海门地界四只角》等大量新作生动体现了这一点。

另外，新时代以来，海门山歌剧艺术创作表演进入一个新的腾飞阶段。宋卫香作为沙地人后裔的杰出代表之一，如何从国家级非遗代表性项目海门山歌代表性传承人、海门山歌艺术剧院院长等身份出发，更好地融入海门山歌剧团发展道路、业务建设、区域性社会公共文化体系建设的全局，以及从相关地区人大代表、政协委员等参政议政的社会公共身份出发，进一步履行包括将传统海门山歌文化融入新时代主流文化建设在内的多项社会使命等，其行为价值意义背后始终贯穿着她作为沙地人后裔代表之一，以自身族群文化、审美意向、思维方式等融入中华民族多元一体格局的人生理想和社会轨迹。宋卫香作为海门山歌剧的剧种传人之一，其个人艺术道路（包括角色行当、人物形象、唱腔体系等交叉与拓展等）与海门山歌剧之剧种元素探索、舞台程式间的社会关系、经验积累等，从侧面验证了这一点。

宋卫香相继被南通市政府评选为"劳动模范""德艺双馨文艺工作者"，获得全国及省部级各类奖逾50项，作为长期以来南通一带各行各业青年人学习的模范和榜样，中央电视台、江苏省电视台，以及《中国文化报》《中国戏剧报》《新华日报》《光明日报》等数十家媒体对她的先进事迹和艺术成就进行了宣传报道。凡此种种，同样彰显了宋卫香作为一个新时代基层文艺工作者，以自身音乐行为的历时与共时场景，凸显民族音乐学研究对象置身历史维度、社会维系及实践过程所蕴含的文化特质与个人经验，本文所指"三重结构模式"视域下的宋卫香研究，正是基于这一前提。

主要参考文献：

1. 艾伦·帕·梅里亚姆.音乐人类学[M].穆谦，译.北京：人民音乐出版社，2010.

2. 钱建明. 海门山歌与山歌剧文化研究 [M]. 北京：人民音乐出版社，2022.

3. 江苏省如东县大豫镇人民政府. 大豫镇志：上 [M]. 北京：方志出版社，2016.

4. 威廉·A. 哈维兰. 文化人类学：第十版 [M]. 瞿铁鹏，张钰，译. 上海：上海社会科学院出版社，2006.

作者简介：

王妍蓉，南通市文化馆助理馆员、南通市级非遗代表性项目海门山歌代表性传承人，泰国宣素那他皇家大学2023级在读博士研究生。

下 篇
新文科：多维交叉的视角与途径

有关中国艺术人类学理论研究所涉及的田野调查,以及作为文化资源的非物质文化遗产的利用与管理等探索日益发展,相关领域以文化艺术及其学术研究为动力,激活和助推我国传统村落的"艺术资源""艺术活态"等在新文科视域下的可持续发展,进一步呈现出"从遗产到资源"等多维度内涵与表征。其文化价值观与学科方法,对于当下社会经济文化转型背景下,学界进一步探讨和反思有关文化反映论至文化交融论、文化从属论至文化立国论等,均具有不可忽视的启示。2008年,海门山歌被国家相关机构遴选为国家级非遗代表性项目;2018年,时任国家一级演员、海门山歌艺术剧院院长的宋卫香获国家级非遗代表性项目海门山歌代表性传承人称号。研究证明,伴随文化从属至文化立国的国策变迁,海门山歌剧作为依托原生性民间文化传统——海门山歌与江海文化演变与发展相互衔接的一个重要转折点,海门山歌传承与保护由此进入了一个前所未有的新时代。不可忽视的是,面对信息化、新媒体、文化产业发展的多样化与密集化,其传统剧种载体——海门山歌剧所蕴含的民间形态与运作方式,既面临十分严峻的挑战,也获得了十分可贵的发展机遇。

民族音乐学家认为,作为一种特殊的文化行为,依托民间习俗与社会变迁且不同于其他社会交流的音乐活动,更多与不同文化区人们的情感过程与结果相联系,其相对模糊的本体内容要求研究者在获取必要的参考数据时,必须及时采撷和提炼一定社会"种族集体成员"的感知过程与"符号体系"。以此为切入点,方能在人类学及社会文化活动规律等方面,厘清那些较之一般"符号体系"更为深远复杂的"情感效力",以及在那些社会活动过程中相互作用、动态运转的音乐规律之外的行为论据。较之南北方一些生存窘迫的地方剧种而言,无论是国家级非遗代表性项目海门山歌的民间生态环境,还是由此衍生发展,并汲取相关地方小戏舞台程式、唱腔规律而形成的海门山歌剧艺术,均在一定程度上以令人瞩目的乡土样态和舞台剧目积累,显现出自身的活力和动力。

一段时期以来,伴随学界有关新文科领域的进一步探索交流,国内众多知名音乐学家关于"跨界"与"融合"等多方面的理论探索与研究成果,因其多维度理论阐释与研究方法,已然在不同层面启发了人们思考关于艺术人类学视野下多元性学科理念与对象研究的交叉性和必要性。与此同时,本书选题第一阶段成果《海门山歌与山歌剧文化研究》(2022),也因相关研究视角和方法引起了部分学界同仁的关注,该理论成果所产生的学术启迪,同时也成为本

书选题研究团队结合海门山歌文化"互文性""飞地"理论,以及相关田野工作经历,建构与连接与此相关的理论体系和系统性学术维度不可或缺的一座桥梁。因而,基于本篇内容所及多元视域及其相关文化社区内外居民结构、社会行为等原因,该课题研究之跨文化、跨学科、跨方法论、跨地域等多样性探索与表述,亦可谓各有侧重、各得其所。

此外,从国家级非遗代表性项目代表性传承人所担负的社会职责和行为价值来看,宋卫香作为一个被祖辈乡土文化浸染、有着较扎实海门山歌传承谱系基础的农家后裔,以及被崇(明)、海(门)、启(东)、通(州)地区的沙地人誉为"江海平原一枝花"、几十年人生凝聚于追求一个目标的海门山歌人案例而言,她的音乐行为及其"符号体系""情感效力"等,不仅凝聚了海门一带社会公共文化体系建设所对应的"文化区"地标意义,而且为本书选题研究的多维交叉、实证方法提供了更多时空条件与参考数据。

艺术人类学视域下的"多元一体"

——《海门山歌与山歌剧文化研究》的新文科维度

钱建明

艺术人类学是一门多学科交叉与融通的"复合性"学科,其颇具当下新文科探索特点的研究视野和理论方法,为学界面对人类生活的多样性社会文化变迁,采用新的问题导向、研究方法及理论维度,进一步探索和反思"多元一体"学理背景下一些传统学科的理论属性、研究范式,厘清相关人文学科领域的思想内涵、文化自觉等,带来了新的契机与前景。

近年来,有关中国艺术人类学理论研究所涉及的田野调查,以及作为文化资源的非物质文化遗产的利用与管理等探索日趋聚焦,相关领域以文化艺术及其学术研究为动力,激活和助推我国传统村落的"艺术资源""艺术活态"等在新文科视域下的可持续发展,进一步呈现出"从遗产到资源"等多维度内涵与表征,其文化价值观与学科方法,对于当下社会经济文化转型背景下,学界进一步探讨和反思有关文化反映论至文化交融论、文化从属论至文化立国论等,均具有不可忽视的启示。笔者以此为起点,结合《海门山歌与山歌剧文化研究》一书中的部分田野调查材料,提出一孔之见。

一、主体间性:沙地与沙地人

艺术人类学视野下的"主体间性",是人类学研究有关人类社会结构、行为关系及价值取向通过艺术活动所呈现的理论维度之一。就此而言,本文所及海门山歌与海门一带居民世代沿袭的民间习俗、身份归属,以及相关社会群体的"主体间性",具有历时背景下"他物"与"他人"之双重性文化样态。

1. "外乡人"地缘

《象》曰:大哉乾元,万物资始,乃统天。意指蓬勃广大的乾元之气,是包括人类活动在内的万物创始发展的原动力。现代人文地理学认为,人类活动与地理环境的关联与互动,集中反映在人地关系及其地域系统的形成过程、结构特征和趋向规律等方面。换言之,作为一定历史条件下相关社会成员依托

自然环境形成的一种区域性人文地理，海门不仅具有该视角上的地理方位（地名）意义，而且由此为四方居民提供了"他物"性质上的生存条件和拓展空间。

《海门山歌与山歌剧文化研究》中显示，海门位于今江苏省东南部，东濒黄海、南倚长江，古称"东布洲"，素有"江海门户"之称，这里四季分明、雨水充沛，属亚热带季风气候区。长江三角洲是长江入海之前的冲积平原，由于地理环境变迁和江流的物理流体现象，历史上长江主流持续右偏，明清以来，这一区域转变为浅海、潟湖、滨海和沙群低地环境，长江口沙群依次并入北岸，形成今长江北岸最大的冲积平原，并促使盐城，扬州仪征、邗江，泰州泰兴、靖江，南通如皋、如东、海门、启东等地，以及长江南岸的崇明、长兴、横沙等沙岛，渐次并入北岸。与此同时，江口沙嘴同步延伸，北岸沙嘴延伸为今江海平原，南岸沙嘴则经江阴、太仓、外冈、马桥一线向东延伸，与钱塘江北岸相连后达杭州湾，形成上海市、江苏省南部和浙江省的杭嘉湖平原，而沙嘴内侧的浅水海湾由于被淤积封堵，成为太湖的前身。

明清时期，宁镇丘陵地带虽有太湖水源为主要依托，并伴以淮水（秦淮河）、练湖、赤山湖、长塘湖（长荡湖）等支流水域支撑，但因地表水相对浅薄，水资源并不丰富，其农业灌溉主要依靠自然降雨。而在江汉平原延伸之下的江南平原，由于唐中期以后太湖泄洪不畅，导致长江低潮不能沿原太湖分支东江、娄江与松江流入内地，致使滨江与滨海平原一带多地缺水严重。另一方面，这一区域东部与甬绍平原之北部及钱塘江相连，其北部滨海沙堤区系由潮流挟带的泥沙堆积而成，历史上频繁遭受江海浪潮侵袭。此外，位于钱塘江两岸的杭州湾北侧金山卫与乍浦之间的沿岸海底有一巨大的冲刷槽（最深约 40 米），湾底呈喇叭形地貌特征，时常出现涌潮和暴涨潮，最大潮差竟达 8 米以上，流速可达每小时 20 米，具有巨大的冲击力。因这一带江道宽窄不均，且多浅滩，故江海潮流常年摇摆于两岸间，致使王盘山南北及以下两岸滩地冲淤无尽、变幻无常，并导致今奉贤、金山、平湖、海盐、海宁等地海岸节节北退，形成与现今该区域"地文"条件相呼应的基本地理范围。

书中研究显示，五代至两宋的数百年间，江南地区基本形成了太湖出水进入低地圩田体系、低地圩田体系排水进入吴淞江，低地排涝与丘陵、土岗地排灌一体化的水利灌溉系统，从地质条件和环境变迁的角度来看，太湖及太湖以东对轭状的冈身特点也为"活水周流"提供了重要条件。宋代范成大《吴郡志》引郏亶曰："故亦于沿海之地，及江之南北，或五里七里而为一纵浦，

又七里十里为一横塘",以及苏州低田地区"五里而为一纵浦,七里为一横塘",又冈身之地"高于积水之处四五尺至七八尺",距低地的距离"远于积水之处四五十里至百余里"等,可谓"活水周流"前后描述,而"纵浦通于吴淞江,横塘分水势而棋布之,以此形成周流水流塘浦深阔",以及"深阔塘浦,溢流水势使低地水流导向吴淞江和冈身高地",还有"借令大水之年,江湖之水高于民田五、七尺,而堤岸尚出于塘浦之外三、五尺至一丈,虽大水不能入民田也。民田既不容水,则塘浦之水自高于江,而江之水亦高于海,不须决泄而水自湍流矣。故三江常浚,而水田常熟"①。这一切均为此后作为"外乡人"的江南移民跨江北上,提供了先期的地缘优势和生产劳动经验。

2. 沙地人结构

心理学家认为,从自我的复杂性来看,决定我们行为的动因,主要来自物体和自我之间的动力关系。从这一角度来看,作为沙地环境之"他物"与沙地人之间"动力"与条件的产物之一,海门一带移民伴随世代生息繁衍规律,逐渐形成了区别于其他先民的"外来人口"群体,其结果是直接催生了主体间性意义上的沙地人与沙地文化。

以今长江三角洲地理环境及长江主流中下游一带两岸沙地居民的社会习俗与生活方式而言,北起江苏射阳(包括海门、启东、如东,并延展至张家港、盐城之部分),南至上海宝山、浦东、奉贤等地持吴语口音、具有一定江南地区生活渊源的居民及其后裔,均可视为这一意义上的沙地人。据不完全统计,在广袤的长江三角洲地带,北起江苏射阳北部、南至上海奉贤南端,绵延1 000多里(500多千米)的沿海地区和长江口南北两岸十余个县市的居民,多为长江南岸先民的后代,以及南北岸移民混居的后裔,总数已逾200万。

据《海门山歌与山歌剧文化研究》,长江三角洲地理地貌的发展和变迁,不仅为宋元明清以来江南经济文化的繁荣昌盛提供了丰富的物质和人文条件,也为处于长江南北岸这一重心地带不同文化阶层的人们,因动荡不定的政治环境和社会变迁而选择迁徙他处,依托滨江临海的长江北岸自然环境和资源优势另谋生计,带来了更多生活机遇。只是由于历史原因,长江三角洲区域中的沙地人迄今对于自身称谓并无统一共识,而是更多依据移民背景、区域划分和乡俗民情的不同,将自身与同类人划入不同的称谓与寓意之中。例如,海门、启

① 邓云特. 中国救荒史 [M]. 上海:东方出版中心,2020:222-225.

东及张家港人虽自称为"沙上人"（音"索朗银"），但崇明人并不认同（他们认为这个"第一人称"带有"贬义性"），崇明人自称"本沙人""大沙人""南沙人""内沙人"，只有在贬称外沙人时，才称之为"沙上人"，而将北岸的海门、启东、通州和如东等地相关人群统称为"北沙人""外沙人"（原隶属崇明岛的"外沙"，即启东南部的群沙地带，与现北岸相连，于1928年归入启东县）。与此同时，海门、启东一带居民多称自己为"南沙人"，而称通东人为"北沙人"或"江北人"。随着20世纪以来这一带行政区划相对明确和稳定，与此相关的沙地人分别被称为"启海人（启东人、海门人）"和"常阴沙人"，并已成为当地惯例之一。

　　此外，海门、通州及苏北沿海一带移民来自太仓、常熟、句容等地，是历年来当地人们较为流行的另一种说法。太仓地处东海之滨，长江下游之河口一带，以天然良港和鱼稻文化闻名于世，秦时属会稽郡，汉为吴郡娄县惠安乡，三国时吴国在此屯粮置仓，因之而得名。明初镇海卫置此，屯兵驻防。弘治十年（1497），建太仓州，辖昆山、常熟、嘉定三县。清雍正二年（1724），升太仓为直隶州，割崇明、嘉定属之。常熟与太仓一样，地处长江下游河口段内陆，并有崧泽、良渚遗址多处，西晋太康四年（283）建城，是唐代江南地区街市兴旺、商业发达的一座名城。上述内容显示，作为同一地理气候条件下发展起来的两座江南名城，无论从长江下游河口区域历史背景下的农业方式、交通距离、多样性城镇工业门类，还是从明清以来两地地区行政区划的隶属关系等来看，两地居民通过苏州府所辖之区间往来、以太仓居民、常熟居民等身份或经历与崇明岛居民混居生活（或会同崇明岛居民），一起越过重重叠叠的大小沙洲，再次迁往长江北岸拓荒垦殖，并充分发挥江南居民在农耕和多种农副产业方面的优势与经验，均是理所当然的。

　　今海门、启东、通州、如东（掘东）一带是长江下游河口段一带夹江临海的沙地移民较早的栖息地和拓荒垦殖地，由于自然环境、历史演变和人口变迁等多种原因，有关这一地区居民原籍，以及与沙地移民结构、聚居环境变迁等历史背景相关内容的探索，既有上文所提"洪武赶散"以来崇明、太仓、常熟、常州、句容等江南各地移民史料为证，也与学界和民间所披露的有关清晚期太平天国战乱后，江南部分政要、商贾和文人背井离乡、为寻求庇护而跨江北上的研究与追溯相关联。此外，海门原属通州，嘉靖《通州志》卷5"古迹·海门县中记"载："海门岛，在州东北海中。宋犯罪者多配于此，有屯兵使者领

获,今没于海。"该志卷8"遗事"又记为:"宋犯,凡犯死罪获贷者,多配隶登州沙门岛及通州海岛,皆有屯兵使者领护。而通州岛中凡两处官煮盐,豪强难治者隶崇明镇,懦弱者隶东洲市。"其甚为久远的历史影响,直接或间接导致这一带原住民或移民交相融合的乡俗民情,其不同流布、现实存在等背景之深远复杂,可想而知。

二、濡化、涵化:沙地人叙事之"定"与"不定"

从文化习得与社会发展的关联来看,"濡化"(enculturation)通常反映一定社会成员对于自身文化类型的适应与互动过程;同样背景之下,"涵化"(acculturation,亦称"文化适应")则多指一定社会群体由于不同文化成分持续影响而发生变迁的规律。从艺术人类学研究所关注的对象和范畴来看,二者所及长江下游河口段北岸沙地人生活环境的民间文化"定律"与"变数",同样具有自身维度。

1. 亚吴语方言岛

海门一带民歌流布的历史考察显示,迄今长江下游河口段崇(明)、海(门)、启(东)、通(州)居民之间通行的方言习俗,是江南一带(崇明、太仓、常熟、常州、句容等地)移民与其他原住民之间相互渗透和影响的产物,其总体与吴方言相联系,却又在某些方面带有自身(音韵、语法等)方言岛特征。作为一种"环吴语边缘地带"方言区域,其伴随这一带自然环境、人口结构变迁所浓缩的乡俗民情与社会交流方式,可以视为这一带沙地人充分凝聚和适应自身文化类型、"濡化"社会功能的一种结晶。这种如同大海中一座"独立岛屿"的方言习俗,对于海门山歌之乡音构成及其"来龙去脉",具有自身的语言规律及变化诱因。

首先,作为东抵黄海、南濒长江下游河口段的历史名城之一,就今南通地区所含沙地人文形成与历史轨迹而言,其方言地理与历代政区划分的并行与重叠不仅显而易见,而且为崇、海、启、通各地以自身语言特色融入吴语太湖区苏沪嘉小片,提供了"定律"依据和条件。

《海门市志》载,唐以降,朝廷在胡逗洲设盐亭场,开元十年(722),设盐官,隶属扬州海陵县,归淮南道。乾符二年(875),设狼山道,归浙江西道节度使所辖,并置狼山镇遏使。五代十国期间,吴国于此设丰乐镇、大安镇、崇明镇及狼山镇。后周显德五年(958),如皋设静海军,后升为通州(今南通市),并设静海、海门两县归通州,州治静海,隶属扬州管辖,即为通州

建州之始。宋天圣元年（1023），通州改名崇州，亦称崇川，领静海、海门两县，属淮南东路。元至元十五年（1278），通州升通州路，后复为州治，领静海、海门两县，属扬州路，其间，崇明县曾归通州治，后划属苏州府。明洪武二年（1369），静海县并入通州，通州增领崇明县；洪武九年（1376），崇明县再隶苏州府，通州仍领海门县。清康熙十一年（1672），海门废县降乡，并入通州；雍正二年（1724），通州升直隶州，属江苏布政使司，增领泰兴、如皋两县；乾隆三十三年（1768），割通州19沙、崇明11沙，以及天南等新涨41沙设海门直隶厅。中华民国成立之初（1912），通州废州设县，改称南通县，行政区划沿袭清宣统治制（13市、8乡），同时，废除海门厅，设海门县；民国三年（1914），按北洋政府行政区划设置，江苏省60县分为金陵道、苏常道、沪海道、淮扬道、徐海道共计5个道治，南通地区分归苏常道和沪海道，其中，南通、如皋、靖江、泰兴等县归属苏常道，海门、崇明等县分属沪海道；民国十七年（1928），原属崇明县外沙的启东独立建县（启东县）；民国二十三年（1934），江苏省第七行政区（后改第四行政区）在南通城设专员公署，下辖南通、如皋、海门、启东，崇明5县；民国三十四年（1945），如皋西乡的如西县复名如皋县，如皋东乡地区定名如东县；民国三十七年（1948），原县治设于海安镇的紫石县改称海安县；民国三十八年（1949）2月，中国人民解放军攻占南通城，南通全境解放。与此同时，华中行政办事处决定，南通县境内南通城、唐闸镇、天生港镇、陆洪闸及其近郊农村合并，成立南通市，隶属苏皖边区第九行政区（后改为苏北南通行政区），隶属苏北行政公署的南通专区行政机关驻南通市（原南通县城迁至金沙镇），下辖通州、海门、崇明、启东、如东五县。1950年1月，如皋、海安两县由泰州行政公署划归南通行政区，同年，南通市升格为苏北行政公署直辖市。1953年，江苏复设江苏省，南通市为省辖市。1983年3月，根据国务院决定，撤销南通行政公署，原行政公署所辖6县（通州、海门、如皋、启东、海安、如东，崇明县于1958年11月划归上海市）统属南通市行政区划。

近代以来，海门话（声母、韵母及声调系统）一方面趋同于苏州、上海一带方言；另一方面，又因外来移民影响，呈现出"崇、海、启、通"方言岛意义上的多样性辐射力与个性特征，相关"历史溯源"与方言规律，总是伴随当地人们的日常生活，体现出基于环吴语地带方言的"音变"现象。根据王洪钟《海门方言语法专题研究》的归纳，海门话为代表的方言岛共有声母30个，

韵母43个,其声母、韵母结构的"音变"现象,以及同化、异化、鼻化、脱落、增加、入声化等分类与归纳,具有自身规律,正是基于这一历史背景。

2.沙地人的"外乡"山歌

伴随社会变迁和现代生活方式的日新月异,不同聚居地外来人口与原生先民相濡以沫、共同发展,成为城镇化、卫星城镇建设的常态化经济文化模式之一。就前述崇、海、启、通环境变迁与沙地人亚吴语方言岛的历史关系来看,以此为起点的海门一带山歌,不仅透射出长江下游南北岸汉族居民置身"共同地域、语言、经济生活,"以及"表现于共同文化上的共同心理素质"[①]等习俗特点,而且通过这一带沙地人劳动生产、民风交流等内引外联的涵化维度,催生并嫁接了历朝历代行政区划地名沿袭而承载的传统民歌的流布与影响。自明嘉靖《海门县志》"山歌悠咽闻清昼,芦笛高低吹暮烟",至清光绪《海门厅志》"万籁无声孤月悬,垄畔时时赛俚曲",海门一带外来的山歌以吴地方言乡俗结合长江下游北岸田野风情而形成的自由情感和多样性民歌形式,在浓缩沙地人世代相传的乡音乡情及其特有的文化分层的同时,日益凝聚出"本土化"特色与规律。

海门一带流行的本土性山歌对于该移民聚居地人们的"涵化"作用,首先表现在该民歌传播所遗留的"模仿性"吴歌足迹中。海门一带地理环境与移民历史显示,今海门市海界河以南沙地人的"山歌"概念及其角色演变,并非如同海界河以北通东地区绵延了千余年的内陆文化元素流变那样,具有相对久远而又稳定的田耕习俗特征,而是更多依托沙地人聚居地的移民结构背景,在音乐形态和方言习惯等方面,更多反映出与江南吴歌紧密相关的辐射与变异等特征。换言之,海门一带沙地人聚居地与生产劳动方式所伴随的早期海门山歌(江南山歌),多为伴随江南地区移民生产劳动、生活习俗的移植产物,不少"沙地山歌"无论在音调元素、民歌结构,还是方言特征等方面,更具有与崇明、常熟、句容等地区相关民歌风格、流传规律相似或相对应的特点。

"外乡"山歌的流行和传播,促进了海门一带移民聚居地"文化适应"与互动的变化,还体现在这一带人们对于外来民歌元素的"根植与发散"实践过程。研究表明,伴随漫长的移民历史,海门南部地区流传的沙地民歌不仅通过特定条件下的兼收并蓄和深耕播种,逐步完成了外来民歌"本土化"的角色

① 费孝通.中华民族多元一体格局[M].北京:中央民族大学出版社,2018:4.

转换，形成了自身音调和形态规律，而且结合近代长江河口段北岸一带沙地人的文化背景和生活习俗，延伸出与这一方水土相融合的民间生活故事、谚语、歌词填写与演进等多样性民间文化现象。一些带有田间劳作、农闲娱乐等特征的即兴性沙地山歌，正是在这样的背景下渐渐浓缩并透射出海门一带沙地山歌的地方特色与流传规律，相关类型总体可归纳为以下几类。

（1）山歌调

山歌调是海门沙地人田间劳动、农闲娱乐时即兴哼唱的一种抒咏性民歌，也是一种以五声音阶羽调式为基础，具有"起、承、转、合"四句体结构特征的沙地山歌类型。由于相关音调的世代传唱，多为随口即兴哼唱与流行的产物，日积月累，人们总是根据即兴发挥的场合、心情表达的不同，将一些口语化歌词填入约定俗成的音调模式之中，既凸显了即兴演唱和交流中相关歌词内容的新鲜感和时态感，又充分积淀了历代传承的山歌调的音调风格和形态规律。

从调式调性与旋法构成来看，这种"起、承、转、合"四句体结构，既具有江南山歌体例和形态规律等方面的典型特征，也是海门一带沙地山歌调依托上述基本规律，根植并发散自身民风和生活习俗的前提和"母源"，由于后者抒情性、叙事性相结合的结构扩充与歌词拓展，基于"母源"的发散性音调、音程起伏与乐句结构等，才会变得更具旋法动力和结构张力，相关音乐形象的塑造与发展，也因此更具逻辑性和感染力。

（2）对花调

对花调是今海门一带流行的一种抒情性、叙事性民歌，具有旋律舒展、节奏明快、形象生动等特征，在民间传播尤为广泛。

（3）其他小调

由于历史条件和自然环境变迁，现今海门南部（海界河以南）地区及崇川区南部地区，直至清代后期才分别划归当时的海门县和通州县（当时的启东则归属崇明县）。因而，较之海界河以北的广大内陆区域，通过崇明岛辗转北渡的江南（及其他方向）移民及其民间小调，虽比不上原先"江北人"那样拥有悠久的农耕经历及与之相适应的歌谣与习俗，却相对集中和完整地保留了部分江南民风和吴歌元素，并使之在相对从容的历史演进中，形成了自身民歌系统的"本土性"观念与思维方式，主要包括香袋调、游湖调、佛祈调及唱牌名等民间音调及其展衍素材。

由此可见，作为海门一带"外乡小歌"绵延千百年的传播记录，海门山

歌以抒情性山歌调、叙事性对花调及其他各种生活小调为民间音乐载体,从不同侧面折射出长江下游河口段北岸部分吴语系移民及其后裔依托自然环境、人口结构等,在这里垦荒拓植、生息繁衍的不同历史场景。那些"后来居上"的乡音俚语及其所凝聚的岁时节气、风俗人情等,不仅为海门山歌沿着这一带南来北往人们的"本乡本土"足迹,记载和传播他们的民间传说、谚语、歌谣等,提供了特有的土壤与养分,同时也为如今学界借助社会文化变迁和科技进步等条件,通过共时性大众传媒符号作用,将海门山歌文化研究及其审美意识导入一种传播者与受众间的主体需要与次生需要的有机联系之中——即相关案例的"濡化"与"涵化"过程,带来了多样性切入点。

三、海门山歌:"离"而不散的沙地文化

人类学家爱德华·伯内特·泰勒曾就现代文化(culture)概念提出一个定义,即文化是"包括知识、信仰、艺术、道德、法律、习惯以及作为社会成员的人所获得的任何其他才能和习性的复合体"[①]。与之相对照,过去几十年以来,"文化转向"以自身价值观为传统意义上的文化权威在当代社会的消解及"多元性"扩散,带来了新的"集体身份"和"集体记忆"描述。其中,以承认社会群体与个体经验的各不相同、平等交流等为标志的原创理论和文化阐释,使人们对于以往社会传统及其思维方式和维护族群团结、社区结构等方面的历史价值,产生了反思与进一步探索。相关国情之下的理论建构和社会影响,正如近年来一些学者所判断,随着文化赖以发展的物质基础、社会环境、传播方式的深刻变化,我们对文化的价值也有了新的认识。其内容可以概括为由文化反映论到文化交融论、由文化从属论到文化立国论的转变。文化的力量已经深深熔铸在民族的生命力、创造力和凝聚力之中。从本文研究视域来看,此前所谓"外来"山歌至海门山歌的演变,以及相关沙地人群"文化转向"经历时性"离而不散"所带来的身份认同、公民意识与社会意义等,不仅具有长江下游河口段北岸一带沙地文化的典型特征,而且成为相关社会群体依托夹江临海的开放性地理环境和人文资源,沿着江海文化和海派文化相互渗透、相互影响的多样性维度,进一步延伸和拓展的社会文化动力。

1. 沙地人的"江口情歌"

历时地看,有关沙地人文的"濡化"与"涵化",早在20世纪初就有一

① 转引自威廉·A.哈维兰.文化人类学:第十版[M].瞿铁鹏,张钰,译.上海:上海社会科学院出版社,2006:36.

些学者采用民歌搜集和学术研究相结合的方法，引起了人们的关注。总体来看，《江口情歌集》（管剑阁、丁仲皋）、《江海民歌》（管剑阁）可谓海门山歌搜集与研究以来较早具有民俗背景、方言元素与民间歌谣等相互对应、相互参照之双重价值的两部珍贵文献，但由于二者出版时间横跨半个多世纪 [前者于 1931 年由原上海大夏大学（今华东师范大学）出版；后者于 1986 年希望出版社出版]，就《江口情歌集》所辑近百首山歌题材与内容的后续影响而言，二者的历史意义与现实价值，对于记录海门一带移民"离而不散"的乡俗民情，并非完全一样。

正因如此，《江口情歌集》以所辑题材内容折射"江口"一带沙地人"山野劳动生活场合"的自然环境与生活习俗，这既是编者从历史视角描述这一代移民和原住民聚居地从"多维共生"至"自成一体"的文化切入点之一，也是编者以此地山歌的"胸襟开阔"和"无拘无束"，展现这一方水土所养育的民间音乐的"原生态"的需要。《江口情歌集》所辑山歌共计 99 首，涉及不同"情歌"题材的内容与类别大致可划分为：男女情爱、借物咏情、吴侬私情及插科打诨四个方面。

从以上题材内容及方言表述可以看出，《江口情歌集》所反映的长江口北岸一带沙地人生活，具有自然环境和社会习俗两种特征。前者通过四种"题材与类型"，将坐落于"江口"北岸的海门、启东等地区的沙地人南临长江北口、东邻黄海的地理背景与气候条件等进行了"写实性"描述，为早已移民来此的历代沙地人立足自身土壤，在眺望和呼应"江口"南岸生活习俗的同时，逐步形成有别于北部通东人的民情风俗，打下了基础。后者的精彩之处，则在于通过真切而又特色鲜明的"情歌"与民间叙事方式，将江南吴歌俗曲历史上伴随"清乐"与"行歌樵互答"的曼妙记忆等，深深植入 20 世纪初江口一带平民百姓的劳作与生活中，并以这一时期中国现代歌谣搜集者、研究者的历史性、现实性文化视野，别开生面地勾勒出相关人群赖以生存和发展的一幅幅社会生活图画。

值得注意的是，《江口情歌集》的选题、选编等，并非基于一般的"情歌"罗列与陈述，而是如同该歌集编者管剑阁、丁仲皋的指导老师所说，从一开始就是以"明了中国社会的结构、变迁和动向"，将"民歌采集与国家命运联系在一起"为出发点。其采集、选编立场和方法，则正如丁仲皋所说：从自然地理来讲，本集所录歌谣，当然是江北之歌，但在歌词的语调上、性格上，有很

多江南痕迹……海门和启东都是近世江海冲击形成的新土壤。当涨潮的时候，一望蔓草，为鸟兽所栖止。而有一部分崇明、太仓的居民，丢失了故土的安适，相率到新土壤，开辟草莱，经营住下，所以启东和海门最初都属太仓和崇明管辖（启东于1928年方由崇明分出）。此外，虽然启海语言差不多和崇明相同，但也有一些例外，譬如说"这件事尚未做"，崇明人说"恩"（鼻音）或"恩吟"，而启东人说"勿"或"勿吟"，这大概因为崇明人是与来自句容移民的混合，而启海人则是与崇太嘉等移民的混合。就江口北岸沙地人由来已久的民俗风情及其"自成一体"的情怀而言，丁仲皋的"自序"早已将该歌集归纳为"江口"北岸一带沙地人的"情歌"，由于自然条件和劳动生活环境的演变，其歌谣表现无论在方言特征，还是在质朴舒展的歌曲风格等方面，已然形成与江南"纤巧浮华"所不同的品质与规律。①

2. 沙地人的"第二故乡"

由于自然环境、移民文化形成的长江下游河口段北岸一带沙地人聚居，客观上为崇、海、启、通一带外来移民与当地原住民在生息繁衍、相互融合等方面提供了新的物质条件和生存环境。除了《江口情歌集》所记述的种种生活场景之外，这一带沙地人对自己先民生活的集体记忆，还可以从百余年前张謇在南通州、海门、上海，以及黄海北岸一带兴办实业的历史影响中，得到更多验证。

《海门山歌与山歌剧文化研究》中的田野调查显示，1895年（清光绪二十一年），时任通海团练总理的张謇在为两江总督张之洞拟就的《吁请修备储才折》中指出：人皆知外洋各国之强由于兵，而不知外洋之强由于学。夫立国出于人才，人才出于学，此古今中外不易之理。进而，更提出了"实业、教育为国家的富强之本"的口号。同年10—11月间，在张之洞的推荐和促动下，张謇联络了广东人潘鹤琴，福建人郭茂芝，浙江人樊时勋，通州人刘一山、沈敬夫、陈楚涛等，开始在长江口南北岸一线按规划运作实体经济。至1908年（光绪三十四年），张謇已先后创办、经营的实体已包括：大生纺织公司、广生榨油公司、大达轮船公司、同仁泰盐业公司、阜生染织公司、颐生酿酒公司、复新面粉公司、大聪电话公司等三十余家涉及国计民生的大型企业。1895年（清光绪二十一年），张謇在向张之洞汇报通海团练工作时提到，"通海地区海滨

① 钱建明.民族音乐学视野下的"飞地文化"：海门山歌及其展衍的社会发生源与认同维度[J].南京艺术学院学报（音乐与表演），2021（4）：49-61.

有大片荒滩"，并因之向张之洞建议有组织地大力开垦沿海荒滩，发展农牧业生产，得到张之洞的充分肯定和赞赏。1901年8月，时值大生纺织公司初见成效，张謇联络汤寿潜、郑孝胥、罗振玉等好友共同创办的垦牧公司，在获得清廷商部批准后正式成立并付诸实施，并历经种种困难之后，以通海垦牧公司为主导的黄海北岸沿线沙地开发，终于形成体系性产业链，由此吸引了大江南北大量有识之士，以及江口北岸一带崇、海、启移民的参与，由此开启了这一带人们"拓植垦荒""废灶兴田"的一种新生计，其初期范围，则从海门、启东、吕四一带延展至黄海之滨的大丰、东台、建湖、射阳等地不等。

正因如此，今黄海北岸沿线一带崇、海、启、通等沙地人后裔，无论在生活习惯，还是在方言特征等方面，至今仍相当程度地保留着初始的"自成一体"社会凝聚力，以及包括部分海门山歌传唱习惯在内的民情民风。《海门山歌与山歌剧文化研究》中，笔者曾提到这样一个经历：2020年7月初，笔者与海门山歌传承人宋卫香、作曲家黎立、编剧张莉等一行人辗转来到大丰等地，了解崇、海、启一带祖辈移民情况。令我们惊喜的情况之一，在于此地竟有如此众多的沙地人老乡。自我们踏上这一块土地，所见男女老少（不论认识与否）只要一听到宋卫香等所持"海启话"，便立刻像见到家人一样，同样采用熟练的沙地方言与我们热情交谈，笔者在亲身体验他们如此频繁而又激情洋溢的沙地话和江淮方言切换中，被这种沙地人的"他乡遇故知"，以及难以描述的乡音亲情深深打动。在我们此后的采访和调研中，无论是耄耋之年的村民、热心健谈的大伯大婶、时尚活泼的青年男女，还是谈吐严谨、儒雅风趣的前任政府官员、现任文化官员，这种亲情和真挚交流无处不在。

历时地看，就"废灶兴垦"、移风易俗而言，由于地理环境、生活境遇及社会传统的差异，外来移民对当地盐灶务工人员（盐丁）社会的渗透与影响是曲折而又复杂的。首先，受制于中国古代盐业基础结构，盐丁是本场人的主体，较之盐官、盐商、船工等而言，盐丁属于草根阶层，所谓"招致天下亡命，东夷海水为盐"，即为盐丁结构之真实概括。因而20世纪初期，外来移民与本场盐丁共同参与的"废灶兴垦"之历史性交替，从一开始就充满了矛盾和冲突。例如，本场人为维持自身生产方式和经济利益，竭力排斥外来移民的农业开发与耕作等。然而，对于崇、海、启一带迁徙至此的大批移民而言，他们移民至此的经历并非单纯的个人（家庭）行为。由于通海垦牧公司等经济实体系由清廷批准，后与民国政治经济、交通水利、农商盐政等实体国策密切关联。

相对于这一时期其他人员和地区的实业开发,更多体现为一种"国家意志",相关移民群体对于旧有生产模式、社会结构的渗透和冲突,可谓势所必然。

以通海垦牧公司等实体经济为龙头的"废灶兴垦"沿海开发(包括崇明、海门、启东一带迁徙至此的移民活动)对当地盐民旧有的社会秩序、生活习俗带来的冲击表现在不同方面。由于历史上盐丁籍多为不同政见者,明清两朝规定"盐丁子弟不科举",其后人便再无复辟政权、恢复士籍之可能;与此同时,一望无际的盐碱滩涂无法种植稻谷,只能在草堰之间点种玉米、元麦等,一贫如洗的盐丁们常年浸泡在咸水中,或赤膊赤足、割草码垛,或挑水烧灶、搭堆晒卤。本场人的船上生活浪迹天涯、简陋而又随意,却不影响他们在盐场这个独立闭塞的小社会中以粗糙的茶饭和南腔北调的俗语方言,排场铺张地表达本场人特有的礼数与规矩,其社会结构和生活习俗的推广,深深影响和带动了本场人的社会风气和礼俗习惯。此外,崇、海、启、通一带沙地移民重视传统仪式,每当重要的岁时节日,同乡们必要相聚一堂,以自制的美味酒酿、精巧点心菜肴,以及民谚歌谣互动等方式,表达心迹、交流感情;但有红白喜事,同乡间必衣帽整齐、随礼随份,以示亲情和礼尚往来。值得注意的是,这些盐丁对于沙地移民的"抵触"竟延续了近半个世纪,本场人与沙地移民的通婚,直到20世纪中期以后,才逐渐被本场人父辈们所接受。

由此可见,海门山歌及其传承者所承载的"离而不散"情结,源自一个十分复杂的历时架构和移民文化背景,相关称谓所带来的内涵与外延,从侧面为我们标识了这一文化指向,以及海门一带缘何成为沙地人"第二故乡"的历史渊源与现实需要。从管剑阁、丁仲皋所辑《江口情歌集》、管剑阁所辑《江海民歌》,至笔者著《海门山歌与山歌剧文化研究》,其间所贯穿的近百年文化时空和沙地人情怀的考察研究,一直在提示和启示后人,从"江口情歌"至"海门山歌",其中的"多元性"乡土文化所蕴含的沙地人的"身份"和"符号",正是外乡人与本地先民文化的"濡化""涵化"产物。

结　语

就六朝民歌与江南吴歌源远流长的关系而言,较之明清时期的民歌,六朝民歌更有其独特的地位和影响。其中,较为凸显的特征之一,更在于其以吴侬软语,既善得"风烟俱净,天山共色"之雅致,亦不乏"连篇累牍,不出月露之形,积案盈箱,唯是风云之状"。《晋书·乐志》载:"吴歌杂曲,并出

江南。东晋以来，稍有增广。其始皆徒歌，既而被之管弦。盖自永嘉渡江，下及梁、陈，咸都建业，吴声歌曲起于此也。"①所谓南方民歌，包括吴歌与西曲。其中，吴歌传播于以建康（南京一带）为中心的长江中下游地区，并以描述和歌颂爱情为主，西曲则流行于以荆、襄为中心的长江中游地区。随着时间的推移，二者相互渗透、相互影响，长江中下游一带民歌"杂用吴、楚之音"渐成气候。应当重视的是，在相当长一个历史时期中，吴语并非一种普通的方言，而是中国六朝时代政治、经济和文化中心所流行和传播的一种"官方语言"，以吴语读书音为基准，产生了《切韵》系统内几百种音韵学论著，形成了风行唐宋以后近体诗、曲子词等格律规范，为千百年来文人骚客所必从。因而，无论是"行歌樵互答"的"清商曲辞"，还是《南词引正》所谓"惟昆山为正声，乃唐玄宗时黄幡绰所传"，以这种跨越"雅乐"与"俗乐"界限的吴歌"咏言"与"叙事"，为这些源于"里巷歌谣"和"村坊小曲"带来更为久远和深远的历史场景，亦在情理之中。

从近代江南移民文化来看，海门山歌的"宗源交汇"及其形态流变，经历了音乐本体和民间文化载体的双重演变过程。作为江南吴歌及其民间文化历史形成的同源不同质、同质不同源等相关元素组合，伴随来自崇明、太仓、常熟、句容等地移民在长江口北岸一带沙地的垦荒拓植及多样性创业生涯，原先相对集中凝练的山歌调、对花调、游湖调等民歌体裁与形态元素，与亚吴语地带先民与其他地区移民相互渗透与融合。由于聚居地方言岛及生活习俗，以及社会文化变迁等综合原因，特别是20世纪中期以来，其历史延续的"抒咏性"（即兴性）与"叙事性"体裁（题材）在内容和形式上发生了较大变化。其中，四句体、六句体沙地方言结构，以及以羽调式、徵调式、商调式等为基础，节奏、节拍相对随意的传统"徒歌"传唱，伴随城镇化生活场景和舞台表演模式，逐渐趋向于集声、光、美于一体的"新山歌"态势，并以与此相适应的题材和创作表演，越来越多地受到各界人们的欢迎。

作为一种移民历史的"文化承继"行为和"自成一体"意识，回顾近代相关移民群体自崇明跨江北上经海门、启东一带垦荒拓植，至20世纪初被张謇的通海垦牧公司及其各种经济实体所吸引，奔赴大丰、东台、射阳和建湖等地参与"废灶兴垦"运动，并因种种主客观原因，又部分地辗转返回长江口北

① 彭黎明，彭勃. 全乐府（一）[M]. 上海：上海交通大学出版社，2011：339-340.

岸一带谋生。无论就其"顺行"还是"逆行"而言，由这个漫长而又艰难的生活经历所带来的区域性历史成因，以及对于长江口北岸移民结构的屡次改变所导致的对海门山歌及其他民歌类别的深远影响，都必将随着这一社会群体与其生存环境、发展机遇等关系的进一步演进和拓展，在自身社会属性和文化行为等方面展现出更为广阔和多样化的历史场景，这是毋庸置疑的。

民族音乐学家认为，每个地区的居民均是自己的历史文化的产物，人类不同的群体有理由使自己成为自身历史的主体，因为他们可以找到这样做的理由和方式。同理可证，本章视角中的海门山歌，作为崇、海、启、通一带沙地人历史形成和习俗风情的一个缩影，以及流传于当地田间地头的号子、小调、山歌调等题材内容中的一个典型事象，虽与一段时间以来我国民歌界有关汉族民歌按体裁分类之惯例与规律不甚契合，但作为长江下游河口段北岸环吴语边缘地带沙地人聚居地历史变迁、民风习俗流变的一个重要窗口，其民歌形态与方言文化透射出海门一带民歌种类依托特定"文化区"与"生态环境"的历史衍变，加速形成长江口南北岸沙浪民歌相互渗透和融合的历史背景与现实规律，恰恰反映了这一海门山歌现实存在的本体规律及其交叉性、融通性历史渊源，以及相关民歌元素置身于"文化中的音乐"研究的必要性与学理性。

多方面考察研究显示，海门山歌并非此地宗源单一的、由来已久的传统民歌类别和称谓，20世纪中期以来，"海门山歌"作为一定区域内外多种环境变迁、行政区划调整与崇、海、启、通及大丰、东台、射阳、建湖等黄海北岸沙地移民后裔相关历史文化、社会习俗、民间文艺等密切联系的产物之一，其歌种形态和传播规律，恰恰体现了这一特殊民间音乐载体所凝聚的沙地人群体的历史演变及其"文化承继"的需要。从《海门山歌与山歌剧文化研究》涉及的部分新文科维度来看，其出于"自成一体"的理由与方式，通过沙地人传统语汇与时尚演变所形成的海门山歌多样性演绎与诠释，必然会为这一带内外沙地人后裔带来一个又一个新的社会文化景观。

（本文根据2021年中国艺术人类学学术研讨会主旨发言、《海门山歌与山歌剧文化研究》部分田野调查材料整理）

寻求音乐学术的更多可能
——兼论《海门山歌与山歌剧文化研究》

张 燚 董婷婷

近年来,随着我国学术研究项目数量的激增,人们对学术"占据较多公共资源却提供很少公共服务"的现象也不免表露出不满,甚至学界内部对音乐学术也多有指责,"拜庙门""跑项目"一时成为常态,有人调侃,"筚路蓝缕无人知,上蹿下跳中大奖"。音乐学术也概莫能外,同样面临"将论文写在祖国大地上"的新的时代要求。作为音乐研究工作者,我们究竟应该何去何从?《海门山歌与山歌剧文化研究》这本书启发了本人的诸多思考。

一、音乐研究也需"访企拓岗"

"访企拓岗"是当前众多高校工作的关键词之一,高校党委书记、校长都要深入社会尤其是企业来开展社会需求调查,为学生拓展就业岗位。那么,高校中的音乐学者是不是也要关注社会需求?

答案是肯定的。如果音乐研究不能切实为我国的音乐文化事业发展服务,那么它即便能在业绩评价体系中获得一时红利,却终将失去整个世界。我们当然可以说音乐研究也分很多类型,"要允许高远的研究存在",然而,是不是所有的音乐研究都真的高远?是不是所有的音乐论文作者都具有"高远"的素养?如果绝大多数的音乐研究都与社会需求无关,那么它将如何延续以及发展?如今"围绕商业链,打造生态圈"已经成为商业领域的共识,我们音乐学者是不是也应该围绕社会需求的各个环节来打造学术的生态圈?

这本《海门山歌与山歌剧文化研究》或可提供一种路径。此书为南京艺术学院和江苏省海门市"校政合作"的项目,也是音乐研究积极拓展自身价值、服务地方文化建设的结晶。如果音乐学术"封闭求发表""发表即终结",那么就是囿于"写作—发表—奖赏"的封闭、单一、片面的学术体制内部,不仅无法壮大自身,而且严重缺乏可持续性,必将越来越萎缩。反之,音乐研究在社会服务中得到应用和检验,则可以返回来促进研究的质量、提升研究的社会

地位，进而真正壮大学术研究。

当然，我们也可以发现，不少"校政合作"或"校企合作"的项目缺少高校应有的品质，缺少学术应有的严肃性和中立性，成了为"金主"打广告的媒介。这其实并不能体现学术的社会服务功能，而仅是"功利学术"的另一种表现形态。在这种意义上，《海门山歌与山歌剧文化研究》尤其应该成为音乐学者借鉴的对象。稍加翻阅，我们就可以发现此著作和一般"面子工程"的不同。在研究过程中，钱建明将海门山歌与山歌剧视为海门人文化生活的生成物，将文献研究和社会调查相结合，在海门各地冒着烈日酷暑进行田野工作，践行了"民族音乐学家皆为田野主义者"的理念。从而，本书不仅有说头、有嚼头，而且有头脑、压得住秤头，在海门山歌的"小玩意儿"中见出了"大门道"。比如，本书在大量文本和实证研究的基础上所提出的海门山歌与山歌剧传承发展的"四种策略"不仅适宜于海门山歌与山歌剧，而且对于很多中国传统文艺形式都具有珍贵的借鉴价值；其兼顾政府导向设计、社会机构策划、信息化科技开发、多媒体产业链推送的建议也就具有了"对症下药"的意义。如果各地音乐研究都有类似的水准，不仅可以提升音乐学术的高度，而且会增加当地文化的厚度，成为当地集体记忆的一部分，转化为地方文化的内在构成。在这种意义上，可以说我国多种多样的传统音乐形式都需要学术的支持，也可以说海门山歌与山歌剧较之其他大多数中国传统音乐类型都更为幸运。

二、做融通的音乐研究

"近百年来，文、乐、戏三歧。'文'士说：'我不懂音乐'，似理所当然。'乐'士说：'我不听戏曲'，亦无可非议。'戏'士说：'我不搞文史'，更向来如此。三士各分其家，各守其司，各尽其职，都无可厚非，结果，苦了——我国民族文艺。"①

以上是洛地先生《词乐曲唱》的开篇，字里行间饱含伤感。然而，《词乐曲唱》四十年前即指出的"苦了我国民族文艺"，直到今天也未见大的改观。《海门山歌与山歌剧文化研究》的出版对于音乐学界，则不可谓不是一种开拓。

《海门山歌与山歌剧文化研究》作者钱建明，自小攻文武老生，小小年纪即是"当红中的当红，堪称南通城里的名角儿"（刘伟冬），具有"戏士"血统；这位戏士又自幼修习小提琴，在南京艺术学院管弦乐专业毕业后留校任

① 洛地. 词乐曲唱[M]. 北京：人民音乐出版社，1995：6.

教,又赴中央音乐学院、上海音乐学院等院校学习中提琴和乐队指挥,是科班"乐士";该乐士又攻读民族音乐学博士学位,出版了一系列学术论著,并主持著名艺术学术期刊《南京艺术学院学报(音乐与表演)》的相关工作,乃不折不扣的"文士"……"三士"合一,才有了《海门山歌与山歌剧文化研究》的多方位呈现。

其实,作为"文士"的音乐学术工作者大多具有"乐士"经验。但在学术工作中,正如口语文化研究巨擘沃尔特·翁(Walter J. Ong)所指出的,"书面文化专横地争夺我们的注意力",我们习惯于寻章摘句、纸上谈兵,距离真实音乐生活越来越远。至于"戏士",我们就更为陌生了。虽然戏曲中有着大量丰富的音乐元素,甚至可以说保留了中国传统音乐表现形式最为精彩、历史最为悠久的部分,但音乐院系和戏曲行当实为平行关系,这就像我国音乐学院和戏曲学院的关系,或者中国音乐家协会和中国戏剧家协会的关系,乃是各走各的路,很少交集。所以,音乐学界的"文士"很少涉足戏曲。

钱建明先生还有另一个身份:南通人。海门原来是南通市的一个县,现在是南通市的一个区。钱建明打小生活在南通市,自幼浸染吴语方言,对于海门来说不是外人,也熟悉海门的语言、文化。当然,钱先生也不只是文化人类学封闭地域文化意义上的"局内人",而有着在外求学、留学、工作的经验,回过头来观察海门山歌与山歌剧就兼具"局内""局外"的双重视角,既很容易克服地域民歌、戏曲研究中的语言和文化问题,也能避免"只见树木不见森林"的情况,得以"跳出此山中"进而"识得庐山真面目"。

《海门山歌与山歌剧文化研究》还在"局内人""局外人"之外,引入了"局中人"的视角,加入海门山歌剧"局中人"的本土化言说。"局中人"不再只是"被研究"的对象,他们自身也具有音乐事象的表述能力和研究能力。为什么音乐学界研究民歌很多却研究戏曲较少呢?为什么文学界研究戏曲却很少研究音乐、唱腔呢?这里其实还有一个更为核心的因素:戏曲"局中人"一般比民歌手具有更大的专职性,也具有更强的话语能力,很难被任意涂抹。

在具体实现上,《海门山歌与山歌剧文化研究》也不仅是"音乐研究",而是涵盖了地理环境、历史、文化分层、语言以及人的研究。不通达无以化天下,如果学术研究只是"铁路警察各管一段"就无法形成影响现实世界的力量。而学术研究要想变知识的"负能"(negative energy)为"赋能"(endowing energy),就应该突破学科壁垒和知识茧房(knowledge cocoons),做融通的学术。

三、支持音乐研究反哺文史

近些年来，音乐研究既有"音乐本体"研究，也有"文化中的音乐"研究，还有"将音乐作为文化来研究"。后二者皆需要更为全面的视角。《海门山歌与山歌剧文化研究》即是如此，除了音乐分析工具的运用，还涉及语言分析工具（音韵学），以及文化人类学、地理学、历史学等多方面的学术资源。

可以说，近年来音乐学术在吸收文史素养方面取得了长足进步。那么回过头来说，音乐学术有没有反哺文史的可能？从《海门山歌与山歌剧文化研究》来看是有可能的，其让文士阅来不仅不觉其浅，而且能通过声音体验、音乐分析等发现别样天地。

比如，其对语言语音极为重视，这是一般音乐研究少见的。但这一角度极为重要，因为，与西方语言相比，汉语尤其具有强烈的音乐意义，汉语歌唱研究应该以语言研究为基础——但这恰恰是音乐研究和文学研究共同忽略的。这至少表现在五个方面：①音高。汉语不同字的声调有所不同，由此带来音高的变化。中国古典语言艺术（比如诗词、对联等）讲究平仄呼应即是典型表现。这是印欧语系的非声调语言所不具备的。②音长。不同声调的汉字时值长短有所不同，尤其是入声字，出口即止。汉字不以时值长短来区别字义，由此带来汉字时值方面的丰富表现力。③音色。汉字一字（一个音节）时值较长，口部动程较大，由此带来单音节中音色的丰富变化。另外汉字特别适合发拟声词，所以拟声词特别多，带来丰富的音色。此外还有"搭嘴音"（比如亲人脸颊时的打啵），以及吸气音（比如抽泣时）。④音强。单音节的时值长度，带曲折，由此带来音强的丰富变化。⑤音向。这是声调语言歌唱艺术的典型现象。西方语言有"抑扬"之别（其实是"轻重"），汉字则单音节具有曲折变化。这就使得汉字在听觉上成为"带弯儿"的存在。既然"带弯儿"，就具有方向性。不是多个音节呈现出来的音高变化，而是同一个音节呈现出来的音高变化。这是以西方语言为母语的人很难把握的地方，却正是汉语歌唱极富特色的魅力所在，也是中国音乐最独一无二的地方。汉语民歌、戏曲等歌唱研究尤其需要以方言研究为基础。这一方面是因为汉语民歌、戏曲等皆以各地方言为基础（京剧则是汇聚了湖北、安徽、北京等多地的方言因素），另一方面则是由于方言形成了音乐中最具特色的旋律和音色部分，也是民歌、戏曲等是否"味道正宗"的根本。

当然，语言研究也具有较大难度，毕竟民歌和地方戏并不使用普通话，

研究者既要学国际音标,还要熟悉方言,更要懂音乐,兼备者罕见。而一旦能融为一体,则会形成音乐学术的优势,为人文学界审察中国传统文化相关领域自成体系的复杂性和历史进程的深层次性提供优秀的参考案例,甚至为人文学界研究中国传统音乐提供新路径。

四、书籍或是更为重要的音乐学术载体

钱建明是中文核心期刊的常务副主编,但他并没有将此书拆成多篇论文在其所主持期刊及兄弟期刊发表。

笔者一向认为,书籍才是人文学术最为重要的体现形式。这一点和注重论文的自然科学大为不同。人文学术要有整体观,否则就成了瞎子摸象、坐井观天。任何人文现象都是综合的,而不可能是片面的、静止的、不变的、条块分割的,厚重的人文研究更适合以书籍的规模和方式呈现。而学术期刊的性质和学术论文的篇幅决定了论文不可能同时兼具宏观结构和微观分析。当然,在社会传播方面,主题鲜明的书籍也比研究对象较为细化的学术期刊更具优势……笔者在这里并非要轻视论文,而是反对碎片化、"挖坑"式的人文学术,反对"唯论文"的观念,呼吁重视书籍的整体性和传播价值。虽然出版界前些年也大量出现专为评职称用的"垃圾书籍"(东拼西凑,有正规书号但只印几本到几十本),但这是公共资源私利化的"人祸",并不能将板子打在"书籍"身上。并且,近几年图书出版更为规范,对"查重"更为重视,出版社对书稿质量也更为重视。

当下的学术论文,即便是优秀的论文,也往往有"深入"却无"浅出"。很多文科论文就像拿显微镜审查汽车违章,本来一清二楚的事,却在局部化和深刻化之后一叶障目、不见泰山……而书籍则可以规避这些遗憾。

《海门山歌与山歌剧文化研究》就是"整体大于局部之和"的很好例子。没有前面对沙地人、海门话的阐述,就没有后面海门山歌和海门山歌剧的叙事、情怀、音乐、生活等方面的分析;没有各个章节的相互配合,就没有著作的体系构成;没有前面五章对地理环境与文化分层、环吴语地带方言、海门民歌的宗源交汇与自成一体、海门山歌剧文化传承中的三种文化身份、海门人的江海情怀的研究,就没有最后"结语"的归纳。

当然,我们并不是拒绝论文,而是在当前"唯论文"(还仅以论文所发表刊物的"级别"来评定论文的"质量")、"重论文轻书籍"的现实学术评价体系中呼吁学者群体不要太功利,要有自己的学术价值评价方式和自觉的学

术信念坚持。

【2024年度海南省高等学校教育教学改革研究项目"面向基础美育的高校音乐教育学科改革研究"阶段性成果】

作者简介：

张燚，博士、教授、硕士生导师，海南师范大学音乐学院副院长、音乐教育系主任。

董婷婷，硕士，海南师范大学音乐学院讲师。

江海文化的时代诉求

——《海门山歌与山歌剧文化研究》的多维学术视角

王晓平

黄翔鹏先生曾说："传统本就是一条绵亘古今的大河，随时都要融汇新的泉流而青春常在。"① 这也是笔者读《海门山歌与山歌剧文化研究》一书后的深切感受。该书以江苏省海门山歌与山歌剧为研究对象，从不同视角、不同层面将具体传统音乐品种的来龙去脉予以深入挖掘和理论阐释，在历史中寻觅传统，于现实中探求发展，为读者呈现出一幅生动而多彩的地方音乐人文图景。

一、继承、创新与发展

目前，在国内区域音乐研究中有两种研究路径，一种是以具体的地方音乐品种为出发点，通过对其音乐形式与内容的归纳与整理，体现出具有地域特色的艺术品格；一种是从区域文化视角出发，落实到具体的音乐体裁，以期印证音乐艺术所体现出的区域文化特征。《海门山歌与山歌剧文化研究》一书则有所不同，研究的两个关键词，即海门山歌和海门山歌剧：一个是民间歌曲，一个是舞台艺术；一个是单一的音乐体裁，一个是综合化艺术样式；一个是传统的，一个是现代的；一个是"下里巴人"俗的艺术，一个是"阳春白雪"雅的剧场化剧种。从地理维度、历史维度、语言维度、艺术维度、社会维度、风俗维度等，将两种不同音乐样式集中体现在一种文化语境中，加以陈述和阐释，凸显出文化融通、连贯和寻根的价值，彰显出"传统是一条河"的基本规律和客观事实。正如书中所述："20世纪中期以来我国长江下游河口段北岸一带流传的海门山歌及海门山歌剧探索与实践，是吴地歌谣伴随自然环境变迁和多样性移民活动而伸向江海平原的一个重要文化分支及文化缩影。"② 从自然环境、历史文化、人文特征、社会身份及现实发展等层面，将两种不同的艺术体

① 黄翔鹏. 黄翔鹏文存[M]. 济南：山东文艺出版社，2007：55.
② 钱建明. 海门山歌与山歌剧文化研究[M]. 北京：人民音乐出版社，2022：305.

裁和类型予以区域文化视野下整体观照,通过比较、剖析、归纳、整理、统一,寻求内在的、艺术本质联系和文化的血脉亲缘关系,有利于厘清艺术发展过程的基本脉络,在正本清源的基础上体现艺术发展规律。其实,二者本质就是一种地方文化共同体,是传统艺术样式随地域转换、时间变化、时代发展的动态呈现,体现了当今非物质文化遗产研究中的基本命题与核心内容:传承与保护,继承与发展。海门山歌剧的产生是随着时代的发展,为响应新中国文化建设的新需求而诞生的新的艺术品种。作为千年"山野之歌"的海门山歌,经过自身语言规律、腔词衍化、角色组合、呈现方式等表演程式的继承与发展,形成一方家喻户晓、喜闻乐见的海门山歌剧。作者认为:"其舞台形式与文化特质的形成与演变,反映了相关社会群体通过自身努力和外界扶持,努力探索将'海门山歌'这一区域性传统文化遗产从相对封闭、局限的时空条件下拓展至国家主流文化建设和发展的宏观场景的文化行为与社会价值。"换言之,海门山歌艺术剧院(剧团)建立以来,该剧院(剧团)所包含的海门山歌与海门山歌剧之音乐源系构成,恰恰为相关研究范畴中的"局内人",提供了另一种学术视野,其贯穿历史与现实文化场景的"声腔源系"及其相关剧种属性,则为人们探索和梳理其"来有道"和"去有路",指明了一种方向。书中分析认为:山歌润声源于传统海门山歌规律;是结合真假嗓、颤音(揉音)、滑音、装饰音等手法的一种民间歌唱方式。海门山歌剧团成立以来,以《淘米记》《采桃》等小戏创作表演为"初显性"戏曲特征,通过借鉴和吸收民间歌手师承经验、生活积累等,归纳并采用的一种模仿性、即兴性相结合的舞台演唱方式。虽然这种即兴性山歌演唱无论在音高控制、装饰方式还是在音腔变化、声韵延展等方面,均显得更为单纯和简约,但这恰恰说明二者艺术形式母体的内在联系,在单纯和简约中体现真情实感、汲取营养,可视为传统艺术的新发展。正是在这种有机继承的基础之上,海门山歌剧艺术创作、表演及唱腔才呈现出"自觉性"探索与利用,经历了从"静态"至"动态"的舞台实践过程。作者认为,如果将 20 世纪中期海门山歌剧团建立之初上演的《淘米记》《采桃》等小戏及其相关角色的"润声"视为一种直接移植民间传统的"静态"实践,那么,此后数十年该团历经传统与现代题材的一系列舞台作品及其唱腔实践探索,则突出显示以剧种特色和角色塑造为主的"动态"追求,形塑和展示与海门山歌剧艺术密切相关的"唱腔"特质,并从中充分体现出传统艺术于继承中创新,在创新中求发展的基本规律。

二、多维度研究视角

作为一本以民族音乐学视域关注具体民间音乐品种的区域研究著述,其关注点不仅是音乐品种的形式与内容之"静态"研究;而且以多视角进行线索式梳理和区域特色分析,从文化表征中探其成因的"动态"研究视角。多维度的研究理念可以理解为:将所关注对象视为一个文化现象,对其所显现出来的特征进行深入分析,运用不同学科的理论与方法加以阐释,从现象探其本质。"民族音乐学将音乐看做一种社会文化系统,将音乐体系看做社会体系的有机组成部分,强调音乐的社会性和象征性,以及象征性所喻示的与政治、经济、审美、民俗等其他支系之间的传播、对立与交融等关系。"①

纵观全书章节,第一章"沙地人:地理环境与文化分层",第二章"海门话:环吴语地带方言",第三章"海门民歌:宗源交汇与自成一体",第四章"海门山歌剧:文化传承的'局中人'",第五章"集体记忆:海门人的江海情怀"。梳理其中关键词海门山歌、山歌剧、文化研究、音地关系、音乐与语言、文化传承以及集体记忆等,便不难看出,即使是一个小众的民间歌曲类型,其文化含量也不容小觑,表面现象隐喻着深刻的文化背景。书中核心概念涉及音乐学、人类学、形态学、社会学、语言学、文化学等,跨度之大、涉猎内容之多,似乎给人一种"大而全,面面俱到的印象"。然而,通读下来,其实不然。"而就本选题研究视域而言,中国南北地理环境的差异和历代政权更迭、疆域变化所导致的多样性地方文化关系,以及与此相关的历史烙印,对于'江南文化'形成、发展及传播之多维度阐释与深远影响,则是不言而喻的。"②在作者眼里,海门山歌与山歌剧既是音乐品种、音乐现象,同时也是人文现象,从自然环境、江南吴文化、移民史、艺术类型、社会身份、文化认同等多维度、多视角予以观察和剖析,有助于我们真正认识地方音乐种类的本质特征及其发展规律。虽然海门山歌与海门山歌剧同为一种母体艺术的动态发展和不同时代的艺术呈现,然而作者并没有就形式论形式,而是关注艺术品种产生发展的文化背景,聚焦区域的"离散群体"的"集体身份"与现实体验,将其视为历史传承、移民文化的一种综合性社会文化反映,其艺术探索和实践,不仅体现了现实国情下长江南北岸人们的"乡愁"情结与表达方式,而且以历史积淀和时代元素

① 王晓平.略论民族音乐学"中国化"的三大经验[J].南京艺术学院学报(音乐与表演),2021(2):123.

② 钱建明.海门山歌与山歌剧文化研究[M].北京:人民音乐出版社,2022:293.

共同凝结的剧种（剧目）特质和艺术风格，对我国当下存在的"离散人群"的族群样式、情感方式、社会价值等，通过舞台语言，做出了力所能及的演绎和解读。

该书是作者长期关注"吴歌北衍"的文化变迁，探索民族音乐学视野下海门山歌与山歌剧生存与发展样态，以此折射当下"口传性"传统音乐遗产传承与保护相关规律与前景的一项重要成果。"就沙地环境形成、移民结构及其历史环境而言，以'南音吴语'为标志的海门一带'田歌叙事'，既是一种'飞地文化'元素，亦是历史形成的南通一带乡情民俗相互交融、相互影响的延续与见证。"[1] 相比迄今尚处于相对艰难之中的一些传统音乐非遗保护项目而言，该研究成果所涉及的案例、社会群体等，无论在历时、共时视角，还是在相关对象的"原生性"特质与现实生命力的关系方面，均给学界留下了较多的启示。不仅反映出作者对于民间艺术生存的客观态度和理性认知，也为探寻民间音乐文化基本规律以及参与当下地方文化高质量发展，提供了丰富内涵和理论支撑，既有学术价值，又有现实意义。

三、以人为本的研究立场

"人的音乐行为、音乐意识和音乐作品（声音形态），构成了音乐艺术的全部内容。人作为音乐艺术创造过程中最富生命力和价值意义的积极因素，永远都成为民族音乐学考察和研究对象的主体和核心。"[2] 纵观全书，贯穿着以人为本的研究理念。如果说，第一、二、三章是对海门山歌及山歌剧区域文化和艺术本体的集中探讨，使得我们对于该音乐事象有了一个纵横向的了解和认识，那么第四、五章则侧重探讨了当地人集体记忆和文化传承，涉及几代音乐人的辛勤耕耘和卓越贡献，并对当下的发展提出了相应的对策。全书自始至终都显现着人的伟大光芒，从"江南居民""沙地人流布"到"崇、海、启、通"方言岛和通东人的"田歌"叙事以及海门人的"沙地山歌"；从作为"局外人"的"剧场艺术"到作为"局内人"的"音乐源系"，再到作为"局中人"滩簧调、落地唱书，无疑都贯穿着人的行为与方式、习惯与意识、风俗与习惯，在传统社会中的主体和核心地位。他们以个体或群体意识作用精神意识，创造精神产品并形成某种文化特质，在新的时代又赋予传统以新内容与形式，展现出众多群体和优秀个体代表的推动力量。"海门山歌及其展衍方式（如海门山歌

① 钱建明.海门山歌与山歌剧文化研究[M].北京：人民音乐出版社，2022：3.
② 伍国栋.民族音乐学概论[M].增订版.北京：人民音乐出版社，2012：69.

剧等）是这一区域的移民与原住民共同拓植开荒、生息繁衍的一个历史见证和现实延伸。"①因此从某种程度上来说，该书不仅是对艺术体裁和样式的研究，同时也是关于"人"的研究，是对缔造音乐精神产品的人的研究。当代民族音乐学主体观的确立，其目的无非是为了更深入、更准确地对音乐事象进行科学阐释。在任何民族的传统音乐生活中，作为创造音乐的主体对象，无论是群体形式还是个体形式，都正好客观地处在音乐事象与外部环境之间和音乐事象中行为、观念与音乐作品之间的中心环节。郭乃安先生曾说："音乐作为一种人文现象，创造它的是人，享有它的也是人。音乐的意义、价值皆取决于人，因此，音乐学的研究，总离不开人的因素。"②当然，音乐的研究是以音乐事象为对象进行的一项学术活动，音乐事象既有我们所说的体裁、类型、形式、内容等最能体现其学科特色本质特征，从旋律、结构、织体等形态研究毋庸置疑，但是音乐毕竟是人的精神产品，人民是民间艺术的创造者。从音乐创作产生到音乐呈现再到音乐传承与传播，人自始至终贯穿其中且发挥着重要作用，从音乐形式与内容、音乐的社会性与审美特征、音乐创作与传承等，无不显现着人类的伟大光芒。"正是通过对作为表演者、传承者与欣赏者身份的'人'的深入研究，才能真正解释音乐形态结构特征生成的深层文化逻辑与其象征意义，才能更加深刻地揭示音乐形态的本相。"③

当然，人类是文化的创造者，虽然在文化产生过程中，人的作用贯穿其中，至关重要，但音乐文化是显现在社会生活中的普遍现象，如何通过表象探究其机理和机制，便是该书"作为文化的音乐"研究的真正价值所在。"可见，以海门山歌及海门山歌剧艺术探索与实践为'文'与'化'所设计的行为方式与共享原则，理当为上述意义上的物质文化、精神文化、象征文化的一个整合体，具有新旧文化、内外文化、系统文化交叉并举的特质。"④坚持以人为本的研究理念，运用多维度、多视角研究方法，不是为了显得"高大上"，而是为了彰显作为学者从不同视角观察一种音乐现象的科学意识，是真正意义上人文学科的价值所在，是更加清晰了解关注传统音乐事象来龙去脉以及发展规律的学

① 钱建明.海门山歌与山歌剧文化研究[M].北京：人民音乐出版社，2022：3.
② 郭乃安.音乐学，请把目光投向人[M].济南：山东文艺出版社，1998：1.
③ 赵书峰."音乐"·"文化"·"人"：民族音乐学研究的三个层次[J].音乐文化研究，2023（1）：41.
④ 钱建明.海门山歌与山歌剧文化研究[M].北京：人民音乐出版社，2022：301.

术能力的体现。因此，作者深信：从国家有关长江三角洲经济文化建设与发展一体化进程的新视野来看，历史上崇（明）、海（门）、启（东）、通（州）夹江临海的地理环境与移民文化凝聚而成的江海文化已然进入一个新时代。其置身吴文化与江海文化过渡地带，兼具吴楚交汇、南北相融的各种文化遗产与时代精神，正以潜移默化的内在潜质和开放性活力，为由来已久的江海文脉之根与继往开来的'海派文化'的嫁接与融合，衍生出更为强劲的养分与动力。这种养分与动力来自民间自然人的智慧才情，来源于一代代文化人的辛勤耕耘和共同努力，得益于当地人的群体记忆、社会认同及其文化归属，得益于海门山歌与山歌剧艺人们的文化传统和强烈创新发展意识。

四、基于历时与共时的学科理念

凡是"活"着的民族音乐现象，都是由若干历时和共时的音乐环节在民族社会生活中自然组成的系统。该书认为"广义地说，本选题研究视域中的海门山歌，源头上隶属于此地理文化相关联的吴地民歌范畴。笔者按我国现有行政区划结构，结合汉族民歌流布之'色彩'体系，将其纳入长江下游河口段南北岸一带相关汉族居民记录自身劳动生活、语言文化与社会演进历程的学术视野，体现了笔者基于历时性、共时性文化场景所采取的学术理念和学科方法，以及对于历史上跨江北上大批吴地移民祖辈沿袭的文化观念与习俗的尊重和探索精神。"①

如果说将海门山歌所记录的移民背景及其历史形成的乡俗民情等，视为其祖辈伴随沧海桑田以来的田野生活和劳动方式，矢口寄兴、曼声歌唱的传统生活"自在性"反映，相关内容"不仅与这一带新老海界河两岸居民通过共同奋斗拓展生活空间、持续融入江海平原四方先民文化的'集体记忆'和'身份属性'等历程和情怀密切相关，而且更多折射出长江下游河口段南北岸居民共享吴地资源、共同传承和发展民歌文化的历史和现实场景"②，那么，20世纪中期以来，在此形成的海门山歌剧团所承载的山歌剧艺术实践与探索，则是依托国家主流文化滋养和相关政策扶持，传承并重塑海门山歌的"母语文化"特质，探寻自身的历史性认知与当代社会文化价值的行为与准则，是一种具有自身使命和责任的文化眼光和社会行为。作为选题切入点和重要载体之一，该书以海门山歌艺术剧院建立半个多世纪以来的剧种探索与舞台实践，以山歌剧代

① 钱建明.海门山歌与山歌剧文化研究[M].北京：人民音乐出版社，2022：294.
② 钱建明.海门山歌与山歌剧文化研究[M].北京：人民音乐出版社，2022：296.

表人物宋卫香等为主要案例和发展线索，结合当地文化机构、社会群体等的实证资料，通过细致的田野调查实践过程，归纳整理与总结提炼相关文化事象经验，其主旨以此为起点：根据传统文化生态，探寻人们根据自然环境、社会背景、风俗传统，依托主流文化发展，构建与之相适应的社会属性、艺术审美与文化传播的相互关系。

中国传统音乐之所以生生不息，就是因为文化本身就具有吐故纳新的特质，"与时俱进"是文化发展的基本需求，所以，民间音乐的基本规律就是在传承中创新，于创新中谋求发展。海门山歌的生长基础来源于农耕文化土壤，而近现代以来，工业文明的发展为音乐艺术提供了充分的土壤。将传统民歌置于新时代发展背景下，进行内容上的翻新，形式上的更替，从民间基层走向舞台实践，本身也是探索传统音乐在当下的"生态性"发展的一个方面。该著作将海门山歌剧，从剧种、剧目创作、剧目表演的经验积累和成果展示，聚焦在当代的艺术实践，更深层次地揭示了移民经历和乡愁情结，而且结合"剧场艺术"建设，将当地自身文化诉求与行为价值融入国家主流文化发展的不同阶段，开启了相关内涵与品质提升与发展的新征程。"其探索与追求，更具有这一带人社会行为意义上的'自觉性'沙地文化特征。"① 由此可见，无论何时何地，社会身份的建立基于族群认同、地域表达及其文化归属。

纵观《海门山歌与山歌剧文化研究》的多维学术视角，既有宏观把握和多层面文化解读，又有充分的田野调查积累和实践分析，思路清晰，材料充分，论述精到，使得读者对于民间艺术形式与内容的发展有了更为深入全面的理解。虽然作者已经提出："海门山歌剧作为一个地域文化积淀深厚，舞台经历不长的年轻剧种，无论在剧种（剧目）探索还是多样性、规模性题材开发与表演等方面，还应更多地在其内在规律与舞台艺术的有机联系等方面做进一步探究，以免干扰和影响这一年轻剧种的健康发展。"② 但对于"活在当下"的艺术样式来讲，其音乐形式与内容的变化、变迁，诸如作为非物质文化遗产的传统音乐项目的保护传承、创新发展之间的经验还需进一步观察、总结。海门山歌及其山歌剧当代发展所面临的问题、产生的根源以及发展机制分析稍显薄弱。对于作为民歌的海门山歌和作为"剧场艺术"的海门山歌剧的创造性转化和创新性发展的时代价值与当代变迁还应予以更多关注。

① 钱建明.海门山歌与山歌剧文化研究[M].北京：人民音乐出版社，2022：296.
② 钱建明.海门山歌与山歌剧文化研究[M].北京：人民音乐出版社，2022：292.

总之，该成果的学术机缘使得作者一次次与久违的家乡文艺生活密切联系起来，从"局内"到"局外"再到融入其中，从实践到理论再到走向实践。不仅将民间音乐与专业艺术发展紧密结合，将民间文艺与高位文化紧密相连，而且也是作者在多维度学术视角研究过程中的又一次文化回归与理论提升。

（原文刊载于《人民音乐》2023年第7期，略有改动）

教育学视野下的海门山歌传承路径

——以宋卫香的校园文化实践为例

徐菁菁

海门山歌也称沙地山歌,是今南通市海门一带流传的一种传统民歌,具有悠久的历史和独特的乡土魅力。它起源于明朝中后期,发展于清朝,流行于海门、启东、通州及如东等地。海门山歌多以沙地方言演唱,曲调优美动听,朗朗上口。歌词简洁质朴,旋律朴素自然,内容十分广泛,涉及劳动生产、风土人情、恋爱婚姻、社会生活等方方面面,饱含着劳动人民的喜怒哀乐和对美好生活的向往。作为国家级非遗项目进校园的一项实践活动,海门山歌演唱形式灵活多样,有独唱、对唱、齐唱等多种形式。海门山歌以其鲜明的地域文化特色和丰富的历史传承样式,成为该地区文化身份的重要标识。1988年,海门山歌被列入江苏省非物质文化遗产代表作项目名录,许多民间艺人的唱段被录音、整理、出版,一些珍贵的唱本也被收集保存。2008年6月,海门山歌被列入第二批国家级非物质文化遗产代表作项目名录;2018年,时任海门山歌艺术剧院院长、国家一级演员宋卫香获国家级非遗代表性项目海门山歌代表性传承人称号。

从教育学的视角来看,海门山歌承载着一种江海文化基因,具有多元的价值与传承的意义。

一、海门山歌传承的教育学逻辑

海门山歌作为地方传统文化的重要组成部分,承载着丰富的民俗文化和深厚的音乐底蕴,是当地人民智慧与情感的结晶,将其传承下去是对历史的尊重与继承。海门山歌所蕴含的民俗、历史信息、音乐素材,以及勤劳、坚韧、乐观等精神品质,使其价值不仅体现在丰富的文化资源上——能成为教育内容的重要来源,还体现在文化传承过程能够对人产生潜移默化的陶冶与塑造作用,从而加深对自身文化的认同感与归属感。

（一）学校教育：海门山歌传承的重要载体

文化的传承需要一定的载体，校本课程可以对传统文化精髓进行精约性、系统性的编制和构建，以一种科学有效的方式传递给受教育者，帮助受教育者实现文化内化。学校教育作为知识传承的有效途径和场所，同时也为知识创新提供了人才和动力支持，可以为海门山歌传承提供重要平台。首先，将海门山歌纳入学校教育，使其成为教学内容，能让海门山歌得到广泛、系统性的传播。一方面，通过开设专门的海门山歌选修课或社团活动，由专业教师或非遗传承人授课，让学生系统学习山歌的唱法、音乐特点、文化内涵等。另一方面，在音乐、语文、历史等课程教学中融入海门山歌元素，用海门山歌的曲调激发音乐兴趣，用海门山歌的歌词丰富语文教材，用海门山歌故事展现相关地方历史，这些渗透式教学可以让学生在耳濡目染中感受山歌魅力。此外，学校通过举办形式多样的海门山歌活动，如演唱比赛、主题班会、成果展演等，搭建展示交流平台，可以让学生在参与实践中提升山歌水平，在比赛切磋中增强学习山歌的热情。学校举办节庆、晚会等活动时，可以让山歌走上舞台，丰富学生的校园文化生活，增进学生对山歌表演艺术的了解。总之，通过课程和系列活动的开展，不仅可以营造学习海门山歌的氛围，也可以触发学生对海门山歌的兴趣，为其系统学习提供良好的平台。

其次，学校教育可以借力为海门山歌培养更多传承人。海门山歌传承发展的关键在人，培养一大批热爱海门山歌、掌握山歌唱法、深谙山歌文化的青少年传承人，是海门山歌传承的根本大计。学校教育可以充分发挥人才培养的独特优势，通过日常的教学实践，发掘和培育海门山歌传承后备力量。学校山歌教学可以从儿童启蒙抓起，循序渐进，让孩子们从小就熏陶在山歌的韵律之中。有了好的启蒙，再逐步加强专业训练，那些在山歌方面有天赋、有兴趣的学生就能脱颖而出，成长为海门山歌传承发展的主力军。学校还可以为这些优秀学生搭建深造平台，选送他们拜非遗传承人为师，接受专业系统训练，或者报考艺术院校深造，全面提升海门山歌创编与演唱水平，成为新一代海门山歌传承人。可以说，学校教育既是海门山歌传承的"田"，又是"源"，为海门山歌事业源源不断输送新鲜血液。

再次，学校教育与社会传承形成互补。海门山歌根植于劳动人民，在民间广为流传。海门山歌在自身文化区内的社区、山歌会等民间场合的自发传承，是海门山歌生命力的根本所在。学校教育可以很好地与民间传承结合起来，形

成良性互动,共同推动海门山歌的传承发展。一方面,学校可以充分利用当地山歌资源,请非遗传承人、民间艺人进校园教学、演出,让山歌活态传承与学校教育有机结合。学校通过组织学生走出校门,深入山歌资源丰富的农村、社区采风,参加山歌会等活动,在田野调查、现场感受中提升对山歌文化的认知。另一方面,学校培养的山歌传承后备力量走向社会,能反哺山歌在民间的传承,他们可以成为山歌会的台柱子、社区文化活动的组织者,在民间推广传播海门山歌。久而久之,学校与社会形成了人才培养输送和接收吸纳的良性循环,为海门山歌传承与发展注入新的活力。

总之,学校教育在海门山歌传承中具有平台搭建、人才培养、社会互补等重要作用,是传承发展海门山歌不可或缺的重要载体。将海门山歌纳入学校教育,使其成为学生艺术素养教育的重要内容,对于培养青少年对本土文化的认同感、自豪感,形成可持续的文化传承机制,具有十分重要的意义。

(二)海门山歌:音乐教育校本课程的重要来源

1999年,《中共中央国务院关于深化教育改革全面推进素质教育的决定》提出,实行国家、地方、学校三级课程体系。如果说国家课程分门别类的学习是廓清了中华优秀传统文化的核心经络;那么,校本课程就是这些脉络汇聚、交叉的结点,即基于各类在地性资源的利用,培养学生对传统文化的情感依恋与乡土根基。因此,从课程的角度来看,优秀的传统文化不仅是校本课程内容选择的重要来源,更是将校本课程改革引向深入的核心要素。海门山歌作为地方民间音乐形式,具有独特的地方特色和文化内涵,理应作为校本课程的一部分,为学校音乐教育国家课程作补充,丰富学生的音乐教育体验,加深对地方文化的认知和理解。

首先,海门山歌校本课程与国家课程在课程设置和内容安排上存在一定的差异。国家音乐课程内容通常是由中央政府或地方政府规定的,以国家层面的教育需求和发展目标为导向,包括了西方古典音乐、我国各民族的传统音乐等内容。而海门山歌进入学校课程,注重地方文化传承和个性化发展,以海门山歌的演唱与表演、山歌的文化学习等为主要内容,强调对地方文化的传承和发展。通过学习以海门山歌为主体的校本音乐课程,学生可以深入了解海门山歌音乐文化的丰富内涵,增强对地方文化的认同感和自豪感。

其次,充分利用海门山歌校本音乐课程与国家课程在教学方法和实施策略上的差异,发挥互补互动的资源优势。国家课程通常采用统一的教材和教学

方法，注重系统性和科学性。而海门山歌校本音乐课程则更加注重实践性和体验性，通过实地考察、民间艺术表演等形式，激发学生的学习兴趣和参与度。通过学生参与山歌演唱、创作等活动，培养学生的音乐表现力和审美情趣，促进学生对地方文化的深入了解和体验。

再次，整合海门山歌校本音乐课程与国家课程在学生发展和教育目标上存在的差异性，形成良好的对照与互动体系。国家课程通常强调学生音乐学科的知识和能力培养，注重学生全面音乐素养的提升，教育目标和内容更为广泛。而海门山歌校本音乐课程则更加注重学生的个性化培养，强调培养学生的创造力、审美情趣、文化认同和社会责任感。学生通过参与山歌演唱、表演等活动，提高音乐表现力和文化自信心，促进学生更深入地了解和体验家乡的文化，增进对地方音乐文化的热爱和传承意识。从教育目标和内容上来看，两者在音乐教育领域具有互补性，共同为学生的全面发展提供更为全面和深入的音乐教育。

因此，海门山歌校本音乐课程作为学校音乐教育国家课程的补充，具有独特的地位和作用，不仅为学生提供了丰富的学习资源和广阔的展示平台，也促进了学校音乐教育与地方文化的深度融合，让音乐教育与文化传承相得益彰。

（三）文化认同：海门山歌学习与文化传承的互促

课程是承载学校教育目标的重要载体，课程传递什么样的中华优秀传统文化，决定着新时代青年学生具有怎样的中华优秀传统文化认知理解、价值认同与文化选择。海门山歌不仅仅是一种音乐形式，更是一种文化符号。将海门山歌作为校本课程，通过教育传承的方式，高效形成并巩固文化认同。文化认同是个体或群体对特定文化的归属感、认同感和自豪感，它是文化传承的重要基础，也是文化学习的内在动力。社会认同理论（social identity theory）认为，个体的自我认同来源于其所属群体的社会认同。当个体对某一群体有着强烈的归属感和认同感时，会产生维护群体利益、提升群体地位的动机。文化认同使个体意识到自己是文化群体的一员，激发其维护和发扬本群体文化的动机。

首先，海门山歌学习过程中的文化浸润有助于学生形成对海门文化的认同感。海门山歌的学习过程，是学生接受地方传统文化熏陶的过程，学生通过课堂学唱山歌，不仅掌握了山歌的旋律和歌词，也接受了蕴含其中的文化内涵、价值观念和审美情趣。通过交流、讨论以及学校的山歌比赛、会演等活动，交流切磋，分享对山歌的理解和感受。这种参与感和互动性，增强了学生对海门

山歌群体的归属感，进而强化了文化认同。就海门一带地方文化母源构成而言，海门山歌学习的过程能促使学生有关"自我认同"的文化建构，学习海门山歌的过程，也是学生建构自我认同的过程。通过学唱山歌，学生将自己与海门文化联系起来，以山歌为媒介表达自己的情感和观点，这种自我表达和自我实现有助于学生形成稳定的文化自我认同。

其次，文化认同进一步促进了海门山歌的传承发展。自我验证理论（self-verification theory）指出，人们有维持自我概念稳定性的动机。当个体将某种文化认同纳入自我概念后，会倾向于从事与之相一致的行为，以验证和巩固这一自我认同。因此，文化认同能激发学习和传承的主动性，当学生对海门文化有着强烈的归属感和自豪感时，会产生学习、传唱山歌的内在动机，主动投身于山歌的传承实践中。

再次，海门山歌传承有助于反哺文化认同的建设。山歌通过传承巩固了人们的文化记忆，海门山歌蕴含着丰富的历史记忆和生活智慧，是海门人民的集体记忆和精神家园。山歌传承的过程，就是一代代海门人不断唤起、巩固这些文化记忆的过程。山歌传承使这些记忆得以延续，为文化认同奠定了记忆基础。海门山歌的学习与演唱，不仅仅是歌曲本身的传唱，更是海门文化内涵的阐释和延展。学校开展各类山歌活动和研究工作，加深了师生对山歌所承载的地域文化、民俗风情、价值理念的理解，提升了学生对本土文化的审美鉴赏力，深化了对传统文化的认同感。

一方面，学生通过文化浸润、参与实践、自我认同建构等方式促进了文化认同的形成。另一方面，学生的文化认同又反过来促进了海门山歌传承的主动性、参与度。同时，海门山歌传承实践通过巩固文化记忆、深化文化理解、增强文化自信等方式，反哺文化认同的建设。在这一互促过程中，海门山歌焕发出新的生命力，海门文化得以永续传承和发展。

二、宋卫香在海门山歌传承与发展中的实践与探索

为了弘扬优秀的地方传统文化，2003年，海门市文化局、教育局联合发文，要求每年举办一届海门山歌会，同时编印《海门山歌》专辑发到各学校，作为音乐课的教辅材料，海门的中小学校也纷纷将海门山歌纳入学校的校本课程，宋卫香作为海门山歌的国家级非遗代表性传承人、市级政协委员，在此过程中积极建言献策，并协同中小学教师开展海门山歌教育传承活动和校本课程开发的探索。宋卫香是海门山歌艺术剧院院长，国家一级演员，曾将海门传统山歌

《小阿姐看中摇船郎》唱进中南海，主演的山歌剧《青龙角》《献给妈妈的歌》《亲人》四次晋京演出。海门山歌是她的热爱，也是她的生命，除了唱好山歌，她更意识到自己对于山歌传承与发展的责任和使命。她从山歌校本课程的开发、山歌讲演进校园、山歌作品的创新发展等多个方面把海门山歌融入学校教育。

（一）讲演经典，感悟山歌魅力

宋卫香组织海门山歌艺术剧院和相关的传承人去海门正余小学等多所学校进行送剧进校园的活动，让更多的青少年学生亲身感受并传承这一宝贵的文化遗产。精心策划的演出，使学生能够近距离欣赏到海门山歌的独特魅力和深厚内涵。演出中，既有经典山歌的深情演绎，也有创新改编的曲目，展现出海门山歌的时代活力和艺术创新。这一活动不仅丰富了学生的校园文化生活，还激发了他们对传统艺术的热爱和尊重。同时，他们还利用学生的课余时间排演山歌和小戏，让学生在演出实践中感悟山歌的魅力。2019年，宋卫香组织海门山歌艺术剧院针对全市中小学全体教师、学生，排练了现实题材山歌小戏《田野的希望》（立业兴农、人才强农）、山歌小戏《生日的烛光》（青少年教育题材）、山歌对唱《乡情》、山歌表演唱《绿水青山歌更甜》（绿水青山就是金山银山）等系列山歌剧目，唱响人才强国、构建和谐的主旋律，营造健康向上、公平和谐的社会氛围。海门山歌学龄层从幼儿园到高中，针对不同学龄段的孩子，剧团也会安排不同的剧目。比如幼儿园的孩子，会选择《海门腌齑汤》和童谣山歌这样简单好记的歌曲表演给他们，有时还会将耳熟能详的古诗套入海门山歌小调中教给孩子们哼唱；针对小学的孩子，则会选择一些简单的生活化、现代化的剧目，让孩子能够看懂，听懂；而初中和高中的孩子，有了一定的审美与欣赏能力，就会选择剧团的经典剧目进行教学，比如《淘米记》《采桃》等片段。这种分年龄段选择演出剧目的方式，照顾到了每个学龄段学生的接受能力与欣赏能力，而不是硬生生地照搬照演。同时，宋卫香还把山歌的讲座带进了大、中、小学，通过讲解与演唱的结合让学生对山歌的起源、发展、艺术特点等有所了解，既有对经典山歌的演唱赏析，也有对山歌背后文化故事的讲述。通过讲座，学生们不仅增进了对山歌文化的了解和认识，还激发了他们对传统艺术的热爱和兴趣，为海门山歌在青年一代中的传播播下种子。

（二）开发课程，传承山歌文化

宋卫香积极开展"山歌进校园"活动，将海门山歌引入中小学课堂，创新教学模式，丰富学校音乐教育内涵。她精心研究曲目，开发海门山歌校本课

程。首先，精心编写教材，因材施教。她广泛搜集整理海门山歌曲目，择优选编，并结合教学需要，对部分歌词和曲调进行适度改编。根据不同年龄段学生的特点，精心编写一套循序渐进的海门山歌校本教材。教材面向小学一年级到六年级，每个年级每学期各选编两首代表性歌曲。一、二年级以简单有趣的童谣为主，三、四年级过渡到抒情、叙事性歌曲，五、六年级选用难度更大的经典剧目选段。一年级的《镰刀吃草勿吃根》《长江之水天上来》《家乡美景随春来》《胸带红花去开会》等歌曲，旋律简单上口，歌词生动有趣，让学生在轻松愉悦中感受山歌魅力。二、三年级的歌曲难度略有提升，《萤火虫夜夜红》《淘米不是粒粒数》《我送香茶米》《闹元宵》等，歌词涵盖童趣、乡情、民俗等丰富内容，旋律优美动听，有利于培养学生音乐兴趣。四、五年级选用《穷村变富气象新》《海岛女民兵》《草莓歌》《江姐》等正能量歌曲，既有红色经典，也有新时代内容，引导学生树立正确价值观，同时曲调也更加多样，对演唱能力提出更高要求。六年级的《阿婆赛过老娘亲》《献给妈妈的歌》《山歌不唱怎记多》《一轮明月挂枝头》等，词曲都更见功力，抒情、叙事兼备，既传递真挚情感，又展现山歌独特韵味。宋老师编写的这套教材，立足海门山歌传统，面向中小学生审美需求，精心编排。通过歌曲欣赏、歌词解析、演唱实践等多种形式，引导学生全面了解海门山歌的历史渊源、艺术特色和文化内涵。同时，她还结合地方性文化资源，开展了丰富多彩的实践活动，如参观海门山歌艺术剧院、海门山歌展览馆，以及与海门山歌传承人交流等，让学生在亲身体验中感受海门山歌的魅力。在教学形式上，她采用了多元化的教学方法和手段，如角色扮演、互动游戏、小组讨论等，以激发学生的学习兴趣和积极性。为保证海门山歌在音乐课上能够被正确地教授给学生，真正地落实好海门山歌作为校本课程进入课堂中，宋卫香还亲自带领团队对海门市中小学教师队伍进行培训，让他们认识和演唱海门山歌，保证海门山歌的教学质量。

（三）编创新曲，丰富时代内涵

优秀的非遗传承人，不仅要忠实地传承经典，更要与时俱进，赋予传统艺术以新的时代内涵。宋卫香在传承海门山歌的同时，以其敏锐的艺术洞察力捕捉时代的声音，她先后创作、改编了多首海门山歌曲目，其中就包括脍炙人口的《摘草莓》《海门新娘》等。这些作品，既继承了海门山歌质朴隽永的风格，又反映了时代发展的新气象，极大丰富了海门山歌的内容和形式，使得海门山歌焕发出勃勃生机。山歌是传统的，也是现代的，她还在海门山歌中创造

性地引入现代音乐元素，在一些剧目中尝试运用普通话演唱，成功地将传统元素与现代审美相结合，创作出了一批既具有海门山歌独特韵味，又符合当代人审美需求的新作品。

三、海门山歌剧教育传承的启示与反思

海门山歌，作为海门地区独特的民间音乐文化瑰宝，经历了数百年的历史沧桑，凝结了海门人民的生活智慧和审美情趣，是一笔弥足珍贵的非物质文化遗产。在新时代背景下，面对传统文化传承的时代命题，虽然有宋卫香这样一群富有时代责任感的传承人的主动作为，也有一线中小学、幼儿园教师的积极探索。但是，这样的传承方式也面临一些问题，例如没有系统的教材、专业的师资等资源的支持和保障，从而限制了传承的深度和广度。笔者呼唤有组织、系统性、专业化的学校教育传承，将海门山歌这一宝贵的文化资源转化为富有教育意义的系统性校本课程，使之走进中小学校，吸引新生代的学习和传唱。开发海门山歌校本课程，需要在尊重传统、立足当下的基础上，从课程内容的系统性建构、名家进校园对师资的专业化培训、职能部门的政策支持等方面多管齐下、协同发力，在传承与创新中开拓海门山歌教育传播的新路径，实现传统文化在现代社会中焕发生机、永葆活力。

（一）传统承新意，时代育新声：课程内容的建构

海门山歌历史悠久、门类丰富，汇集了海门地区人民从事生产劳动、抒发喜怒哀乐的各种歌谣形式。要将海门山歌文化的博大精深转化为学生可感、可唱、可学的课程内容，既要全面梳理其发展脉络，又要遵循音乐学科和中小学生身心发展的特点，系统开发既能体现海门文化精髓，又切合教学实际的模块化课程。笔者认为应由当地教育主管部门主导，在宋卫香这样富有山歌传承情怀的国家级非遗代表性传承人带领下，组织部分音乐教育骨干教师共同开发从幼儿园到高中一体化的校本课程。根据小学、初中、高中不同学段学生的认知水平，有层次地编排教学内容，低年级以趣味性、参与性的音乐游戏活动为主，渐进式地学唱简单易上口的山歌小调；高年级则可尝试山歌经典选段的演唱，理解歌词意境，感悟其中蕴含的人文情怀；高中阶段可引导学生在传统基础上进行山歌的改编创作，催生海门山歌的新生命。在内容上，可以设计"山歌溯源""山歌唱腔""山歌赏析""山歌创编"等模块，分别从历史渊源、风格特点、代表作品、创作体验等方面引领学生全方位感受海门山歌的魅力。总之，海门山歌校本课程内容要精心遴选、科学建构，使之成为一个传统与现

代交相辉映、学生乐学善学的精品课程。

（二）名师引领，专业赋能：课程师资的培育

海门山歌讲究"师带徒""口传心授"，代代相传、绵延不绝。在现代教育体系下，要将这一传统带进校园，专业的师资力量必不可少。目前，不少中小学音乐教师接受的是西方古典音乐和通俗音乐的专业训练，对本土民歌缺乏系统的学习和研究，导致海门山歌课堂教学缺乏应有的高度与足够的文化含量。为此，要整合民间和专业的资源，邀请宋卫香这样的海门山歌国家级非遗代表性传承人，不仅仅是组建"名家工作室"，还要与学校对接，给中小学音乐教师开展系统的培训，师徒结对等，以面对面辅导、现场示范演唱等方式，手把手教授山歌的发声方法、演唱技巧、表演形式等，使广大教师尽快掌握海门山歌"唱、念、做"的全套本领。同时，教育局等教育主管部门要将音乐教师学习海门山歌纳入培训规划，组织教研骨干编写海门山歌教学指导丛书，开发在线学习课程，搭建教学研讨和展示交流平台，引导教师成为山歌教学的行家里手。只有打造一支热爱海门山歌、研究海门山歌、会唱会教海门山歌的师资队伍，海门山歌校本课程才能落到实处、活起来，焕发勃勃生机。

（三）政策引航，资源聚力：课程实施的保障

海门山歌校本课程开发要争取各职能部门的政策倾斜和资源整合，完善课程实施的顶层设计和保障措施。一方面，教育主管部门要把海门山歌纳入地方的艺术教育发展规划，将开发和推广海门山歌校本课程作为地方教育行动计划的重要内容，制定完善的课程标准和教学指南，并通过教学指导、课题立项、成果奖励等方式加强督导，形成海门山歌进校园的制度化推动力。另一方面，文化、财政、宣传等部门要形成工作合力，加大对海门山歌的保护、传承、弘扬力度。例如，文旅部门要把海门山歌作为地方文化资源开发的重点项目，结合地方旅游活动的开展，每年举办山歌进校园会演、山歌大赛等活动；宣传媒体要刊播校本课程开发的好经验、好做法，在全社会营造传唱海门山歌的良好氛围；财政部门也要根据校本课程建设的实际需求，拨付相关教育和实践经费，资助名师工作坊、开展校内外传习体验等。依托各方有力支持，逐步构建起整体规划、分工协作、上下联动的山歌传承工作格局，让海门山歌焕发青春活力，在赓续传统中实现创新发展。

透过海门山歌校本课程开发这一具体实践，我们可以思考，在文化全球化、价值多元化的当下社会，应如何将优秀传统文化转化为富有时代气息的教育资

源，在继承创新中发掘出其新的生命力。虽然有宋卫香这样的专业人员的主动担当，但个人的力量毕竟有限，还需要教育、文化等各界携手努力，以文化自信和教育情怀，去挖掘本土文化中蕴藏的教化育人内核，赋予其新的时代内涵，让其在现代教育的土壤中生根发芽、茁壮成长。开发富有地域特色、体现时代精神的海门山歌校本课程，不仅为学生搭建了亲近传统文化、感悟人文情怀的成长平台，也为海门山歌插上腾飞的翅膀，使其在新的历史时空焕发光彩。我们有理由相信，在各方共同努力下，海门山歌的教育传承和校本课程建设必将结出累累硕果，让优秀传统文化基因植根学生心田，绽放在新时代的光耀里。

作者简介：

徐菁菁，博士、硕士生导师，常熟理工学院师范学院教授。

宋卫香与海门山歌艺术剧院

郭 卉

提及海门山歌与山歌剧,大家会不约而同地想到宋卫香,她是海门山歌代表性人物之一。宋卫香是国家级非遗代表性项目海门山歌代表性传承人和国家一级演员,先后担任海门山歌艺术剧院副院长、院长、名誉院长,以及中国戏剧家协会会员、南通市戏剧家协会副主席、南通市政协委员、海门区人大代表。她先后获得南通市新世纪科学技术带头人培养对象、海门优秀知识分子、江苏省首批群众文化"百千万"工程优秀文艺骨干、南通市专业技术拔尖人才、南通市劳动模范、南通市文联团体会员工作奉献奖、南通市德艺双馨文艺工作者、海门市首届"十大女杰"等荣誉称号。她演唱的海门传统山歌《小阿姐看中摇船郎》,在北京获得首都文艺界人士的高度赞扬,她主演的大型海门山歌剧《青龙角》《献给妈妈的歌》《亲人》多次晋京演出。1967年12月出生的宋卫香,在17岁这年和海门山歌剧团(海门山歌艺术剧院前身,2014年更名)结下了不解之缘。

一、人生的第一次大考

为了更好地传承发展海门山歌,进一步探索实践海门山歌剧舞台艺术,1984年,海门山歌剧团成立学馆,面向城乡招收新学员,年仅17岁的宋卫香从老家如东县大豫镇丁店乡远赴100里之外的海门山歌剧团赶考,从此改变了她的人生轨迹。

宋卫香出生于农村,不仅从小耳濡目染农人劳作时随性演唱的山歌,更由于家乡方言和海门沙地方言的根脉相依,她的嗓子一亮,原汁原味的江南田山歌就获得人们一片赞誉,评委老师们都觉得这个小姑娘是块璞玉。1984年10月,宋卫香正式和其他学员一起进入海门山歌剧团学馆,拜剧团副团长陈桂英为师,系统学习舞台戏曲表演各个科目。陈桂英老师是一名老戏骨,在海门山歌舞台上摸爬滚打多年,经验十分丰富。得益于陈老师手把手的指导和基本功训练,宋卫香在学馆勤学苦练,开启了海门山歌演唱和海门山歌剧舞台表

演数十年的人生经历和艺术生涯。

二、业精于勤，荒于逐嬉

都说勤能补拙，在海门山歌剧团学馆的日子里有了声声山歌陪伴，一切苦难都会烟消云散。星期天，别人在休息日玩耍逛街的时候，宋卫香一个人在练功房开嗓、压腿，练基本功；别人在台上演出，她就在舞台边背台词、一招一式地模仿；别人演跑龙套角色，演完自己的戏份就休息，她因为喜爱山歌剧各种舞台程式，便在舞台边听、背、看，很多剧目中主角的台词，她竟能分毫不差背出来；别人放了假回家休息，她是个苦孩子，回到丁家店还要帮助家里人干农活。冬练三九，夏练三伏，她把对海门山歌的渴望、懵懂、好奇都融入无限的热爱和勤奋中，也因此成为老师最器重的学生。

1985年，著名作曲家沈亚威、龙飞来到海门现场指导海门山歌手演唱，一张老照片定格了宋卫香演唱的过程，她身着一件浅卡其色风衣，在众人瞩目下，把会议现场当作舞台，大家一边围观一边聆听她犹如天籁的海门山歌之声。

1986年春天，南通市举办第一届民间艺术节，彼时初出茅庐的宋卫香还是海门山歌学馆学员，一首《小阿姐看中摇船郎》嗓音甜美，把江海农村的小阿姐演绎得入木三分。同年7月，年仅18岁的宋卫香作为海门县唯一入选的演员，随南通民间艺术团晋京演出。首场演出，宋卫香独唱的海门山歌《小阿姐看中摇船郎》，"十七八九岁一位小阿姐妮，头发黑来么眼睛亮哎……"把江海平原上乡妹子对爱情含蓄和执着的情感演绎得惟妙惟肖，赢得现场阵阵喝彩声。掌声之热烈，让从未离开过南通、从未见过如此盛大而又热烈场面的宋卫香一下子蒙了。幸得主持人机灵反应，宋卫香才完成了返场数次的谢幕。翌日，北京有八家报刊刊发了南通民间艺术团成功演出的消息。《北京晚报》更是在7月2日头版通栏报道了这场演出，并配发了两张剧照，其中一张就是宋卫香梳着长辫独唱的特写镜头。同日，北京电视台播送的南通民间艺术团演出新闻中，唯一选播的节目就是宋卫香演唱的《小阿姐看中摇船郎》的录像，播音员旁白道：来自长江入海口的山歌妹子宋卫香用她那清脆亮丽的嗓音，婉转动听地演唱着充满江海乡村风味的曲调，犹如从历史长河中漂流而来的吴歌，给首都舞台带来了一缕清香。随后，文化部组建联合演出团进中南海演出，宋卫香演唱的海门山歌《小阿姐看中摇船郎》也在其中。这是继1957年3月，海门山歌剧小戏《淘米记》在北京参加第二届全国民间音乐舞蹈会演期间，受到中央领导观看和亲切接见后，海门山歌第二次唱进中南海。是夜，在中南海

怀仁堂，宋卫香再度演唱了经典海门山歌《小阿姐看中摇船郎》，礼堂内掌声不绝，她几次返场谢幕。其间，在侧幕观看演出的著名歌唱家关牧村亲切地挽着宋卫香再次谢幕，她对宋卫香说了这么一句话："小姑娘，你前途无量。"这句话，让宋卫香一直铭记在心，成为她日后勤奋学习、钻研业务的动力之一。当时留下的一张老照片，定格了宋卫香和关牧村同台合影的精彩瞬间。《人民日报》（海外版）等媒体随即发表了这一消息，海门山歌妹子宋卫香在京城着实火了一把。

晋京演出归来后，江苏省及南通各级院团向宋卫香伸出了橄榄枝，不过，离开舞台的鲜花和掌声，宋卫香依旧是一个懵懂的少女，她不知道成名的厚重，不知道北京中南海的演出带给了她怎样的人生转折。她照常回到海门山歌剧团，回到自己热爱的岗位，作为剧团的年轻演员，踏踏实实地磨砺自己的基本功。

生活似乎又回到了原点，别人问她为什么不去大城市，她回忆说："当时除了海门和老家如东兵房，我不知道其他地方在哪，觉得在海门山歌剧团一切挺好的。"年轻而又执着的宋卫香，因此更加热爱海门山歌（剧），热爱培养她、历练她的海门山歌剧团。

三、戏曲低谷，赋能求学

时代的巨轮缓缓向前，历史发展曲折前行。宋卫香不知道的是，她即将迎来人生的又一次转折。

宋卫香崭露舞台的年代，正是戏曲走向低潮的时候。观众流失，市场萎缩、后继乏人等因素困扰着海门山歌剧团，也威胁着该剧团的生存。海门当地政府和文化部门采取了不少措施，要让海门山歌剧突出重围，而人才是突出重围的重要保证。正是在这个时期，宋卫香和剧团同仁们开始担起了重振海门山歌剧的历史重任。

1989年，海门山歌剧团移植的沪剧大戏《千家万户》在海门各中小学校上演，宋卫香饰演了该剧第二幕"无助的玲玲"中的玲玲这一学生角色，演出中她真切的表演、深情的演唱，把渴望上学，更渴望得到家庭温暖的小姑娘演绎得淋漓尽致。其中玲玲哭天喊地的发问，让观众动容，几乎看哭了全场所有观众。这个戏连演100多场，取得了社会效益和经济效益的双丰收，提振了大家振兴海门山歌剧的信心，"一部戏养活一个剧团，一部戏捧红一个角"，在一些地方性戏曲剧种发展的长河中，历史何其相似，宋卫香也因为这部剧开始

走进了千家万户，她也因之开始找到了人生奋斗的灯塔。

转眼到了20世纪90年代末，海门山歌剧这个地方小剧种，在各种"快餐文化"挤压下，步履维艰，海门山歌剧团处于一无资金、二无市场的寒冰期。周围的同事离开的离开，下海的下海，经商的经商。海门山歌的前途在哪儿，自己的前途又在哪儿，宋卫香开始陷入空前的迷茫之中。

然而，不管外部环境如何变化，她始终听从自己内心的召唤。既然从事了海门山歌剧舞台艺术，就不可能有回头路，哪怕一路披荆斩棘。市场萎缩了，演出任务少了，她就把时间用来学习提升、练习内功。1997年，她收到了江苏省戏剧学校的录取通知书，脱产三年学习。那时候，家里实在太困难，连三年的学费，也是东拼西凑借来的。三年时间，她去得最多、待得最长的地方是学校的练功房，声乐、小品、话剧、钢琴、舞蹈教室，以前没有系统学过的专业基本功，她全部从头来学，吃了不少苦头。后来她又报考了上海戏剧学院编导专业，南京师范大学音乐专业研修班、函授班，以及中国戏剧家协会的戏剧表演导演专业训练班……在海门山歌剧团最落寞的时候，她一直在坚持，正是这份坚持，她等来了海门山歌剧团的春天。

四、学成归来，坚守初心

作为一个有天赋、有造诣的演员，她本来有许多其他选择，比如留在省城南京发展等。据她回忆：20多年前，她在江苏省戏剧学校学习时，原南京军区前线歌舞团、南京市歌舞团、武警蓝盾歌舞团的专家和领导都曾竞相商调她出任那里的独唱演员，却被她一一婉拒。她的回答很简单："海门培养了我，海门山歌滋养了我，我应当回报这个地方，回去进一步振兴海门山歌！"

学成归来，宋卫香把自己所有的热情都投入海门山歌剧团的演艺事业中。此时，和全国的戏曲环境一样，海门山歌剧团也一直在低谷中徘徊和奋斗。凭借过硬的个人业务能力，2000年5月，宋卫香被任命为海门山歌剧团副团长。作为剧团主管业务的副团长，宋卫香不仅无私地做好传、帮、带等工作，而且积极参与各种开拓演出市场的活动，同时，利用海门历届金花节、光彩周、慈善义演、送戏下乡等一切可以利用的活动，传唱海门山歌（剧）。她走到哪里，就把海门山歌带到哪里，为海门山歌和山歌剧的传播与展演赢得了更多的社会文化市场。据不完全统计，相关时期经她单独联系的演出就达200余场（次），其间，她几乎场场出任主角，观众达20多万人次。后来，海门山歌剧《天下父母》《江海之魂》等在全市大规模巡演近百场，观众近10万

人次，当年创造了海门山歌剧团单一剧目演出数量有史以来最高纪录。为了确保演出效果，作为第一主角，她克服身体不适等种种困难，在没有B角的前提下，力争每场必演，每演必动真情，常常累倒在舞台上，第二天又照演不误。面对同事和观众的担忧，她却坦然地说：只要观众满意，下次还请我们演出，剧团能够更好地生存与发展，我个人牺牲一点算不了什么。

　　面对山歌剧团的人才流失和队伍断层，面对山歌剧团演出市场的萎缩，她除了传唱海门山歌还结合自己的舞台实践，深入调查研究，做好专业总结，还撰写了众多文章，并发表于相关报刊，其中，《浅谈地方剧种的市场模式》《山歌是条不老的河》《山歌如水妹是波》《拯救非遗渴望"千手观音"》等发表在省级专业刊物《剧影月报》《艺术百家》上。与此同时，她积极挖掘民间山歌的宝库，抢救文化遗产，并以为基础，创作、演唱新的经典山歌，为海门山歌的生存与发展奔走呼吁，受到有关部门领导的充分肯定。

　　宋卫香以甜美软糯的山歌唱腔受到众多观众拥戴，同时她的专业能力也得到业界和群众一致的肯定。通过她的宣传和传唱，越来越多的人从认识宋卫香开始到了解海门山歌，又从听海门山歌成为她的"山歌粉"。数十年间，她获奖无数，将海门山歌传唱至大江南北。2002年，她演唱的海门山歌《声声山歌颂家乡》获首届江苏·中国民间艺术节"民歌民舞民乐"大赛银奖、南通市1991—2002年度文学艺术奖；她主演的传统山歌剧《淘米记》获中国（杭州）"城隍阁杯"民间戏曲折子戏邀请赛银奖和优秀表演奖。2003年，她作曲并演唱的海门山歌《江风海韵东洲美》获江苏省"五星工程奖"银奖。2005年，她主演的传统山歌剧《采桃》获第三届"中国滨州·博兴国际小戏艺术节"银奖。同年，她作曲的海门山歌《海门山歌叠成山》获第六届"文化之春·中国民族歌曲演创大奖赛"中国民歌精品银奖。2006年，她与人合作的《山歌妹子宋卫香》获江苏广播文艺二等奖。2007年，她演出的海门传统山歌剧《采桃》选段获第三届江苏戏剧奖·红梅奖银奖，同年获长三角非物质文化遗产舞台艺术邀请赛优秀表演奖。2008年，她的个人演唱专辑《小阿姐看中摇船郎》由安徽音像出版社出版发行，这是海门市首部个人专辑。同年，她主唱的《江波海浪歌对歌》在文化部和江苏省政府联办的"纪念改革开放30周年——首届中国农民文艺会演"中荣获丰收奖。2009年，她主唱的《小夫妻一配做人家》获得第四届江苏戏剧奖·红梅奖铜奖；她演唱的《采桃》选段获江浙沪非遗舞台精品邀请赛优秀表演奖。她主演的山歌剧《青

龙角》《献给妈妈的歌》晋京演出，镌刻在剧团历史上，成为永远的高光时刻。2008年，海门山歌成功入选国家级非物质文化遗产代表作名录；2009年，宋卫香被定为南通市级非遗代表性传承人；2010年，她成为江苏省级非遗代表性传承人，同年12月，她被评为国家一级演员；2018年，她成为国家级非遗代表性传承人。近四十年的艺术生涯，海门山歌剧团见证了她的青春岁月和舞台辉煌，她正是在与海门山歌（剧）的相互辉映、相互成就中，成长为江海平原上一枝艳丽的花朵。

五、守得云开初见月明

了解宋卫香的人都知道，她视艺术为第一生命，以一个优秀演员和人民艺术家的标准严格要求自己，在中国稀有剧种——海门山歌剧的表演、创作、传播和群众文化工作等方面作出了自己的贡献，终于迎头赶上了戏曲艺术发展的黄金时代。

作为一名演员，宋卫香深知演员的生命在于舞台、在于观众。在海门山歌与海门山歌剧的执着坚守中，她把自己对于事业的这份执着与热爱熔铸于每一场演出。至今，她参与主演、导演的海门山歌剧有几十部，演出上千场次，累计观众上百万人次。不管演出的规模是大是小，不管演出的任务多么繁重，只要登上舞台，她就要求自己全身心投入，把所演的角色尽可能完美地加以展现。笑的时候尽情开怀，哭的时候泪如雨下。曾有人劝她："宋卫香，有些演出，你就应付一下得了，用不着这么卖力。"可一走上舞台，她就不会偷懒，面对台下观众的热切目光，再多的苦、再多的累都被她抛到脑后，她认为，观众们全心全意、全神贯注面对她的舞台表演，是对她最大的褒奖。

六、高原上的"雾霭霓虹"

在海门山歌剧团蒸蒸日上、日新月异的发展变化中，她开始意识到一个紧迫的问题：一个剧种、一个剧团的长远发展，离不开人才的梯队传承，作为剧团的骨干和领导之一，非遗项目海门山歌的深入研究、推广、传播，是自己义不容辞的责任。2015年12月，担任海门山歌艺术剧院院长后，她经过慎重思考，迫切意识到，自己必须为海门山歌（剧）的后继有人、发扬光大做更多的工作。

传承海门山歌文化，既是她的精神寄托，也是她毕生的使命。近年来，她在传播和普及海门山歌方面做出了一些尝试，把海门山歌讲座开到了南通师范高等专科学校、南通大学、江苏第二师范学院、复旦大学，并在海门麒麟中

心小学、海门少年宫开设了"小梅花剧社",在海门通源小学、三和中心小学、天补中心小学设立了"山歌辅导班",在海门中专设立了"山歌文艺班",和一群志同道合的音乐教师一起来传播海门山歌、普及海门山歌。她认为,海门山歌既是一种传统文化,也可以承载现代时尚文化元素。因而,她经常探索如何在海门山歌传唱中创造性地引入一些现代音乐元素,在一些剧目中尝试运用普通话。她还设想有一天,人们跳广场舞的伴奏音乐中会出现海门山歌的旋律,海门学校的课堂里有海门山歌的地方课程,那该多好啊。最近,她编写的海门山歌校本教材已接近完成,她希望这些教材能够早日走进课堂,让更多的海门学子不仅学会唱,而且了解和掌握更多的海门山歌文化,把海门山歌传播到四面八方。

与此同时,她还利用自己人大代表、政协委员的身份,多次撰写提案,向各级政府积极建言献策,探索繁荣海门山歌文化,建立有利于海门山歌文化发展的项目,得到了各界的肯定。她认真撰写的提案《关于进一步加强保护优秀非物质文化遗产和传统技艺普及、推广、传承建议》,获得了南通市海门区优秀提案。她围绕本地区经济社会发展布局形成的建议,促成了提案《海门市教育体育局关于"海门山歌进校园"的实施方案》和《关于推动海门山歌艺术剧院高质量发展的实施意见》(海办〔2019〕150号),鼓励支持非物质文化遗产通过学校(进入课堂)、社会传播(广场舞展演、社区社团组织、手工艺展示等)进行传承、推广、普及等建议,立足本土文化发展,弘扬传统文化,得到很大社会反响。

人们都说"做一件事容易,难的是一辈子做一件事",近四十年来,宋卫香就是这样踏踏实实地只做一件事:坚定使命和责任,传播与发展海门山歌(剧)艺术。在义务传承海门山歌文化的道路上一步不停歇,让更多的人了解和传唱海门山歌。

七、非遗传承,与时俱进

近几年,海门山歌(剧)在栉风沐雨中砥砺前行,受到各界人士的关注。2017年,海门山歌剧《亲人》(2016年江苏艺术基金资助项目)受中国戏剧家协会邀请,晋京在长安大戏院演出。2017年,大型廉政海门山歌剧《临海风云》(2017年度江苏艺术基金资助项目)作为全省唯一基层文艺院团,受邀赴南京参加江苏廉洁文化周展演。2018年,海门山歌剧院启动海门山歌剧数字化保护工程,创设了全国县级剧团第一个地方戏曲数字化保护国家

标准；传统山歌剧小戏《淘米记》和现代海门山歌剧《临海风云》赴天津录制成"像音像"作品保护推广。2018年，剧团迎来六十周年华诞，大批原创和改编剧作、老中青年演职人员团队登台亮相，受到各界赞扬。2019年，剧团创排海门山歌剧《田野的希望》、海门山歌音舞诗《致敬，江海之门》。2020年11月，海门山歌剧《田园新梦》（2018年度江苏艺术基金资助项目）参加在江苏大剧院举行的省级优秀基层院团剧目展演、2021年10月，剧团参加南通市国有文艺院团小剧场优秀剧（节）目展演获优秀组织奖、优秀表演奖；11月，大型海门山歌剧《田园新梦》在南通更俗剧院参加南通市舞台艺术优秀剧（节）目展演获优秀剧目奖等7项大奖；12月，大型海门山歌剧《田园新梦》获南通市第三届文学艺术创作大赛戏剧类一等奖，大型海门山歌剧《圩角河的守望》获南通市第三届文学艺术创作大赛戏剧类三等奖。2022年"能力作风建设提升年"主题剧目大型海门山歌剧《亲人》在海门大剧院复排演出，受到各方赞誉。

剧团在出人才、出精品、出效益上稳步前行，宋卫香在非遗传承的道路上也未停歇。步入新时代，2019年，宋卫香获批成立南通市首批"文艺家工作室"，在剧团里她有了自己非遗传承的阵地。2022年，海门山歌艺术剧院搬入新南城大剧院，相关硬件设施稳步提升。在剧院二楼，她有了非遗传承推广的场所"海门山歌展示馆"。同年2月，她与南京艺术学院钱建明教授合作的海门山歌艺术剧院高质量发展规划项目的成果理论专著《海门山歌与山歌剧文化研究》正式出版；她参与的包括《中国戏曲剧种全集》海门山歌剧卷等在内的理论文献、资料汇编的定稿出版，均为新时代海门山歌艺术剧院的高质量发展提供了指导思想和艺术智慧等方面的支撑。2023年，她参与编创与导演的海门山歌音乐剧《夹沙村的后生》在各界引起积极反响，为海门山歌剧创作表演与当代青春文化、艺术时尚相结合的探索与实践，提供了新的经验。

从台前到幕后，从行政管理到非遗传承，作为当下海门山歌（剧）事业一个承上启下的代表人物，宋卫香在海门山歌艺术剧院的四十年艺术生涯，既成就了自己的部分艺术梦想，也以自己的探索和实践，参与和见证了这一时期海门山歌（剧）剧种属性、舞台表演的艺术品质、戏曲程式的凝聚与发挥过程。新时代，她的辛勤劳动和汗水伴着各种殊荣纷至沓来，《光明日报》《新华日报》《人民政协报》《中国文化报》等主流媒体均刊发了报道她的长篇通讯，中央电视台、江苏电视台等采访并播放了她的专题节目。

宋卫香属于海门山歌（剧），也属于全体海门人民，四十年来，她与海门山歌艺术剧院的结缘与共同发展息息相关、心心相印。作为百万海门人民心中的一张靓丽名片，我们由衷地期望她的艺术之树常青，为海门文化的繁荣发展、为海门人民的精神文化贡献出更多、更美的艺术作品。

作者简介：

郭卉，海门山歌艺术剧院党支部副书记，编剧。

海门山歌,宋卫香的乡土特色

邹仁岳

一、丁家店的沙地小姑娘

1985年,海门山歌剧团招收了一批青年学员,他们都不是戏曲科班毕业,而是来自海门及邻县的农村。其中一位姑娘来自如东县的丁家店,她就是宋卫香。

丁家店位于如东县沿海,早先是海边涨出的滩涂沙地,海门人称之为"荡田"。20世纪初,张謇先生在苏北沿海开创垦牧事业,"围垦造田""废灶兴垦"动员了20万海门一带(包括部分江南移民)居民向北迁移,从吕四至射阳,在南黄海边形成了海门人新的聚居区。宋卫香的曾祖辈就是从那个年代迁徙到如东的海门人。

迁徙到南黄海的海门人,至今保留着故乡的沙地方言,延续着祖辈承袭的习俗民风。在海门流传了300多年的山歌,正是在这一背景之下,伴随大量移民活动传播到了黄海之滨。

从今启东巴掌镇嫁到如东丁家店的宋卫香的母亲沈玉英,是启东、海门一带远近闻名的山歌手,她传唱的江南小调不仅旋律优美、音色甜糯,而且带有吴侬软语的叙事和即兴自如的腔调,丰富多彩。嫁到丁家店巩王村以后,她不仅在自己家里带领子女们吟唱各种山歌小调,更是时常在田间地头劳作和休憩时哼唱一些脍炙人口的山歌。由于她在乡镇文艺宣传队的骨干作用和出色表演,她的山歌演唱和各类表演一直是乡镇文艺舞台上最受当地乡民喜爱和追捧的节目。正因如此,宋卫香和她的哥哥姐姐从小在家里家外耳濡目染,深深受到母亲带来的海门山歌的熏陶,潜移默化中学到一些舞台表演的动作和"门道"。1984年初夏,当海门山歌剧团招收学员的消息传到如东时,宋卫香毫不犹豫地报了名,凭着自己出色的嗓音条件,以及从母亲那儿学到的一些山歌表演,几个回合下来,就在考场被招录的老师一眼看中,继而从黄海之滨的乡村田野登上了山歌剧舞台,从一个乡村姑娘逐渐成长为海门山歌剧舞台表演的

"台柱子"、国家一级演员,直至唯一的国家级非遗代表性项目海门山歌代表性传承人。

二、宋卫香的"乡土底色"

从宋卫香进团那时起,我也一直在海门文化部门工作,可谓见证和参与了宋卫香一步步成长的过程。由于自身工作特点,几十年来,我几乎看过她所有的演出,听过她演唱的所有山歌。与此同时,她也演唱了许多我所创作的山歌作品(为海门山歌写词,是我从事文化工作的内容之一),饰演了我编写的一些山歌剧中的人物。因此,我对宋卫香山歌演唱的风格很熟悉,很有体会。现从山歌文学的角度谈一下宋卫香演唱海门山歌的乡土底色。

我们知道,歌词也称为音乐文学,剧本也称为戏剧文学。海门山歌由歌词和音乐组成,因此,山歌歌词也可称为山歌文学。从我的个人体会来说,海门山歌文学也包括海门山歌剧本中的唱词创作。就此而言,海门山歌剧核心唱段的歌词创作,对剧中人物塑造、情节发展及戏剧冲突等,都是至关重要的。

海门方言属吴方言太湖片,海门山歌是江南吴歌的一个分支,在其流传过程中,吸收了江风海韵的地域特色和生活气息,因而语言自然朴实,生动活泼,幽默风趣。这些均为宋卫香的角色塑造和演唱风格所具备的浓郁江海文化乡土特色,提供了特定的基础。

我记得,宋卫香表演的第一个出彩的山歌节目,是她在传统山歌《小阿姐看中摇船郎》中饰演的小阿姐角色。海门山歌词曲既有四句头、八句头等结构,也有大量叙事山歌和抒情山歌类型,这些歌中常常有人物,有情节,更有感情交流,《小阿姐看中摇船郎》属于以第一人称表演的自叙式山歌。

《小阿姐看中摇船郎》(原名《小摇船山歌》)中的小阿姐,是海门山歌中常见的人物。这类摇船山歌也有好多种。这首叙事山歌的词曲描述中,主人翁小阿姐既有江南水乡姑娘的柔美,也有海边长大的村姑的直爽性格,她看中的那位海滩头的摇船郎,"顶风勿怕那拳头大雨点、顺风勿怕那小山头大浪,裤子勒腰里系仔勒汗巾,就象金鸡独立船舱,摇橹掌舵,逍遥自在气煞么海龙王"。就词曲表现来看,这位摇船郎与其他山歌中的摇船郎有着截然不同的形象,其魁伟坚强的身躯和刚毅勇敢的性格深深吸引了主人翁,故而小阿姐对娘说"我心中独有一个郎,就是海滩头上一个摇船郎"。歌词语言简单朴素,加上旋律跌宕起伏、柔情交织的山歌调音乐伴奏,充分体现了江海农村炙热刚烈、勇敢追求幸福的姑娘的审美观和纯朴善良的性格特征。

在这首歌的表演中，宋卫香既充分发挥了自身淳朴甜糯的嗓音条件，又很好地领悟了这首山歌的文学内涵，使小阿姐这个人物特征，从形象表情到演唱都得到完美体现。记得当年该曲在南通文化旅游节上第一次亮相，就受到观众的喜爱和专家的好评。宋卫香作为江苏南通民间艺术团的一员赴北京演出，将海门山歌又一次唱进了中南海怀仁堂。

此后，宋卫香又接连在海门山歌剧《淘米记》《采桃》中分别扮演了小珍和兰芳等角色。《淘米记》和《采桃》是从传统海门山歌发展而来的山歌小戏姊妹篇，是海门山歌剧的保留剧目，也是海门山歌剧团每一代学员必学的剧目。从文学剧本来看，小珍姑娘和兰芳都是典型而又传统的海门农村姑娘，因而无论在外貌、还是在唱腔、念白及舞台做派等方面，均有着独特的"旦角"规律。宋卫香担纲的相关角色表演，既保留延伸了原山歌唱词，也承担了大量新改编的唱词和声腔。其中一些大段的唱词淋漓尽致地反映了海门美丽的田园风光和纯朴的人物形象，同时充满了对青年演员舞台素质的多样性挑战。如《采桃》中兰芳夸赞情人李祥郎的一段唱："花当中顶好是牡丹王，人当中第一要算河南埭上李祥郎，……伊个影子像染坊里的印花印在我的心里厢"，整段唱词紧凑连贯、叠加整齐，宋卫香唱来，一气呵成，朗朗上口，充满浓厚的海门方言趣味和纯朴的农家少女情感，成为海门山歌剧的一个经典唱段。

除此以外，宋卫香还在众多现代题材的剧目中扮演了许多栩栩如生、感人至深的人物角色，如《千家万户》中的小玲，《青龙角》中的琳琳，《献给妈妈的歌》中的小珍，《江海之魂》中的曹娟。相关剧本所提供的舞台场景、人物关系等不仅包括农村、城市的不同职业和年龄背景，而且在角色塑造、心理活动、戏剧冲突等方面也呈现出诸多崭新的定位与意境。每当此刻，宋卫香总是在仔细揣摩剧本、深入研究角色的基础上，勤学苦练、一丝不苟，把握好剧本的要求，力求深刻领悟各个人物的生活背景和性格特点，并依据舞台戏曲"移步不换形"等原则和规律，在舞台表演和唱腔表现等方面，为深入刻画相关角色的内在性格与剧情发展等，打下扎实的基础，被同行称赞为"既在传统中求变，而又万变不离其宗"，即她所饰演的剧中人物源于生活，唱词源于民间，而她的唱、她的表演，则同样在舞台上充满了家乡人熟悉的乡土气息和"接地气"的生活情景，因而，其每一次舞台表演无不打动观众，令观众产生共鸣。

如果说，宋卫香早先扮演的都是小花旦，那么近十年来，她的角色也向青衣行当转变。较为典型角色的是小戏《心愿》中的张謇夫人徐端，虽是状元

夫人，但宋卫香演来，既不是那种凤冠霞帔的贵夫人，也不是珠光宝气的阔太太，而是一个海门乡村的贤惠妇女，为在家乡创办女校，甚至变卖了娘家陪嫁的首饰，最终积劳成疾。剧中徐端临终时面对乡亲的一段唱词，如诉如泣，催人泪下，乡情乡音句句真切，乡土乡恋字字感人，既是一个人中凤凰的状元夫人，又是一个朴实平凡的乡间妇女，宋卫香的表演，可谓尽情体现、催人泪下。

三、宋卫香与"乡土文学"

宋卫香不仅演唱了众多的传统山歌，扮演了许多传统山歌剧的人物，还演唱了大量当代创作的新山歌，同样表现了鲜明的乡土特色。

海门山歌来自乡村田野，来自农村生活，表现的是农民在劳动和生活中产生的感情和讲述的故事。海门山歌文学也是民间文学，其语言有着与其他地方山歌不同的乡土特色。从我个人的创作体会来看，宋卫香与山歌文学相联系的乡土特色主要包括如下三个方面：

1. 海门山歌语言的乡土特色

海门山歌与海门方言密不可分，海门方言属吴语太湖片，但又不完全像江南的吴侬软语，有一点硬和直，唱海门山歌必须用海门方言，虽然近年来有些山歌尝试用普通话唱，但从山歌传承的角度讲，还是要用海门方言，不然山歌就没有了韵味。由于移民历史和社会发展等原因，出生于海门近邻如东沙地人聚居地的宋卫香，自幼浸润于娴熟正宗的亚吴语太湖片区域，其与生俱来的方言与习俗习惯，为她自幼养成对沙地山歌（海门山歌）的记忆与爱好打下了基础。

2. 山歌词汇的乡土特色

海门话的词汇丰富多彩，俚言俗语妙趣横生，还有大量谚语、俗语、歇后语、双关语等，都是山歌文学创作中不可缺少的营养。宋卫香自幼生活在方言特色鲜明、民风淳朴的掘东一带，深谙沙地人聚居地的乡情民俗，善于捕捉和理解各种俚语土风的趣味与内涵，其演唱妙语连珠、惟妙惟肖，深得当地人的喜爱。

3. 山歌意境的乡土特色

凡是诗词都讲究意境，山歌文学更讲究乡土意境。如宋卫香演绎的《淘米记》中小珍姑娘开头的唱词"日出东方白潮潮"，看似简单的口语却蕴含着深远优美的民间文学内涵，她高亢而又质朴的嗓音纯净甜糯，在细腻而又婉转的音腔迂回中，在舞台上呈现出一幅江边日出的独特画面，令人流连忘返。同

样,《金银山上歌声脆》中"山对山来河对河,隔山隔水对山歌"的似虚似实的意境更是直接让演员和观众进入海门田园山水的动态图画中。山歌文学注重乡土意境,才能情景交融,不然,山歌就没有情感了。如果说,宋卫香演唱的海门山歌和山歌剧有什么独特之处的话,我以为恰恰是对海门山歌文化意境的深刻感悟,赋予了她无可替代的歌唱魅力和"乡土底色"。

一段时间以来,我为宋卫香创作的海门山歌多借用传统词曲手法反映新时代生活,如表现新生活景观的《声声山歌颂家乡》《海门地界四只角》等,表现新时代人物的《走南闯北海门人》《再唱小阿姐》《姑娘爱上清洁工》等,表现新事物的《绣品城情歌》《海门特产》等,这些在宋卫香唱来更是得心应手,她把海门的乡土之境、乡土之情、乡土之音完美融合,让人回味无穷。有的海门山歌甚至成为网红歌曲,传唱到了海外。

总之,无论是我根据自身对于宋卫香的"乡土特色"的理解和把握,而为她量身定制的海门山歌,还是我应当地社会机构、文化活动之邀,根据相关主题为宋卫香创作的海门山歌,大多鲜明地凸显了沙地人的乡土语言、乡土词汇、乡土意境等趣味。回眸我和她共同经历的数十年合作探索,我以为,透过宋卫香的海门山歌演唱与传播,我们的音乐文化目标和共同愿景正在加速实现。

与此同时,我就宋卫香工作室的未来发展提以下几个建议:

(1)时代发展为海门山歌的演唱和传承拓展了更大空间,工作室应该进一步利用网络新媒体,把自己和工作室的更多品牌作品推出去。

(2)将以前的经典作品建立数字化档案库,把过去的录音录像包括出版的光盘音像等资料重新整理制作,以便在此基础上研究创新。

(3)继承和扩大戏曲界收徒拜师的传习规模,进一步培养青年学员,提炼并形成"宋派"海门山歌与山歌剧,为传承和发展自身艺术流派,深耕和拓展海门山歌与山歌剧艺术事业,探索和积累更多经验,作出更大的贡献。

作者简介:

邹仁岳,原海门市文化局文物管理办公室副主任,词作家。

小阿姐情系海门山歌四十载

朱慧玮

> "十七八九岁一位小阿姐妮,头发黑来么眼睛亮哎……"1984年,17岁的小阿姐宋卫香从如东考入海门山歌剧团学员班,从此与海门山歌、海门山歌剧相恋相伴相随四十载。宋卫香从艺四十载,也是海门山歌文化生生不息的四十载。今天我们用文字记录宋卫香,其实也是在记录海门山歌与海门山歌剧的发展历程。
>
> ——题记

一、海门山歌成就了宋卫香

宋卫香出生于南通市如东县大豫镇。作为清末状元张謇发起"废灶兴垦""匡滩造田"以来的移民聚居地之一,大豫镇与海门一带一样,居民都通行沙地方言。

以沙地话为特色的海门山歌,是海门一带沙地人家喻户晓的一种民歌,宋卫香的祖母与母亲都是村里的民间山歌手,宋卫香从小就耳濡目染,加上天生嗓音甜美,她小小年纪就展露出令人瞩目的山歌天赋,是这一带远近闻名的山歌"小百灵"。

1984年,宋卫香初中毕业,恰逢海门山歌剧团招录新人,外貌聪颖秀丽、歌喉甜糯优美的她,一眼就被在场的评委老师相中,由此拉开了宋卫香与海门山歌剧团命运休戚与共的序幕。1986年,宋卫香随南通市组建的民间艺术团晋京会演,以一曲声情并茂、形神兼备的《小阿姐看中摇船郎》唱响了中南海,赢得了首都文艺界的好评。这位从江海平原走出来的小阿姐,以淳朴清秀的容貌和婉转甜润的歌声,为北方观众带来了一缕沁人心脾的江南清风……一曲未了,观众席掌声雷动,她连续返场谢幕达6次之多。宋卫香生平第一次在家乡之外感受到了海门山歌的无穷魅力。此刻,她暗暗发誓,今生一定要与海门山歌相互成就。当时,与宋卫香同台演出的著名女中音歌唱家关牧村被她清纯甜

糯的音色深深打动,连连称赞她以后前途无量,这句话仿佛预示了她此后的艺术生涯。如今,她早已成为海门山歌剧团的当家花旦和青衣,在海门山歌的传唱之路上收获累累。她获得了江苏省首批群众文化"百千万"工程优秀文艺骨干、南通市专业技术拔尖人才、南通市劳动模范、南通市德艺双馨文艺工作者、南通市海门区首届"十大女杰"等荣誉称号。

海门山歌剧团成立于1958年,有过辉煌的历史,曾4次晋京演出。其中《淘米记》作为海门山歌的代表作品,曾为老一辈党和国家领导人表演。但在时代的洪流中,海门山歌也经历了跌宕起伏的无常命运,遭遇了所有地方戏剧,特别是小戏种艺术发展面临的市场挑战和低谷处境。以宋卫香为代表的一批海门山歌人坚守了下来,他们与海门山歌及海门山歌剧同命运、共艰难,既为这一事业的兴衰而唱,也为自己的理想而唱,海门山歌文化,成为刻在他们骨子里的一种特定音符。

当时,针对文艺院团的生存困境,国家主管部门出台了深化国有文艺演出院团体制改革的相关意见,各地都"摸着石头过河",探索实施院团改制工作。时任海门常委、宣传部部长的王一鸣指出,"海门山歌(剧)是海门的一张地方文化名片,剧种的单一性决定了我们不能将它推向市场,这个国家级非遗不能断送在我们手上"。当时笔者作为宣传部宣传科科长,负责落实领导来剧团实地调研的工作。那是2008年的一个夏日,在海门山歌剧团临时搭建的排练大棚里,一台落地电风扇"轰隆隆"转着,剧团演职人员个个汗流浃背,忙碌地准备汇报和演出。据说,这是剧团历史上首次有领导来调研。随后一份调查报告呈到了市委书记的桌上。此后,市委书记莅临海门山歌剧团调研,海门山歌剧团以从偏远的西郊搬到了城区的大剧院。后来,政府相继出台了一些扶持政策,并委托江苏省戏剧学校招收了20位委培生。再后来,海门山歌剧院有了自己单独的小院,如今的海门山歌剧院已经搬进了现代化的大楼,拥有先进的排练和演出场地、设施设备……这些关于海门山歌剧团的发展变迁都能从海门山歌剧团的院史陈列室里逐一了解,但落在纸上短短的几行文字背后饱含的却是海门历届主政领导、宣传文化部门对海门山歌剧团的责任以及历代海门山歌人对海门山歌(剧)的执着和追求,没有经历过的人是无法体会的。也许只有宋卫香和那些老山歌人才能真正体会40年间海门山歌(剧团)所走过的艰难、曲折、辛酸以及辉煌……

数十年来，宋卫香深深体会到，历经磨难才能走向巅峰。正是在当地党委和政府部门的大力关心和剧院全体山歌人的齐心协力下，宋卫香的个人才华方得以尽情施展，剧团建设才能快速发展。如今，由宋卫香手把手带出来的一批批年轻山歌人已经挑起了剧团大梁，我们能够预见，不久以后，更多的"宋卫香"将不断成长起来。正是包括宋卫香在内的数辈海门山歌（剧）人所凝聚的信念、智慧与经验，给了青年一代一路纵情歌唱的勇气和自信，正所谓"唱不尽的山歌悠扬，唱不尽的岁月悠长"。可见，正是海门山歌（剧）成就了今天的宋卫香。

二、宋卫香成就了海门山歌

海门山歌是"吴歌北衍"分支之一，由于海门一带移民历史与居民结构变化，海门山歌流传于今江苏省南通市海门、启东、通州、如东，以及黄海北岸部分城乡地区（大丰、东台、建湖、射阳等），这些地方的很多居民，都观看过宋卫香主演的传统与现代海门山歌剧，并从乡音缭绕、贯穿着祖先情怀和历史足迹的各种海门山歌中，深深体会到沙地人特有的情感和情怀。

创建于1958年的海门山歌剧团，是海门山歌传承与发展的历史性产物，号称"天下第一团"。几十年来，剧团的创作表演紧扣沙地文化和区域性经济文化建设的融合与发展，以乡音、乡情、乡俗等为立足点，创作表演了近200部各种题材的原创、移植剧作，不仅受到崇明、海门、启东、通州等地早期沙地人聚居地居民的好评，而且在黄海北岸的盐城大丰、东台、建湖、射阳等沙地人后裔群落同样受到热烈欢迎。在最近一次文联赴相关地区的活动中，宋卫香在路途、会议间，均被当地沙地人后裔认出是当年在这里演出并备受追捧的海门山歌剧团"名角"，他们用家乡沙地话交流时的惊喜、激动情感令人难忘。

如今，作为一个濒危剧种和剧团，以海门山歌剧创作表演为标志的"地标性"文化品牌，如何以自身文化潜质和品牌效应突出重围并获得新生，除了需要当地主管部门的重视以及一群山歌人的坚守外，同样离不开作为国家级非遗代表性项目海门山歌代表性传承人宋卫香长期以来的默默耕耘和无私奉献。从某种角度而言，也可以说宋卫香毕生的执着与追求，以自身的乡土情怀和唱腔流派，从侧面刻画出了今天海门山歌的乡俗民风，以及海门山歌剧的剧种特色和舞台魅力。正如她自己所说，海门山歌是她人生的全部，她的生命属于海

门山歌。40年来,她担纲演绎的海门山歌剧达30余部,其中广为传颂的有《淘米记》《采桃》《亲人》《青龙角》《田园新梦》《临海风云》《献给妈妈的歌》等;由她传唱的山歌更是数不胜数,其中,《声声山歌颂家乡》《江风海韵东洲美》《海门山歌叠成山》《江波海浪歌对歌》等,更为海门人民捧回了江苏省群众文艺政府最高奖——"五星工程奖"银奖、第六届"文化之春·中国民族歌曲演创大奖赛"中国民歌精品银奖、江苏省第三届江苏戏剧奖·红梅奖银奖、南通市1991—2002年度文学艺术奖等一系列奖项。回眸海门文化发展的40余载,正是由于她的不懈努力,海门山歌不仅唱出了海门和南通,而且唱出了江苏,走向了全国和海外众多华人聚居地。2008年,海门山歌入选第二批国家级非物质文化遗产代表作项目名录。2018年,宋卫香获国家级非遗代表性项目海门山歌代表作传承人称号。

三、海门山歌的文化名片

台上一分钟,台下十年功。宋卫香把岁月、汗水、伤痛、喜悦都糅进了自己演绎的海门山歌的音乐旋律中,糅进了海门山歌传唱的举手投足中。作为海门山歌剧团(海门山歌艺术剧院)戏曲舞台艺术创作表演承上启下的一个重要代表人物,宋卫香以毕生的追求和实践,为海门山歌至海门山歌剧的"华丽转身",以及海门山歌剧的剧种属性、舞台程式、唱腔流派的确立和发展作出了自己的贡献。作为一个国家级非物质文化遗产代表性项目代表性传承人,宋卫香深深意识到,海门山歌的传承与发展,一定程度还面临后继乏人的现象。

一花独放不是春,百花齐放春满园。宋卫香开始思考如何更好地普及和传播海门山歌,传承好海门文化的这份宝贵遗产。在培养山歌传承人的主阵地海门山歌剧团,她适时提出了"老带新"培养模式,并组织剧团同仁努力探索和实施各项措施,获得了持续性效应。她还在南通市海门区文广旅局支持下,利用各种机会送戏进乡村、社区、企业,同时还以人大代表、政协委员的身份,为构建和推进地方性公共文化体系建设积极建言献策,多次撰写提案,为海门山歌的地方品牌建设、地标建设等奔走呼吁。近年来,在非遗传承路上,她进一步认识到,培育好下一代同样是当下传承海门山歌的重中之重,经她提议的"山歌进校园"获有关部门批准并得以实施。一方面,她主持和组织海门山歌剧院排练贴近校园生活、寓教于乐的剧目,在海门各中小学校巡回演出;另一方面,她还立足南通市文艺家宋卫香工作室(2019年由海门文联推荐获得),

积极为本地区音乐教师作艺术讲座，培育师资队伍，在南通大学、复旦大学、江苏开放大学等高校开设海门山歌文化研习基地，在海门实验小学、东洲小学等中小学建立一批"小梅花剧社""山歌辅导班""山歌戏苑""山歌文艺班"等。正是由于她的长期探索和实践，海门山歌研习基地如雨后春笋般在海门内外校园文化建设中蓬勃发展起来。与此同时，经她十多年的努力，培育出了一批又一批海门山歌社会爱好者群体。南通市文艺家宋卫香工作室吸纳了数十名来自厂矿、乡村、机关和学校的海门山歌社会爱好者，他们首次排演了海门山歌音乐剧《夹沙村的后生》，是南通市文艺家宋卫香工作室开展海门山歌传承所取得的又一阶段性成果。

宋卫香秉承自己40年来的社会使命和文化理想，没有满足于自己一次又一次的舞台实践和专业领域的成就、荣誉等，随着她在海门山歌剧舞台表演、非遗传承工作等方面的不断深入探索，她又开始研究海门山歌文化所涉及的理论领域，在海门山歌研究领域进一步开疆拓土，先后撰写了《稀有剧种市场运作模式初探》《从海门山歌剧谈演艺市场的开拓》《山歌是条不老的河》《山歌如水妹是波》等一系列研究文章，并在各级专业刊物上发表。2019年，原海门市与南京艺术学院开展合作《海门山歌与山歌剧文化研究》，成为海门山歌艺术剧院高质量发展规划项目之一，该项目由南京艺术学院钱建明教授主持，宋卫香主动加入课题团队，全程参与田野调查。3年间，宋卫香跟着钱建明教授的团队跑了数十个县市，走访了100多户居民，拍下了三四千张照片，形成了近40万字的项目学术成果，于2022年由人民音乐出版社正式出版。该著作首次将海门山歌文化研究提升到了我国传统音乐文化与非遗保护发展的学术理论高度，引起了国内高校、科研单位的关注。

宋卫香在岁月的长河里，不仅把海门山歌唱成了永恒，更是把自己唱成了一首委婉动听的海门山歌。笔者认为，海门山歌是海门文化的一张名片，而宋卫香则是海门山歌的一张文化名片。

后　记

2020年的某个夏日，笔者和海门区文联沈国峰主席一起去南通文联汇报海门山歌剧《圩角河的守望》的相关事宜。交谈中，时任南通市文联副主席、戏剧家协会主席李中慧说了句："宋卫香，你是被耽搁了的梅花奖得主。"听

罢，为之惋惜也为海门惋惜。但所幸的是，在海门大地上，一批年轻的海门山歌人正在蓬勃成长。宋卫香的女儿王妍蓉也在母亲的影响下，深深地爱上了海门山歌，并在著名的泰国宣素那他皇家大学攻读博士学位，其学位论文的研究方向，同样涉及海门山歌与山歌剧。欣喜之余，笔者坚信，新一代的海门山歌人一定会在新时代的江海平原上上演出更多、更为恢宏的大戏。

作者简介：

朱慧玮，南通市海门区文联一级主任科员，剧作家。

宋卫香，一人唱来万人和

王妍蓉

从明嘉靖《海门县志》所载"山歌悠咽闻清昼，芦笛高低吹暮烟"，至清光绪《海门厅志》所谓"万籁无声孤月悬，垄畔时时赛俚曲"，由来已久的海门山歌，无不从地理环境及乡俗民情的视角，折射出长江下游河口段北岸沙地人的移民历史，以及相关人群与海门海界河两岸先民相濡以沫、生生不息的历史场景。20 世纪 30 年代初，还在上海大夏大学读书的海门三和镇学子管剑阁与启东籍同学丁仲皋一起，受北京大学蔡元培及顾颉刚《吴歌甲集》等影响，经业师吴泽霖指导，在海门与启东等地遍访乡村歌手及民间艺人，于近千首民歌中精选了百首山歌辑录出版，取名《江口情歌集》，成为 20 世纪这一带沙地人及其后裔祖辈承袭、兼收并蓄的集体记忆与身份符号之一。1957 年，海门茅家镇业余剧团根据民间采风改编的首部山歌小戏《淘米记》首次晋京献演，在中南海怀仁堂受到党和国家领导人的高度赞扬。1958 年，海门山歌剧团成立，宋卫香的海门山歌生涯与社会影响，正是这一历史背景下的产物。

一、沙地"小百灵"

1967 年 12 月，宋卫香出生于长江下游河口段北岸一个沙地农户人家，在宋家兄妹五人中排行老五。宋卫香的父亲宋平原为这里一所小学的数学老师，后调任海门商业局会计。宋卫香的母亲沈玉英是原海门县巴掌镇人，受外祖母潘云芳的熏陶，少女时代就是远近闻名的山歌手，由于早年读过私塾，她还写得一手漂亮的繁体字（这在当时的女性中并不多见），曾被分配至通棉三厂（民国时期的海门大生三厂）做过夜校老师。20 世纪 60 年代初，在国家相关政策背景之下，全家随同父亲下放至祖籍地如东县大豫镇（原丁店乡）。

农耕时代的沙地人家，亲情和睦、乐观豁达，辛苦不能心苦，再累也要唱唱山歌解解乏，这是他们代代相传的家风习惯。宋家虽然家境窘困，生活艰难，但是宋卫香的童年生活也是苦中有乐。

在江海乡情与民风淳朴的环境之中，母亲沈玉英的江南小调清纯甘甜，

悠扬动听,深深影响了宋家几个姊妹。也许,正是由于这一点,宋家四姐妹的嗓音都出奇地相像,其中,尤数小妹的嗓音最甜最嫩,且节奏感、乐感也最好,表现力也最强。到田间拾麦穗、在树丛里捡木柴、沿河边挑羊草、坐在场边剥玉米等,虽然都是小妹的分内活,她却经常在边做边唱中感到格外快乐。村里农忙时节,家里通常是大娃带小娃,小宋卫香就会被带到托儿所,托儿所里阿姨们让表演节目,其他小朋友都推推搡搡的,只有宋卫香在筷子上缠着五色彩带挥舞着,边跳边唱,在院子里绕了一圈又一圈,甚至唱着唱着唱到了院子以外的田埂小路和小河边,渐渐地,村里人都知道了托儿所有个能歌善舞的"小百灵"。20世纪70年代,在偏僻的江口小村,喜欢音乐的孩子哪有条件和机会拜师学艺呀!宋卫香很是乖巧懂事,常常不声不响地回到自己的房间里,抬头看一眼家里的宝贝——有线广播,小小方块便成为宋卫香无限的精神寄托,她徜徉在自己的音乐海洋中。广播里播放的短短几分钟的《每周一歌》,成为熏陶她的戏曲音乐摇篮;来自苏锡常地区的越剧小调循着电波飘入宋卫香的耳朵里,使她展开想象的翅膀,眼前是一幅幅穿着戏曲戏装的演员们的画面,虽然歌词并不太懂,但是优美婉转的旋律已经深深印在了她的心里。每每听得入神时,宋卫香还会兴致勃勃地找来毛巾,将两三条毛巾连成"水袖",然后随着婉转动听的戏曲声腔甩起来,不亦乐乎。

那时,丁店乡有一支民营(业余)越剧团,这可是乡里的头牌,家家户户都会一窝蜂地买票看戏,宋卫香小小的身躯总是会被大人们提到两张座位的正中间看戏。台上演出的剧种除了越剧,还有锡剧和黄梅戏等,宋卫香每次看着台上演员的一招一式,都乐不思蜀,潜移默化中居然能模仿出演员们的唱腔和身段。宋卫香上小学时,音乐课上,老师都会让她示范演唱,以至于到最后老师甚至都不用来上课了,宋卫香接替了音乐老师的位置,老师交代唱哪首,宋卫香就带领同学一起唱。

母亲见小女儿如此热爱表演艺术,便非常支持她,保护着她的爱好,当时才十二三岁的宋卫香,就成为20世纪80年代初丁店乡文化馆演员队年龄最小也最灵巧的一个成员,身兼演唱、乐手等多种角色。她有着标志性的两条羊角辫,不施粉黛,无论以甜糯的沙地话唱起歌来,还是模仿电台广播里殷秀梅、郑绪岚等歌唱家的歌曲,都受到男女老少的热烈欢迎。宋卫香的耐力非常好,家里姐姐们将烧柴火的差事交给她,在烧柴火的间隙,她会捧着一本本书,奥斯特洛夫斯基的《钢铁是怎样炼成的》主人公保尔·柯察金的经历和不畏艰险、

不屈不挠的奋斗精神给了小宋卫香不小的影响。每到夜深人静的时候，宋卫香喜欢盯着满天繁星，比画着月亮和星星与自己之间的距离，放眼望向一望无际的田野，想象有朝一日自己也能成为一颗星。

二、脱颖而出的梨园新秀

改变宋卫香一生命运的时刻出现在1984年，那年她17岁，海门山歌剧团来丁店乡招收第一批学员，宋卫香正好来到村头，她一眼瞥见柱子上贴了一张大大的海报，要不是海报的一角脱落被风吹起，迎风飘荡，也许她就会错过这一关键信息。宋卫香报考剧团的决心已定，回到家里说到这件事，父母及姊妹几个都很支持。第二天天刚蒙蒙亮，父亲便骑自行车带着宋卫香到百里外的海门参加剧团招生考试。当时的主评委老师陈桂英（后来也是宋卫香在海门山歌剧团学员班的主课老师）听完宋卫香的演唱，又看到这位小姑娘自信娴熟的朗诵和表演，她顿时眼前一亮，如此纯正鲜明的沙地方言、淳朴清脆的嗓音，以及上下贯通、音域宽广的歌唱条件，获得了所有评委老师的一致认同。

此后的两年多，宋卫香师从陈桂英、陈伟功、花世奇、汤炳书等多位老师，勤学苦练、努力钻研，较系统地学习和掌握了戏曲表演（海门山歌）、舞台程式等各项技能。陈桂英是原越剧团演员，又兼攻现代京剧，经验丰富、循循善诱，传授给学员们大量程式化的戏曲表演技能。由于本届学员班学员大多来自通东地区，在方言习惯、台词表达等方面有着各自不同的背景，相比之下，从小生长在夹江临海的沙地环境中的宋卫香，每当面对以纯正沙地方言表述和演绎的角色语言、唱腔发挥时，就显得格外得心应手、游刃有余，这也是她成为学员班第一个舞台"单飞"、在相关剧目中独立"担戏"的学员的主要原因之一。

1985年，著名军旅作曲家沈亚威、龙飞等来到海门山歌剧团，为江苏省民间歌舞代表团赴京献演选拔山歌手。在今海门北部乡镇的一个剧场中，全团演员鱼贯上场、竞相献艺，历经整整一天，直到最后一个青年演员宋卫香上场，她以一首沁人心脾的《小阿姐看中摇船郎》使得在场的所有人赞不绝口："就是她了，这就是我们需要的青年演员。"评委们不约而同地竖起了大拇指。

1986年7月，南通民间艺术团代表江苏省赴北京中南海汇报演出，其中，《小阿姐看中摇船郎》不仅成了宋卫香舞台表演的成名作和代表作，而且标志着她艺术生涯的一个里程碑："十七八九岁一位小阿姐妮，头发黑来么眼睛亮哎，暗地里相思么一个摇船郎……"这位从江海平原一路走来的小阿姐，以她淳朴秀丽的外表和婉转甜糯的嗓音，带着天籁般的诗情画意，给首都的中央领

导和文艺界送去了江海人家的一缕芳香、一抹韵味。一曲唱罢，中南海怀仁堂内余音绕梁，台下观众热情的掌声不绝于耳。宋卫香从未见过如此场面，连续回场谢幕多次，观众依然情绪高涨，掌声热烈。到了台下，著名歌唱家关牧村搂着她，对她说的那句话，让她至今记忆犹新："小姑娘，你前途无量。"北京的学者和文艺界同行们发现了这位来自江苏的好苗子，纷纷向她抛出橄榄枝，询问她是否愿意留在北京发展，来自乡野、青涩单纯的宋卫香哪里敢想这些，她的心，似乎一直都没离开过江风海韵的沙地乡土。

在北京的几场演出，宋卫香眼界着实开阔了不少，但赴京演出的经历并没有让她就此满足，作为学馆学员的她，依旧珍惜每次观摩前辈们在台上演出的机会，在学员们跟团演出的间隙，她总是孜孜不倦地坐在台下的字幕机旁，目不转睛地看着前辈们的"手眼身法步"。打字幕的师傅一开始还纳闷，不知这个小女孩为何总坐在这里，时间长了，他也会习惯性给宋卫香留一个空位，就这样，一场又一场的演出，宋卫香不只是观察台上表演者的一举一动，甚至连串场的步骤和顺序都了然于心。此外，练功房与宿舍是宋卫香"两点一线"的日常生活，她就爱琢磨唱腔唱词、身段、舞台形象，哪怕没有真正上台演主角的机会，她也默默地模仿着前辈们的表演技巧。终于，宋卫香作为学员班第一位参演学员的机会降临了，在剧团领导和导演的安排下，她出演海门山歌新版历史故事剧《唐伯虎与沈九娘》中的丫鬟"秋菊"，在后台化妆时，学员们羡慕的眼神令宋卫香至今难忘。其间，作为"幕后英雄"，宋卫香幕后伴唱的音色出挑、富有凝聚力，同样受到同事和观众的高度认可。

勤学苦练、时刻准备，是宋卫香青年时期一贯的信念和习惯。这一时期，宋卫香总是利用其他学员休闲娱乐的时间，研读剧本、琢磨台词，即使不是自己担任的剧目和角色，她通常也能背出相关角色的台词与唱词，这也使得她在此后因为剧目既定女主角因故不能出演，而受剧团领导和导演委派获得临时上台表演的机会，并获得人们一致好评的主要原因之一。

三、德艺双馨的一代"戏骨"

1997年，戏曲大环境迎来了低潮期，相关演出市场不断萎缩，很多团里的演员选择下海经商或另谋出路，但是宋卫香从未想着放弃过山歌，她依旧思考着如何能让观众真正喜欢海门山歌和海门山歌剧。31岁那年，顶着家庭和事业的双重压力，她毅然选择赴南京求学。当时的文化局局长江贤忠对她说："一定要坚持，相信自己，学习是好事！"正是有了这句话的鼓励，宋卫香一

鼓作气，不受干扰地积极备考，以优异的成绩考上了江苏省戏剧学校。那时候，3年的学费也是宋卫香东拼西凑借来的。宋卫香不畏艰难，刻苦勤奋，也不想是否有回报。她说得最多的是："先做事，总会有用到的时候。"这3年的脱产学习，她从来没有把自己当成一个所谓"高龄"的学生对待，老师要求所有学生做到的，她总是超额完成。在班上，声乐老师邱雪珍经常喊宋卫香作示范，《小河淌水》是宋卫香最喜欢和擅长的一首云南民歌，她的声线亮丽出众、引人瞩目。初学时，她总是习惯于用"本嗓"，通过老师的指导，慢慢地，她领悟到了要用科学的方法发声，把自己的音色发挥得更好。在校期间，宋卫香不会错过任何一次实践锻炼的机会，3年间，她每年都会参加校内外的演出和歌手大赛：《小二黑结婚》《白发亲娘》《父老乡亲》，一首首声乐歌曲化作宋卫香的人生理想和思乡之情，情到深处时，她禁不住流下热泪。为了加强自己的艺术修养，补充缺失的理论知识，她不仅苦学声乐、小品、话剧、钢琴，甚至加强练习舞蹈基本功，而且长时间浸泡在图书馆，甚至是新华书店，每当自己由于太思念年幼的女儿而走神时，总有一个坚强的信念在支撑和提醒着她：自己一定要学有所成，不辜负支持她的所有人，包括女儿。

在南京读书期间，宋卫香曾问过年幼的女儿："妈妈留在南京好，还是回海门呀？"还在上幼儿园的女儿，天真稚气地回答她："当然是南京了，南京这么大，海门这么小。"宋卫香笑而不答。虽然南京的几家演艺团体和事业单位多次向她抛出了橄榄枝，但早已具备了更高的传承海门山歌、演绎海门山歌剧作品的专业技能和艺术修养的她，这次依然选择了回到海门，报效沙地人的家乡，为海门文化建设添砖加瓦。

2001年，作为海门山歌剧团"台柱子"的宋卫香出演现代海门山歌剧《献给妈妈的歌》中的女主角，编剧与导演为她量身打造了一个善良正义、情感丰富的少女角色。作为新世纪剧团的一部开篇之作，不少前辈与宋卫香一起搭戏，大家都被她深情入戏、游刃有余的舞台造诣激发出更为默契而又意境高远的创作活力，观众们则被宋卫香所饰角色的"喜怒哀乐"深深吸引，时而泣不成声，时而纵情而笑。随着一遍遍打磨和提高，以及无数次的舞台实践，宋卫香和该剧组的表演更趋炉火纯青，最终，该剧被文化部选拔晋京演出。作为剧中的女一号，宋卫香第二次晋京献演，再次受到了党和国家领导人、北京戏剧界同仁的广泛好评。

改革开放以来，宋卫香在现代剧目《千家万户》中所饰演的女主角，开

启了宋卫香作为舞台少女"玲玲专业户"的生涯好几十年之久,她俊俏秀美、灵动乖巧的舞台形象,以及清脆水灵、优美甜糯的唱腔,让台下的观众深深陶醉、流连忘返。自从2001年该剧上演以来,很多观众写信到海门市文化局,寻找玲玲扮演者,观众们入戏太深,信中满是对玲玲的同情与安慰鼓励。一幕接一幕、一场接一场,宋卫香那朴实无华、深入人心的表演和人物形象,以及被誉为"本色出演"的职业操守、敬业精神,为她的舞台造诣、艺术创作打下了坚实的群众基础,人们盛赞她是"百万海门人的女儿"。世纪之交以来,由她主演、导演的海门山歌剧已达数十部,演出上千场次,累计观众数以百万计。剧团同事和她的徒弟们至今清晰地记得,在她所参加的演出中,不管规模是大是小,不管场地是剧场,还是"送戏下乡"的田间地头,只要一进入表演场所,她就要求自己全身心投入,把所演的角色尽可能完美地加以呈现:笑的时候尽情开怀,哭的时候泪如雨下。面对台下观众的热切目光,再多的苦、再多的累,都被她抛到了脑后。她常说,面对舞台,观众们的全神贯注、心领神会才是对自己最大的褒奖。每每演到悲情剧目,她都是真哭、真流泪,长年累月的灯光直射与眼泪的侵袭,对她的视力也造成了影响,使她40岁出头就得了"老花眼"。

宋卫香几十年如一日地从事海门山歌和海门山歌剧创作表演事业,获得了多种艺术成就和社会赞誉。2002年以来,她演唱的海门山歌《声声山歌颂家乡》获首届江苏·中国民间艺术节"民歌民舞民乐"大赛银奖、南通市1991—2002年度文学艺术奖;她主演的传统山歌剧《淘米记》获中国(杭州)"城隍阁杯"民间戏曲折子戏邀请赛银奖和优秀表演奖。2003年,她作曲并演唱的海门山歌《江风海韵东洲美》获江苏省"五星工程奖"银奖。2005年,她主演的传统山歌剧《采桃》获第三届"中国滨州·博兴国际小戏艺术节"银奖。同年,她作曲的海门山歌《海门山歌叠成山》获"文化之春·中国民族歌曲演创大奖赛"中国民歌精品银奖。2006年,她与人合作的《山歌妹子宋卫香》获江苏广播文艺二等奖。2007年,她演出的海门传统山歌剧《采桃》选段获第三届江苏戏剧奖·红梅奖,同年,获长三角非物质文化遗产舞台艺术邀请赛优秀表演奖。其间,她出版了个人山歌演唱专辑《小阿姐看中摇船郎》。2008年,她主唱的《江波海浪歌对歌》获"纪念改革开放30周年——首届中国农民文艺会演"丰收杯。2009年,她主唱的《小夫妻一配做人家》获第四届江苏戏剧奖·红梅奖铜奖。2013年,她在原创海门山歌音乐剧《江海潮》中饰演百

川母亲,获第八届全国戏剧文化奖表演银奖。2016年,她获评江苏省首批群众文化"百千万"工程优秀文艺骨干。2017年,她在全省基层院团优秀剧目《临海风云》展演中主演纪检组组长一角,受到省戏曲现代戏研究会特别表彰。同年,她获第四届广西·柳州"鱼峰歌圩"全国山歌邀请赛最佳演唱奖。2018年,她获第五批国家级非物质文化遗产代表性项目海门山歌代表性传承人称号;同年11月,她主演的海门山歌《小阿姐看中摇船郎》获长三角非物质文化遗产展演金奖;12月,她主演的海门山歌小戏《采桃》参加戏曲百戏(昆山)盛典江苏折子戏专场,再获殊荣。2019年,她参加中国滨州·博兴非遗(稀有)剧种小戏展演,获优秀传承剧目、优秀演员奖。

四、要让男女老幼都爱唱山歌

宋卫香既担任过海门山歌艺术剧院副院长、院长,又出演众多剧目主角,兼任导演,她始终不忘海门山歌传承事业。作为国家级非遗代表性项目海门山歌代表性传承人,宋卫香长期以来坚持从事海门山歌的社会性传承、普及、推广工作,积极开展传、帮、带活动,从幼儿园到老年大学的全年龄段,从上海、南京等大城市,到南通、海门等中小城市,都留下了她的歌声与讲课足迹,获得各级政府、民间艺术机构和社会各界的普遍赞誉,相关工作成就与影响包括:海门山歌进校园、进社区等,在上海徐汇区小学、南通大学、海门中专开展海门山歌讲座进课堂,建立"小梅花剧社(宋卫香山歌剧社)""山歌辅导班""山歌戏苑""山歌培训基地""山歌社团"等传承基地。她定期进行山歌辅导,在系统性传承推广的活动中将海门山歌纳入音乐课,主创主编了山歌地方音乐教材,担任相关教学内容的指导与项目推广人,培养了数个梯队健全、业务能力较强的传承项目团队。近年来,她年均开展非遗进校园活动约80场、文化惠民演出300多场,每年定期参加南通市文联组织的文艺展示系列活动,展演20多场,成为南通市、海门区文联江海文艺志愿者,参加"文艺送社区、文艺进校园、文艺进企业"的宣传活动。宋卫香工作室还被评为南通市优秀文艺家工作室。

为了更好地普及推广海门山歌,宋卫香在海门老年大学及多个社区教唱海门山歌,推广海门山歌,把20多位具有一定山歌传承经验与展演能力的山歌学员培养成社区种子选手,并在海门山歌艺术剧院培训辅导30多位青年演员。其中一名嫡系传承人获全国山歌比赛优秀表演奖、演唱奖,"张江杯"长三角民歌交流展演最佳传承奖,"群星耀江海"南通市优秀群众文艺作品展演

银奖,第六届江苏戏剧奖·红梅奖表演奖,南通市级非遗传承人称号等。

作为南通市、海门区两地的政协委员、人大代表,她长期以来积极参政议政,履职担当,建言献策,为海门山歌的传承发展频频发声,奔走呼吁,得到了大中小学、社会机构等各界广泛赞誉,其间经深入调研、缜密思考、认真撰写的南通市政协提案《关于进一步加强保护优秀非物质文化遗产和传统技艺普及、推广、传承建议》《关于加快城市文化中心建设,满足人民对美好生活的新期待的建议》被评为海门区人大优秀提案。宋卫香围绕近年来海门区经济社会发展"十三五"总体框架形成建议,促成了提案《海门区教育体育局关于"海门山歌进校园"的实施方案》和《关于推动海门山歌艺术剧院高质量发展的实施意见》(海办〔2019〕150号)的实施,鼓励支持非物质文化遗产通过学校进入课堂,立足本土文化发展,弘扬传统文化,在社会传承领域进行的相关工作,取得了较好的社会反响。例如在通源小学建成了海门山歌特色学校,在海门中专挂牌海门山歌学校。由宋卫香担任院长的海门山歌艺术剧院,以演出带动非遗传承,以传承促进文艺市场繁荣,全心全意为基层群众服务,2019年被中共中央宣传部、文化部和国家新闻出版广电总局评为第七届全国服务农民、服务基层文化建设先进集体。

40年山歌艺术实践,唱不尽宋卫香的人生酸甜苦辣,也唱不尽她"一人唱来万人和"的欣慰与豪迈。这个从大豫镇巩王村走出来的沙地小姑娘,虽然早已成长为一代山歌"皇后",但她生活朴素、待人诚恳、执着事业的优良品质,以及象征着沙地人祖先足迹和乡俗民风的心灵之约,不仅多年不变,而且总是诠释着一个又一个新沙地人的文化理想和亲情故事。

海门山歌儿童团的探索与实践

沈丽娟

我叫沈丽娟,是海门通源小学一名普通的退休音乐教师。宋卫香是海门山歌剧团的团长,我也是团长——是海门市第一个,也是迄今为止唯一的海门山歌儿童团团长。宋团长这个团长是由政府任命的,而我这个团长是宋团长来我校传唱海门山歌之后,由学校师生昵称的。下面我从五个方面向大家汇报,我是如何按照宋团长的教学计划,组建海门山歌儿童团并做好这个团长的。

一、"歪打正着"赢大奖

21世纪以来,海门市教育局对海门山歌一直非常重视,每个学期都会请海门山歌剧团的名角到各中小学巡回演出。有一年大概是四月底五月初,宋卫香带领海门山歌剧团又来我校演出。看完节目,我就想,既然教育局这么重视海门山歌,每年的六一儿童节都要求全市各中小学排练各种节目去参加会演,我们为什么不排练一个海门山歌节目去参加比赛呢?(当时的我还没想到"传承"这个问题,只是为了去参加比赛)。想到这里我有点小兴奋,于是马上行动,搜集有关海门山歌的资料,最终选定了一首新编海门山歌《海门腌齑汤》。我把平时跟我学唱歌的孩子们集中在一起,他们拿到歌谱时,就坐在座位上窃窃私语。我像以往那样,让他们先听我示范,好让他们对歌曲有一个初步的了解。我边唱边观察,发现他们在交头接耳,还在偷偷地笑,当我唱完后没有听到以往那样的掌声,而是一片哄堂大笑。我惊讶地问:"怎么啦?有什么想法吗?说来听听。"孩子们七嘴八舌地问:"沈老师,腌齑汤是什么汤?雪里蕻是什么蕻,脚股朗又是什么朗呀?"我被问得也忍不住哈哈大笑,同时也犯难了起来,意识到海门本土的孩子不会说海门方言,甚至听也听不懂。怎么办呢?离六一儿童节还有差不多一个月的时间,重新去找别的歌曲又要花时间,而且找出来的歌曲也不一定合适。哎,不管那么多了,就冲这首歌曲具有地方特色,我决定迎难而上。

我一句句,甚至一个字一个字地用海门话教他们读歌词,一边读一边翻

译其中的意思，实在说得不像的，就用接近普通话的汉字或拼音来代替。如"雪里蕻"的"雪"用"歇会儿"的"歇"来代替，"里"就用"力量"里的"力"来代替，"蕻"字孩子们不认识，就让他们标上"hong"的拼音。这个办法虽然有点笨，但功夫不负有心人，通过一个多星期的教学，孩子们终于能比较熟练地用海门话读歌词了。歌词读熟练了，教唱变得就较简单了。后来我又采用二声部、三声部及轮唱的形式加以变化，逐步引发学生们的兴趣。当孩子们学会了放开喉咙唱时，那稚嫩的声音，唱着方言民歌，真是别有一番风味，原来民歌从孩子的嘴里唱出来是那么动听。后来，我又指导他们加上动作来表演，效果就更完美了。比赛时我心里比以往任何一次都紧张，但结果却出人意料，竟然获得了一个特等奖，也是我校建校以来参加海门市六一儿童节比赛第一次获得特等奖。校长笑眯眯地亲自登台领奖，我和孩子们都开心极了。

二、创办山歌儿童团

这次活动后，我思绪万千，并主动找到校长，跟她讲了在学习海门山歌时遇到的种种问题，同时跟她说了我的想法：既然海门山歌是国家级非物质文化遗产，要传承下去，那就得从孩子抓起，我要创办一个通源小学的海门山歌儿童团。校长看到我信心满满的样子，加之这次又获得一个特等奖，她欣然答应，让我想出一个初步方案，边实践边完善。

首先，学校让学生自愿报名，再从全校低中年级学生中选出一些声乐基础比较好的苗子，利用每星期五下午的两节社团课进行教学。

其次，学校以校长的名义，特邀宋团长担任我校山歌儿童团的艺术顾问。邀请她女儿王妍蓉为校外辅导老师。宋团长和我是声乐舞台姐妹，在十八九岁时因为海门市委组织的"东州之声"青年歌手大赛而相识成为好朋友。此时，她也正在物色一所小学作为海门山歌传承基地，我们真是心有灵犀、不谋而合。她一口答应邀请，不久就经常带她女儿亲临我校指导。她们的授课内容包括什么是海门山歌、海门山歌的由来与发展等，孩子们十分喜欢她的讲课，课堂上的宋团长与孩子们融洽交流、亲如一家，每一首山歌、每一个故事，都被演绎得绘声绘色，声情并茂，教室里歌声嘹亮、掌声不断。从那以后，学校的师生对我们的儿童团更加关爱和支持，我校山歌社团每年六一儿童节比赛都获特等奖。连教育局都多次在全市的会议上表扬我校在这方面很有特色，海门市的一些重大会议、重大演出，也会邀请我校山歌儿童剧团的孩子去表演。孩子们还多次参加海门市文化局主办的山歌比赛，每次都会获得特等奖或一等奖的好成

绩。十多年来，凡有全国各地来海门学习交流的参观团，都会首先选择来我校体验一下海门山歌儿童团的歌声和风采，远到新疆、内蒙古、甘肃等地，近到本省的苏州、常州、无锡等地。来访的同行均表示，全国有好多地方都知道海门不仅有一个海门山歌剧团，还有一个"通小"海门山歌儿童团。

三、走出海门

初步获得一些成绩后，我在宋团长的鼓励下开始思考，能不能创造机会让儿童团的海门山歌走出海门呢。带着这个愿望，在图书馆吴建英老师的举荐下，我找到了南通市文化馆馆长曹锦扬，他推荐我们儿童团的保留节目《俩媳妇》代表南通市戏曲类节目参加全国"梅花奖"大赛，虽然这次只获得了一个优秀奖，但孩子们不负众望，在更高的平台上展示了"小剧种"的风采。后来，曹馆长还经常推荐我们的小演员和京剧、沪剧、越剧等明星大腕同台献艺，宋团长和我都感到无比自豪。2015年，南通市文广局推荐儿童团参加"德惠杯"中国阜宁国际牛歌会，这次活动中，共有28支队伍参演，他们分别代表着不同国家、不同民族。作为本次活动唯一的小学生代表队，我校儿童团参演的节目是《声声山歌颂家乡》，孩子们发扬"初生牛犊不怕虎"的精神，勇于拼搏、紧密合作，获得了优秀的成绩。

四、小小山歌影响大

通源小学在海门山歌教学和展演中捷报频传，使得全市不少中小学竞相效仿。从我校最初的"一花独放"变为全市的"百花齐放"，从我校的"独唱"变成全市的"大合唱"，雨后春笋般涌现的海门山歌社团，唱响了海门的各个校园。为更全面地推广海门山歌，推广和彰显海门的地方文化，海门教育局、文化局联合举办了一次全市音乐教师海门山歌比赛。在这次比赛中，我获得一个特等奖，我记得当时的奖品是一个"小灵通"手机，我觉得这个"小灵通"名称，仿佛就是专门为我们通源小学量身定制的。经过宋团长多年的指导，以及学校师生的共同努力，我们"通小"的孩子唱山歌，一教就会，"一通"就灵，"通小"教师教唱山歌更是"一通百灵"！

此后，学校不但要求儿童团的孩子们唱好海门山歌，还要求全校的师生员工都要会唱。于是我组织了几个音乐同仁，在宋团长的指导下，合作研究开发海门山歌的校本课程，并找来了适合不同年级学生的海门山歌进行示范性教学，规定学生每周必须有一节音乐课学唱山歌。期末考试时，海门山歌与国家规定要求唱的其他歌曲各占50%的比例计入总分。学校各科教师则经常利用

每周一下午开校会的时间来学唱山歌，宋团长则不定期地来学校指导和布置课程教案、安排和教唱曲目。与此同时，在爷爷、奶奶、爸爸、妈妈的引导和督促下，不少孩子在家也经常唱山歌，老人们说："哟，你们学校也教唱海门山歌呀！我也会唱呀！"于是你一句、我一句，相互交流或模仿，开辟了一条亲子歌唱的渠道，缩小了代沟，增加了亲情。其间，我校还多次自办各种海门山歌比赛，有学生的，也有教师的，每次都邀请家长观摩。每次比赛完，在教师评阅计分的间隙，学校都会邀请学生家长上台演唱海门山歌，形成了学校传承、家庭传承的合力，也进一步融洽了家校关系。总之，在宋团长的指导和儿童团的示范下，我校的海门山歌活动搞得轰轰烈烈，操场上、食堂里、教室内外到处可以听到"日出东方（么）白潮潮哎，哎，我小珍姑娘抄仔三升六合雪花白米下河淘""三天勿吃腌齑汤，脚股朗里酥旺旺"等优美旋律。

在我校音乐组有关海门山歌校本课程的启发下，语文组积极打好配合，开设了"海门方言"课程，该课程在南通市海门区的课程比赛中也获得了一等奖的好成绩。配角打了主角，从辅科到主科的学科渗透，标志着我校已成为海门市第一所名副其实的海门山歌特色学校。

2014年12月，我校的海门山歌节目《江海之云》参加了南通市文广新局、教育局主办的非遗进校园的成果展演。因相关方面工作的成绩与经验，我校被上级确定为南通市级非遗海门山歌传承基地，我也被评为南通市级非遗海门山歌代表性传承人。

五、众人拾柴火焰高

自宋团长来我校担任海门山歌教学指导工作以来，我从2008年创建海门山歌儿童团到2020年退休，在小学6年的两个大循环中，伴随学校新老交替、推陈出新的发展过程，累计培养了100多名儿童山歌手，他们像种子一样，把海门山歌带进其他小学、中学，以至大学和祖国各地，甚至带到世界各国华人中间。从自身实践的角度，实现了宋团长当初期待的部分愿景。回顾这十几年来的奋斗历程，我感慨和体会如下：

（1）坚定的信念，是儿童团由弱到强的保障

党和国家到各级政府重视非遗传承的大环境，为非遗的校园传承提供了基本保障。学校领导统筹兼顾又突出重点，把海门山歌传承作为校园文化的特色品牌来打造，而且在评价机制、用人机制、考核制度上加以完善，追求长期效应，克服短期行为，使得在海门教育系统产生了引领和示范效应。

（2）专业人士办专业事，认定目标锲而不舍，就一定能把好事办好，越办越好

我虽然也算是"业内"人士，但与宋团长相比，有很大差距，她坚定不移、锲而不舍的非遗传承精神，深深地感染了我，使我更加热爱这份在旁人看来自讨苦吃的工作。在她的指导和影响下，我在工作中坚持精益求精，精心打磨每一首海门山歌作品，使之在校园文化建设中充分发挥作用。

（3）调动一切积极因素，心往一处想，劲往一处使，才能唱好同一首歌，演好同一台戏

从校长室到各科室，从音乐组到相关学科组，从山歌学员到学生家长，大家化阻力为动力，以说家乡话、唱家乡歌为荣，形成全校共识，支持唱山歌、参与唱山歌，为全员行动开创了"这边唱，那边和"的生动活泼局面。

（4）课程负责人要有奉献精神

回眸自己创立的海门山歌儿童团，该团十几年来所获大奖小奖不计其数，但除了非遗传承人的身份，我将所有成绩和荣誉全部拿来与年级组、课程合作者共享，因为我始终认为，我们的儿童团是全校师生的共同事业，没有每一个人的奉献，就没有儿童团及学校的这一光荣事业。这就是所谓的众人拾柴火焰高，也是我从德艺双馨的宋团长那儿得到的另一种人生启迪。

如今，我已退休离开了学校，但仍在南通市文艺家宋卫香工作室从事相关工作。跟着宋团长的团队传承海门山歌，我仿佛又回到了激情燃烧的青年时代，站到人生的一个新起点。我将追随宋团长，争取再创海门山歌传承与发展的新辉煌！

（本文根据2023年"吴歌北衍"交流展演暨张謇故里·海门山歌人理论研讨会发言整理）

作者简介：

沈丽娟，海门市通源小学原音乐教师，南通市级非遗海门山歌代表性传承人。

后　记

　　海门隶属江苏南通市。五代后周显德五年（958）置海门县，归通州府。海门一带夹江（长江）临海（黄海），东接启东，东南部与上海市崇明区相邻。作为江海文化聚焦点之一，地处海门西北方向的古城南通（古称通州），不仅以江海平原的枢纽功能连接今崇（明）、海（门）、启（东）、通（州）等冲积平原，更以春秋战国以来历经吴、越、楚等国至唐、五代十国、宋、元、明、清至今形成的扼喉南北、多元融合的移民文化和浓郁的水乡风情，成为亘古通今并标识中国近代民族工业和现代国民教育中西合璧、兼收并蓄的文化地标之一。千余年来，海门依托通州府"随山川形便""内外轻重"之行政区划原则，秉承"民惟邦本，本固邦宁"精神，逐步形成海晏河清、政通人和的传统"里""坊"街区格局。自北宋知县沈起筑堤百里、引江灌溉，明翰林院编修崔桐著《东洲集》《艺林会材》并修《嘉靖海门县志》，至清末状元张謇"实业救国"为中国近代民族工业发展奠定基础，再到新文化运动代表人物卞之琳作《断章》《投》《鱼化石》并加入风雅如斯的"新月派"，北大、清华才子陆侃如《屈原》《宋玉》，加上国乐大师沈肇州瀛洲古调派琵琶曲《汉宫秋月》《昭君怨》《十面埋伏》对徐立孙、程午嘉、刘天华等人产生深远影响，其丰饶的地理物产和独特的历史沉淀，构成了"江海门户"别具一格的自然风光和人文景观。

　　2019年以来，笔者由于课题研究等原因，经常往来于南通与海门之间，领略了海门一带运盐河遗址、余中场衙门遗址、余东老街、东岳庙、张謇故里、卞之琳故居、天主教耶稣圣心堂等史迹和古建筑，沿田野调查路径多次经海门镇、三厂镇、三阳镇、三余镇至大豫镇（如东县）、掘港镇、巴掌镇、汇龙镇（启东市），并辗转经临江跨江抵达海永、崇明岛（今上海崇明区），对南通市海门区、通州区、启东市，以及上海市崇明区、奉贤区，苏州常熟市、吴中区，还有盐城所辖大丰、东台、建湖、射阳等地物产丰饶的自然风土、包容会

通的人文积淀，以及各具特色却又殊途同归的许多非物质文化遗产与江海文化源系、流布与历史动因的关系等，有了较多了解和体验，诸如南通一带流传的梅庵派古琴、蓝印花布、板鹞风筝、海门山歌、童子戏、海安花鼓等，趣味盎然，令人流连忘返，其多样的历史形态和习俗延伸，成为这一带人们依托江河湖海不同历史、地理和人口结构，分享各自区域性人文资源的民间基础。

也许缘于古海门以来夹江临海的自然环境和人文传统所形成的耕心种德、尊师重教社会风尚，抑或是因为这一带沙地人祖辈承袭的勤劳质朴、笃实务行的品质，并借乡土人情的"礼治秩序"，推崇"以德化民""以德治域"等价值观，今海门一带相关区域的乡贤精神和贤达社会给笔者留下了深刻的印象和感慨。

作为数百年来移民文化、方言习俗共同推衍而出的一个"飞地"环境，今海门和启东、如东、通州、海安及如皋一样，虽隶属于南通市行政区划，但各职能主管岗位多由当地干部担任。曾记得，笔者在南京艺术学院刚接到该项"校地合作"（"海门山歌与山歌剧文化研究"）任务第二天，几位当地干部就带领项目团队风尘仆仆地踏上了田野调查路途。后来我们才知道，领头那位处事干练而又健谈的女干部，竟是当地文、教、卫、艺系统的主管领导，在我们即将展开合作研究的过程中，她略带沙地方言的表述透露出对当地人文历史及未来发展的通晓与敏锐，以及解决问题的睿智和魄力，令人记忆深刻。想来，此后当地政府相关部门及社会文化人士对这一项目的热忱情怀与鼎力支持，当属一样的胸怀与期盼。

海门人的乡贤文化与桑梓情怀由来已久，可谓这一带人们凝聚血缘和地缘、探寻未来的一种精神纽带与合作方式。几年来，由于资料挖掘、田野调查需要，笔者和项目团队穿梭来往于长江下游南北岸各地，来自海门市（2020年8月，经国务院批准，原海门市正式成为南通市海门区）宣传部、文化广电和旅游局的几任主要领导和相关职能部门负责人经常在工作现场，帮助我们落实和协调团队的外调、交通、食宿等各项工作，当项目团队的车辆外出遭遇困难时，他们驾车不辞辛劳地为相关人员的田野调查充当"开路先锋"。回眸一个又一个春夏秋冬轮回，项目团队的成员充满了感慨，正是由于这种坚强的保障，项目研究人员得以从四面八方汇聚过来，开展了江苏省内外数十个乡镇、村落百余人次的实地访谈与交流，调阅数百万字档案材料等，为项目研究的纵深开展，打下扎实的基础。

当代海门有大批追随先贤张謇先生爱国奋斗、开启中国近代工商业文明先河的桑梓精英，他们实干苦干、砥砺创新的事迹与贡献，不仅为延续和发扬这里的乡贤文化和地标符号注入了新的活力，还为在外乡贤共建新时代海门精神、共叙乡情友情、展望美好未来，搭建了新的平台，而且以追江赶海、创业争先为"赛道"，助力海门数次被评为"江苏省推进高质量发展先进县（市、区）"，在"全国市辖区高质量发展百强"中名列前茅。数年来，我们团队无论是在享誉全国的家纺城"叠石桥"、雄踞黄海之滨的"海门港"、恢弘震撼的海太长江隧道施工现场，抑或是在长三角智能制造先导区机器人小镇（正余镇），总是一次又一次地被众多海门人的真知灼见和情商智慧，以及他们情系故里、筑梦未来的执着进取所感动。几年来，项目团队创作并参与策划了实验性海门山歌音乐剧《青春啊，青春》（后改名为《夹沙村的后生》），以及一些原创海门山歌，其主题内容与角色设计等，正得益于大家参与和见证这些感人的场景与过程。

作为一千多年前的一个出海口，海门从东洲、布洲等几个长江下游淤积的小沙洲开始，通过历代沙地人开疆辟土、匡滩造田，及至粮棉满园，再到今日高歌猛进、追江赶海，海门人以"聚心、聚智、聚力"构建新时代宏图大业。这些沙地人后裔的海门精神与文化动因，诚如2022年"天下海门人"大会以"海门，我的家"为桑梓主线，以及"海门的发展史就是一部筚路蓝缕的奋斗史"等主题所凝聚的先贤精神和乡情故事，是江海大地人们赓续先贤文化，秉承前辈勤劳智慧，勇于探索、勇于实践的足迹与精神的集中体现。

以宋卫香为代表的海门一带沙地人后裔长期坚守的音乐行为与文化理想，虽并非当代海门人追江赶海、筑梦家园的一个完整缩影，却能使人从这位歌者一行行"潮涌的脚印"所返照的"黏在土地上"的乡音中，窥见这一带乡人心间涓涓流淌的文脉与愿景。

"我是农民的女儿……"虽然人们早已习惯了宋卫香在各种场合的这一表述，但多数人也许并未就其"能指"与"所指"进行语境和心境方面的联想。透过本书三个板块的书写与阅读，也许我们会不约而同地形成一种判断：作为本书选题的主要研究对象之一，宋卫香作为"农民的女儿"，我们或可从"血缘""地缘"两方面的属性加以解读。一方面，中国传统农村社会中，由于"血缘所决定的社会地位不容个人选择"，作为江南移民宋良善的第四代后裔，宋卫香出生于大豫镇巩王村宋家的初始条件，决定了她只能按照中国农村传统的

"血缘性"维持自身的社会生存（所谓"农人之子恒为农，商人之子恒为商"等）；另一方面，由于乡土社会中无法避免的是"细胞分裂"，即"血缘社会"中，当人口繁殖达到一定程度时，这个"社群"就不能不在"区位"上分裂。① 换言之，少女时代的宋卫香怀揣自身梦想，勇敢地闯出了大豫镇巩王村，以"海门新人、新事"身份，踏上了探索宋家人"新耕地"的旅程，并顺应时代变迁和社会发展，开启了沙地人族群依托国家主流文化发展，通过"剧场艺术"建设、海门山歌文化社会传承，以及参政议政等多项艺术创作和社会实践，投身于建设精神家园"新村落"四十年的艺术生涯。其丰富的社会实践与人生体验，亦可视为从另一个角度提示人们：音乐学，请把目光投向人。就此而言，研究者无论面对"文化中的音乐"研究，还是"音乐中的文化"研究，宋卫香以"我是农民的女儿"之自述所带来的历史语境和客观现实，均为研究者观测该对象以"能指"与"所指"呈现其中"隐性"或"显性"意义的不同侧面，提供了直观的切入点。区别在于，研究者是从文化内部的眼光来对待之，还是从文化外部来对待之，二者选择不同，结果各不相同。② 前述各板块有关选题、人物、事象的案例选点，以及海门山歌人群体所承载的"乡土文化"探索与实践的关系的论证与阐释，从不同角度佐证了这一点。

当下，在新型城镇化与乡村振兴探索协调发展的宏观与具象背景下，如何真正从"文化立国"出发，统筹城乡经济文化的深度融合、功能互补，我们还面临十分严峻的挑战和考验。例如，乡村传统村落中保留着丰富的非遗文化，在现有非遗国策下，怎样处理其原生环境和"城镇化"关系，如何看待乡村非遗保护与创新路径等。在此背景下，如果说，课题初期成果《海门山歌与山歌剧文化研究》（2022）标志着以"海门山歌（与山歌剧）"为载体的绵亘久远的长江下游南北岸田歌文化及其音乐本体的探索研究，在海门一带已进入一个相对体系化而又承上启下阶段的话，《民族音乐学视野下的乡土文化——沙地人宋卫香与海门山歌研究》则可视为，透过与本课题研究对象紧密关联的传统乡土社会及其当代衍展的多重场景与样貌，尝试从乡土文化的"固化"或"异化"，对海门山歌人群的形成与发展，以及乡村非遗保护与传承的关系，进行乡土社会性质变迁及其动因等方面的多维度探究。正如《乡土中国》所说，在

① 费孝通. 乡土中国 [M]. 青岛：青岛出版社，2019：124–125.
② 内特尔. 你永远不能理解这种音乐 [M]// 张伯瑜，西方民族音乐学的理论与方法. 北京：中央音乐学院出版社，2007.

乡土社会中，人的行为基本以"欲望"为主导，后者并非生物本能，而是文化事实，"需要"则是现代社会的基础，如果乡土社会从"欲望"过渡到"需要"，就等于迈进了现代的大门。作为本课题初期成果的一种延伸与补充，本书研究内容及其案例布局中，国家级非遗代表性项目海门山歌代表性传承人宋卫香的音乐行为及其与当下沙地人社会文化发展的关联与影响，无疑具有与此相关的启示和参考作用。

作为《海门山歌与山歌剧文化研究》延展性理论探索之一，《民族音乐学视野下的乡土文化——沙地人宋卫香与海门山歌研究》的立项与研究，首先要感谢南京艺术学院、苏州大学、海南师范大学、河南师范大学、南通大学、常熟理工学院等高校教授、专家的倾情加盟和鼎力相助。与此同时，还要感谢南通市文化广电和旅游局、南通市文联，中共南通市海门区委宣传部、文化广电和旅游局、海门区文联、文化馆、海门山歌艺术剧院，上海市崇明区文化馆、奉贤区文化馆等单位领导与同行的大力支持。南通市戏剧家协会主席李中慧，原南通市文化局艺术处处长张松林，南通市文化广电和旅游局艺术处原处长金宗伟和张明祥，以及南通大学艺术学院院长张卫、副院长吴蓉与笔者多次探讨选题内容，为课题推进提供了诸多建设性意见；南通市海门区文化广电和旅游局局长姚继伟、副局长徐叶飞为选题研究提供了诸多政策支持；海门区文化广电和旅游局办公室主任成亦飞、海门区文化馆馆长沈辉和书记陈冬风，为本课题的推进提供了及时的后勤保障；南通市海门区档案馆、南通市通州区档案馆、大豫镇政府，为本课题研究提供了必要的资料支持；原海门山歌剧团团长朱志新、严荣，作曲家陈卫平、汤炳书、黎立，编剧张东平，导演李青云，表演艺术家季秀芳、邱笑岳、陈桂英、陆新娟，文化媒体人王鸳翀、张垣等，多次接待采访或参加专题研讨会，为本课题提供了资料；上海市崇明区文化馆黄晓（国家级非遗代表性项目崇明山歌代表性传承人）、奉贤区文化馆毕天鹏（原奉贤山歌剧团团长）、常熟市白茆塘镇陆瑞英（国家级非遗代表性项目白茆山歌代表性传承人）、苏州市芦墟镇杨文英（国家级非遗代表性项目芦墟山歌代表性传承人）、巴城镇陆振良（江苏省级非遗代表性项目昆北民歌代表性传承人）等吴地民歌传承人，不仅为本课题提供了大量个人经验和资料，而且为笔者团队的田野调查布局及案例选择提供了大量帮助；南通振康焊接机电有限公司、江苏赛城国际集团有限公司、南通东方巨龙纺织品有限公司、江苏双爱黄金珠宝有限公司、南通粮帅豆类食品有限公司等单位，也为本书的出版提供了大力

支持；江苏省歌舞剧院熊晓颖女士为本书制作了所有谱例，海门区"创新电脑誊印社"周寄平女士承担了不同阶段资料搜集与筛选工作，顾卫国、陈新龙、赵蓓莉、陈俊全、黄琴、王妍蓉、姜赛赛、姜晓勇等为本书提供了相关摄影图片，在此一并致谢。

《民族音乐学视野下的乡土文化——沙地人宋卫香与海门山歌研究》在苏州大学出版社的出版，得益于该社洪少华、孙腊梅、年欣雅等的鼎力支持，他们为此所做的大量卓有成效的缜密工作，使本书在多方面得到了提升和拓展，笔者在此谨致以衷心的感谢。

<div style="text-align:right">

钱建明
2024年8月于南京老山紫金叠院

</div>